故宫经典 CLASSICS OF THE FORBIDDEN CITY
LIFE IN THE FORBIDDEN CITY OF QING DYNASTY

清宫生活图典

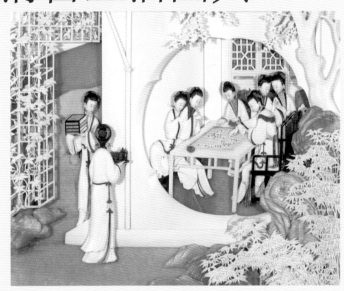

主编/万依 王树卿 陆燕贞
EDITED BY WAN YI WANG SHUQING LU YANZHEN
故宫出版社
THE FORBIDDEN CITY PUBLISHING HOUSE

图书在版编目（CIP）数据

清宫生活图典／万依，王树卿，陆燕贞主编 .—北京：
故宫出版社，2007.8（2018.11 重印）
（故宫经典）
ISBN 978-7-80047-656-3

Ⅰ . 清… Ⅱ .①万… ②王… ③陆… Ⅲ . 宫廷－史料－
中国－清代－图集 Ⅳ . K249.06-64

中国版本图书馆CIP数据核字（2007）第128355号

编辑出版委员会

主　任　郑欣淼

副主任　李　季　李文儒

委　员　晋宏逵　王亚民　陈丽华　段　勇　肖燕翼

　　　　冯乃恩　余　辉　胡　锤　张　荣　胡建中　阎宏斌　宋纪蓉

　　　　朱赛虹　章宏伟　赵国英　傅红展　赵　杨　马海轩　娄　伟

故宫经典
清宫生活图典

主　　编：万　依　王树卿　陆燕贞
摄　　影：胡　锤
责任编辑：江　英
装帧设计：王梓　吴鹏
出版发行：故宫出版社
　　　　　地址：北京东城区景山前街 4 号　邮编：100009
　　　　　电话：010-85117378　010-85117596　传真：010-65263565
　　　　　邮箱：ggzjc@vip.sohu.com
制版印刷：北京雅昌艺术印刷有限公司
开　　本：889 毫米 ×1194 毫米　1/12
印　　张：26
字　　数：80 千字
图　　版：580 幅
版　　次：2007 年 9 月第 1 版
　　　　　2018 年 11 月第 5 次印刷
印　　数：7,001~9,000 册
书　　号：ISBN 978-7-80047-656-3
定　　价：298.00 元

经典故宫与《故宫经典》 郑欣淼

故宫文化，从一定意义上说是经典文化。从故宫的地位、作用及其内涵看，故宫文化是以皇帝、皇宫、皇权为核心的帝王文化、皇家文化，或者说是宫廷文化。皇帝是历史的产物。在漫长的中国封建社会里，皇帝是国家的象征，是专制主义中央集权的核心。同样，以皇帝为核心的宫廷是国家的中心。故宫文化不是局部的，也不是地方性的，无疑属于大传统，是上层的、主流的，属于中国传统文化中最为堂皇的部分，但是它又和民间的文化传统有着千丝万缕的关系。

故宫文化具有独特性、丰富性、整体性以及象征性的特点。从物质层面看，故宫只是一座古建筑群，但它不是一般的古建筑，而是皇宫。中国历来讲究器以载道，故宫及其皇家收藏凝聚了传统的特别是辉煌时期的中国文化，是几千年中国的器用典章、国家制度、意识形态、科学技术以及学术、艺术等积累的结晶，既是中国传统文化精神的物质载体，也成为中国传统文化最有代表性的象征物，就像金字塔之于古埃及、雅典卫城神庙之于希腊一样。因此，从这个意义上说，故宫文化是经典文化。

经典具有权威性。故宫体现了中华文明的精华，它的地位和价值是不可替代的。经典具有不朽性。故宫属于历史遗产，它是中华五千年历史文化的沉淀，蕴含着中华民族生生不已的创造和精神，具有不竭的历史生命。经典具有传统性。传统的本质是主体活动的延承，故宫所代表的中国历史文化与当代中国是一脉相承的，中国传统文化与今天的文化建设是相连的。对于任何一个民族、一个国家来说，经典文化永远都是其生命的依托、精神的支撑和创新的源泉，都是其得以存续和赓延的筋络与血脉。

对于经典故宫的诠释与宣传，有着多种的形式。对故宫进行形象的数字化宣传，拍摄类似《故宫》纪录片等影像作品，这是大众传媒的努力；而以精美的图书展现故宫的内蕴，则是许多出版社的追求。

多年来，紫禁城出版社出版了不少好的图书。同时，国内外其他出版社也出版了许多故宫博物院编写的好书。这些图书经过十余年、甚至二十年的沉淀，在读者心目中树立了"故宫经典"的印象，成为品牌性图书。它们的影响并没有随着时间推移变得模糊起来，而是历久弥新，成为读者心中的故宫经典图书。

于是，现在就有了紫禁城出版社的《故宫经典》丛书。《国宝》、《紫禁城宫殿》、《清代宫廷生活》、《紫禁城宫殿建筑装饰——内檐装修图典》、《清代宫廷包装艺术》等享誉已久的图书，又以新的面目展示给读者。而且，故宫博物院正在出版和将要出版一系列经典图书。随着这些图书的编辑出版，将更加有助于读者对故宫的了解和对中国传统文化的认识。

《故宫经典》丛书的策划，这无疑是个好的创意和思路。我希望这套丛书不断出下去，而且越出越好。经典故宫藉《故宫经典》使其丰厚蕴含得到不断发掘，《故宫经典》则赖经典故宫而声名更为广远。

目 录

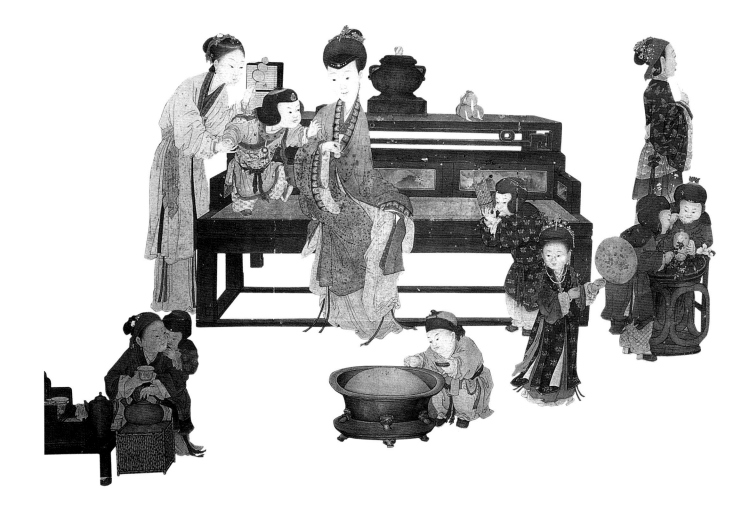

导 言　万 依　王树卿　陆燕贞

在刚刚进入 20 世纪的时候，紫禁城还是戒备森严的皇宫，黎民百姓不得轻易靠近。从 1421 年的明朝初叶到 1911 年清朝灭亡，整整 490 年间，在这 72 万平方米的禁地上，不可一世的皇帝和权贵们，"你方唱罢我登场"，扮演着一出出真实的悲喜剧。那些不同脸谱的人们，随着时间的推移，一个个地消逝了，然而他们的遗物——巍峨的宫殿、豪华的陈设、珍奇的珠宝、高雅的文玩、日用的杂物，至今历历在目。甚至从被布鞋底踏磨得凹陷下去的方砖上，仿佛还能看到当初那些天潢贵胄、武士文臣以及太监宫女、工匠夫役们重重叠叠的足迹。

宫廷生活，尤其是清代帝后妃嫔们的生活，皇家文献中一直讳莫如深，因而越发使人感到神秘。辛亥鼎革以来，以清宫生活为题材的野史、小说、电影、戏剧固多，但往往有寄想托情之作，使人难于置信。文学作品只能作艺术欣赏，终不能代替历史，所以有很多人领略了艺术的芳香以后，又很想知道历史的真实。这就需要博物馆工作者、历史研究工作者来作某些回答。宫廷中肃穆而繁缛的典礼是如何进行的？"日理万机"的皇帝是怎样处理政务的？帝后们的衣食住行是如何安排的？皇帝是否也有他的文化生活？宫中有什么习俗和信仰？凡此种种，都是关心历史的人们所乐于了解的。

有关清代历史大事的记载，可谓浩如烟海，但对宫廷生活的著录，则如凤毛麟角。历史界也较少有深入研究，只有通过对宫廷遗物的观察思考、从文献的字里行间去寻觅撷拾，才能略知一二。譬如：从宫藏天文仪器的名款上得知外国传教士南怀仁，确实为宫廷造过天文仪器；从刻满各种数据的炕桌上知道康熙帝确实认真学习过数学；从对康熙和乾隆两朝制造的乐器比较中，可知康熙帝颇通乐律，而乾隆帝则不解宫商；乾隆帝的书法，通过他历年元旦亲自开笔书写的吉语，才确知他早期的字并不见佳，过若干年后才有所进步；从宫廷画卷上了解

到的宫廷生活内容则更多。从文献记载的侧面研究宫廷是主要手段之一。如顺治帝死后是先火化再葬入地宫，各官书均无明确记载，但从《清会典事例》、《清朝文献通考》等文献中用词的微小差异上仍能找出痕迹。循此，又从乾隆帝一则禁止满人再用火葬的谕旨中得知满族旧俗亦为火葬。再如根据档案中所存的大量资料，慈禧太后六十寿辰时，原拟从颐和园到西华门沿途满布点景，但从实录和《翁文恭公日记》看，寿辰前慈禧太后住在中南海，并因陆海军对日作战失利已命停办，只在北长街一段设了点景。上述情况说明，要弄清宫廷某些真实情况，不下大功夫不能达目的。

在这本画册中，可以看到很多参观故宫博物院时无法看到的内容，因为不仅动用了很多从未发表过的宫廷文物，而且为了追求历史情景的再现，摄影师曾通宵达旦地捕捉了极难拍摄的夜景及其他特殊景色。特别是为追寻康、乾二帝南巡、北狩的遗迹，竟跋涉了上万里路程，很多画面是从风风雨雨、严寒酷暑中取得的。

此画册的选题，是一次大胆的尝试，内容包括甚广，其工作量之大，远非三主编所能完成。本院研究室、保管部、陈列部、开放管理部、图书馆、紫禁城出版社等很多同事协助工作。紫禁城出版社的刘北汜先生、商务印书馆香港分馆副总编辑陈万雄先生、美术设计主任尤碧珊女士、美术编辑温一沙先生、助理编辑关佩贞女士多次给予指导和提示，在此深表谢意。摄影师胡锤先生担任了全部艺术摄影工作，原研究室宫廷历史组研究人员，现为紫禁城出版社编务室主任的刘潞女士担任了大量编写暨导引南巡北狩的拍摄工作。书中武备编、巡狩编、游乐编暨政务编的外务部分、祭祀编的祭祀部分都是由刘潞女士撰写的。研究室副主任纪宏章先生负责组织拍摄工作，刘志岗、郭玉海两位先生辅助大量拍摄工作。此书应该说是集体劳动的结晶。

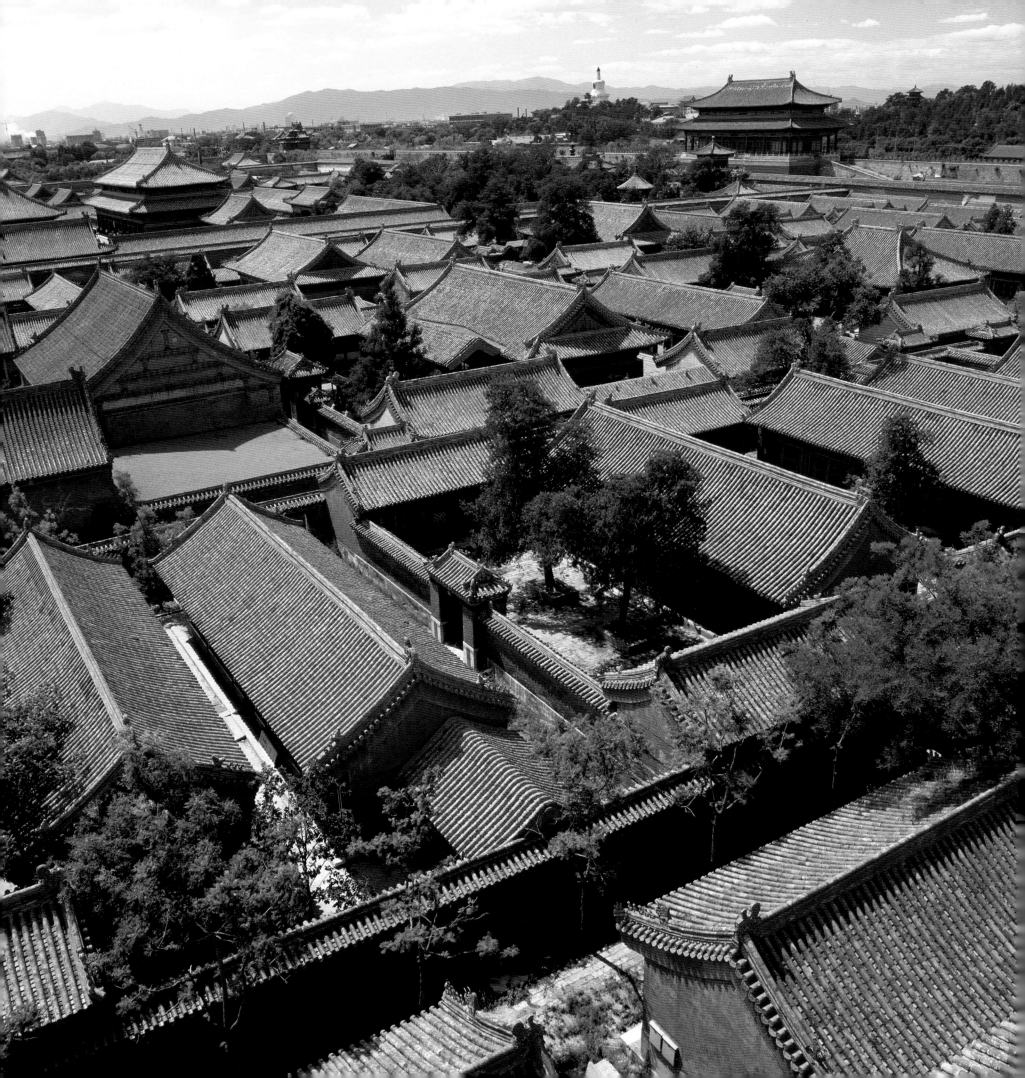

典礼编

典礼，是清朝宫廷政治生活中的重要活动。很多朝廷大事，都通过盛大的典礼加以体现。

典礼，现在的理解是指隆重的仪式，与古代的含义不尽相同。在古文献中，典礼有时只称"典"或"礼"，其含义不仅指礼节、仪式，而且包含社会的伦理道德和典章制度等内容。所以孔子曾把"礼"看作是关系到国家兴亡的大事。以后历代相沿，其含义亦没有增减和演变。清代基本继承了古代"礼"的传统观念。《清会典》中记叙的"典礼"，即《周礼》上所载而历代沿用的五礼制度。五礼制度的内容列表简示如下：

五礼	项目数	主　要　内　容
吉礼	123	祭祀。
嘉礼	74	登极、朝贺、册封、大婚、筵宴等。
军礼	18	大阅、亲征、命将、凯旋、献俘、日蚀及月蚀的救护等。
宾礼	20	对外国来宾的礼节及国内各级官员、士庶相见的礼节。
凶礼	15	自皇帝至士庶的丧礼。

从表上可看出"五礼"是国家的全部礼制，典礼、仪式、礼节等都包括在内。清朝的宫史和续宫史，述及"典礼"的篇章，所收的内容很多。既包括了盛大典礼，又包括宫规、冠服、仪卫、勤政、宴赉（音：睐）等，实际是宫中的一些典章制度。清代的典礼既这样庞杂，为了便于清楚说明清宫生活的各方面，只有按现在的理解去分类并作介绍。如勤政列入政务编，军事活动列入武备编，冠服、筵宴列入服用编，婚丧列入宫俗编，祭祀列入祭祀编等。典礼编重点在举例说明宫中举行的一些隆重仪式。

宫中最重要的典礼，莫过于登极大典。登极大典标志着旧统治者的结束和新统治者接管权力的开始。

清朝入关后，曾举行过十次登极大典。这十次大典中，有两次情况特殊。

一次是顺治元年（1644年）十月初一日小皇帝爱新觉罗·福临在北京紫禁城内的一次登极。情况所以特殊，是因为前一年其父皇太极去世，福临曾于八月二十六日在沈阳宫内即皇帝位；入关后定鼎燕京，又举行了一次即位典礼。这次典礼，由于睿亲王多尔衮率领先头部队到京只有五个月，被毁于战火的皇极殿（后称太和殿）未遑修整，因此这次登极是在皇极门（后称太和门）举行的。届时，顺治帝升上临时设置的宝座，诸王、贝勒（满语，原为贵族的称号，后定为清宗室及蒙古外藩的爵号，位在亲王、郡王之下）、贝子（满语，是贝勒的复数，原意为"天生"贵族，后定为爵号，位列于贝勒之下）、公等立于金水桥北，文武各官立于金水桥南，王公文武百官跪进表，大学士宣读表文后，群臣行三跪九叩礼，即告结束，仪式比较简略。

另一次嘉庆帝登极，是其父乾隆帝亲自传位的，名为授受大典，仪式隆重而又充满欢庆气氛。

其余八次，都是在上一代皇帝新死，嗣皇帝于丧期中即位的。当然这八次的情况也不尽相同。如雍正、乾隆、道光、咸丰四代，嗣皇帝都是成年；康熙、同治、光绪、宣统四代，嗣皇帝都是幼童。幼童皇帝的情况也不一样，如康熙帝是在大臣辅政的情况下即位的，同治、光绪两帝是在两太后垂帘听政的情况下即位的，宣统帝则是在摄政王监管国政的情况下即位的（顺治帝也属于这一类型）。即位的小皇帝又有正统（皇帝亲生子）和入继（过继）两种，但典礼仪式大体相同。

登极典礼当天清早，由担任禁卫的步军屯守禁城各门。内阁会同礼部、鸿胪寺官设放置宝玺的宝案（一种稍窄的长桌，下同）于太和殿御座之南正中，设放置群臣所进表文（颂贺之词）的表案于殿内东间之南，设放置诏书的诏案于东间之北，又设放置笔砚的笔砚案于殿内西间，另设一黄案于殿外丹陛上正中。由銮仪卫的官校陈设卤簿于太和殿前及院内。

卤簿，即皇帝使用的仪仗。卤簿一词出于汉代或更早。唐代人解释：卤是大盾，披甲执盾随天子出入的人，先后有次序，要记录在簿册上，所以叫卤簿。以后各代皇帝均有卤簿，其中以唐、宋为最盛。宋神宗的卤簿多达

二万二千多人。皇帝的卤簿最初可能有护卫作用，后来就逐渐成为显示皇帝威严的装饰物了。

清代皇帝的卤簿，因使用场合不同，有四种不同的规格和名称。即大驾卤簿、法驾卤簿、銮驾卤簿和骑驾卤簿。

类 别	用 途	件 数
大驾卤簿	在圜丘、祈谷、常雩（音于）三次大祀中使用。	六百六十多件
法驾卤簿	在朝会中使用。	五百六十多件
銮驾卤簿	行幸于皇城中使用。	一百零四件
骑驾卤簿	巡幸外地时使用。	一百五十二件

登极大典中用的是法驾卤簿。是日，自太和殿前到天安门外御道两旁，都陈列着庞大的卤簿和宫中乐队，气氛十分严肃。卤簿在典礼中只是陈设，显示典礼的隆重，没有其他用途。

另在太和殿东西檐下，设有中和韶乐乐队。中和韶乐属古代宫廷雅乐，所用乐器是按照古制配备的；包括用金、石、丝、竹、匏、土、革、木等八种材料制成，称为八音。即：金属，编钟、镈钟；石属，编磬、特磬；丝属，琴、瑟；竹属，排箫、箫、笛、篪（音：池）；匏属，笙；土属，埙（音：熏）；革属，建鼓、搏拊；木属，柷（音：祝）、敔（音：语）。共十六种，六十多件，并有歌生四人。这一乐队专在朝会、受贺、大婚、颁诏、筵宴等典礼中，皇帝升座和降座时演奏。凡皇太后、皇后在内廷受贺，也于升座、降座时演奏。另在太和门内东西檐下设丹陛大乐乐队。所用乐器有大鼓、方响、云锣、箫、管、笛、笙、杖鼓、拍板等共二十二件，没有歌生。这一乐队专在文武百官行礼（或其他人行礼）时演奏。午门外还设有导迎乐乐队、抬诏书用的龙亭和抬香炉用的香亭。

雍正十三年（1735 年）九月，乾隆帝弘历在太和殿登极，情况大体是这样的：

雍正十三年八月廿三日，雍正帝死于圆明园，当日即将灵柩运回紫禁城，安放乾清宫内。嗣皇帝弘历以乾清宫南庑的上书房为守丧倚庐。弘历的生母熹贵妃钮祜禄氏（已被尊为太后），在乾清宫东暖阁守灵。九月初三日，登极大典的准备工作就绪后，礼部尚书奏请即位。穿着白色孝服的弘历，先到雍正帝灵前祗告即将受命，行三跪九叩礼，然后到侧殿更换皇帝礼服。皇太后也回本宫换上礼服升座。弘历到皇太后宫行三跪九叩礼。这时乾清宫正门要垂帘，表示丧事暂停。弘历由乾清宫左门出，乘金舆，前引后扈大臣、豹尾班、侍卫等随行。到保和殿降舆，先到中和殿升座。在典礼中执事的各级官员行三跪九叩礼。礼毕，官员们各就各位。礼部尚书再奏请即皇帝位。翊卫人等随弘历御太和殿。弘历升宝座则皇帝位。这时按一般典礼规定，由中和韶乐乐队奏乐，但由于处在丧期，规定音乐设而不作，只午门上鸣钟鼓。

乾隆帝即位后，阶下三鸣鞭，在鸣赞官（司仪）的口令下，群臣行三跪九叩礼。典礼中，百官行礼应奏丹陛大乐，此时亦设而不作。群臣庆贺的表文也进而不宣。

登极大典最后要颁布诏书，以表示皇帝是"真命天子"，秉承天地、祖宗意志，君临天下，治理国家。并发布施政纲领及大赦令。因此颁诏仪式亦庄严而隆重。首先，大学士自左门进殿，从诏案上捧过诏书放在宝案上，由内阁学士用宝（盖印），大学士再将诏书捧出，交礼部尚书捧诏书至阶下，交礼部司官放在云盘内（装饰有云纹的木托盘），由銮仪卫的人擎执黄盖共同由中道出太和门。再鸣鞭，乾隆帝还宫。文武百官分别由太和门两旁的昭德门、贞度门随诏书出午门，将诏书放在龙亭内，抬至天安门城楼上颁布。乾隆帝返端凝殿，再换上孝服回倚庐。大学士等将"皇帝之宝"交回，贮于大内。

这是一次典型的登极大典，其余七次均大同小异。

清朝各代皇帝登极，距离上一代皇帝死亡，一般在一个月左右。最短的是雍正帝登极。可能是康熙帝诸子夺位斗争激烈，不便拖延，所以距离康熙帝死亡只有七天。另同治小皇帝即位，距离咸丰帝的死长达两个月零二十多天。登极迁延的原因，一不是因储位的危机，二不是因死于避暑山庄，因为嘉庆帝也死于避暑山庄，而道光帝在第三十一天就即位了。很明显这是与"辛酉政变"有关。同治小皇帝登极时，在即位诏书中刚刚公布了"以明年为祺祥元年"，大学士周祖培就提出，以"祺祥"为建元年号不妥，奏请可否更定。已掌握了皇权的两太后，立即发出懿旨表示：以前载垣等拟进的"祺祥"字样，"意义重复，本有未协"，即命议政王奕䜣及军机大臣等合议更改。奕䜣等拟改为"同治"二字，得到两太后俞允，很快就更改了年号。其实"祺祥"二字没有什么不好，只因是政敌拟定的，所以必须立即撤换。此事在清王朝历史上亦属仅见。

朝廷大典，除登极、授受大典外，还有亲政，晚清的垂帘听政，上皇帝尊号、徽号，上太皇太后、皇太后尊号、徽号等。

关于上皇帝尊号，除入关前努尔哈赤、皇太极曾各举行过一次以外，入关后各代皇帝一直没有进行。但给皇太后上尊号、徽号则是屡见不鲜的。典礼也较隆重。

顺治八年（1651年），顺治帝亲政时为其母上徽号的礼节大体有三个步骤：

一、上徽号前一日（二月初九日）先进奏书，即报告上徽号的文书。是日皇太后宫前设仪驾（太后的仪仗）及中和韶乐、丹陛大乐等。另由大学士着朝服捧奏书放在中和殿案上，顺治帝亲到中和殿阅奏书后，大学士捧至皇太后宫门外，顺治帝乘舆至皇太后宫门前。此时太后着礼服进宫，中和韶乐作，太后升座，乐止。顺治帝亲捧奏书跪献给太后，大学士代跪接，宣读官读奏书。读毕，奏丹陛大乐，顺治帝行三跪九叩礼。礼毕，乐止。太后降座，奏乐。进奏书，礼成。

二、二月初十日正式上徽号曰"昭圣慈寿皇太后"，并进金册、金宝。皇太后宫仍设仪驾、乐队。同时太和殿、太和门、午门前陈设法驾卤簿。顺治帝到太和殿阅册、宝毕，率王公百官至太后宫恭进册、宝。仪式与进奏书相似。

三、二月十一日顺治帝御太和殿，王公百官进表行庆贺礼，并颁诏告天下。这时上徽号才算完成。

除上述典礼外，还有些大的朝会，也是在太和殿举行，如元旦朝贺、万寿节庆贺、冬至祭圜丘庆成礼（以上称三大节）及每月初五、十五、二十五三天的常朝（只行礼、谢恩、不奏事，不经常举行）等，都是皇帝御太和殿受朝拜，均称为典礼；礼仪与登极大典相似。常朝日若皇帝不御殿或不在宫内，王公在太和门外，百官在午门外，东西向坐班，纠仪官绕一周检查后，王公自午门出来，百官即退出。

在内廷，有皇太后、皇后三大节庆贺典礼，其礼仪亦与上太后徽号相似。不过到皇后千秋节（寿辰），皇后要先率领后宫妃嫔等向皇太后、皇帝行内朝礼，然后皇后再到交泰殿受朝贺。朝贺前亦设皇后仪驾于交泰殿左右，设中和韶乐于交泰殿檐下，设丹陛大乐于乾清宫后檐下。届时，皇后具礼服升交泰殿宝座，中和韶乐作，升座后，乐止。宫殿监引皇贵妃以下妃嫔等人及公主、福晋（皇子及王的正妻）、夫人（贝勒以下，将军以上的正妻）、命妇（品官的正妻中有诰封的）等行六肃三跪三拜礼，这时奏丹陛大乐，礼毕，乐止。皇后降座，再奏中和韶乐，礼毕，皇后返后宫。皇子、皇孙等到后宫行三跪九叩礼。宫殿监率阍宫首领太监在东、西丹墀下行礼。这是一次皇后独享的庆贺礼。

1. 太和殿

俗称金銮殿，是宫中面积最大，规格最高的宫殿。每年元旦、冬至、万寿三大节的庆贺，以及凡登极、常朝、宴飨、命将出师、传胪（即宣布殿试名次）、新授官员谢恩等，皇帝均御太和殿举行仪式。大的典礼，一般在拂晓时举行。殿内外须燃烛照明，并在殿内及丹陛上下的鼎炉、龟鹤中点燃檀香及松柏枝等香料。午门鸣钟鼓，殿檐下奏乐，烘托着典礼中隆重而神秘的气氛。

2. 太和殿内景及宝座

太和殿的宝座和屏风，设在大殿中央七层台阶的高台上。通身髹以金漆，是故宫中位置最高，体量最大，雕镂最精，装饰最华贵的皇帝御座。宝座周围设置象征太平有象的象驮宝瓶，象征君主贤明、群贤备至的甪（音：禄）端，象征延年益寿的仙鹤，以及焚香用的香炉、香筒。靠近宝座的六根明柱和梁、枋上的群龙彩画，全用沥粉贴金。宝座上方的蟠龙衔珠藻井，也统统罩以金漆，更显出"金銮宝殿"的华贵气氛，足见坐上这个宝座的人是何等尊贵。清顺治帝以后的九代皇帝，就是以升上这个宝座为取得政权的标志的。

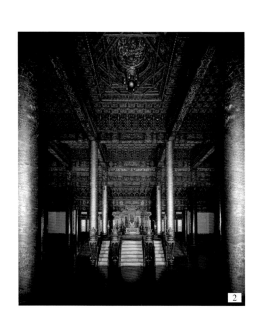

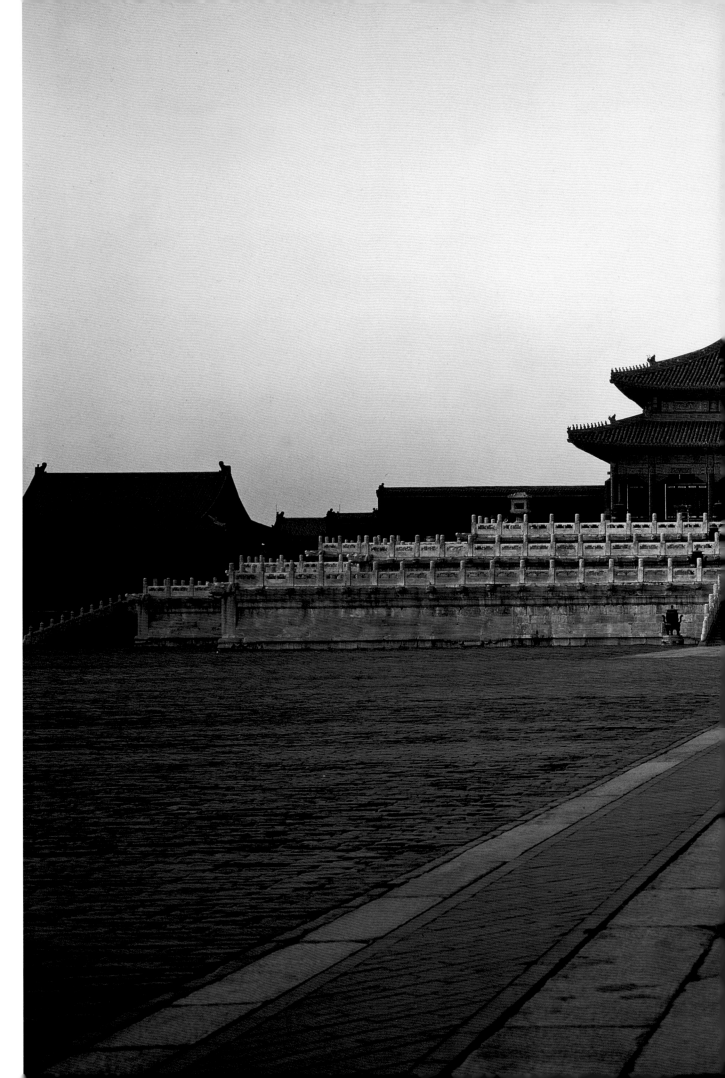

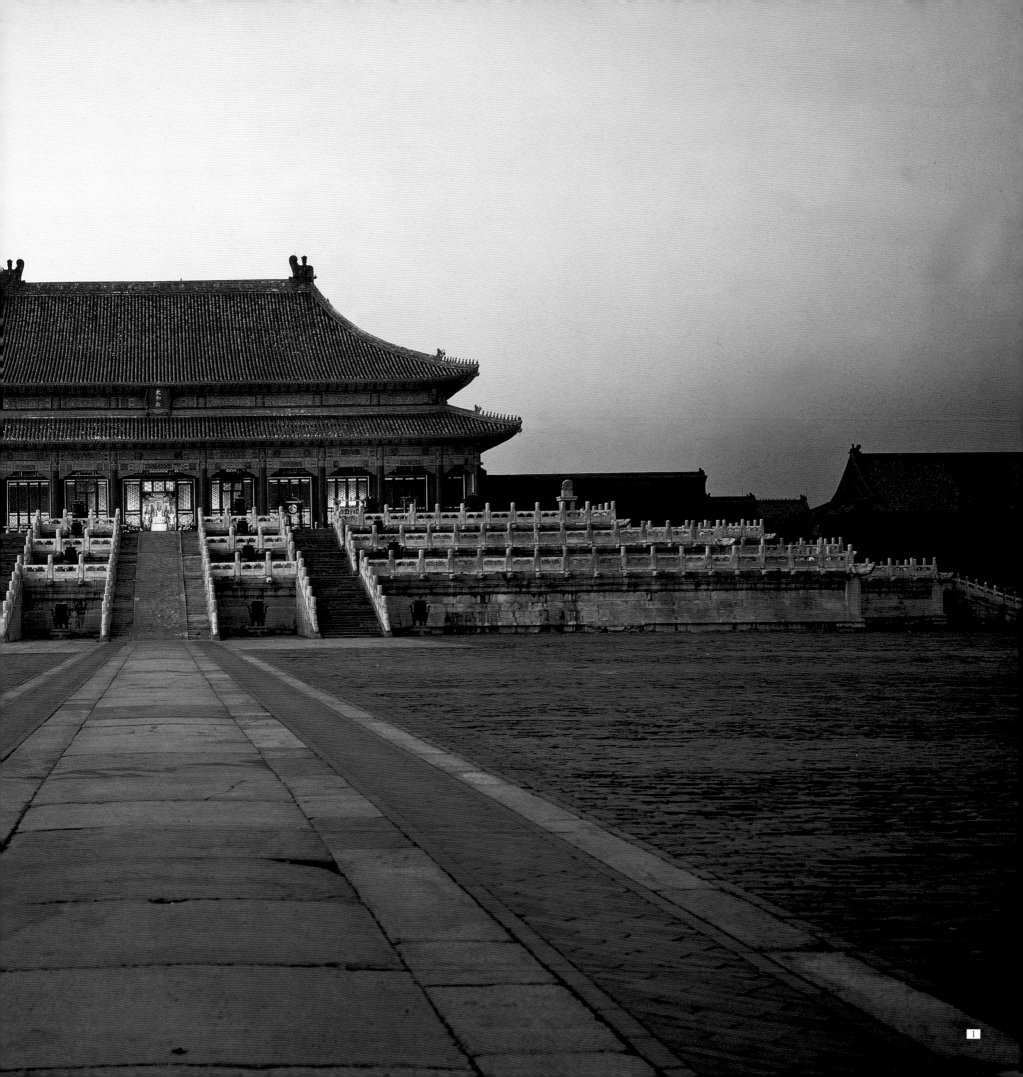

3. 朝贺位次图

朝会中各执事官员和朝拜官员，各有规定的位次，等级极为森严。

4. 顺治帝亲政诏书

顺治帝六岁即位，由叔父多尔衮做摄政王。顺治八年（1651 年）亲政时向全国发布了诏书（普告天下臣民的文书）。内容大体是：缅怀上一代皇帝的"功绩"；新皇帝略示谦词而宣告即位；公布建元年号；命文武大小臣工忠于朝廷，以保持清朝的统治"万年无疆"等。诏书中还公布了亲政时晋封官职、蠲减赋税及各项赦免的条款。

5. 贺表

每逢庆节典礼，大臣要向皇帝或太后进贺表，内容是统一拟定的。大意是：臣某等诚欢诚抃，稽颡顿首上言，因某节或某事向皇帝或太后奉表称贺以闻。上图系乾隆二年（1737 年）十二月十一日，因册立富察氏为皇后，给太后加上崇庆慈宣皇太后徽号的第二天，康亲王巴尔图，以及王、贝勒、文武官员等所共进的贺表。

6. 太和殿藻井

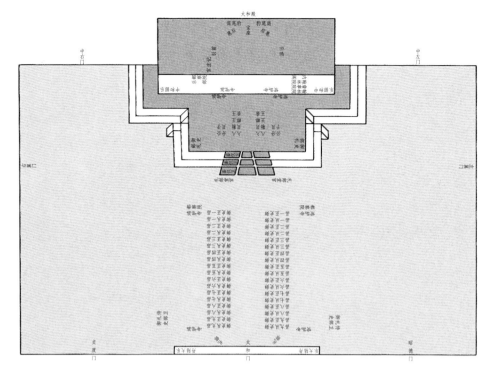

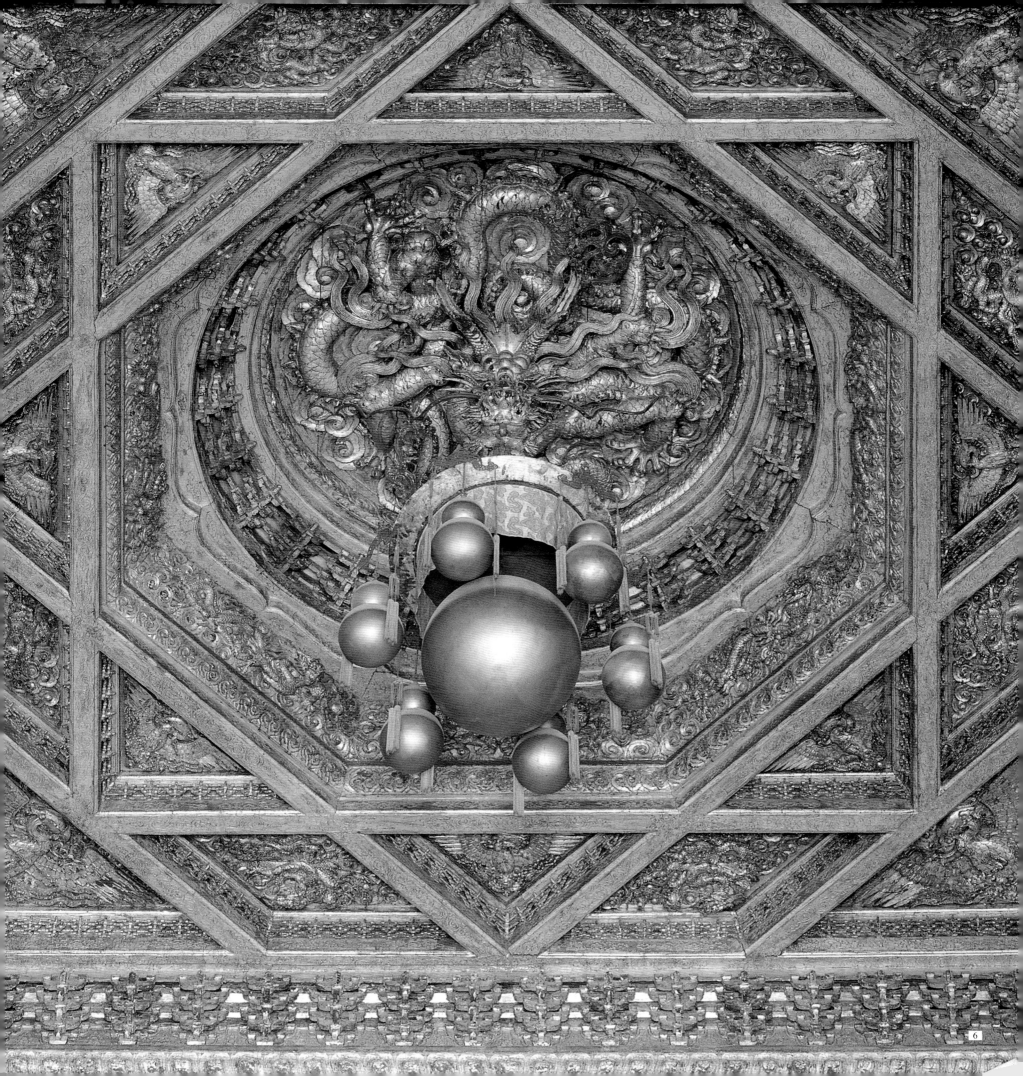

7. 宝盝

高 41.6cm 方 38.4 cm

宝盝即贮藏印玺的盒子。外层木质,内层金质,下有木几。平时外面覆以黄缎罩。

8. "皇帝之宝"

方 15.4cm

皇帝印信。古代称玺,唐代始称宝,明、清沿用。乾隆时期规定,皇帝共有二十五宝。此檀香木"皇帝之宝"是二十五宝之一,在诏书上使用。

9. "皇帝之宝"印文

左部为满文,右部为汉文。

10. 顺治皇帝朝服像

纵 270.5cm 横 143cm

顺治帝名福临,是清入关后第一个皇帝。崇德三年(1638 年)生于盛京(沈阳)永福宫,生母是庄妃(即昭圣皇太后)博尔济吉特氏。六岁登极,十四岁亲政。顺治十八年(二十四岁)死于紫禁城养心殿。顺治帝由于幼龄即位,国政多由摄政王多尔衮主持。亲政后,能治当地处理满、汉关系,对清初能在关内站住脚起了一定作用。

朝服像各帝后皆有,是帝后的标准画像。有的画于生前,有的追画于死后。其用途,记载中多见死后挂在景山寿皇殿、圆明园安佑宫及宫内有关处所,供礼拜瞻仰之用。

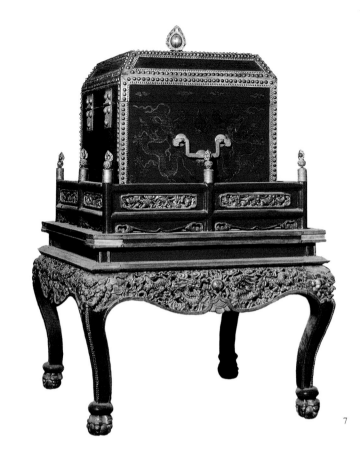

7

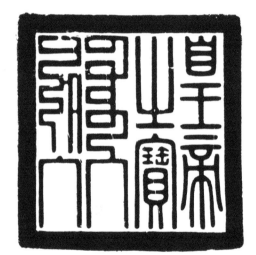

9

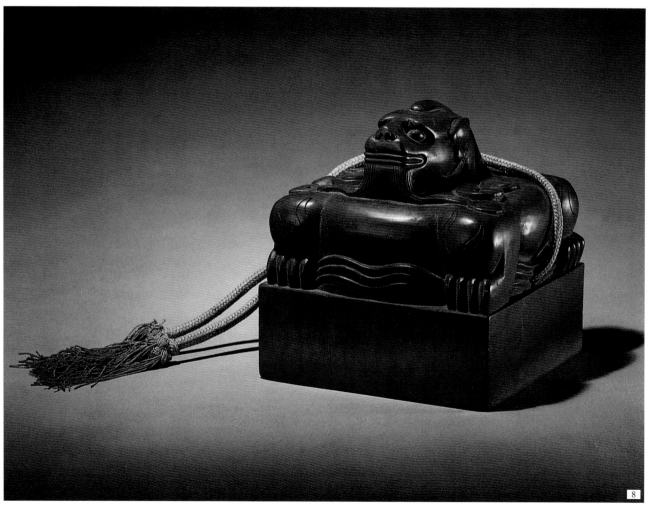

8

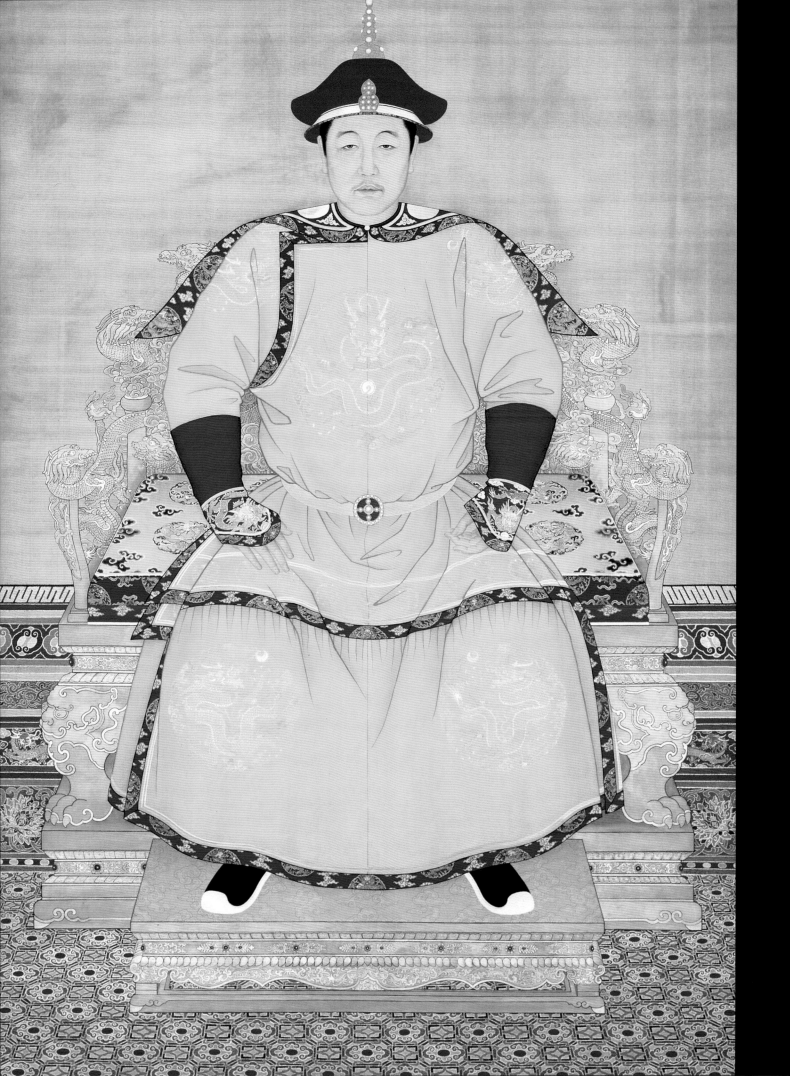

11. 避暑山庄的澹泊敬诚殿

避暑山庄位于今河北省承德市，是清康熙年间修建的一所离宫。由于康熙、乾隆、嘉庆诸帝，夏秋季经常在此避暑，这期间的重要典礼就在澹泊敬诚殿举行。如乾隆帝多次在这里度过八月十三日寿辰，其朝贺礼节即在此殿举行。它和圆明园的正大光明殿一样，是御园中举行典礼的地方。

12. 交泰殿内景

交泰殿在乾清宫与坤宁宫之间，是皇后在节日受朝拜的地方。两旁黄缎罩内是宝盝，贮存着皇帝的二十五宝。此外，西陈大更钟，东陈古代计时器铜壶滴漏。

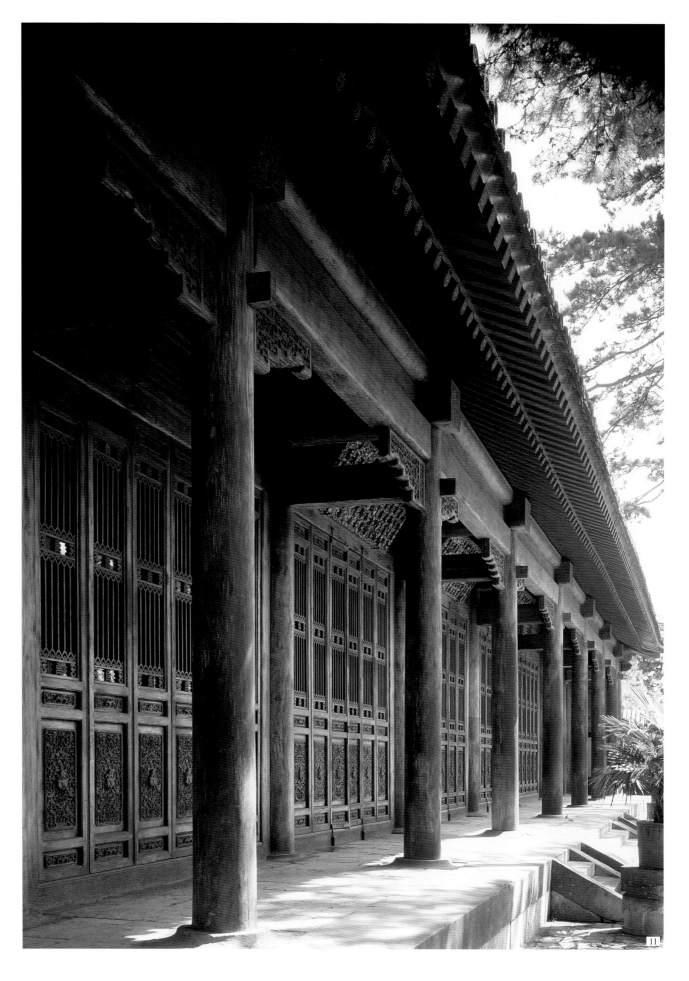

11

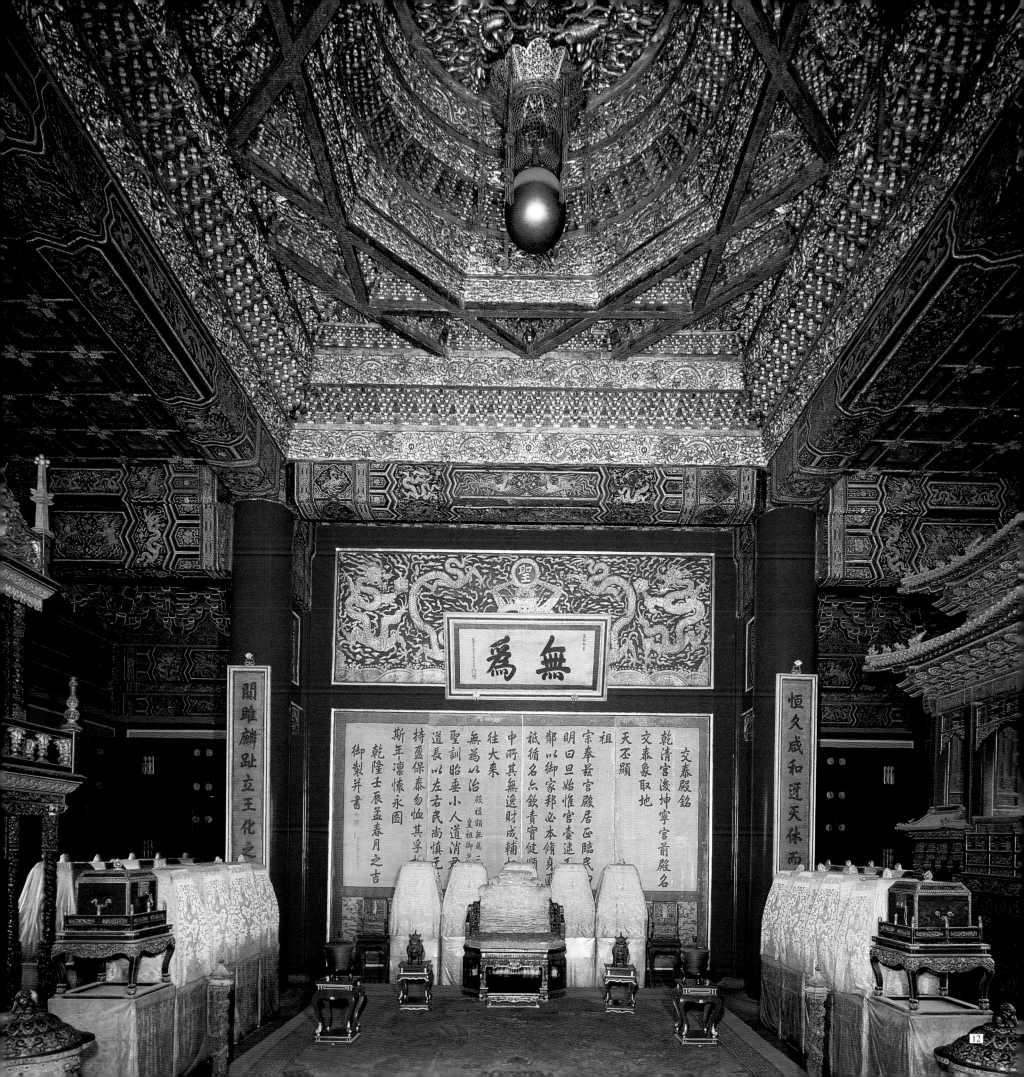

13. "皇后之宝"印文

左部为满文，右部为汉文。

14. 顺治皇后像

纵 245.8cm　横 116.8cm

顺治皇后佟佳氏，汉族人。初入宫为妃，十五岁生康熙帝玄烨。顺治帝死后，八岁的玄烨因已出过天花而被选为继承人。佟佳氏被尊为皇太后，当时只有二十二岁。两年后死去，累谥为：孝康慈和庄懿荣惠温穆端清崇天育圣章皇后，简称为孝康章皇后。

15. "皇后之宝"

方 14cm

金质，重 1800 克。册立皇后时颁金宝、金册各一。是皇后身份的象征物。

13

14

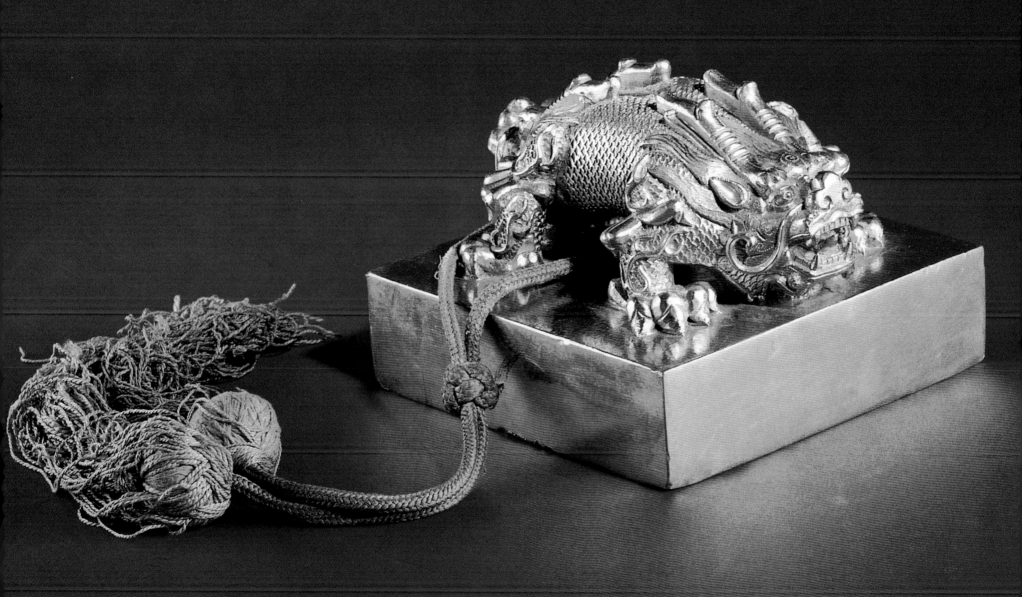

16. 慈宁门前景

慈宁门是慈宁宫的大门。慈宁宫是皇太后举行典礼的宫殿。每逢大节日或有值得庆贺的事，如给太后上徽号，以及皇帝大婚的日子，这里喜气盈门。皇帝后妃等要来行礼朝拜。礼仪的隆重仅次于皇帝。

17. 慈宁门门额

18. 孝庄文皇后常服像

纵 255.5cm　横 262cm

孝庄文皇后即昭圣皇太后，蒙古族博尔济吉特氏。生于明万历四十一年（1613年），顺治元年（1644年）尊为皇太后，康熙元年（1662年）尊为太皇太后，康熙二十六年（1687年）卒，寿七十五岁。她在顺治、康熙两代小皇帝当政期间，起了一定的幕后参政作用。

19. 崇庆太后上徽号玉册

每片宽 9.6cm　高 22.7cm

清宫规定：凡册立皇后、尊封皇太后、太皇太后，以及上徽号，均进金册、金宝；上徽号或进玉册、玉宝；册封皇贵妃、贵妃授以金册、金宝；封妃授以金册、金印；封嫔只发金册；赐号贵人、常在、答应，不发册、印。册、宝实际上是某位号的证件，没有用场。图中系乾隆三十六年（1771年），乾隆帝为其生母崇庆太后八十寿辰上徽号的玉册。

17

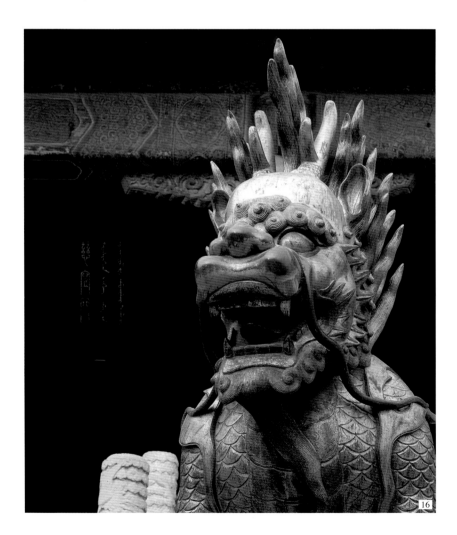

16

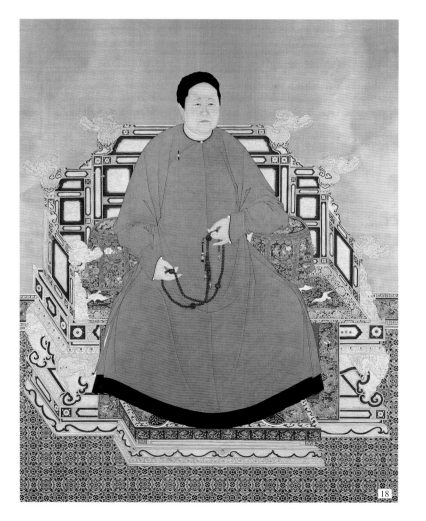

18

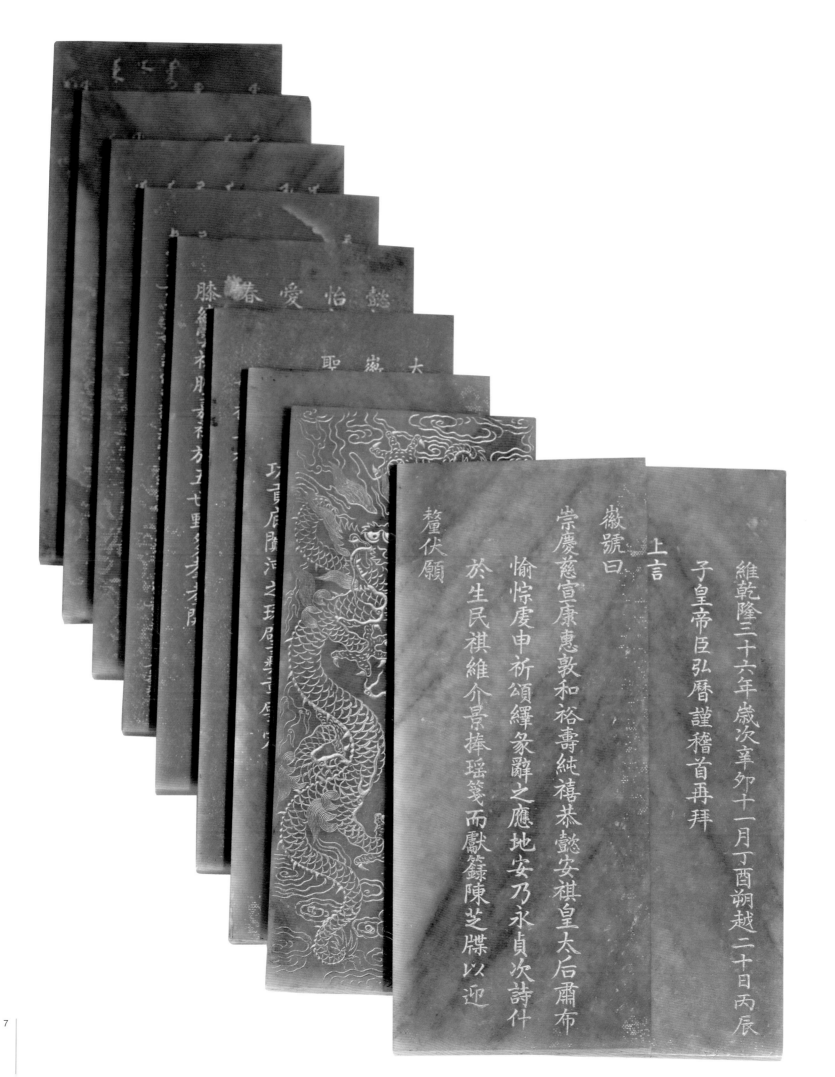

20. 光绪帝《大婚图》中的法驾卤簿局部

　　柱间陈列自右起是金提炉、金香盒、金盥盆、金水瓶。

21. 皇帝卤簿中的金八件

22. 光绪帝《大婚图》中太和殿前的卤簿

　　光绪帝《大婚图》为光绪十五年(1889年)正月皇帝大婚时，由宫廷画家绘制记录大婚典礼全部过程的大型画册。图中所见是太和殿筵宴的场面。筵宴时，殿前法驾卤簿的排列状况，与举行朝会及其他典礼时的法驾卤簿是一样的。

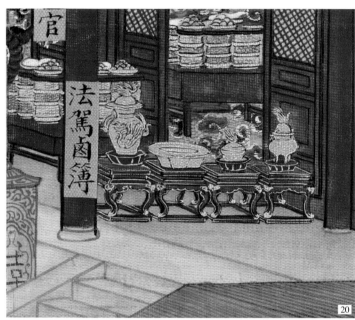

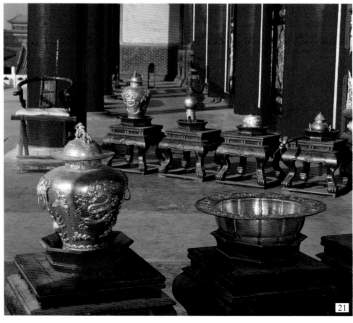

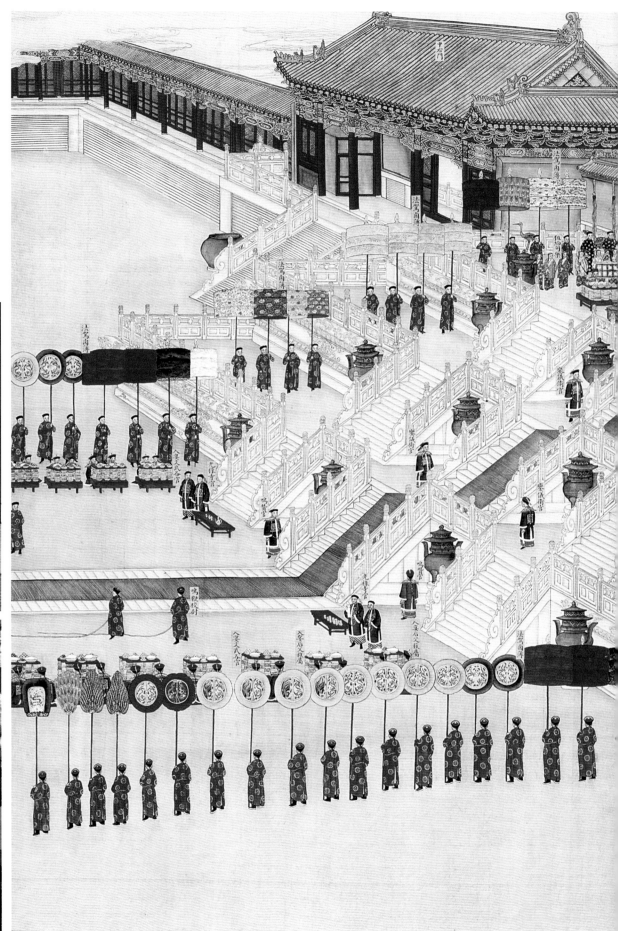

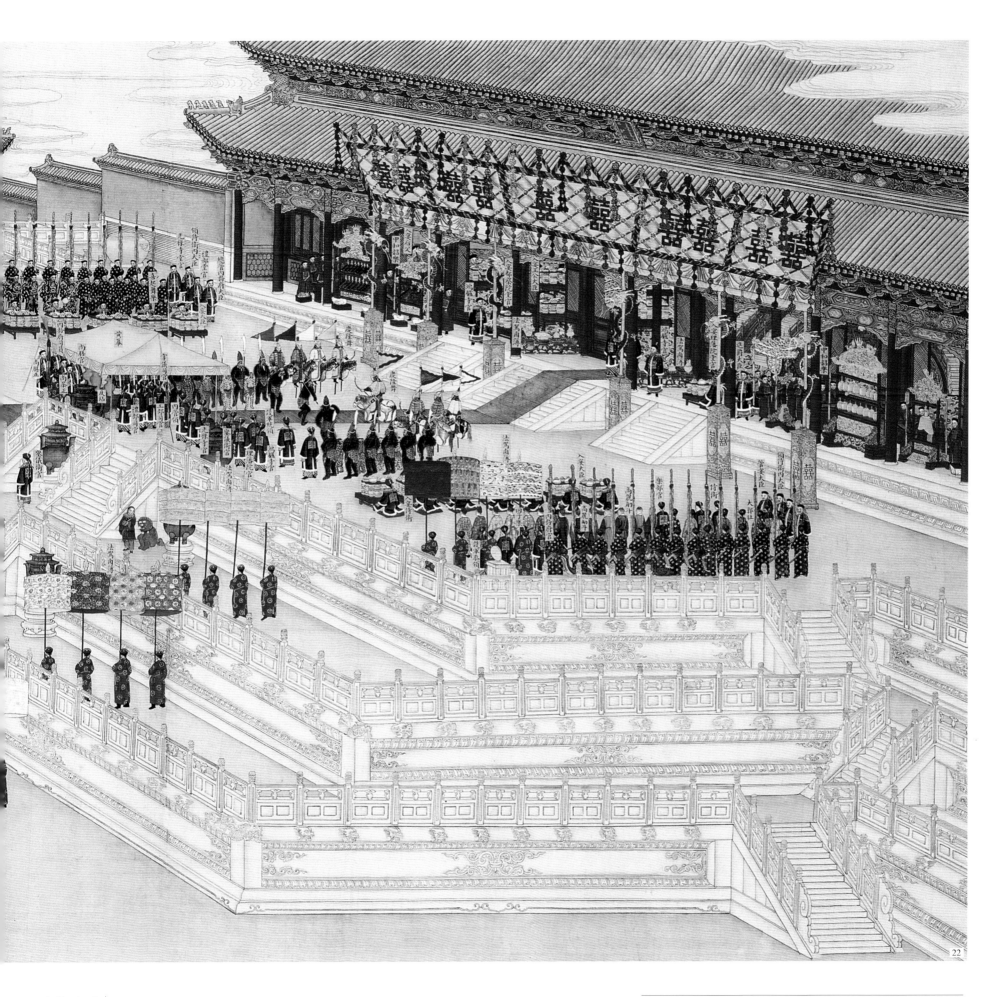

23. 皇帝卤簿中的拂尘

　　毛长 64cm　柄长 86.4cm

24. 皇帝卤簿中的金香盒

　　高 11.2cm　口径 20.16cm

25. 皇帝卤簿中的金杌

　　高 48cm　方边长 57.6cm

26. 皇帝卤簿中的金唾壶

　　高 16cm　口径 4.8cm

27. 皇帝卤簿中的金水瓶

　　高 50.2cm

28. 皇帝卤簿中的金交椅

　　高 93.44cm　横宽 70.4cm

29. 皇帝卤簿中的金盥盆

　　高 14.4cm　口径 48cm

30. 皇帝卤簿中的金提炉

　　皇帝卤簿中有金提炉二，金唾壶一，金
水瓶二，金香盒二，金盥盆一，合称金八件。
并有拂尘、金杌、金交椅等，初为皇帝生活
用具，后为卤簿的一部分。

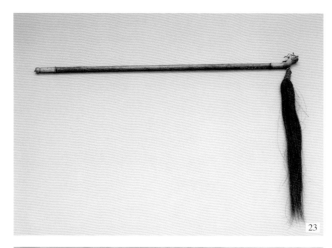

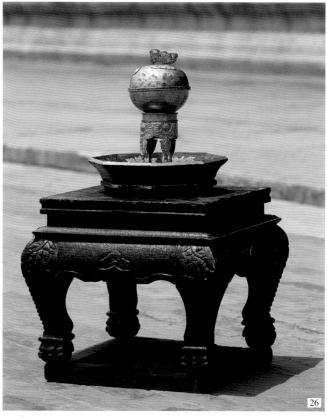

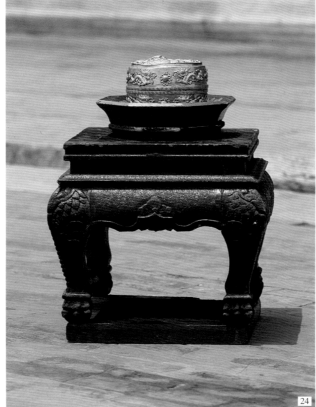

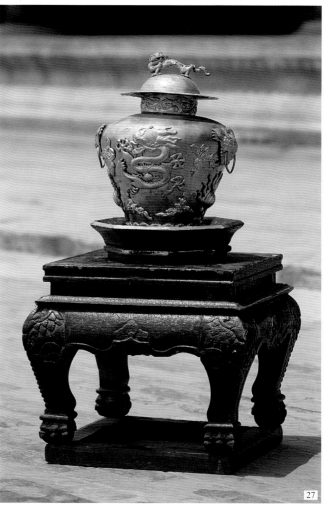

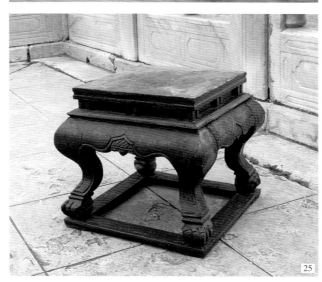

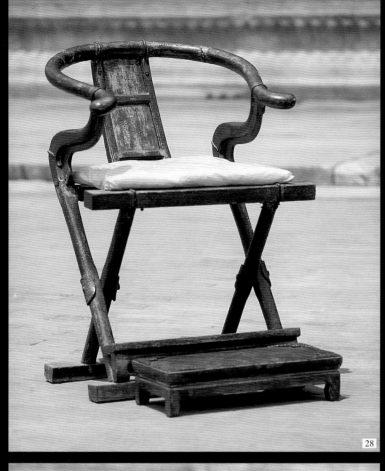

28

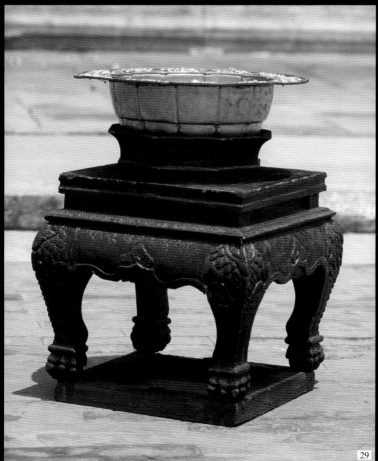

29

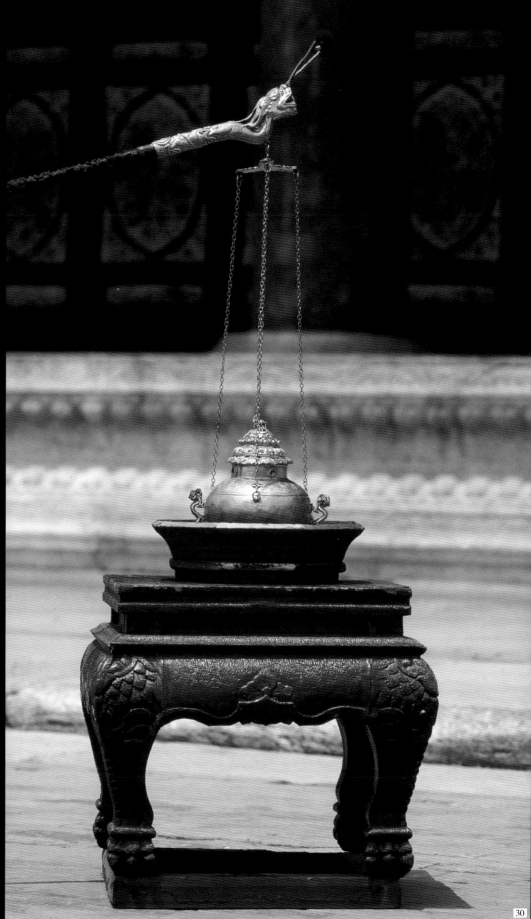

30

31. 皇帝卤簿中的曲柄黄龙华盖

黄龙华盖在朝会时陈列于太和殿门前正中。

32. 光绪帝《大婚图》中的法驾卤簿局部——静鞭

静鞭在大典中设于太和殿前御道两旁。鞭系丝制，抽起来啪啪作响，用以整肃大典的秩序，标志着百官行礼将开始和大典的结束。

33. 皇帝卤簿中的各种幡、麾、旌等

共五十多件。

34. 皇帝卤簿中的各种扇

计有红、黄色、单、双龙、方、圆形等式样。扇右旁一杆是钺，左旁一杆是豹尾班用的豹尾枪。豹尾班是皇帝路行时的后卫部分。朝会中则分站宝座下后方两旁。

35. 皇帝卤簿中的兵器

从左到右分别是：豹尾枪、戟、殳、星、立瓜、卧瓜、钺，都是兵器的模拟物。起初曾是禁卫的武器，后来由于另有禁卫的设施，这些就成为仪仗的一部分。

36. 皇帝卤簿中的各种伞

37. 皇帝卤簿中的各种旗

包括日、月、云、雷、风、雨、列宿、五星、五岳、四渎等一百二十多面，是卤簿中数量最多的一种。

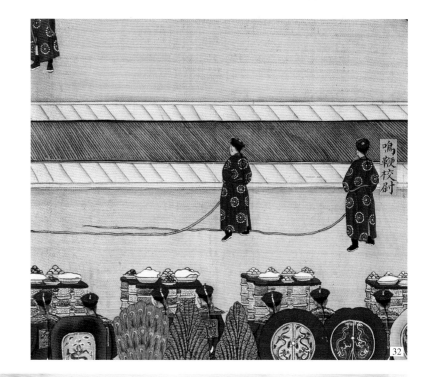

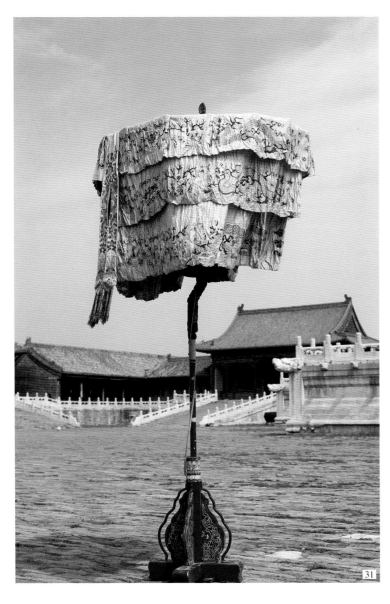

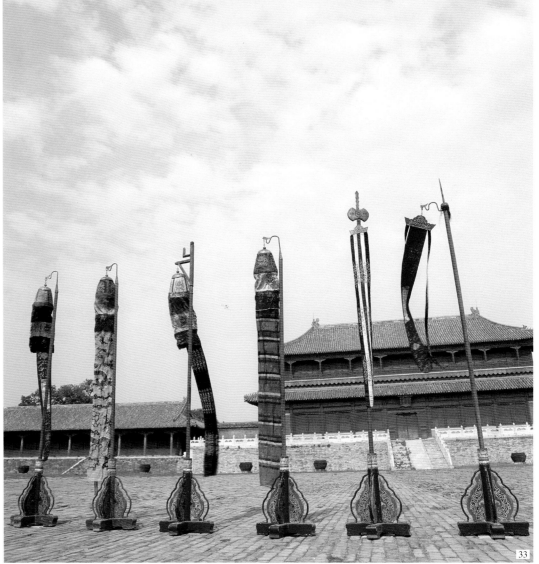

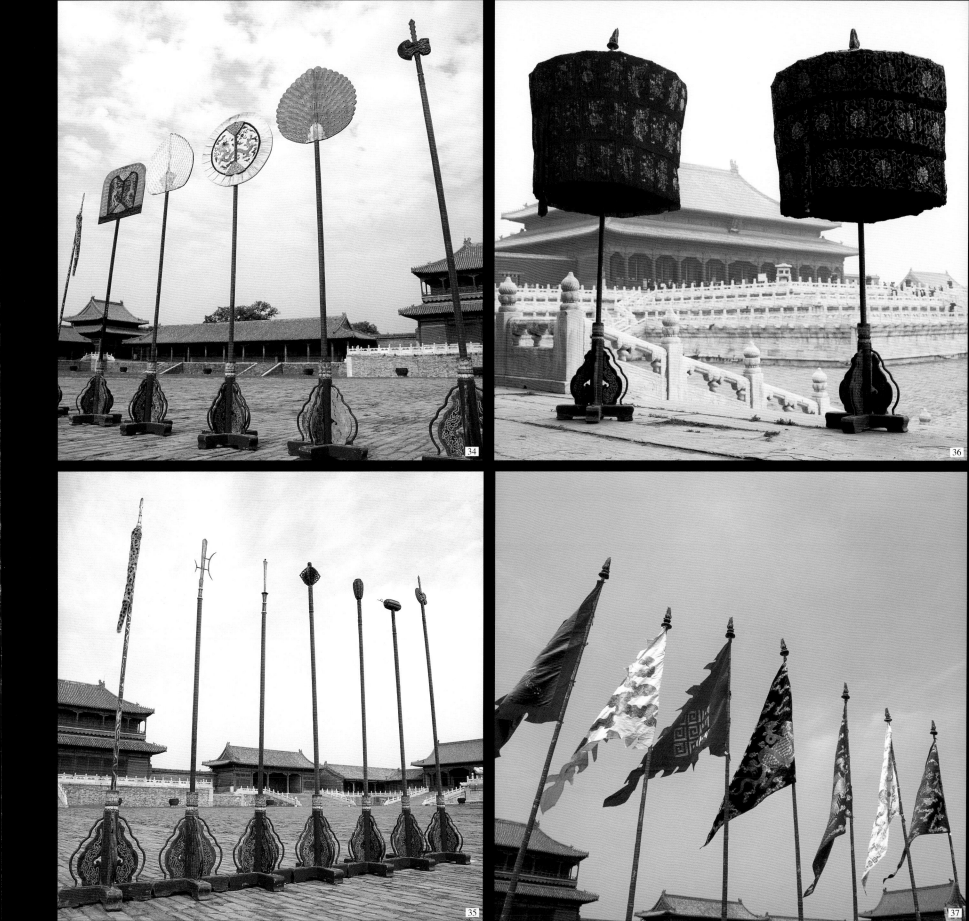

38. 皇帝巡幸用的《骑驾卤簿图》局部

两旁从上到下的侍卫刀、弓箭、豹尾枪为一组，共十组；再下为各种伞、扇、旗；中间为皇帝乘坐的轻步舆。

39. 朝会用的《法驾卤簿图》局部

上面太和门前是玉辇、金辇、礼舆、步舆；下面午门外是金辂、玉辂、象辂、革辂、木辂（合称五辂，车顶上分别用金、玉、象牙、革、木作饰件）、宝象及乐队用的鼓。

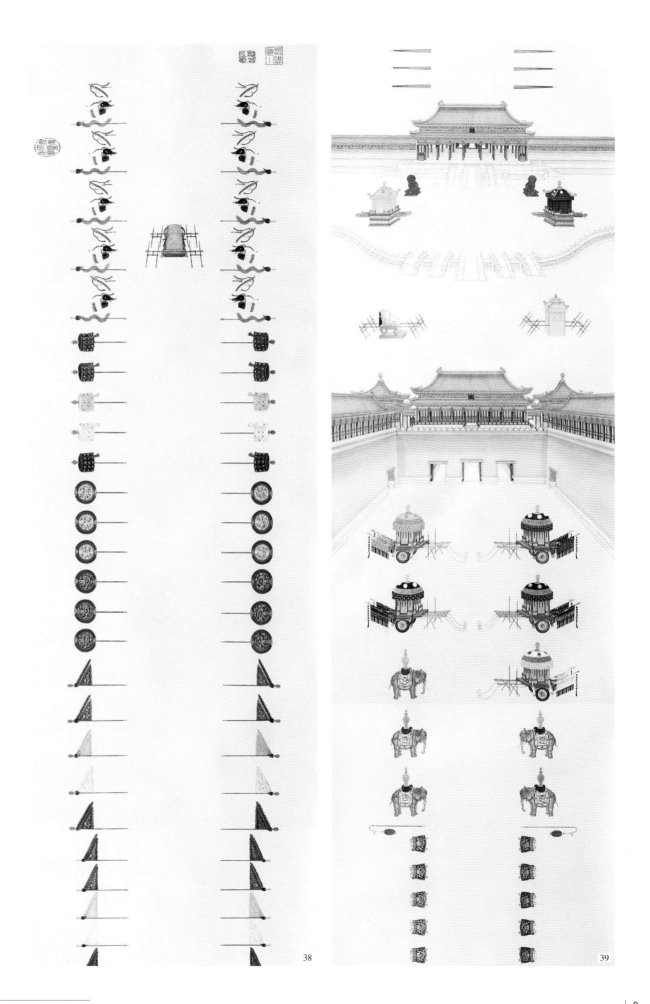

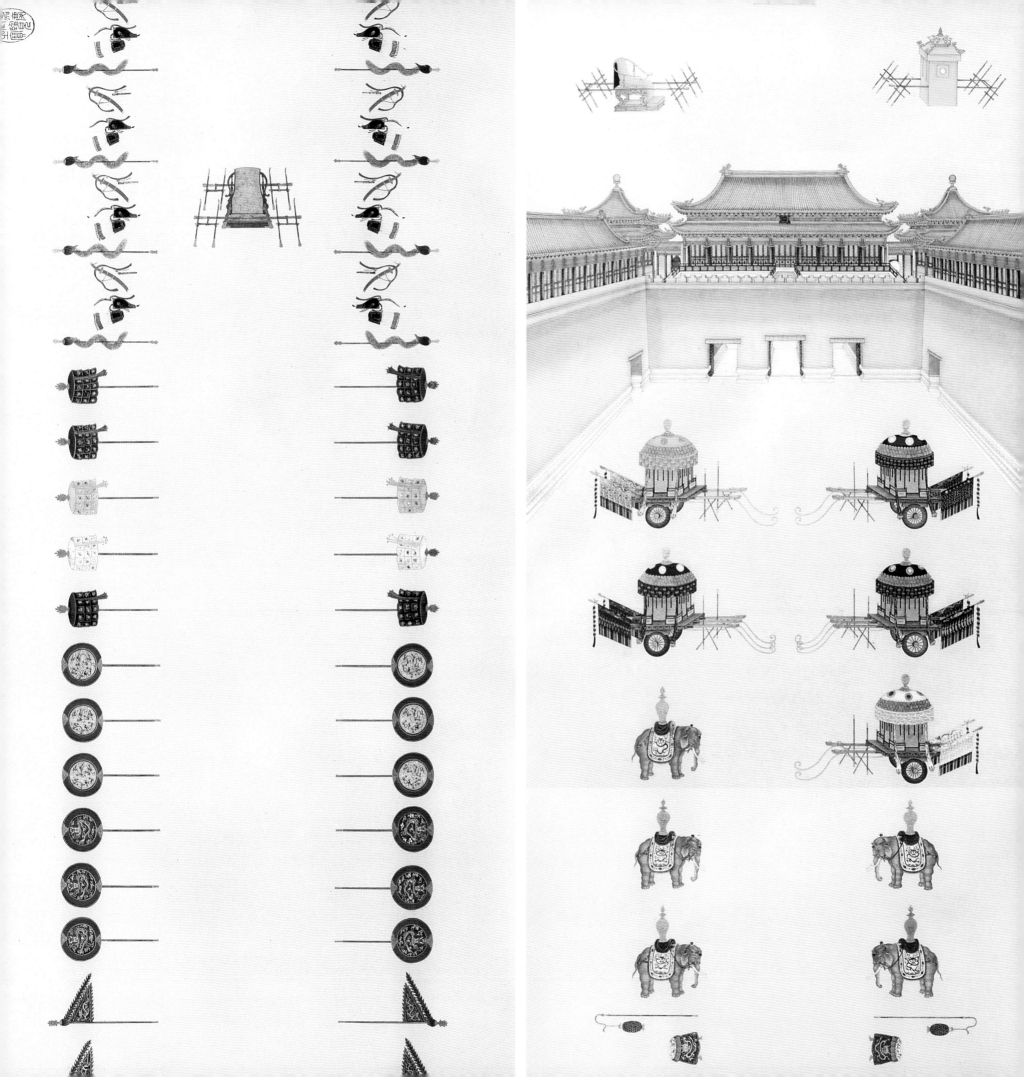

40. 中和韶乐指挥器——麾

长 174.96cm

中和韶乐，属古代宫廷雅乐。除笛子外，所用乐器都在公元前八世纪或更早前已出现。麾的使用是举则奏乐，降则乐止。

41. 镈钟

钟体最大的黄钟通高 68cm。

明代的中和韶乐没有镈钟和特磬。清乾隆二十四年（1759 年）江西出土古钟十一枚，因命按十二律用铜镀金仿制十二枚，每枚一架，乾隆二十六年（1761 年）制成。用钟体大小调节音高，钟愈大发音愈低。演奏时以何律为宫，即摆出某律的镈钟一架。于乐队演奏前先击一声镈钟。

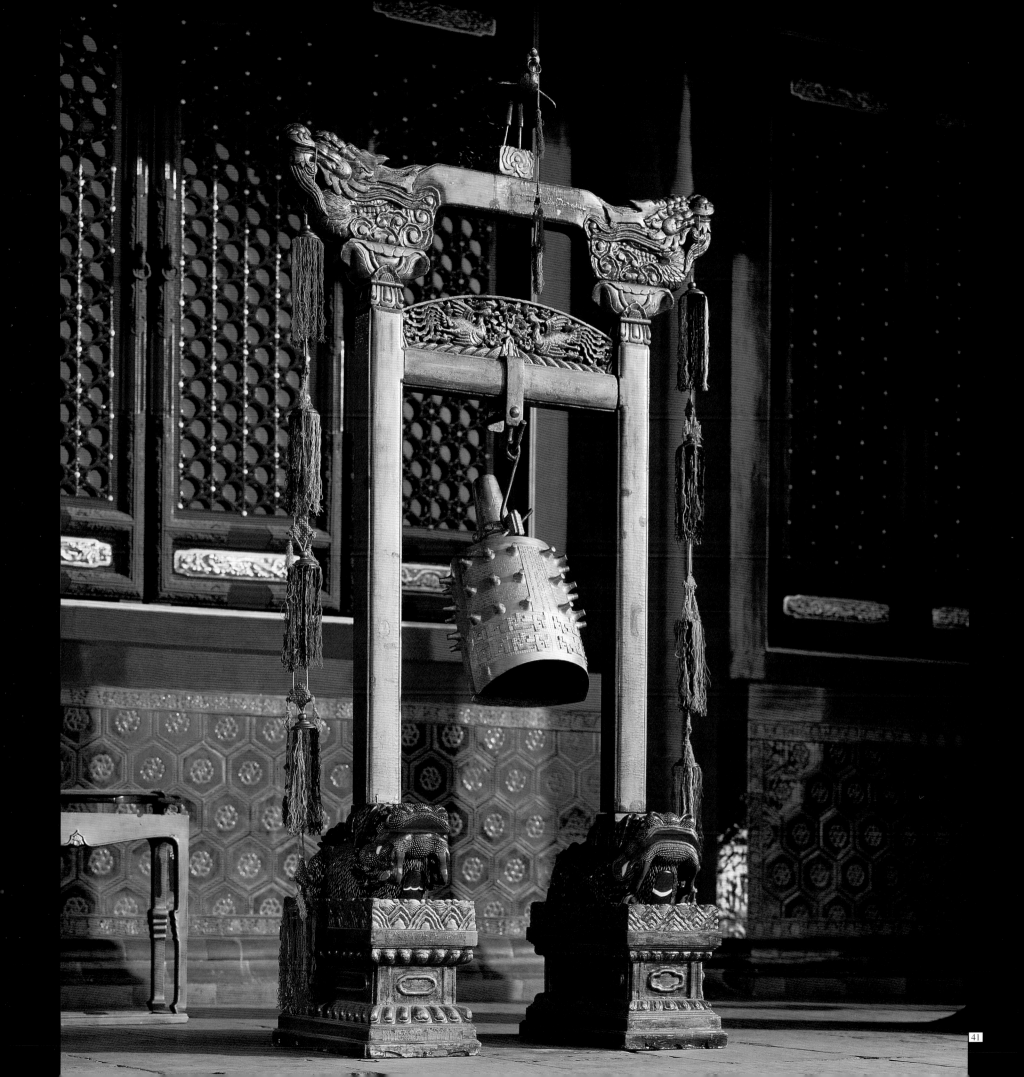

42. 特磬

磬体最大的黄钟，短股 46.66cm，长股 69.98cm。

亦于乾隆二十六年（1761 年）与镈钟同时按十二律用碧玉制成。亦每枚一架，用大小调节音高，体愈大发音愈低。用法同镈钟，于乐曲终结时击一声。

43. 建鼓

面径 73.73cm

中和韶乐演奏中，每一乐句完结时击三下。

44. 编磬

短股 23.33cm，长股 34.99cm

碧玉或灵璧石琢成，一虡十六枚，律名与编钟同。亦用厚薄调节音高，磬体愈薄发音愈低。音色清脆而短促。

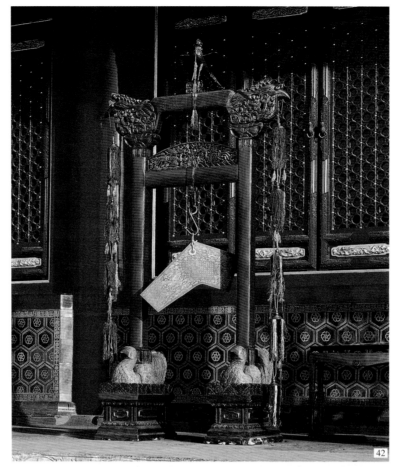

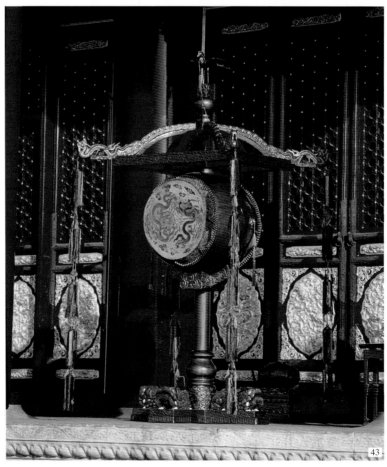

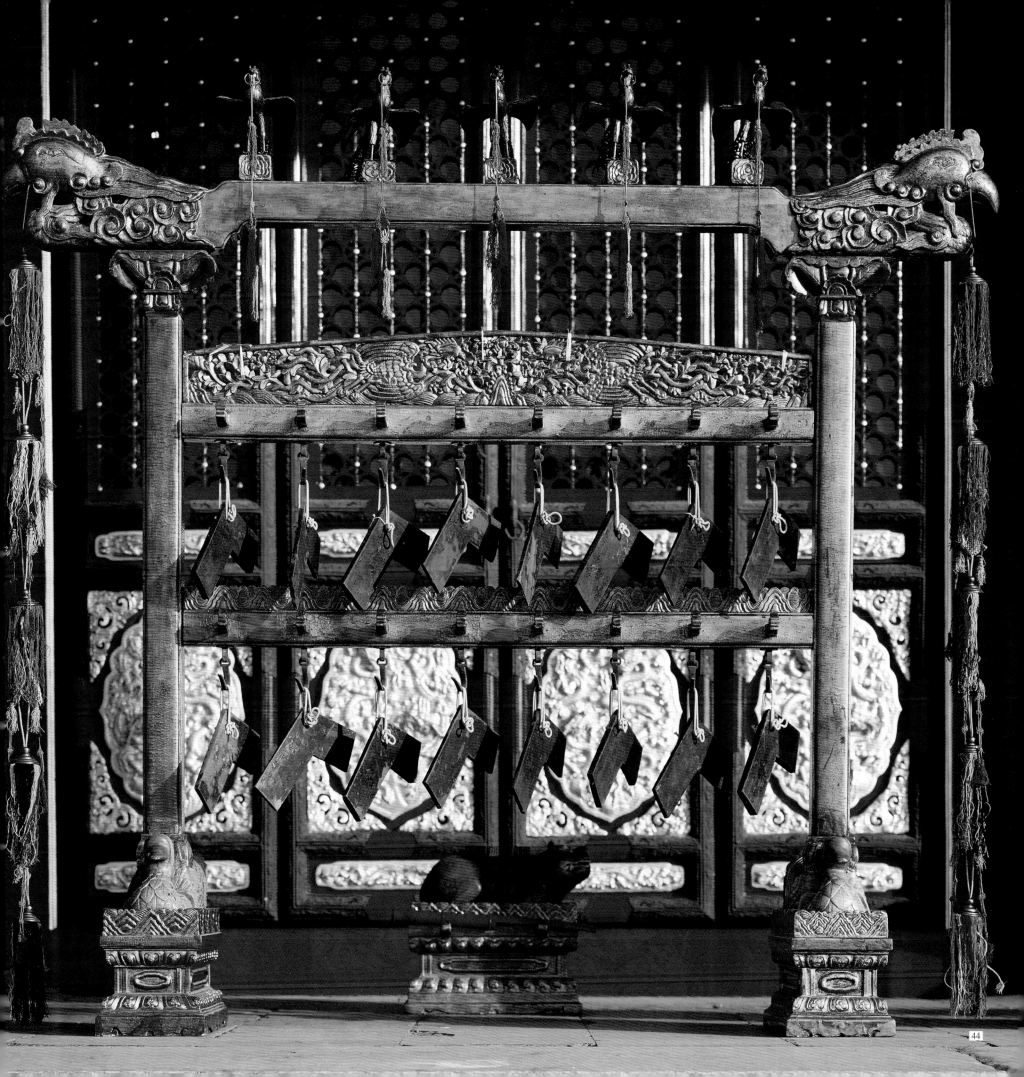

45. 柷

口方 69.98cm

木质。用木槌击帮板里面，用以起乐。

46. 搏拊

面径 23.33cm

古搏拊是皮袋中装糠，击之只有节奏而无共鸣。明、清时均为横长的小鼓，两头可拍打。演奏时与建鼓相应，每建鼓击一声，搏拊左右各击一声。

47. 埙

高 7.14cm

是土质烧成陶的乐器。在中国新石器时代出土文物中已有三孔陶埙。清埙顶部有吹口，埙身前面四孔，后面两孔，用以调节音高，愈接近底部之孔发音愈低。

48. 排箫

最长管为倍夷则，长 29.13cm

为编排多管吹奏乐器。每管一音，共十六支竹管，律名与编钟同。用管的长短调节音高。管愈长发音愈低。

49. 敔

长 69.98cm

木质，如伏虎形。奏时用竹质的籈（音：甄，半截整竹，另半截为劈开细竹条）横扫敔背上的立片，用以止乐。

50. 编钟

高 23.84cm

金质或铜镀金。一虡（音：巨，悬挂乐器的木架）十六枚，包括十二正律与四个倍律（低音）。音色清脆、圆润而有神秘感。

47

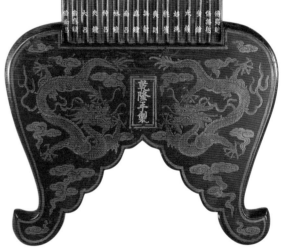

48

45

46

49

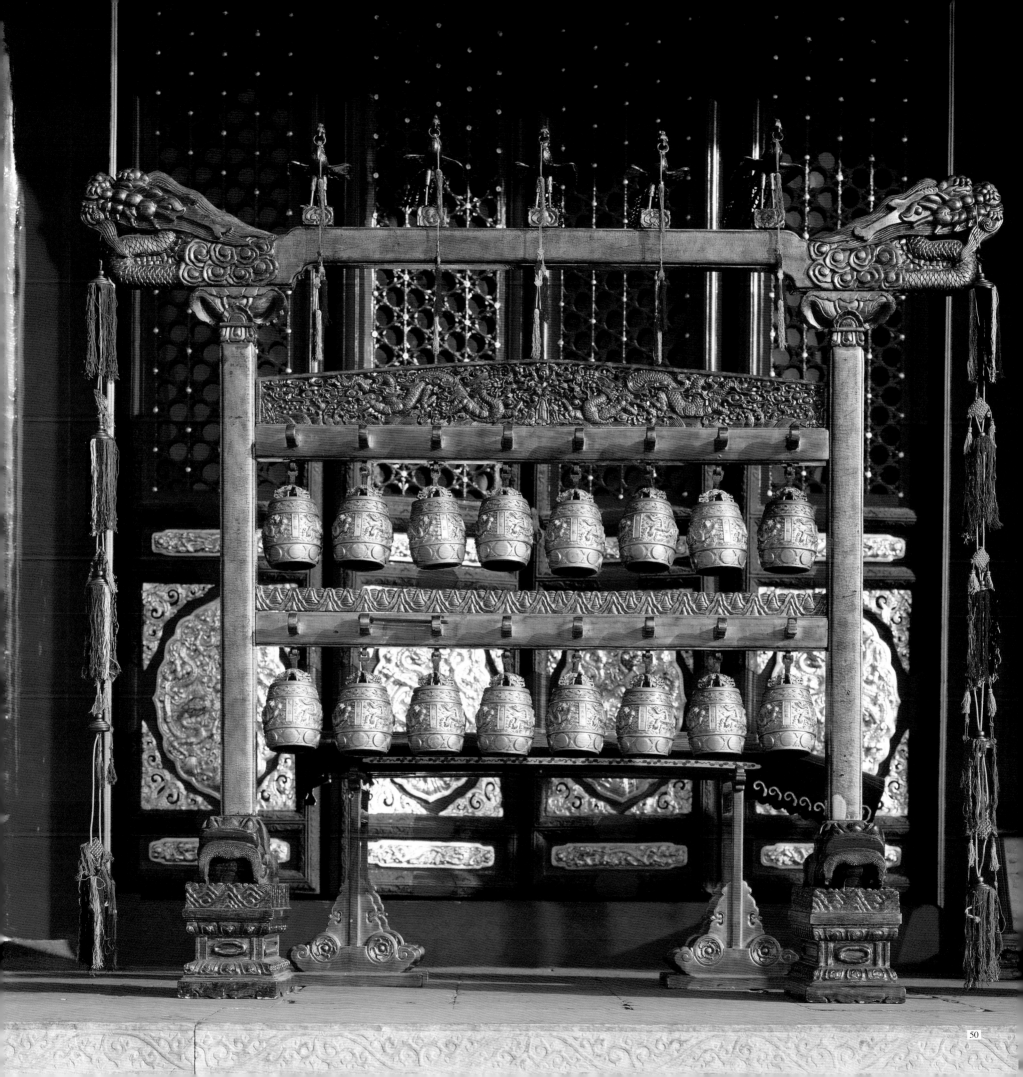

51. 铜角

大铜角长 117.5cm、小铜角长 131.33cm

自左起为大铜角、小铜角、蒙古角。大、小铜角在铙歌鼓吹乐、前部大乐、凯旋铙歌乐中使用；蒙古角，木质，在铙歌大乐、铙歌清乐中使用。三种皆为号角，不能奏出音阶。

52. 笛、篪

笛长 58.52cm　篪长 44.8cm

上面是笛，竹质，与现代笛近似。下面是篪，竹质，似笛而较粗；吹口向上，出音孔五个向外，一个向内。

53. 箫

长 56.66cm

竹质，竖吹，与现代箫近似。

54. 画角

长 174.76cm

木质。铙歌鼓吹乐、前部大乐均用之。吹奏时另有木哨。亦不能奏出音阶。

55. 笙

最长管 44.42cm

与现代笙近似。古代笙为匏（葫芦）质，后皆以木质代匏。簧片古用薄竹片，清用薄铜片。

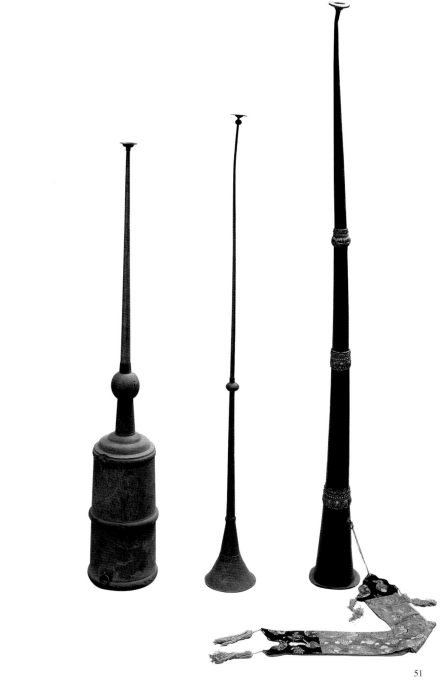

51

52

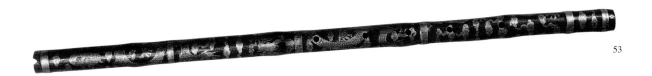

53

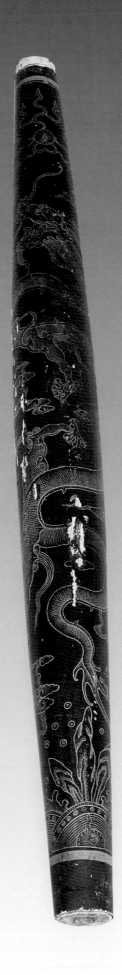

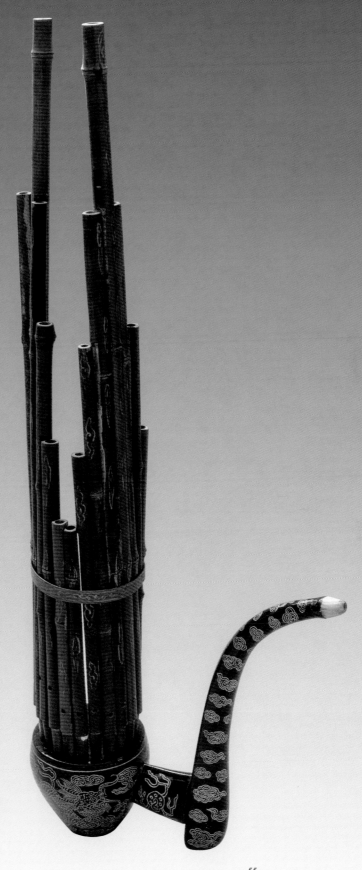

54

55

56. 龙鼓

面径 49.15cm

铙歌鼓吹乐、卤簿乐中大量使用。每以二十四面为一组。众鼓齐鸣，亦颇壮观。

57. 方响

钢板皆长 23.328cm。

丹陛大乐中的敲击乐器，群臣行朝会礼时演奏。发音器为窄长方形钢板。一虡十六枚，律名与编钟同。以钢板的厚薄调节音高，板愈薄发音愈低。

58. 琴

通长 101.09cm

丝属乐器。琴面用桐木，底部用梓木制成。共用七根丝弦，粗细各不相同，粗弦为低音。

59. 云锣

锣面外径 11.29cm

丹陛大乐中的敲击乐器。每架用铜锣十面。以锣的薄厚调节音高，锣愈薄发音愈低。

60. 瑟

通长 209.95cm

丝属乐器。瑟亦用桐木制，体大于琴，有二十五弦，粗细相同，每弦有柱可移动，以调节音高，弦的振动段愈长发音愈低。

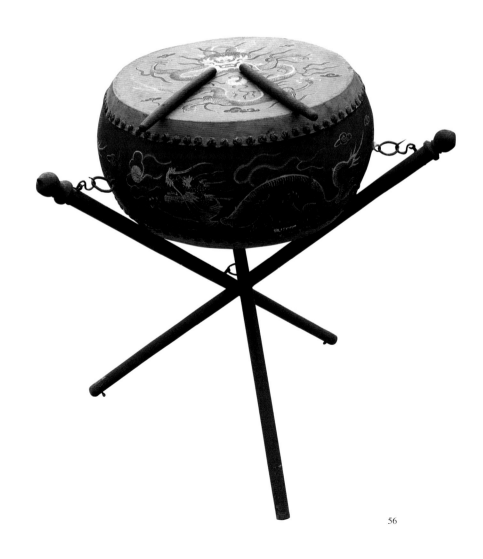

56

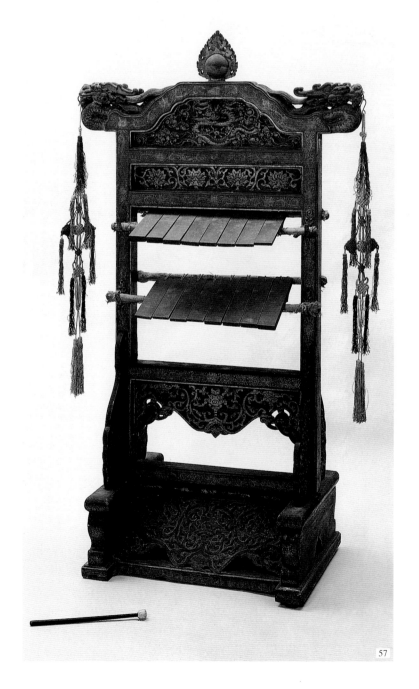

57

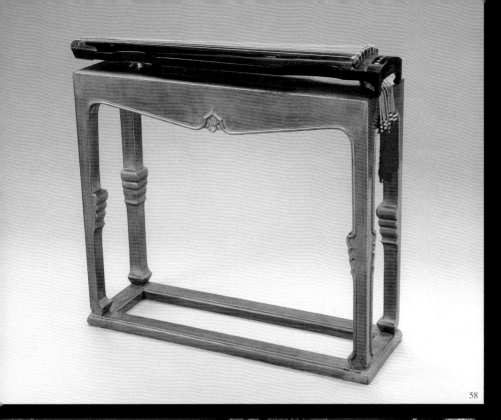

58

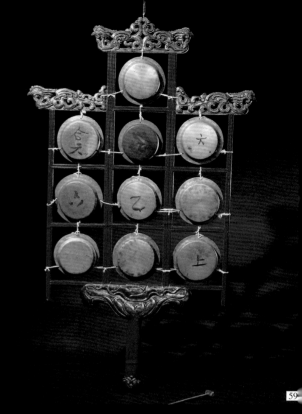

59

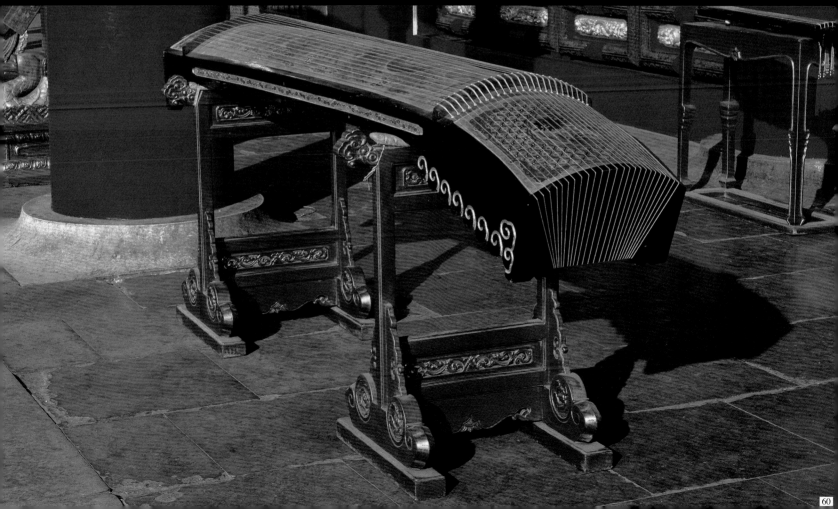

60

61. 光绪帝《大婚图》中的中和韶乐乐队

图中所见为典礼举行时中和韶乐乐队的
排列状况。

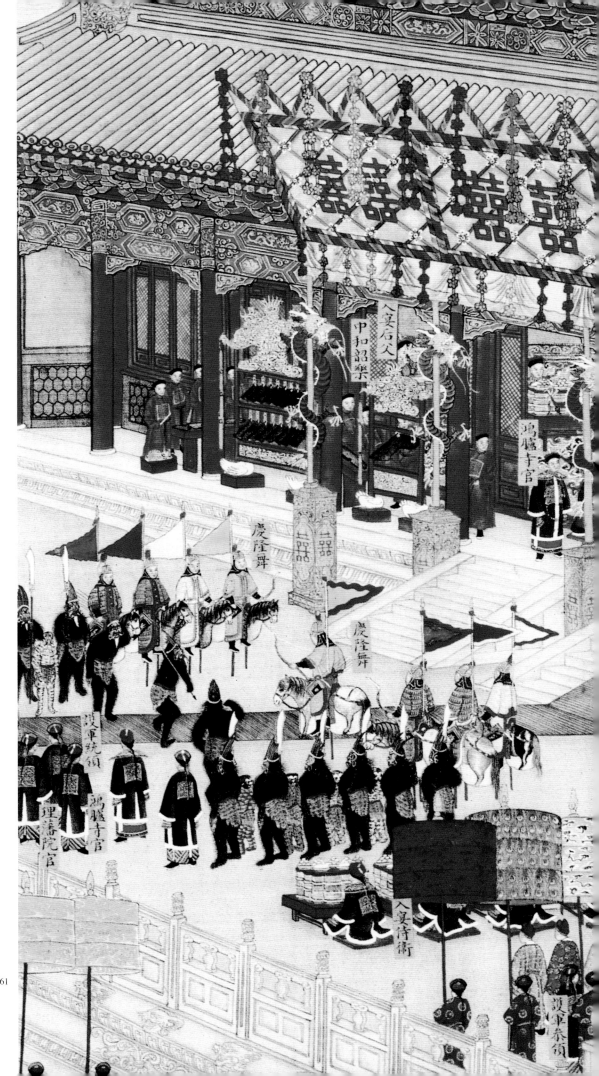

61

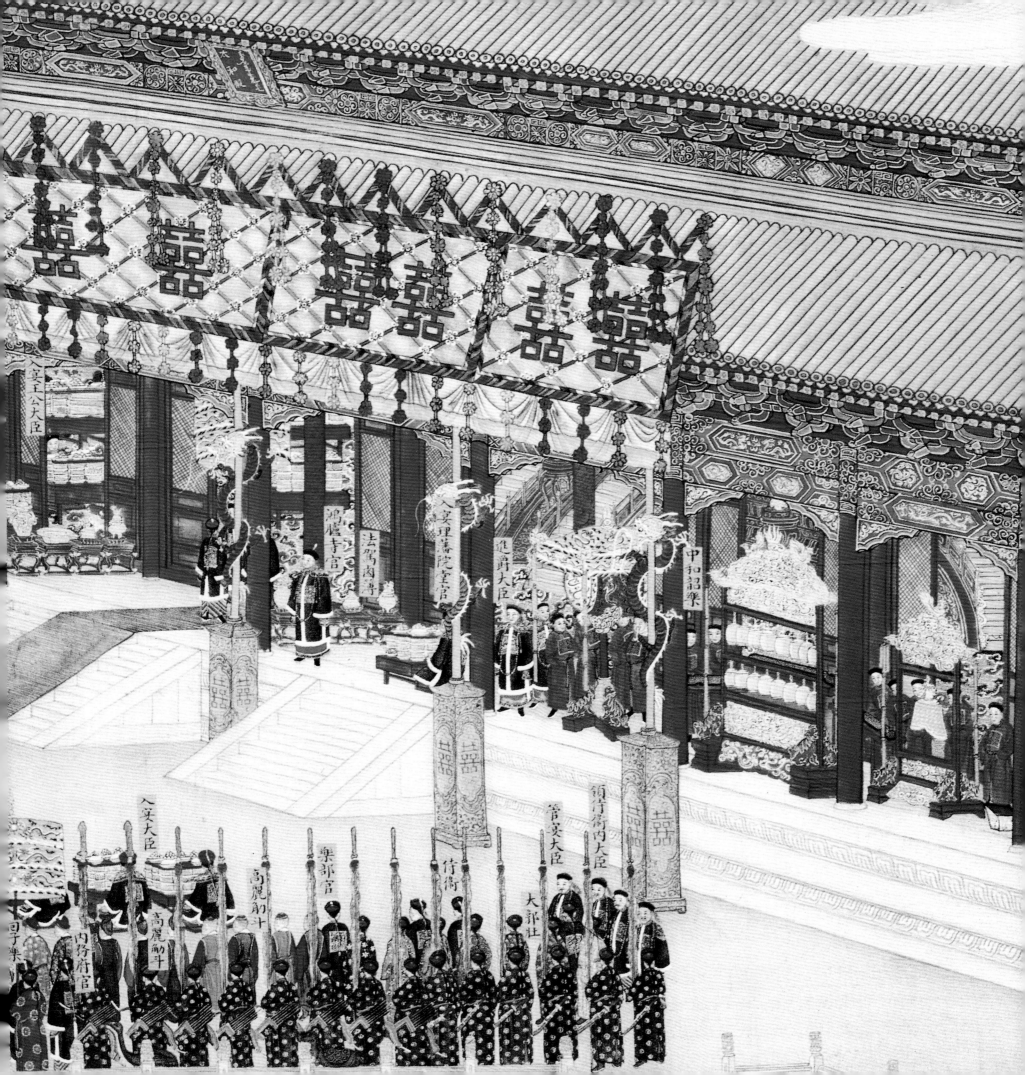

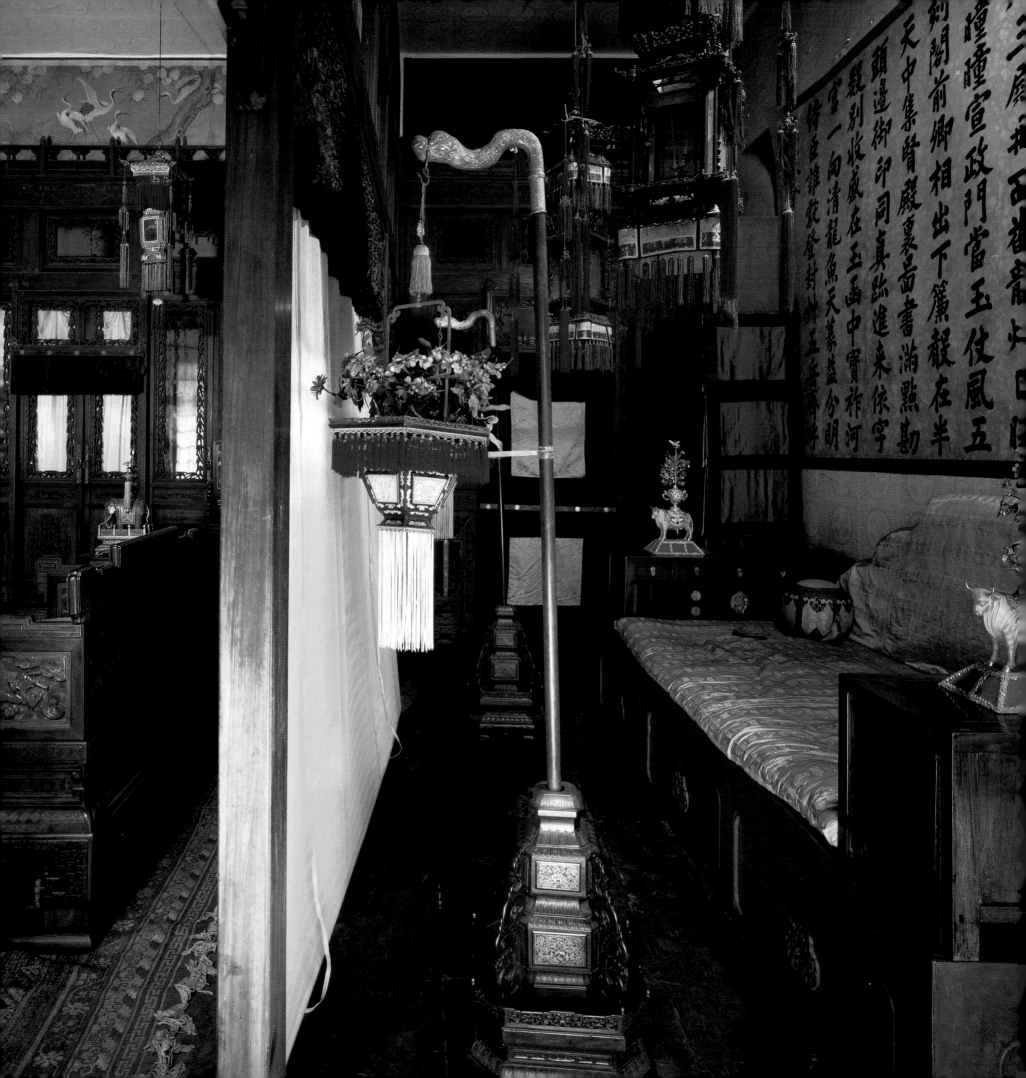

政务编

清代皇帝日常处理政务的活动，在官方文献中称勤政。其主要项目为御门听政，宫中日常视事，御殿视朝（即常朝），御殿传胪，懋勤殿勾到，接见外国使臣等；并设有处理政务的中枢机构。

清代办理政务的中枢机构，大部承袭了明代宫廷旧制。为实行君主集权，朝中政事，除未亲政的幼年皇帝及戊戌变法失败的光绪帝以外，均由皇帝亲自裁决。朝廷虽设有议政处、内阁、军机处等中枢机构，但均为辅佐皇帝处理政事的机关，不能决定任何大政。军机处建立前，内阁还可以"议天下之政"，起草皇帝谕旨及重要公文，票拟本章批语，有相当的权力。当时，内外臣工向皇帝报告政务的题本和奏本（通常均称题奏本章），都要经过通政使司先转送内阁，由内阁的侍读官拆封后详加校阅，并代皇帝对每个题奏本章先草拟出一个批覆或批办的意见。意见经大学士审定后，再由票签处的中书官誊清；次日黎明，随原本一起经由奏事处呈送皇帝阅示。这一套复杂的程序就是内阁的"票拟制度"。

内阁票拟的文字很简短，一般均为"某部知道"（或"该部知道"），"某部速议具奏"、"某部核议具奏"以及"依议"、"知道了"等等。有些事情，内阁一时难以提出肯定的意见，也可票拟出两、三种以上的不同处理方案，供皇帝裁决时参考。内阁官员接到皇帝的批示后，再用红笔写在原奏本章上，称为红本。

到雍正七年（1729 年）军机处建立后，普遍推行了奏折制度。内外臣工言事，多用奏折直达皇帝，皇帝亲自拆阅批示后，再直接发给具奏者本人按批示执行。内阁的"票拟"只办理某些例行公事，因此内阁的权力，便逐渐被军机处取代。

军机处建立的直接原因，是清朝当时连年用兵西北，军报及指令往返十分频繁，须及时传递，并加强保守机密。因此，雍正帝特命在隆宗门内临时设立军需房（又称军机房），派怡亲王允祥，大学士张廷玉、蒋廷锡等人入值，专门办理一切军需事宜。后不久，军需房改为军机处。

雍正帝死后，乾隆帝曾一度废除军机处，改设总理事务处，但乾隆三年（1738 年）又重新恢复了军机处。实际上军机处不仅处理军务，而且办理一切重要政务，因此权力愈来愈大。直到清末宣统三年（1911 年）四月"责任内阁"成立，秉政一百八十多年的军机处与内阁才被废除。

然而，清统治者为了防止君权旁落，对军机处采取了一系列限制措施。例如：军机处的印信由内廷收藏，需用时，由值班章京亲自通过内奏事处"请印"，用毕即行送回。又规定：中央和地方的文武官员都不许将奏报的内容预先告知军机大臣；军机大臣只准在军机处办理皇帝当日交办的事情，各部院的事情不得在军机处办理；以及各部院大小官员均不得到那里找本衙门堂官请示事务等。军机处防范甚严，就连军机章京办事的值房，也不许闲人窥视，"违者重处不赦"。为了严格执行这些规定，每天都要派一名御史，从旁监视。

皇帝日常处理政务的地方是乾清宫和养心殿。顺治、康熙两代皇帝均在乾清宫临轩听政，引见庶僚，批阅章奏。宫内宝座上方悬"正大光明"匾，匾后即存放秘密建储匣的地方。秘密建储，是雍正帝鉴于其父废立太子，以及诸皇子争位的教训而创建的。雍正帝以后的乾隆、嘉庆、道光、咸丰各帝均是以秘密建储的方式即位。咸丰帝由于只有一个儿子，以后两代又没有皇子，秘密建储法也就没有再实行。

乾清宫前的乾清门，是清代皇帝"御门听政"的地方。御门听政"是封建帝王亲到门前，与文武官员一起处理政事，表示勤于政务。明朝每天上朝听政是在太和门，清朝改在乾清门，举行时间都在黎明前。清入关后第一个皇帝顺治帝，就有"御门之举"，到康熙帝时，"御门听政"更加频繁。许多重大事情，如征讨吴三桂叛乱的决策等，都是在"御门听政"时决定的。雍正帝以后一直没有间断。

如遇大风、雨、雪天气，"御门听政"也可改期或停止。乾隆二年（1737 年）时赶上一次大雨，入奏官都淋湿了，乾隆帝分赏每人两疋纱，侍卫和执事官各赏一疋。"御门

听政"时，官员是不许迟到的。道光二十六年（1846年）二月，一次因奏事官员未按时到齐，道光帝对迟到的二十多名官员分别给以罚俸二至四年的处分。咸丰初年以后，由于政治腐败；同治、光绪年间因慈禧太后专权，列国加强侵略，"御门听政"再也没有举行。

清帝的日常视事，主要是批阅折本、召对臣工、引见庶僚。关于批阅折本，宫内专设有传递上、下行公文的机构，即外奏事处和内奏事处。外奏事处设在乾清门外东侧，内奏事处在乾清宫西庑月华门南。

奏事处均由御前大臣兼管。内奏事处由太监组成；内分奏事太监、随侍太监、记档太监和使令太监等。外奏事处的奏事官是在六部和内务府的司员中挑选的，主要由领班侍卫、蒙古侍卫、章京和笔帖式（汉译官名：满语为巴克什，掌翻译满汉章奏文籍等事）等官员组成。

奏事处接收奏折（后来也有题本）和传递谕旨的过程，据清末记载，大体是：每日零点，各部院派一笔帖式持奏匣至东华门。等开门后，笔帖式随奏事官将奏匣交外奏事处。等乾清门开启后，外奏事处送至内奏事处，奏事太监再送御览。凌晨两点左右，乾清门有一白纱灯放到阶上后不久，奏事官即捧前次经御批的奏折出门，发还各衙门来人，并分别说明"依议"、"知道了"、"另有旨"等，颇有条理。

此外，奏事处还负责呈递"膳牌"。清制规定：凡值班奏事及官员请求皇帝召见，必须先由内奏事处太监向皇帝呈递"膳牌"。但一些在内廷供职的王公大臣，皇帝随时提出召见（也称召对），则毋须呈递膳牌。召见皆在饭后，地点不固定，一般是在甚么地方进膳，就在什么地方召见。

康熙帝死后，雍正帝在月华门外的养心殿守孝二十七个月。孝满后本应回居乾清宫，但雍正帝认为那里是"皇考六十余年所御"，有"心实不忍"之感，决定重新修葺

养心殿，并将寝宫由乾清宫移到养心殿。此后养心殿便成为皇帝日常处理政务和召对、引见的重要场所。

养心殿分前、后两殿，中间有穿堂相连。后殿五间是皇帝的寝宫，前殿是皇帝办理政务的地方。明间正中设有宝座、屏风和御案，是皇帝引见官员的地方。皇帝批阅奏章和与大臣商谈政务，多在西暖阁进行。

咸丰十一年（1861年）"辛酉政变"以后，养心殿东暖阁是慈安、慈禧两宫皇太后"垂帘听政"的地方。听政时，同治小皇帝坐在帘前一言不发。慈安皇太后认字不多，平素的作风是"和易少思虑"，"见大臣，呐呐如无语者"，政治上的事情很少过问。起决定性作用的，主要是慈禧太后一人。

关于"垂帘听政"处理政务的过程有一个很生动的记载。同治七年（1868年）十二月两江总督曾国藩调任直隶总督时，曾在日记中写道：入养心殿之东间，皇上向西坐，皇太后在后黄幔之内；慈安太后在南，慈禧太后在北。余入门跪奏称臣曾某恭请圣安，旋免冠叩头奏称臣曾某叩谢天恩毕，起行数步跪于垫上。慈禧太后问："汝在江南事都办完了？"对："办完了。"问：勇（兵）都撤完了？"对："都撤完了。"问："遣撤几多勇？"对："撤的二万人，留的尚有三万。"问："何处人多？"对："安徽人多，湖南人也有些，不过数千；安徽人极多。"问："撤得安静？"对："安静。"问："你一路来可安静？"对："路上很安静，先恐有游勇滋事，却倒平安无事。"问："你出京多少年？"对："臣出京十七年了。"……问："你以前在京，直隶的事自然知道！"对："直隶的事臣也晓得些。"问："直隶甚是空虚，你须好好练兵！"对："臣的才力怕办不好。"旋叩头退出。这就是"垂帘听政"的一般情况。

召见，多单独进行，礼节可稍随便。光绪十二年（1886年）慈禧太后召见蒙古活佛章嘉呼图克图时，曾召至御

座前拉手问候。活佛认为是特殊的荣耀。但也有特殊情况，即同时召见多人。如同治十三年十二月初二日（1875年1月9日）同治帝死后，慈安、慈禧两太后于初四日，曾将惇亲王奕誴、恭亲王奕䜣、醇亲王奕譞、孚郡王奕譓、惠郡王奕详、贝勒载治、载澂、公奕谟及御前大臣、军机大臣、总管内务府大臣、弘德殿行走、南书房行走等二十九人召至养心殿西暖阁，宣布懿旨：立醇亲王奕譞之子载湉继咸丰帝为子，入承大统为嗣皇帝；嗣皇帝生子后，再继承同治帝。这次召见几乎将西暖阁跪满了。

除紫禁城而外，清代皇帝在御园和行宫也处理日常政务，圆明园的勤政殿和避暑山庄的澹泊敬诚殿、烟波致爽殿等处，都是皇帝日常办事的地方。

引见官员制度，汉朝即有。清朝规定，京官五品以下，外官四品以下，凡是初次任用，或经保举，或经考核准备升迁的官员，都要陛见皇帝。文官由吏部堂官引领，武官由兵部堂官引领。不定期分批进行。雍正帝以后引见官员多在养心殿进行。引见时，吏部或兵部堂官进殿内至御座旁行礼，被引见的官员只到殿外抱厦之下跪奏姓名履历，行礼而退。

御殿传胪，即在太和殿前宣布登进士名次的典礼。一般每三年举行一次。皇帝须事先亲自审阅前十名的试卷，亲定名次，并予引见。考试中式武举时，皇帝要亲自阅试马步射、弓刀石，并亲自圈定前十八名，由侍卫率领至御前跪奏名籍后，再由皇帝亲定名次，次日升殿传胪。

懋勤殿勾到，亦沿明旧。即每年秋后，皇帝亲自审批判决死刑的案件。按清朝刑制规定，判死刑的程序是，先经州或县初审，然后上报省级，由总督、巡抚拟断，再报中央三法司（刑部、都察院、大理寺）会审。会审中，先由中级官员反复核议，再交九卿（吏、户、礼、兵、刑、工六部，都察院、通政使司、大理寺堂官）会议通过，最后将案卷报皇帝审查。如判决某人死刑，斩或绞，即在该案犯人姓名上用朱笔画钩，称勾到，或称勾决。有的案子也并不勾决，待来年再审或改判。判决若于宫内进行，则在乾清宫西庑的懋勤殿；若于圆明园进行，则在正大光明殿东侧的洞明堂；若于避暑山庄则在依清旷殿。

这种判决死刑的程序非常慎重，但案件的性质多是较轻的。例如因保护自己父亲而误杀他人之类的案件。至于被认为是重大的案件，则不遵循这一程序。嘉庆十八年（1813年）天理教北方领袖林清派军突入禁城失败，林清被诱捕后，嘉庆帝亲自在西苑延讯，当日即将林清、刘进亭等领导人连同内应太监刘得财、刘金等全部凌迟处死，并将林清的首级传示于直隶、河南、山东等有天理教起事的地方。完全没有经过三法司会审、九卿会议等程序。

清王朝与各国的交往，在入关之初，一般依明朝旧例，仅同与中国近邻的朝鲜、越南、日本等国有政务或贸易方面的往来。康熙年间，这种交往逐渐扩大到欧洲国家。并接收了一些欧洲传教士在钦天监任职。康熙帝亲政后，开始利用他们懂汉语及技术方面的特长，发展中国同欧洲国家的关系。康熙帝曾数次派在宫中任职的传教士，出使俄、法等国，阐述清政府的对外立场，参与对俄国的边界和贸易谈判，并曾为发展中国的天文和地理科学，求得法国在技术上的援助；清宫很多仪器、钟表、玩具等都是从欧洲运来的。但此后不久，由于罗马教皇干预中国内政，使清王朝与欧洲各国的交往发生了逆转。对传教士的活动也予以不同程度的限制。但作为民间往来，贸易关系仍然继续着。

清朝中期，乾隆、嘉庆诸帝以"天朝"自居，不识国际时务，不能应付日趋复杂的国际关系。第一次鸦片战争（1840年）以后，中国在列强的不断侵略下，逐渐沦为半封建半殖民地社会，在国际事务中再难保持独立自主的地位。但民间某些正当的贸易往来，却一直没有中断。

62. 乾清门夜景

　　乾清门是内廷的正门，初建于明永乐年间。门外东、西的矮房是外奏事处和军机值房。门内正对乾清宫，左、右是侍卫值房、宫殿监办事处及内奏事处等重要机构；康熙、雍正时期建立的南书房和上书房也设在这里。乾清门在清代政治上最重要的作用，是皇帝按时在这里举行"御门听政"。

　　每次"御门听政"都是皇帝事先传旨内阁，由内阁传旨在京各部院衙门，各部院官员将要进奏的折本先装在奏匣内，准备到时当面呈奏。

　　举行"御门听政"之前，乾清门的首领太监将皇帝宝座、屏风陈放在乾清门的正中，宝座前放一黄案，黄案前再放一毡垫，给进奏官员跪拜奏事用。乾清门侍卫在宝座前左右翼立；丹陛以下，有领侍卫内大臣、内大臣、豹尾班及侍卫执枪佩刀分左右相对而立。各部院前来奏事的官员在朝房恭候。皇帝到来之前，先传旨。这些官员得旨后，马上到乾清门阶下按次序分东、西相向而立。记注官、翰林、科道官等也都到规定的地方站好。皇帝升宝座后，各部院奏事官依次将奏匣放在黄案上，再跪向皇帝陈奏自己要奏明的事情，当面听候皇帝的旨意。若奏机要之事，科道官及侍卫等皆退场，大学士、学士升阶，由满族内阁学士跪奏，皇帝降旨遵行。

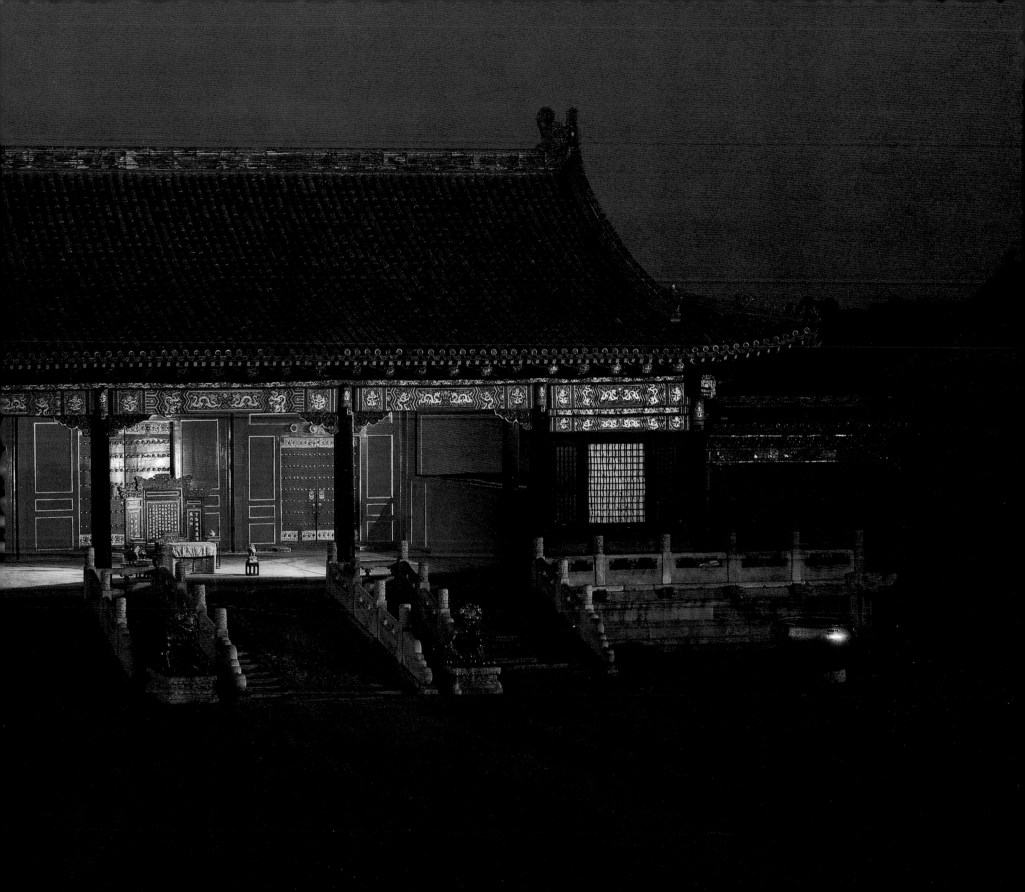

63. "敕命之宝" 印文

左部为满文，右部为汉文。

64. "敕命之宝"

方 11.2cm

乾隆帝规定的二十五宝之一。碧玉质，交龙钮。皇帝颁发文书时用。

65. 康熙帝朝服像

纵 306cm 横 220cm

康熙帝名玄烨，是清入关后第二代皇帝，为顺治帝的第三子。顺治十一年（1654 年）生于景仁宫，生母是孝康章皇后。八岁继位，由四大臣辅政。十二岁大婚，康熙六年（1667 年）七月新政，六十一年（1722 年）死于畅春园，享年六十九岁。康熙帝是清代一位很有作为的皇帝，执政期间，使全国的政治、经济和文化都有很大发展，边疆也得到进一步巩固，开始了清代著名的"康雍乾盛世"。

63

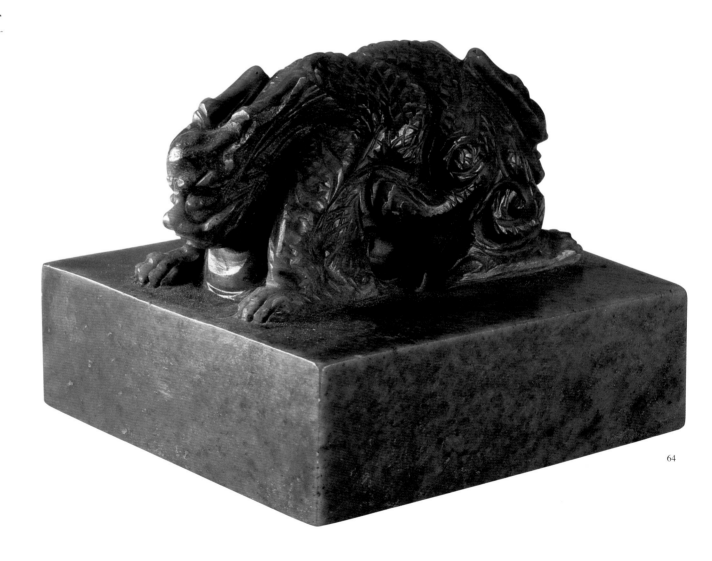

64

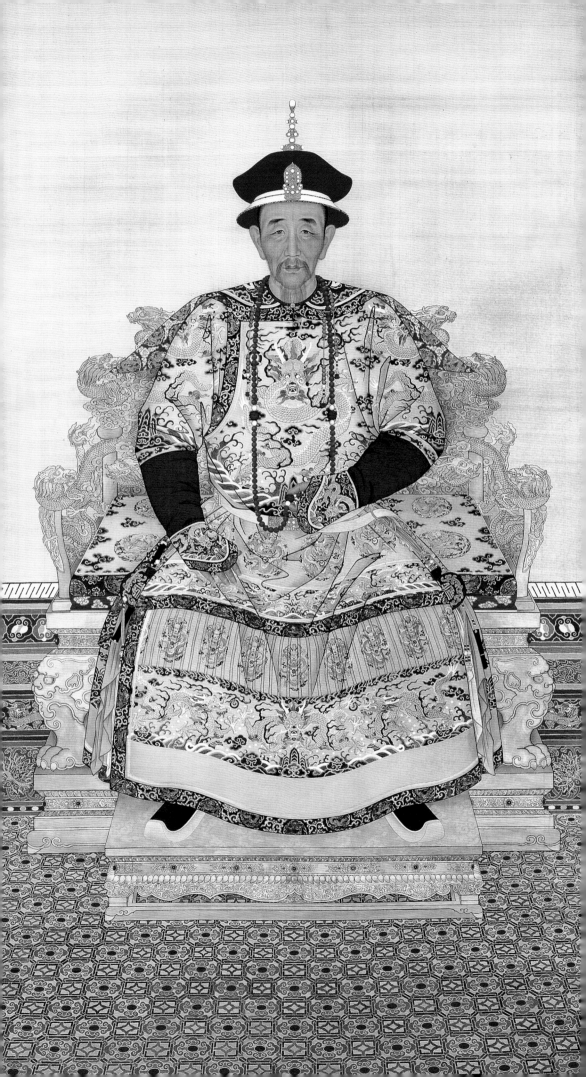

66.《起居注》

是皇帝言行起居的档册。早在汉武帝时即有《禁中起居注》,以后历代相沿。唐、宋时的《起居注》记载最详,是编修历史的重要资料。清代设有起居注馆,内有专掌记注之事的起居注官。清代《起居注》记载的内容主要是政务,包括皇帝的起居、颁发的谕旨、批阅的题奏本章和接见的各类官员等。此外,清代还有一种《内起居注》,又称《小起居注》,专门记载皇帝在后宫活动及日常祭祀等事情。

67. 建储匣

雍正以后,清代采取秘密建储的方法,确定未来皇位继承人。即皇帝亲书继位皇子名字密诏两份,一份带在身边,一份封存建储匣内。建储匣放在乾清宫正间宝座上方悬挂的"正大光明"匾后。皇帝死后,顾命大臣共同打开两份密诏,会同廷臣验看,由密诏内所立的皇储继承皇位。

68. 养心殿西暖阁

雍正帝至咸丰帝时,多在这里召见军机大臣,商议机要大事。室内御座前的御案和文房四宝,都是皇帝批阅奏章时的用具。

69. 乾清宫外景

乾清宫始建于明代,清入关后,重新修葺。顺、康年间,这里是皇帝的寝宫和日常处理政务的重要场所。雍正以后,皇帝日常活动的中心移到养心殿。这里的政务活动遂减少,多用于举行内廷典礼或筵宴。每逢元旦、冬至、除夕及万寿等节日,皇帝都要在这里举行内朝礼和家宴,或曲宴廷臣,宴上君臣还联句赋诗。康熙六十一年(1722 年)和乾隆五十年(1785 年)的两次千叟宴也是在这里举行的。

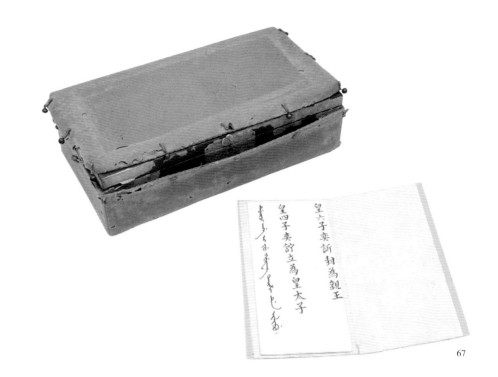

67

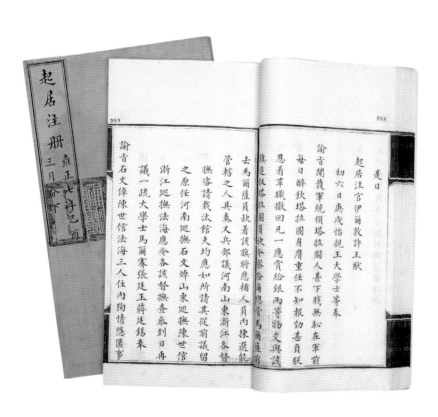

66

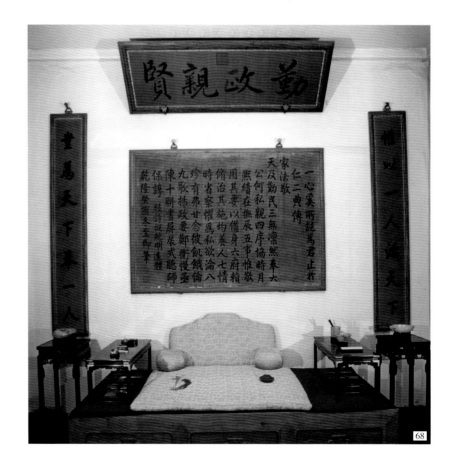

68

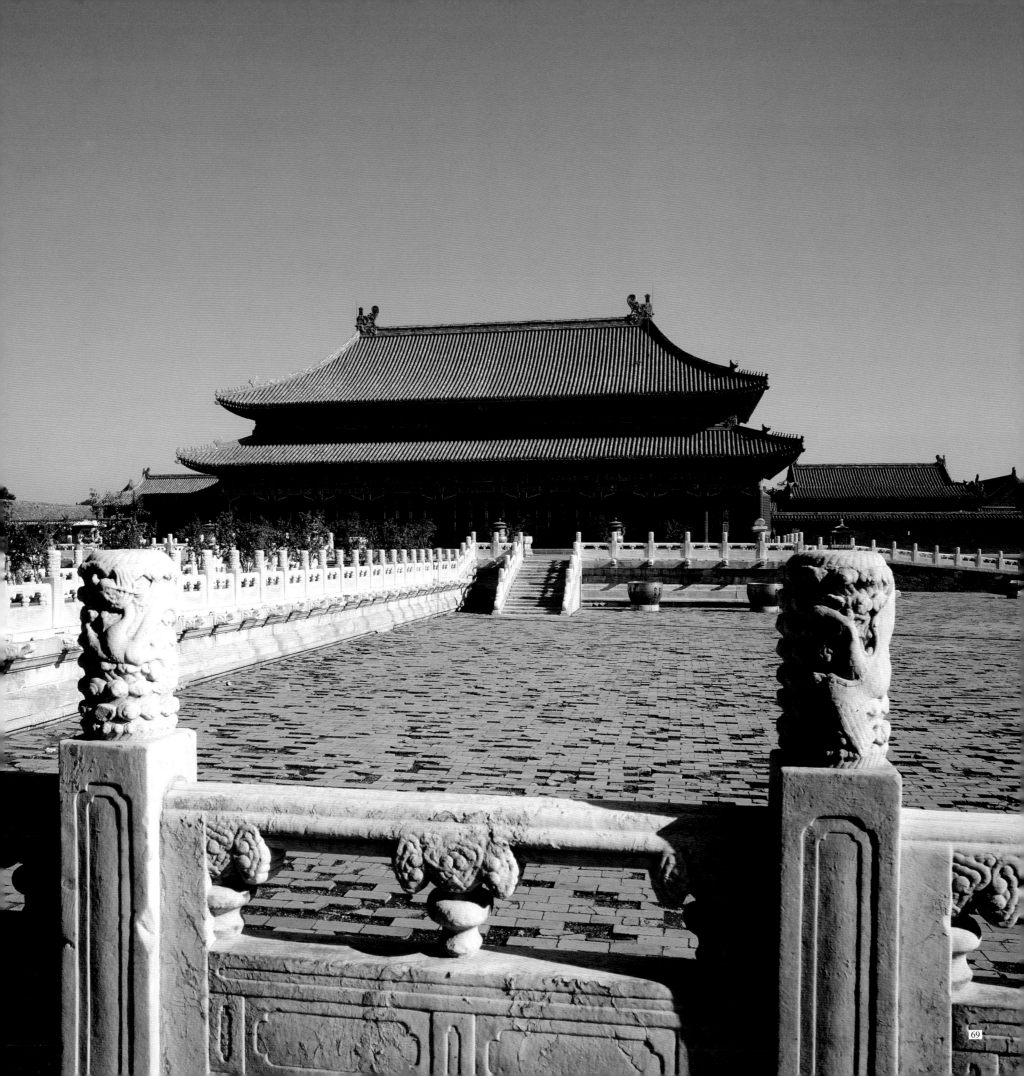

70.乾清宫廊房、军机值房及养心殿等处位置示意图

71.乾清宫内景

正间是皇帝日常处理政务、引见大臣和接见外国使臣的地方。东、西暖阁是皇帝召见官员和批阅章奏之所。

72.养心殿外景

养心殿建于明代。清康熙年间，这里是宫廷造办处。雍正帝继位后重新修建，并将寝宫自乾清宫移至这里。从此，养心殿成了皇帝日常活动的重要场所。清朝有三个皇帝死在这里。宣统三年十二月二十五日（1912年2月12日），末代皇帝溥仪的退位诏书，就是隆裕皇太后在这里签署的。

73.养心殿正间

室内正中设宝座、御案和屏风。自雍正帝后，这里和乾清宫正间一样，是皇帝召见大臣，引见官员的地方。

74.军机值房

清代军机处没有办事衙门，只有军机大臣值房，在隆宗门内。军机大臣分两班轮流当值，随时等候皇帝召见，办理皇帝交办的一切事务。因为是轮班用的值房，室内布置比较简单，除必备的办公用品和供休息的设备外，几乎没有其他陈设。

75.军机章京值房外景

军机章京，为军机处办事人员，亦称小军机。其值房在隆宗门内迤南，与军机处隔街相对。

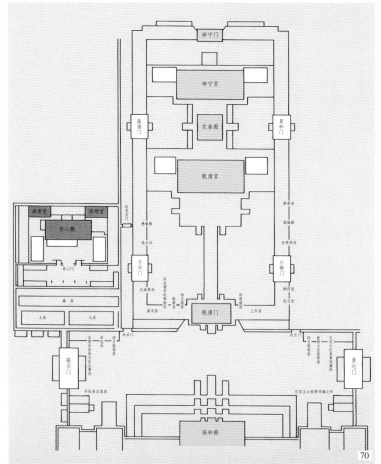

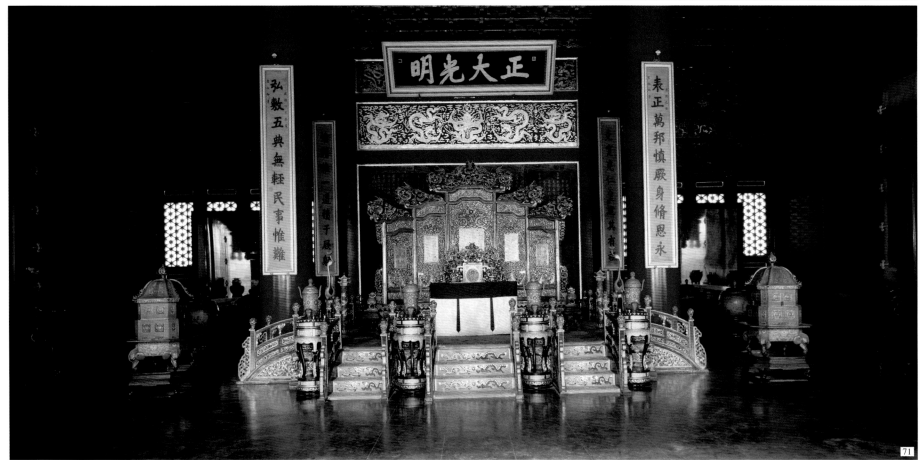

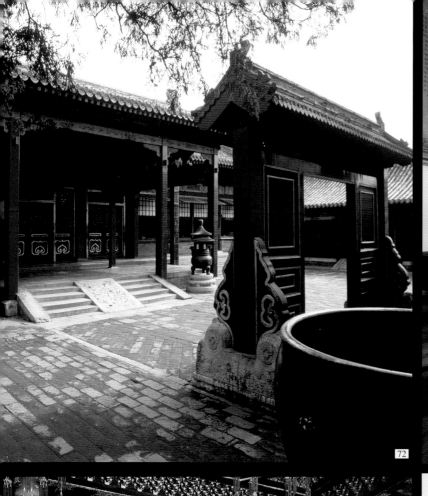

72

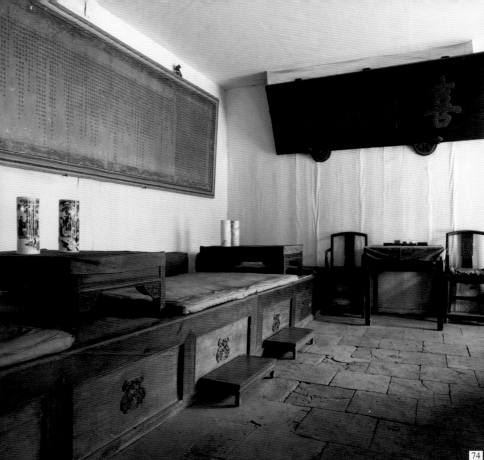

74

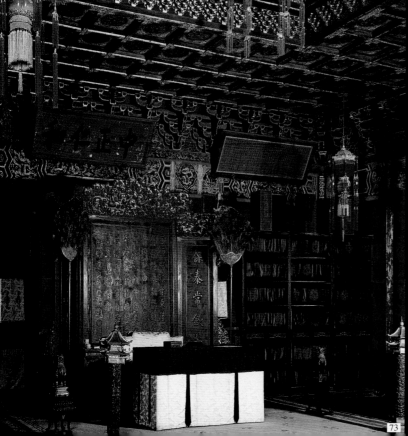

73

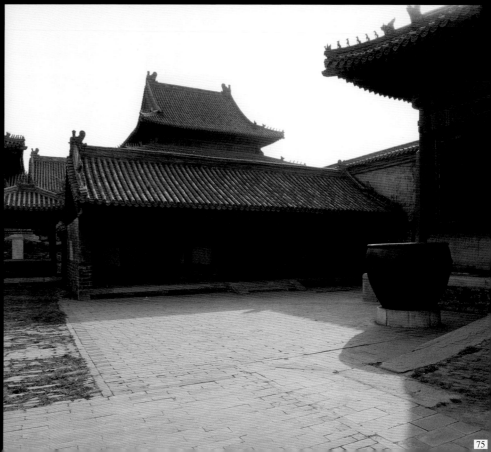

75

76. 红、绿头签

官员要求觐见皇帝，必须呈递写有官员姓名、官衔的竹制红、绿头签（因为是在皇帝进膳前呈递，所以又称"膳牌"）。皇帝饭后看签，决定是否召见。宗室、王公用红头签，其他大臣用绿头签。

77. 引见单

每逢官员升迁、调补或任期到一定年限时，主管衙门都要将官员领到养心殿（或乾清宫）觐见皇帝。这种仪式一般称作"引见"。引见前先要呈报一份名单，称引见单。引见后，皇帝对官员的评语，也就写在引见单上。

78. 军机垫和皇帝办事用的文房四宝

大臣朝见皇帝下跪时用的垫子，清宫俗称军机垫。平时，一摞这样的垫子放在养心殿进门靠右角处。每当大臣朝见皇帝，都跪在垫子上行礼，听候皇帝的指示。

79. 雍正帝朝服像

雍正帝名胤禛，是清入关后第三代皇帝，为康熙帝第四子。康熙十七年（1678年）生于宫内，生母是孝恭仁皇后。四十五岁继帝位。雍正十三年（1735年）死于圆明园，时年五十八岁。雍正帝是继承康熙帝之后又一个有作为的皇帝。他在位时间虽短，但在"康雍乾盛世"中，所推行的政策起了承上启下的重要作用。

77

78

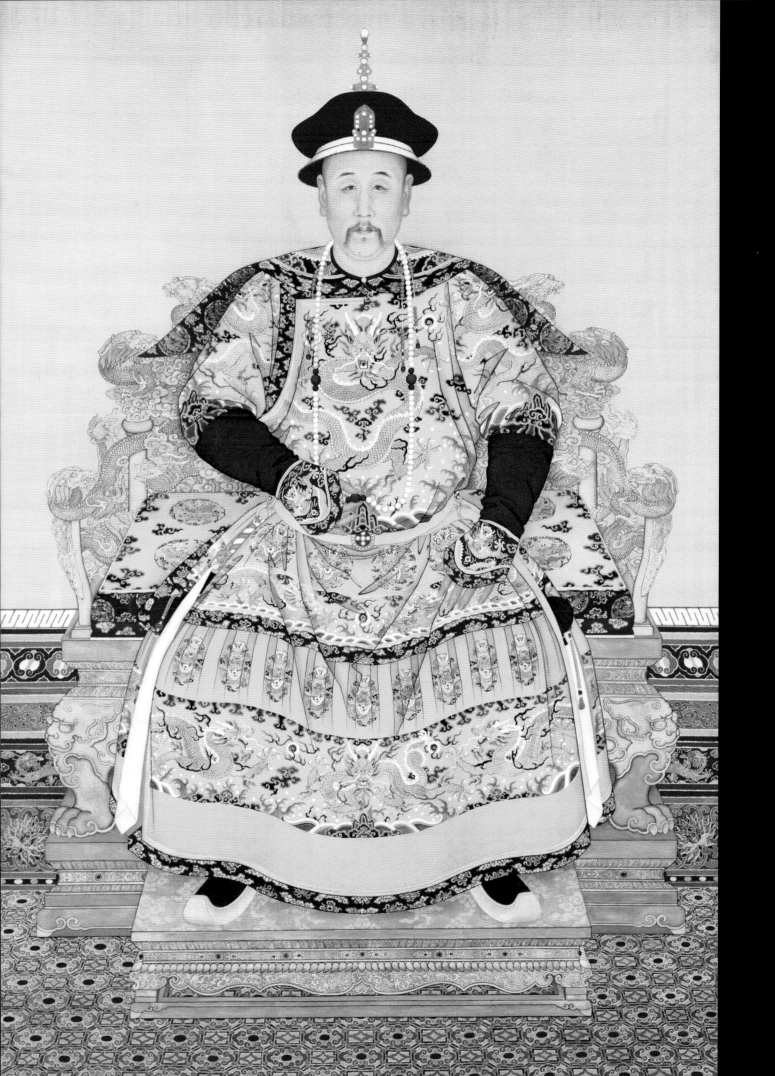

80. 题本

是官员向皇帝奏报一般政务的文书之一。题本在制度上规定须钤本衙门官印。

81. 奏折和奏匣

官员向皇帝奏报机要事件，或奏本身私事用的文书称奏折。这种文书在制度上规定不许钤印，在传递方式上不用经过内阁票拟。奏折一般要装在奏匣内呈递，皇帝批阅后，再随奏匣一起交还具奏人，按皇帝的批示执行。

82. 朱批奏折

经皇帝用朱笔批阅过的奏折，均称朱批奏折。这是雍正朝的朱批奏折。

83. 汉文廷寄

84. 满文廷寄

皇帝的谕旨应由内阁发出。自雍正七年

（1729 年）军机处设立以后，许多谕旨都由军机大臣代皇帝草拟，呈览后由军机处直接封交驿站发出。这样的谕旨称廷寄，或称军机大臣字寄。廷寄一般是发给经略、大将军、钦差大臣、参赞大臣、将军、都统、副都统、办事大臣、总督、巡抚、学政等官员的。廷寄是清朝更走向皇帝专权的一项重要措施。

85. 避暑山庄烟波致爽殿

清帝在御园及离宫均设有办事处所。避暑山庄内的烟波致爽殿，既是寝宫又是办事处所。咸丰帝病危时，即在此召见御前大臣载垣、军机大臣穆荫等，交代完后事，即死于殿内。

81

82

83

80

84

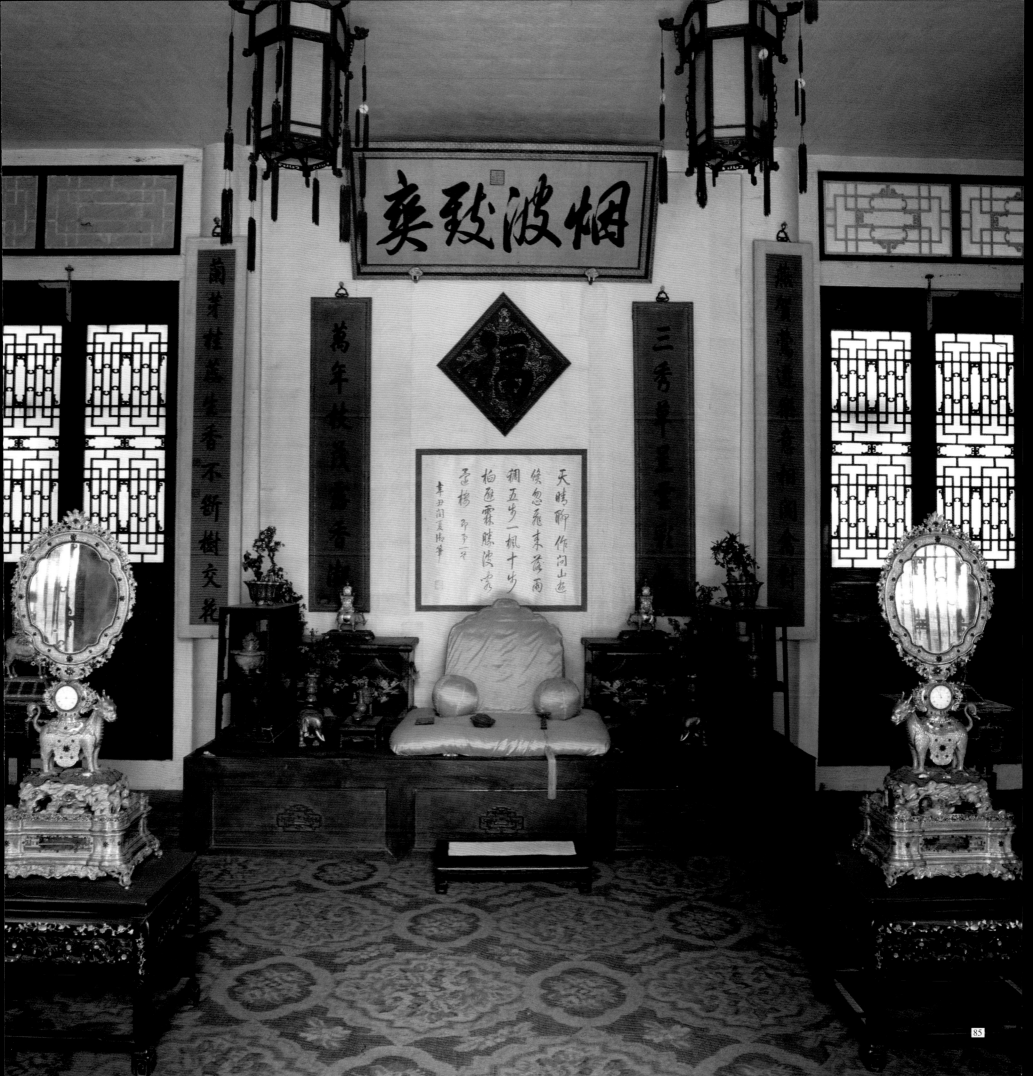

86. 日本七宝烧瓶

高 120cm

晚清进入宫廷。

87. 英国座钟

欧洲钟表自明代万历年间，由意大利传教士利玛窦（Matteo Ricci，1552-1610）传入中国宫廷后，深得各帝后喜爱。入清以后，欧洲国家使臣来华，多以钟表作为觐见中国帝王的礼品。

88. 艾启蒙绘《十骏犬图》之一

清代在宫中任职的欧洲传教士，以康、乾两朝人数最多。他们或任钦天监官员，或任宫内画师、医生、乐师、翻译。艾启蒙（Ignatius Sickeltant，1708-1780）为波希米亚（今捷克斯洛伐克西部地区）人，乾隆十年（1745 年）入宫任画师。《十骏犬图》中的西洋猎犬，都是乾隆帝围猎时携带的。

89. 养心殿东暖阁

清朝后期同治、光绪年间，这里是慈禧太后"垂帘听政"和召见臣工的地方。现时陈设仍保存原貌。图中所见是西太后"垂帘听政"时用的纱帘和宝座。

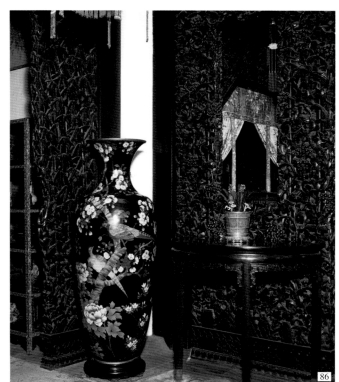

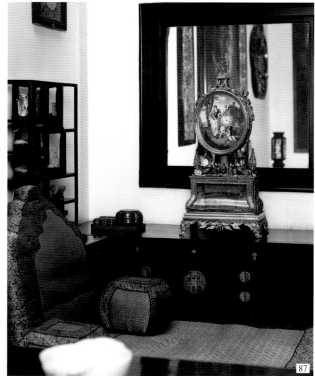

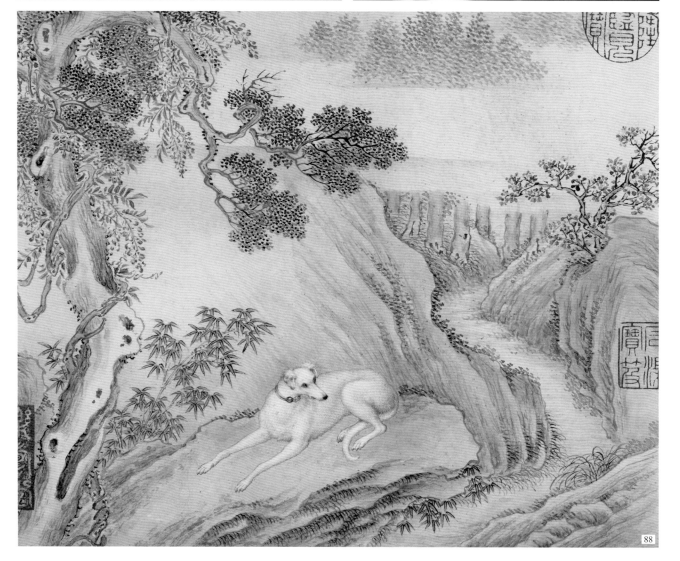

90．"御赏"、"同道堂"印

"御赏"印：高 5.1cm 长 1.9cm 宽 1 cm

"同道堂"印：高 7.8cm 长 2cm 宽 2 cm

"御赏"和"同道堂"是咸丰帝生前随身佩带的两枚闲章。"御赏"章是田黄石，朱文。"同道堂"章是寿山石，白文。咸丰帝死前，将"御赏"章赐给皇后钮祜禄氏，即慈安太后；将"同道堂"章赐给了他惟一的儿子小皇帝载淳。当时载淳年幼，这枚印章就落到生母叶赫那拉氏，即慈禧太后手里。此后，经过一场宫廷政变，慈禧、慈安两宫皇太后从肃顺等辅政大臣手里，夺得了签发上谕的权力。自此，上谕的首尾，必须钤有代表慈安太后的"御赏"和代表慈禧太后的"同道堂"印才能生效。

91．"御赏"、"同道堂"印文

92．钤有"御赏"、"同道堂"印的上谕

93．殿试试卷内页

94．殿试试卷

清代选拔官员是通过科举考试制度。殿试是科举考试制度最高的一级，在保和殿举行，由皇帝亲自定题，阅卷大臣看卷。殿试后按考试成绩分三甲。一甲三名，赐进士及第；二甲无定额，赐进士出身；三甲无定额，赐同进士出身。一甲第一名称状元，第二名称榜眼，第三名称探花。选定后，在太和殿院内传胪，即当众宣布考试结果，然后由礼部张金榜于长安左门外。

95．小金榜

公布进士名次的金榜有大小两种。大金榜于传胪后张挂在长安左门外，小金榜则是传胪时用的底册。

96．康熙帝《致罗马关系文书》

康熙年间，在华传教士就中国教徒是否可以遵行传统祭孔、祭祖礼的问题，发生争议。罗马教皇得知后，派特使前来中国，宣布禁行祭祖的命令。康熙帝为维护中国传统，多次致函罗马，抗议干涉中国内政。

97．清帝退位诏书

1911 年 10 月（宣统三年八月）武昌起义，辛亥革命爆发。1912 年元旦，中华民国临时政府在南京宣告成立。同年 2 月 12 日（宣统三年十二月廿五日）清逊帝溥仪宣告退位，从此结束了中国两千多年的君主制度。

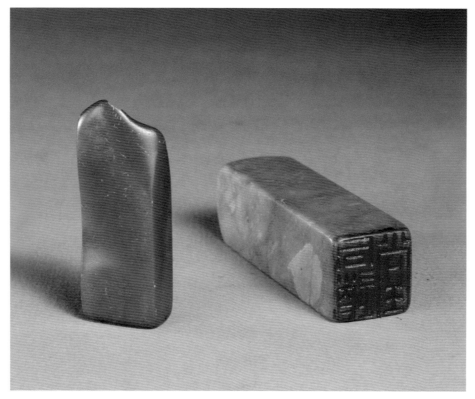

90

91

92

93

94

95

96

97

98. 铜镀金天文望远镜

清晚期制造，供清宫廷使用。仪器的设计、安整及调节机关都与以前不同，表现了近代制造天文仪器技术的革新。

99. 银镀金浑天仪

康熙八年（1669年）由南怀仁监制。为其在皇宫造办处监制天文仪器中较早的一件。供康熙帝学习使用。仪器的构造同中国古代浑天仪。环面刻度均采用西洋新法。因专为皇帝制造，仪器一侧施铭文："康熙八年仲夏臣南怀仁等制"。

100. 观象台黄道经纬仪

顺、康年间，清朝发生了一起轰动朝野的历法案。钦天监官员、德国传教士汤若望（Johann Adam Schall von Bell，1591–1666）与比利时传教士南怀仁（Ferdinand Verbiest，1623–1688）等，受朝中保守势力诬陷，被辅政大臣鳌拜罗织罪名，拘入监狱。康熙帝长大后，在亲政前夕，不顾鳌拜的专横，重审此案，肯定了汤、南等人的钦天监的工作，恢复他们的官职。南怀仁为表达自己感激之情，于康熙十二年（1673年）制成天体仪等六架大型天文仪器献给康熙帝，陈于京城东南的观象台上。这是其中之一。仪器以两条铜铸蛟龙承托，三重四圈，造型精美，刻度准确，主要用于测定天体的黄经差、黄纬差和二十四节气。

101.《皇舆全图》

康熙帝为征战和巡狩之便，派宫中任职的法国传教士白晋（Joachim Bouvet，1656–1730）和中国数学、天文学家何国栋等人组织探测队，花二十多年时间，勘察辽阔的中原大地，绘制了规模空前的《皇舆全图》。由于这份地图标示的方位准确，绘制清晰，并测出珠穆朗玛峰的高度，还从实践上证实了牛顿（Isaac Newton，1642–1727）关于地球为椭圆形的学说，成为当时亚洲最精确的地图。

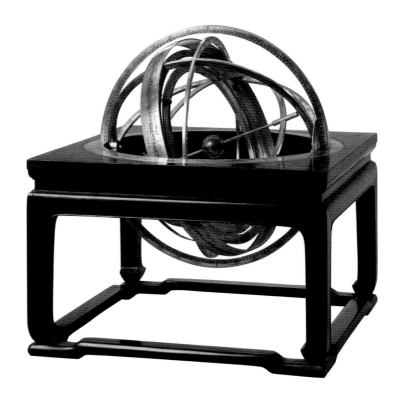

99

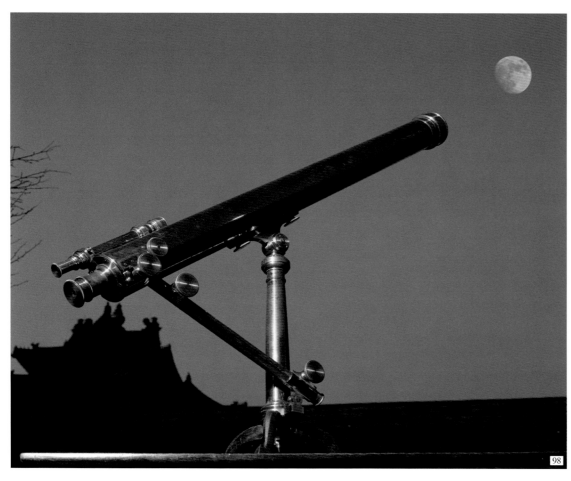

98

100

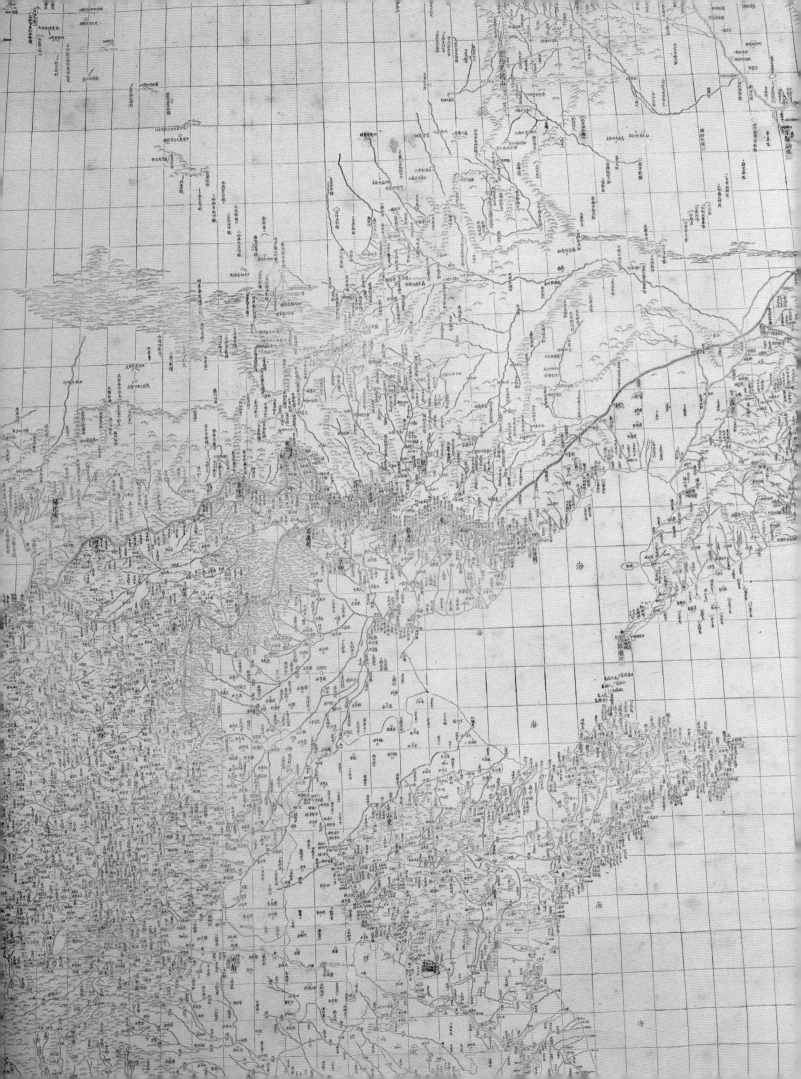

武备编

满族人在关外时，主要以畜牧、游猎为生。因此，扬鞭策马，弯弓射箭，几乎是每个成年男子必备的本领。加之努尔哈赤为狩猎和军事行动的方便，创建了兵民合一的八旗制度，骑射更成为每个旗民的必修之课。这种生产方式和社会制度为清王朝造就了成千上万能骑善射的将士。这些将士在努尔哈赤和皇太极创建清王朝的过程中，贡献重大。于是，骑射尚武，被清朝诸帝奉为"满洲根本"、"先正遗风"。

太宗皇太极曾明确指出骑射尚武与清王朝生死存亡的关系。入关前，有些儒臣认为应进一步吸收明朝的长处，提出更改满洲衣冠，仿效汉人服饰的建议。皇太极在盛京翔凤楼召集诸王大臣，先给大家讲述一番金朝懈废骑射，以致亡国的历史教训。然后针对儒臣更改衣冠的建议，提出反问："如我等于此聚集，宽衣大袖，左佩弓，右挟矢；忽遇硕翁科罗巴图鲁（满语：鹫一般的勇士）劳萨（人名）挺身突入，我等能御之乎？"虽然皇太极并未因此定立具体的制度，但也表明了立场，反对废弃骑射。

清初，顺治、康熙、雍正、乾隆诸帝，作为皇太极的子孙，确实没有辜负他的期望，先后采取了多种措施，以保持骑射传统不至丢弃。首先是加强皇子宗室、八旗贵胄勿忘骑射传统的教育。顺治帝曾规定，十岁以上的亲王至闲散宗室，每隔十天到校场进行一次骑射演习。对二十岁以上有品秩的宗室要求更严，指定他们每年春秋要戴盔披甲，参加宗人府举行的弓马考试；并授权宗人府对态度怠惰，成绩低劣者进行参处。顺治帝对自己的儿子也毫不宽纵，特为幼小的玄烨（后来的康熙帝）选择了技艺高超的侍卫默尔根做老师，训练玄烨骑射，像读书作字一样"日有课程"。玄烨稍有不合要求，默尔根即直接指出。在这样严格的训练下，玄烨练就一身好武功，能用长箭，挽强弓，策马射侯（布靶）十有九中。玄烨即位成年后，曾带着感激的心情回忆："朕于诸事谙练者，皆默尔根之功，迄今犹念其诚实忠直，未尝忘也。"

自幼开始严格的骑射教育，为康熙帝日后治国治民提供了诸多方便。康熙帝深感掌握骑射武功，是保持满洲贵族优势的一个重要条件。而诸皇子因生长深宫，骄逸自安，又没有受到严格的训练，满语和骑射已渐成负担。康熙帝为使清王朝崇尚武功的方针传之久远，不惜花费大量的时间和精力，亲自为诸皇子督课，命他们黎明上殿背诵经书，继而练习骑射，天天如此，从不间断。康熙帝本人也常常率领众皇子和侍卫大臣，到西苑紫光阁前练习校射。

对普通八旗子弟，康熙帝也采取了相应的措施。清入关以后，很多旗员见应举赴考升迁较快，纷纷放弃武功，争趋文事。骑射传统已渐有丧失殆尽的危险。康熙帝便在鼓励八旗子弟报考文场的同时，特命兵部先行考试满语和骑射。只有弓马合格者方准入闱，以示不忘尚武之本。此外，康熙帝又大大提高武试人员的地位。自康熙二十九年（1690 年）后，每当在紫光阁前考试武进士骑射、刀、石时，康熙帝都亲自拔擢其中弓马娴熟、武艺高超者充任御前侍卫，附入上三旗。雍正年间明文规定：汉武进士一甲第一名（状元）授一等侍卫，第二、三名授二等侍卫。对习武的人来说，担任御前侍卫，是难得的荣耀。

确立大阅、行围制度，是清王朝崇尚武功，倡导骑射之风的又一重要措施。大阅典礼，每三年举行一次。皇帝要全面检阅王朝的军事装备和士兵的武功技艺。八旗军队则各按旗分，依次在皇帝面前表演火炮、鸟枪、骑射、布阵、云梯等各种技艺。清帝除以大阅这种形式来训练八旗军队外，也把大阅视为向各族首领炫耀武力的机会。

康熙二十四年（1685 年），蒙古喀尔喀诸部台吉（清廷赐封蒙古部落的爵号）进京朝贡，康熙帝特命举行大阅，演习一批新型火炮，并全副武装来到举行大阅的王家岭。参加检阅的十几万八旗官兵，早已陈兵列队于山坡谷底。康熙帝升座后，军中响起螺号声，接着红旗飞扬，排炮并发。几百门大炮相继轰鸣，场内的靶侯随声而倒，场面十分壮观。随同康熙帝参加大阅的蒙古各部落王公，从未见过如此阵势，不免呈现惊惧之色。康熙帝十分得意，但却假作安慰："阅兵乃本朝旧制，岁以为常，无足惊惧也。"

自康熙二十一年（1682年）起，康熙帝每年都用田猎组织几次大规模的军事演习，以训练八旗军队的实战本领。或猎于边墙、或田于塞外，四、五十年来，从未中断。对皇帝这样不辞劳苦，每年往复奔波于长城内外，不少朝臣困惑不解。有人甚至以"劳苦军士"为由，上疏反对。这种与尚武之风背道而驰的奏疏，自然遭到康熙帝的拒绝。他不但一如既往进行大规模军事训练，而且为平息蒙、藏地区的动乱，还数次领兵亲征宁夏、内蒙。有一次康熙帝率军行至呼和浩特，遇到风雪交加的恶劣天气，行营处早已准备好御营，但康熙帝为鼓舞鼓舞士气，却身披雨衣，伫立旷野，直到几十万大军全部安营扎寨，才入营用膳。事实证明，由于康熙帝不忘武备，勤于训练，八旗军队才能在平定三藩、收复台湾等战役中，获得辉煌的战绩。康熙帝晚年曾以满意的心情回忆这段往事："若听信从前条奏之言，惮于劳苦，不加训练，又何能远征万里之外而灭贼立功乎？"

为了进一步提高八旗军队的习武技能，清初诸帝还设立了善扑营、虎枪营、火器营等特殊兵种。专门演习摔跤、射箭、刺虎以及操演枪炮等。康熙初年，辅政大臣鳌拜专权跋扈，康熙帝就是借助一批年少有力、又善扑击之戏的卫士，除掉权臣鳌拜。此后，正式设立相扑营。每当皇帝在西苑紫光阁赐宴蒙古藩王或亲试武进士弓、马、刀、石时，均由善扑营表演相扑、勇射，并为武进士预备弓、石。

火器营是随着八旗军队中，鸟枪火炮的数量不断增多而设置的。早在关外时，八旗军队就开始使用枪炮。被他们称为"红衣大炮"的火器，大多是从明军手中缴获的。几十年后，康熙帝在平定三藩叛乱时，才发现库存火炮的数量和质量，都已无法应付大规模的战争。当时清王朝中并无兵器专家，康熙帝只好任命在钦天监供职的比利时传教士南怀仁试制新炮。南怀仁不敢违命，运用在欧洲学到的全部物理、化学、机械等方面的知识，绞尽脑汁，设计并制成新型火炮三百二十门。康熙帝对南怀仁制炮一直

十分关注，视新式武器为决定战争胜负的重要因素，因此在芦沟桥试炮时，亲临现场观看。这次试炮非常成功，每门大炮的命中率都很高。康熙帝十分高兴，当场赐新型火炮一个威风凛凛的名字："神威无敌大将军"，并在炮场赐宴八旗官员。康熙帝充分肯定南怀仁制炮的功绩，解下自己的貂裘赏给南怀仁，又破格提拔这个外国传教士为二品工部右侍郎。随着战争的深入，枪炮的需求量越来越大，使用火器的士兵也越来越多，于是康熙帝将这批人组织起来，设立了火器营，共辖官兵近八千人。使用鸟枪火炮等较进步武器，无疑有促进在八旗军队中倡导尚武之风的作用。

尽管清初诸帝十分重视对子孙后代的骑射传统教育，但骄奢淫逸的生活，承平安定的环境，却使宗室王公的成绩每况愈下。到乾隆年间，有不少王公贵族已不会讲满语，弓马技术也很平常。乾隆帝对此十分恼怒，下令宗人府每月要考察宗室王公子弟一次，"若犹有不能讲满语，其在宗学者，着将宗人府王公等及教习一并治罪，其在家读书者，将伊父兄一并治罪"。对宗室王公，乾隆帝则亲自指派皇子或御前大臣主持，每季进行一次满语和骑射的考试。乾隆帝时，特命在紫禁城中兴建练习骑射的箭亭一座，并在箭亭、紫光阁及侍卫教场等练武场所刻石立碑，教育子孙后代永远铭记娴熟骑射、精通满语的尚武传统。

清朝皇帝重视武功骑射，是考虑到王朝社稷的命运；为了自身的安全，更重视宫廷的防卫。

清代宫廷禁卫，有侍卫处、护军营、前锋营诸兵种。侍卫处侍卫因直接警卫皇帝，所以备受重视，品级也较高。一等侍卫正三品，相当于顺天府尹；二等侍卫正四品，三等侍卫正五品，也相当于各部院司长。担任侍卫的人员，都选自皇帝亲辖的上三旗。其中武艺高强，品貌端正的任御前侍卫，其余多数分成内外两班。内班宿卫乾清门、内右门、神武门、宁寿门；外班宿卫太和门。尽管八旗

兵是清王朝的主要军事力量，但对皇帝来说，却有亲辖的上三旗和诸王分辖的下五旗亲疏之分。这种区别也反映到宫廷禁卫制度中。紫禁城内各门，除最核心的部分由侍卫处警卫外，其余诸门，如午门、东西华门、神武门等，均由护军营和前锋营中属上三旗的官兵负责。禁城外，如大清门、天安门、端门等，就都交给下五旗去把守了。保卫宫廷安全，是侍卫处、护军营和前锋营的第一任务。他们人数众多，武器精良，仅护卫军官兵每天每班就多达五百二十五人。在设有禁军值宿的紫禁城内外各门，都配备弓箭、撒袋、长枪等军器，要求弓弦每天张弛，枪箭十天一磨，武器终年见新。

紫禁城是帝后妃嫔的生活重地，又是清王朝最大的办事机构。每天出入禁城的，上至王公大臣，下至工匠厨役，人员繁杂，人数众多。纵有深池高墙，也难免发生差错。为了加强宫廷禁卫，皇帝也订立了许多具体制度。在紫禁城门外有下马碑，要求官员人等到此下马，停带护卫。只允许亲王、郡王、贝勒各带两名护卫入朝。对入朝办事的大臣，也按不同等级和类别，限定各自行走的大门。如皇帝走午门中门，宗室王公走右门，其他官员走左门；内大臣及内监工役等走东、西华门和神武门侧门。禁城之内，御前侍卫、南书房大臣等，因与皇帝最为接近，可出入乾清门。御前大臣、军机处大臣等走内右门。禁城周围的每座大门还设手执红杖的护卫二名，更番轮坐门旁，亲王经过亦不起立，有不报名擅入者，则以红杖责打。另有专人查核出入此门的官员姓名。对在宫中供役的苏拉（杂役）、工匠、厨师等，又另有查核的办法。即由各管理衙门发给记有姓名、旗分及本人特征的腰牌，作为出入禁门的凭证。门上并有底册以供核对。

入夜之后，宫廷防卫更为严密。出入禁门，须持有"圣旨"字样的阳文合符与各门持有的阴文合符相吻合才能开门放行。巡更有"传筹"制，即由值班护军围绕禁城依次传递一根长约一尺的木棒（即筹），循环往复，终夜不绝。传筹经过宫中的主要大门和通道，以检查各处的值更人员，防止有人玩忽职守。

尽管宫廷防卫森严，还是多次发生过使皇帝震惊的事情。乾隆二十三年（1758年）六月，有个僧人手持腰刀，只身闯入东华门。在场值班护军有数十人，都被僧人咄咄逼人的气势唬住，竟无一人敢上前拦阻。直到僧人行至协和门，才被几个护军擒获。乾隆帝得知此事后，深感防卫制度懈弛，禁军怯懦无能。他怒斥护军"守御多人，竟不能一为阻拦！如军前遇敌，谅不过惟怯奔溃而已！"并下令将这一上谕制成木牌，悬挂在各进班之处，以示训诫。

嘉庆年间，还发生了两件直接危及皇帝生命安全和宫闱安全的大事。嘉庆八年（1803年）闰二月，曾在御膳房供役的陈德因生活困苦，不堪忍受，带儿子潜入宫中，乘嘉庆帝回宫进入神武门之机，手执小刀上前行刺。在场的一百多名护军，个个不知所措，只有御前侍卫等六人敢上前与陈德搏斗，最后缚住陈德，但也被扎伤多处。嘉庆帝为此惶恐不安，急忙下令稽查宫廷门禁制度，又命重制乾隆二十三年上谕木牌，同时将他本人训诫护军的上谕也制成木牌，一并悬挂于各进班之所。似乎这样一来就能制止侵犯宫廷事件的发生。然而事与愿违，十年后又发生更加令人震惊的事件。天理教一支小规模的农民起义军，以太监作内应，乘朝中大臣都到京东迎驾之机，从东、西华门闯入紫禁城，直趋皇帝寝宫养心殿。当时嘉庆帝虽不在宫中，起义军也因人少力单很快就被打败，但嘉庆帝仍然惊呼此为"汉唐宋明未有之事。"回宫途中即不得不发出"罪己诏"。

随着清王朝的日益腐朽没落，紫禁城的防卫也如江河日下。到同治、光绪时期，又发生端门被窃军械，慈宁宫丢失铜链等失窃事件。靠近禁城四门之地，竟常有买卖食货的小贩私行往来。至于冒名顶替，混入宫内的就更是屡见不鲜了。慈禧太后、光绪帝除哀叹"成法日久废弛"令禁军应"严密梭巡"外，则根本无力整饬军纪了。

102. 紫光阁

紫光阁位于西苑（今北京的北海、中海和南海）太液池西岸。明中期时称平台，后改名紫光阁，是清代一座主要用于武事的殿阁。中秋，皇帝有时于阁前集上三旗侍卫大臣校射。殿试武进士时，皇帝于阁前阅试武进士马射与步射。

103. 紫光阁碑

清王朝以武功得天下，视骑射为"满洲根本"。为保持"先王遗风"，巩固和加强清王朝的统治，乾隆帝于十七年（1752年）和二十四年（1759年）两次颁发谕旨，要求八旗大臣勤于骑射，娴熟满语。后将乾隆十七年的谕旨刻碑数通，分别立于宫内箭亭、西苑紫光阁、侍卫校场及八旗教场，作为训戒。

104. 紫光阁碑拓片

105.《紫光阁赐宴图》

纵 45.8cm　横 486.5cm

乾隆时期，因取得几项重大的军事胜利，乾隆帝特命重修紫光阁。乾隆二十六年（1761年）正月，新修的紫光阁落成，乾隆帝在阁内设宴庆功，并命画师姚文翰等为立有战功的文臣武将画像，亲自作赞诗，悬挂于阁内。

103

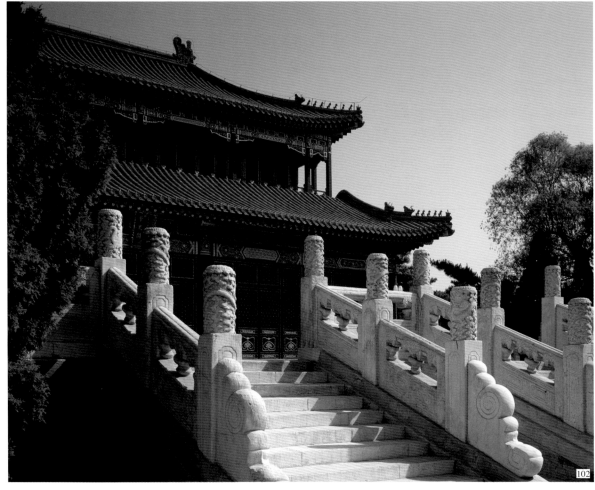

102

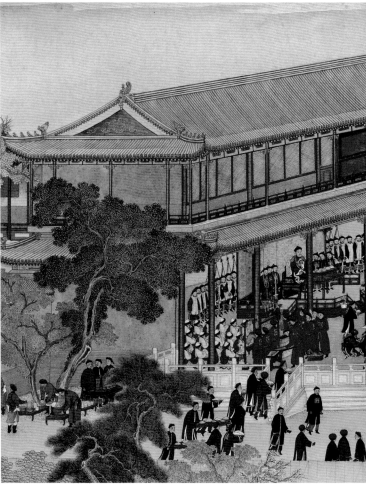

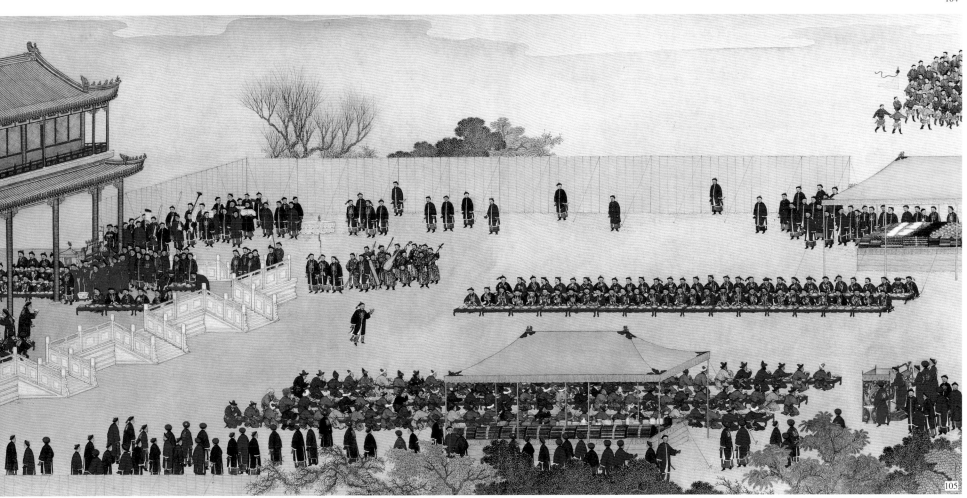

太宗文皇帝實錄内載崇德元年十一月叁丑日

上諭翔閱總領諸親王郡王貝勒固山額真都察院官命弘文院大臣讀大金世宗本紀

上諭衆曰爾等審聽之世宗者蒙古漢人諸國皆名顏之賢君也故當時後世咸稱為小堯舜朕批

覽此書忒其地界殊覺心往神馳耳日倍加明快不勝歎慕朕思金太祖太宗法度詳明可奉舜朕遠

至照宗令而及完顏亮之此於酒色盤樂無度效漢人之陋習惟於射獵時時操演

武功雖已末有不亡者也先時儒臣巴克什達海庫爾纏屢勸改滿洲衣冠飾制度朕以為朕就

於酒色為比喻是其廢騎射寬衣大袖左佩矢右挾弓忽過碩翁科羅巴

圖魯薩哈撻挺身突入之時也在朕躬豈有更易之理恐日後子孫忘舊制度廢騎射以效漢

俗故常切此處耳我國士卒初有幾何因過騎射所以野戰則克攻城則取天下人稱我兵曰立

則不動搖如此爾等識朕言欽此朕每敬讀

聖諭不勝欽澤感慕歎惟國家開剏之時我

祖宗躬親勞瘁務求治理整飭綢繆固敬諭越以立萬世之丕基至於今咸受無疆之福者豈仰遵

明訓所政也我朝滿洲先正遺�自當永遠遵循守而勿替赴以朕常諮引圖行圓履獵時時

以學習國語熟練騎射操演技勇諄切訓誨無非率由舊章期以傳之奕襈永綿福祚惟是我

皇祖太宗聖訓所垂載在

實錄若非利剔臣詳宣示則景朝相傳之家法外庭臣懷何由共悉自古顯護令典多勒之金石曉諭摩

工我

皇祖太宗之睿聖特申詰誡昭示來兹盐當敬負珉珎永垂法守著於繁衍御圉引見樓及侍衛

教場八旗教場各立碑刊剡以貽朕紹述推廣至意俾我後世子孫臣庶咸知滿洲舊制敬謹遵

循學習騎射嫻熟國語敦崇淳樸屏去浮華毋或稍有怠惰式克欽承

丕訓其億萬世子孫共享無疆之庥茲特諭

106. 康熙御制威远将军炮

清代使用火炮始自关外皇太极时。康熙年间因平定三藩战争之需，开始大批生产火炮。此炮为铜制，重五百六十斤，使用铁弹重三十斤。炮身上用满、汉文镌"大清康熙二十九年景山内御制威远将军。总管监造：御前一等侍卫海青。监造官：员外郎勒理。笔帖式：巴格。臣役：伊帮政、李文德。"

107. 藤牌

藤牌是盾牌的一种，最初生产于福建，为藤条编织而成。由于藤牌轻便、坚固又有韧性，在古代战争中被广泛地当作防卫武器。清代所有绿营军都设有藤牌兵；在八旗汉军骁骑营中，还设有藤牌营，作为护炮的特种兵。康熙年间，清军在雅克萨抗击俄军入侵时，曾发挥藤牌兵的作用，克敌制胜。

108.《军器则例》

《军器则例》一书为乾隆年间纂辑成编，嘉庆年间修订。内载各省绿营、八旗京营和各省八旗驻防所需军装器械名目、款项等，记录了当时军器装备的概况。

109.《皇朝礼器图》内所绘武科刀和双机弩

《皇朝礼器图》一书为乾隆二十四年（1759 年）敕修，内收有清代通常使用的各式武器。

110. 清代习武兵器

自左起为阿虎枪、矛、戟、殳、偃月刀、镗。

107

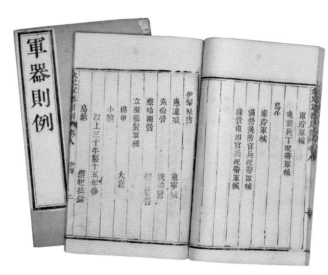

108

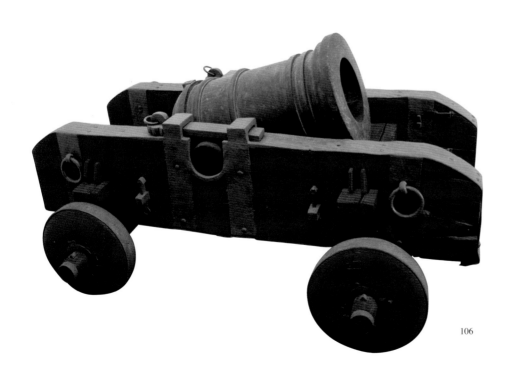

106

109

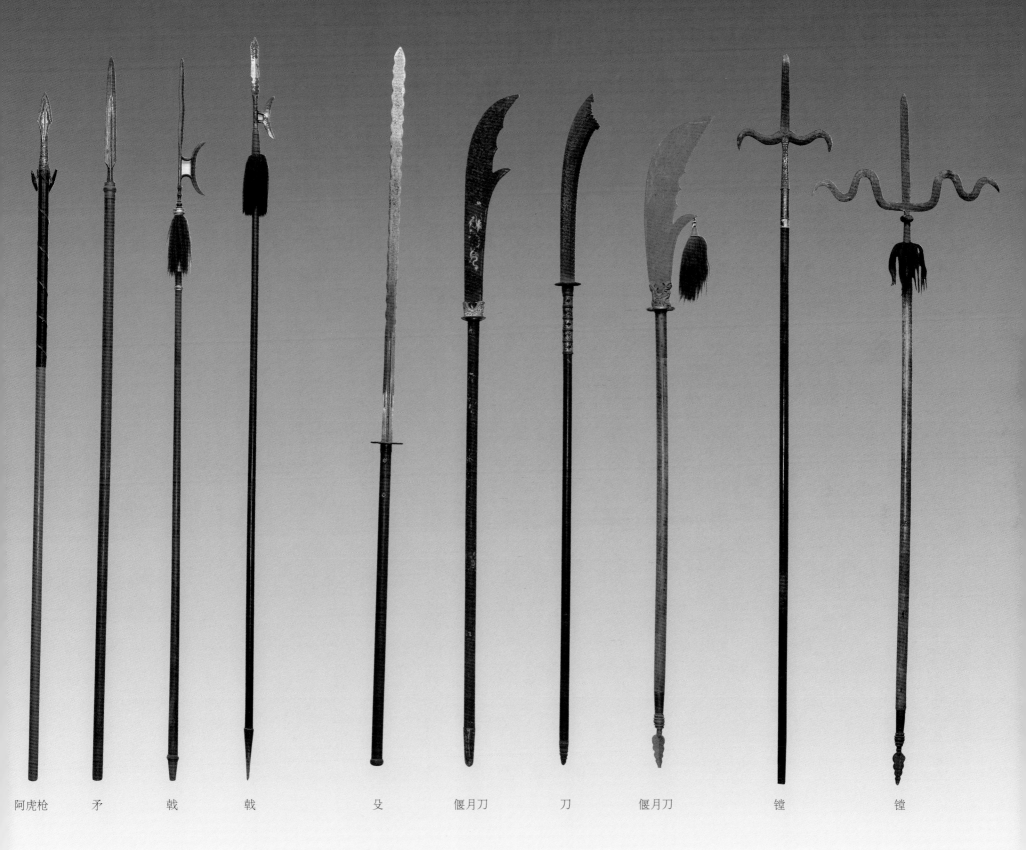

阿虎枪　　矛　　戟　　戟　　　　殳　　偃月刀　　刀　　偃月刀　　　　镗　　镗

110

111、箭亭

为使皇室及八旗子弟保持满族骑射传统，乾隆帝下令在紫禁城内景运门外修建箭亭，以供平时习武。殿试武进士时，皇帝在此试开弓、舞刀、举大石等技。

112.团城演武厅

乾隆帝在设立健锐营的同时，还在附近建团城，作为检阅健锐营士兵演武的场所。

113.习武碉堡

乾隆年间，西南大、小金川地区发生动乱，乾隆帝曾几度派兵平乱。但因金川所筑碉堡坚固，清军屡攻不下。乾隆帝乃下令在香山脚下建堡垒、设云梯，令精锐士兵日夜练习攀城技能。同时又采用其他战术，终于克敌制胜。遂在那里设立健锐营。

114.紫禁城西华门南角楼

清初定制，上三旗护军负责紫禁城四门及阙左门、阙右门、端门、天安门、大清门禁卫。西华门设护军参领一人、司阅门籍护军二人、护军二十人，其余三门人数相仿。白天稽查门禁，夜间巡更传筹。紫禁城外传筹路线是：自阙左门发筹，西行过午门，出阙右门，循西而北，过西华门，绕紫禁城墙一周，仍回阙左门；中间要经过很多栅栏和二十二个汛（哨卡）。

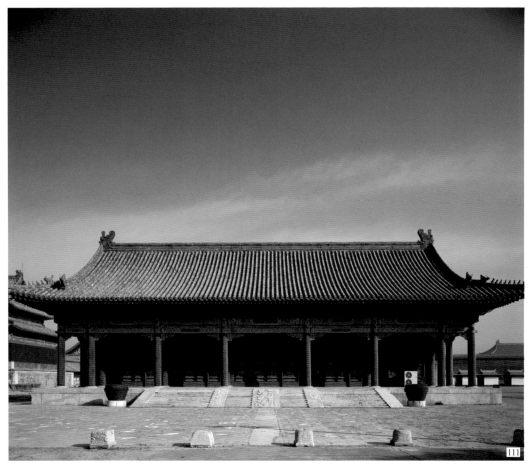

115. 顺治帝御用錾花金嵌珠石马鞍

鞍上绣五彩云龙海水，为典型清初织绣品。

116. 御用弓、箭、囊、鞬

囊、鞬分别为盛箭和弓的袋，均为新疆
织锦缎做面，皮革做里。囊中最多可装十三
支箭。

117. 乾隆帝大阅甲胄

大阅甲胄与一般战场上所穿甲胄不同。
特点是不用金属，而用金线在黄缎上绣横纹，
代替甲上的金属叶。胄（即盔）用牛皮制，
髹以漆，嵌东珠，饰金梵文。这套甲胄与《大
阅铠甲骑马像》中乾隆帝所穿甲胄相似。

118. 乾隆帝《大阅铠甲骑马像》

纵 322.5cm　横 232cm　绢本设色
清宫廷画家郎世宁
(Giuseppe　Castiglione, 1688-1766) 绘。清
代大阅制度，始自太宗皇太极时。顺治年间
确定为三年一次。届时皇帝全副武装，检阅
八旗军中火器营、鸟枪营、前锋营、侍卫营
等各兵种。乾隆时大阅多在南苑举行。此图
原悬挂在南苑新衙门行宫，民国初年收入故
宫博物院。

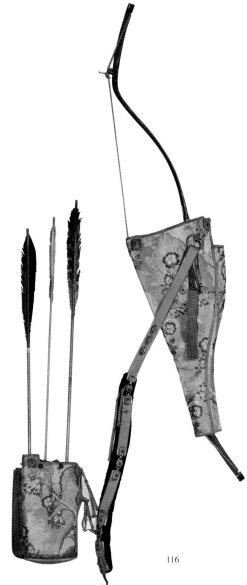

116

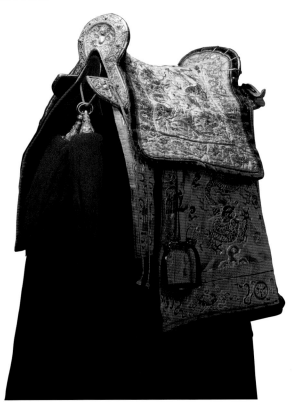

115

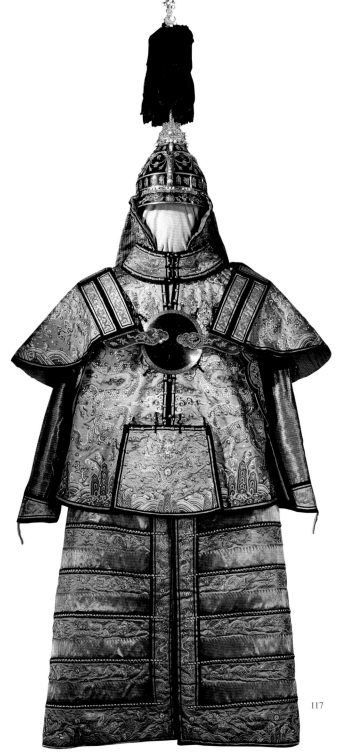

117

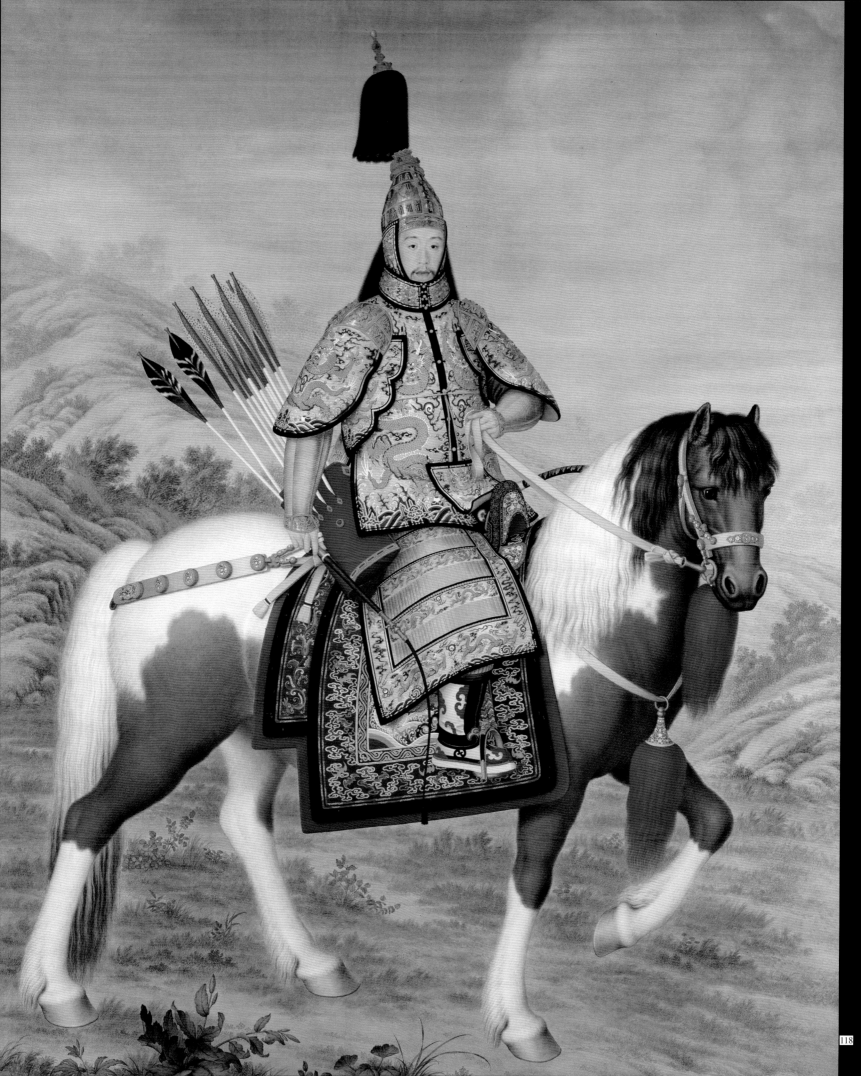

119. 八旗甲胄

八旗分镶黄、正黄、正白上三旗与镶白、正红、镶红、正蓝、镶蓝下五旗。此为八旗兵丁甲胄，亦为大阅礼服，非战时用品。甲以棉布为里，以绸为面，饰以铜钉；胄为牛皮制成。乾隆年间由杭州织造两次制作数万套。除大阅时穿用外，平时不用，贮于紫禁城西华门城楼内。

120.《大阅图》列阵局部

宽 68 cm　长 1761cm

乾隆十二年（1747 年）清宫廷画家金昆等绘。清代八旗制度，不仅在满人中设置，后为扩大军事实力与笼络人心，又设有蒙古八旗与汉军八旗。参加大阅的八旗官兵，实则为满蒙汉二十四旗，人员多达数万。图内列有镶黄旗满洲骁骑营、正白旗满洲骑兵营、镶黄旗汉军火器营、镶黄旗满洲护军营等，反映满、蒙、汉八旗各兵种在举行大阅礼时的排列顺序。

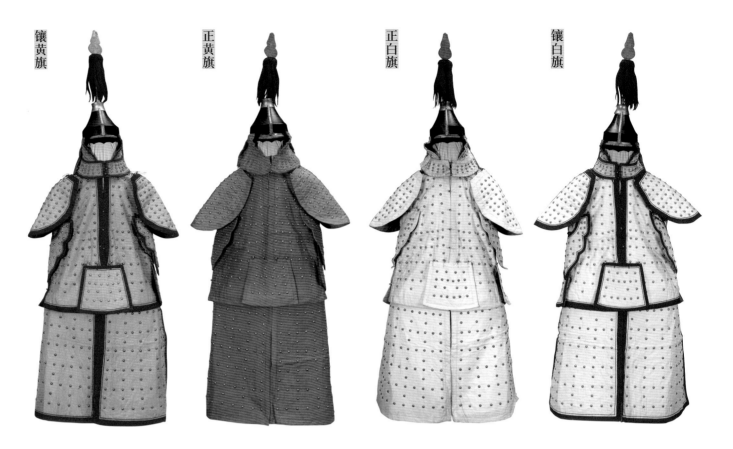

镶黄旗　　正黄旗　　正白旗　　镶白旗

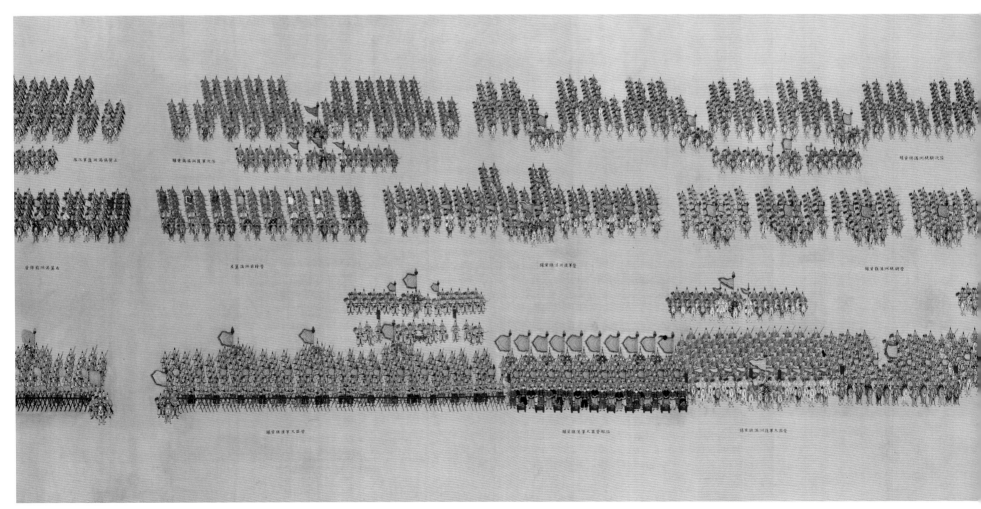

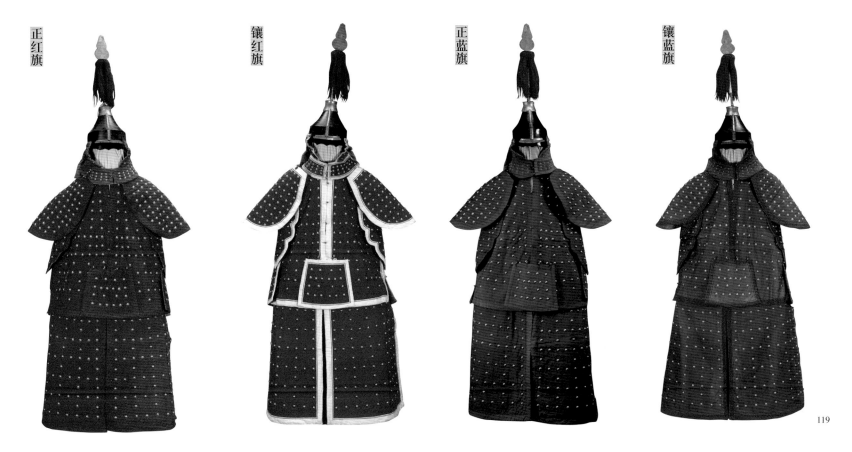

119

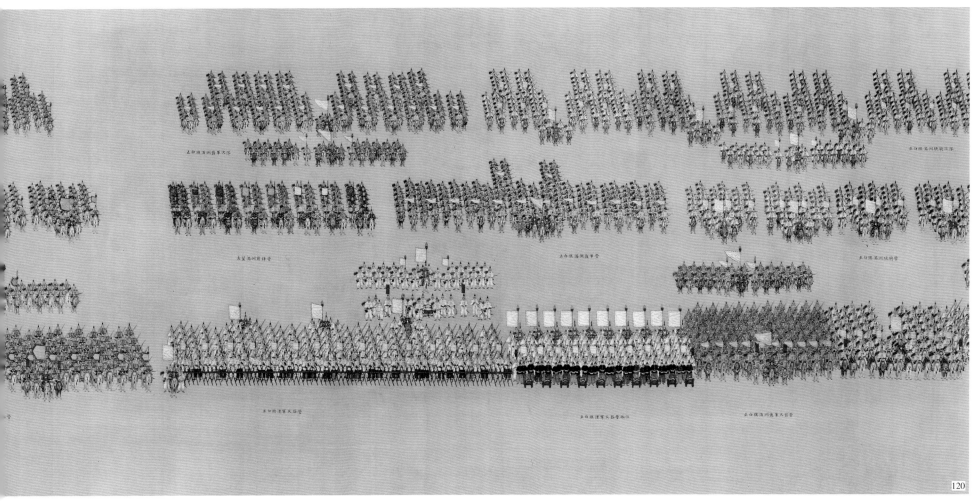

120

121. 皇帝护身匕首

长一尺左右，刀刃锋利，一般藏于宝座垫下，作为防身武器。

122. 乾隆帝御用腰刀

青玉镶宝石柄，新疆产金桃树皮为鞘。

123. 合符

合符为皇宫和都城夜间特殊的放行证，铜质，由阴、阳两片组成。内侧分别铸有阴、阳文的"圣旨"二字。阴文一片交各门护军统领收存，阳文一片存于大内。夜间出入禁门，只有持与该门阴文相符的阳文一片，验证无误，才许放行，否则虽称有旨亦不得通行。

124. 腰牌

腰牌是清代内务府各差役出入宫禁的重要凭证，使用时系于腰间，不得转让或出借，违者论罪。腰牌为木制，上有年号、衙门的火印戳记，和使用者的姓名、年龄、相貌特征及编号。

125. 宫中门禁及防盗的大锁

126. 木合符

合符也有木质，且字数较多。

127. 乌兰布通古战场

在木兰围场以北数十里的地方，是一片茫茫的草原。苍穹下，有一座暗红色的坛形石山，蒙语谓之"乌兰布通"（即红瓮）。康熙二十九年（1690年），为平息额鲁特蒙古贵族噶尔丹发动的叛乱，康熙帝率军北征。清军给养充足，士气高昂，在乌兰布通地方大败噶尔丹。但清军主将、康熙帝的舅父佟国纲却不幸阵亡。相传佟国纲中弹后，他使用的大炮也沉入红山下的沼泽，泉水喷涌而出，形成一片湖泊。当地牧民为纪念这位能征善战的将军，把这湖称为"将军泡子"。

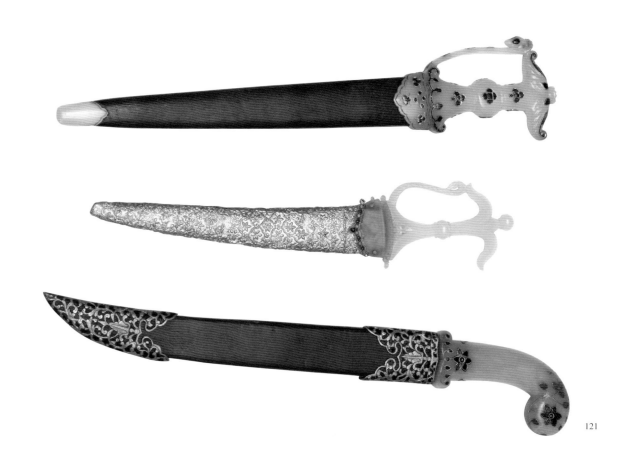

121

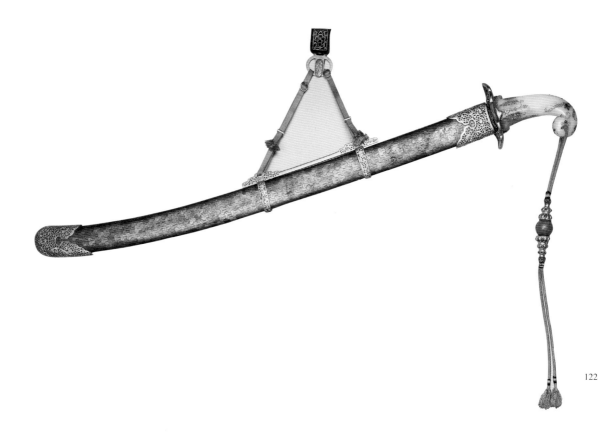

122

123

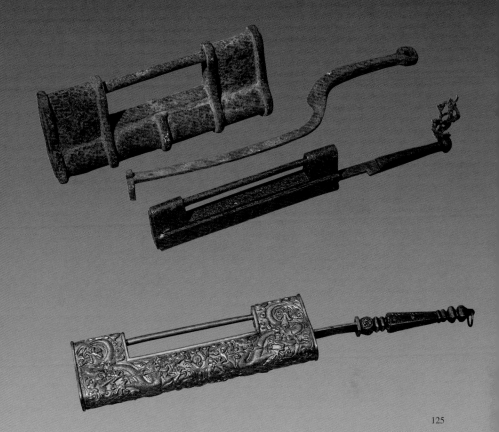

125

124

126

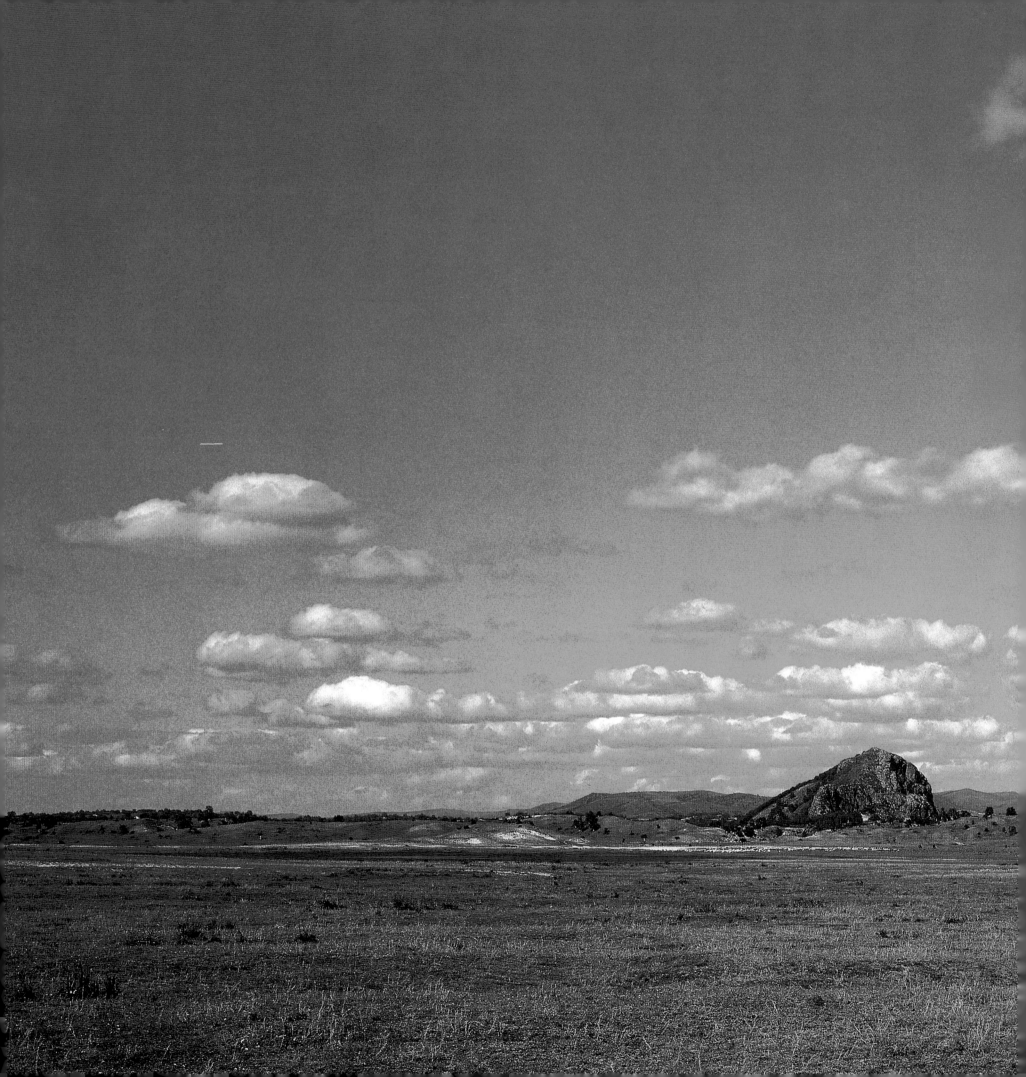

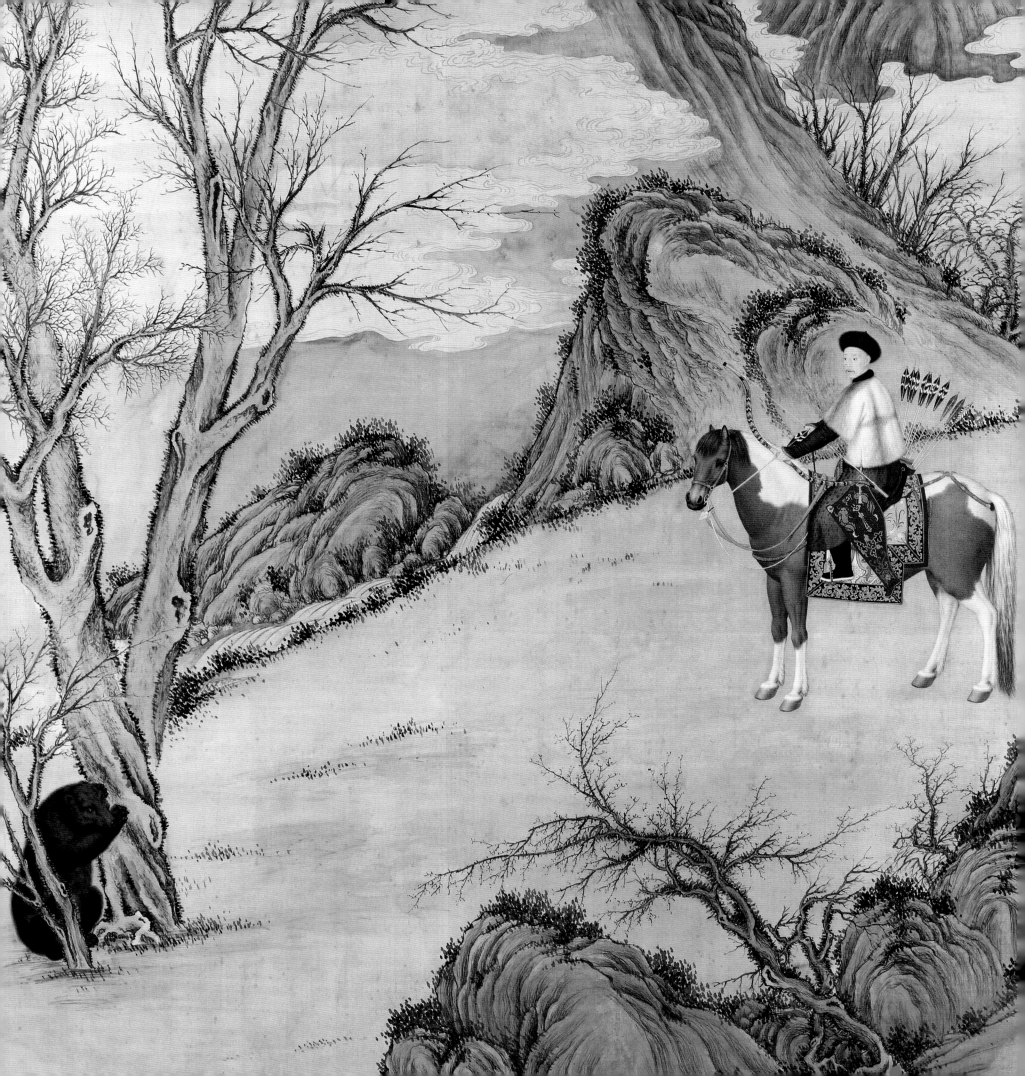

巡狩编

巡狩，指清帝巡幸、大狩两事。

巡幸，古称巡守，是始自三代的一项重要礼仪。当时的巡守，是指天子离京视察各诸侯所守的国。以后各代皇帝均奉为重要礼制。清代皇帝也遵循古制，依例仿行。清代大规模的巡幸活动很多，但影响最大的，还是康熙、乾隆二帝的江南之巡。

康熙帝继位之初，即将三藩、河务、漕运视为治国三大事。康熙二十一年（1682年），历时八年的三藩之乱被平定，次年又收复了台湾，河务与漕运即上升为关乎清王朝治乱安危的头等大事。当时朝臣纷纷上疏，请皇帝"仿古帝之巡守，以勤民事"。康熙帝顺应臣意，决定乘巡幸之礼，南行视河。二十三年（1684年）九月，康熙帝首次南巡；到四十六年（1707年）最后一次南巡止，前后共六次南巡江浙。乾隆帝即位后，仿效其祖，也有六次南巡之举。一百多年间，两个皇帝十几次莅临江南，这在中国历史上是十分罕见的。

康、乾南巡，往返一次，需时约四五个月。或自通州沿运河南下，或先陆路，入江苏再换水路。由于路途远，时间长，出行前繁杂的准备工作，就比到其他地方巡幸更为重要。皇帝钦简的总理行营大臣，是负责安排巡幸事务的最高指挥官。随皇帝南巡的，除宫眷和若干亲信大臣、都院官员外，还有大批匠役、侍卫和兵丁。乾隆时期仅章京和侍卫官员就有六、七百人，侍卫兵丁则多达二、三千人。因此，仅车、船、马、驼等交通工具一项的准备，就相当困难。按规定，每大臣一员给马五匹，给船二只，侍卫官员每人给马三匹，二、三人合给船一只，护卫、紧要执事等，每人给马二匹，其他人则每二人给马三匹，每十人给船一只。这三千来人的队伍，就需马六、七千匹，官船近千艘。大批的船只充塞运河，航行不便，又需用相当数量的纤夫。仅御船就要备三千六百名河兵，分六班拉纤。可以想见，当年康、乾南巡时，数以千计的官船一路首尾相接，旌旗招展，场面是何等的气派！

皇帝驻跸之地，如到苏州、杭州、江宁（今南京）、扬州等重镇，则在行宫或官府；如在途中，则在船上，或临时搭设帐棚，称水大营或旱大营，统称御营。御营虽为临时驻跸之处，但建制仍有严格的规定：中为皇帝下榻的御幄，围以带旌门的黄緂城或黄布幔城，外面是一层网城。护军营在网城百步外设警跸帐房，前锋营官兵还要在网城外一、二里设卡，夜间巡更，对在卡内行走者要坐以军法。皇帝驻跸御营，扈从人员却要经受种种考验。按规定，除了当班人必得在网城内值宿外，其余所有官员兵丁都不得在御营前住宿。如御营距水路十里以内，扈从人员一律回船住宿；如距水路较远，或在距御营数里处扎营，或借用附近寺院、民房。康熙帝的亲信大臣、南书房翰林张英曾记述过自己随驾南巡时的狼狈情景。他说一路扈从，最难熬的就是晚上宿营。一般日落即开始扎营，但大臣的仆役车辆都排在南巡车队最后，往往入夜才能到达宿营地。而御营周围十几里以内的井泉，早被向导处官员和太监等人，用黄龙包袱盖住，扈从大臣只能使用十几里以外的水源。从等到仆役车辆至寻到水源，挖灶烧饭，常常时至二鼓。所以只能草草就餐，略睡片刻，五鼓又起身撤帐装车，赶至御营前恭候皇帝启行。扈从虽为荣耀，但也不免叹息："饥疲已极，求息肩不可得也！"

皇帝南巡，除内务府和朝中各衙门紧张筹办外，有关封疆大吏、地方富豪缙绅，也都忙得不可开交。为使水路畅通，减少船只壅塞，漕船、盐船自头年冬天就先期开行；为避免因大批人马云集江南而使江浙省会米价腾贵，两江总督要提前向皇帝申请截留部分运京铜斤与漕粮，以备铸钱和平粜。庞大的马驼车队，用惯了黑豆杂粮，山东巡抚就奉命调拨黑豆，屯集存留南巡行经之地。皇帝南巡，需要赏赉扈从人员和地方官吏，仅赏银一项就是一笔庞大的开支。盐商、皇商纷纷捐款，邀功报效。康熙帝南巡时，其亲信江宁织造曹寅、苏州织造李煦、并两淮盐商，为了给随同南巡的皇太后祝寿，更在扬州茱萸湾修建宝塔和高

旻寺行宫。行宫内陈设豪华，摆满了从各处搜罗来的古董书画。康熙帝见后也不得不公开告诫自己及臣下：绝不能蹈隋炀帝、宋徽宗的覆辙，不能纵欲奢侈。乾隆帝南巡时，虽下令不许"踵事增华"但实际上仍然耗资甚巨。刑部员外郎蒋楫用银三十万两，在苏州行宫外捐办御路，两淮转运使卢见曾大兴土木，在扬州长河边修天宁寺行宫，又在平山堂西修建御苑。两淮盐商也争相出力，修建亭台楼阁，使乾隆初年还亭台寥寥的长河一带，出现了鳞次栉比的园苑。卢见曾这样不惜一切地筹办接驾，使得盐商在经营中支销冒滥，以致国库受损。事发之后，乾隆帝为摆脱自己因南巡的穷奢极欲而造成国库受损的责任，竟将忠心效力的卢见曾处死。

地方官员为接驾做的另一项重要准备，是表现人寿年丰的太平景象。南巡舟舆所经的城镇，八十岁以上的老翁、老妇要穿黄衣执香跪接；江宁、苏州、扬州、杭州等地，要在城外路旁或运河两岸设台演戏，表演爬杆、踩高跷、走软索等杂技；城内要搭设过街五彩天棚、彩亭排坊；家家户户要张灯结彩，摆设香案，以便制造讨好皇帝的"巷舞衢歌"的喜庆气氛。

康、乾二帝"翠华南幸"，兴师动众，却不只为"艳羡江南"。他们的主要目的还在视察黄、淮河务和浙江海塘等水利工程。当时黄河、淮河、运河交汇的洪泽湖一带，以及修筑海塘的海宁（今浙江省境内）等地，就成为视察河务、海塘工程的重点。康熙帝南巡，每次都要亲临洪泽湖畔高家堰的大堤。在治河重地，亲用水平仪测量洪泽湖的水位，又与诸臣围坐大堤上，修正河图之误，讨论治河之策，使河防一年年好转。黄、淮一带竟出现二十年来无大患的太平景象。

乾隆帝南巡，曾四次赴海宁踏勘塘工。当时对修筑海塘，有柴塘（即用柴土筑塘）和石塘（以石块筑塘）之争。有人提出以石塘代原来的柴塘，可以一劳永逸；反对者认为海宁一带百里柴塘下皆为浮土活砂，不能更换石块。乾

隆帝便到塘上亲试排桩，结果塘下沙散，无法固定石条。经调查后，乾隆帝作出改进柴塘、缓修石塘的折衷决定；又命在柴塘内修筑鱼鳞石塘，将柴、石两塘连为一体。经过数十年的修整，水势渐缓。乾隆五十年（1785年）后，塘外已扩出数十里沙田沃壤。

笼络汉族士商，是清帝南巡的又一重要目的。山东、江苏、浙江诸省，历来是中国封建经济文化兴盛之地，"人文所萃，民多俊秀"。传统的封建道德观念在人们心目中根深蒂固；眷恋故明王朝，以明为正统的民族意识，一直比较强烈。直到康熙十九年（1680年），浙江还出现过以亡明朱三太子为旗号的农民起义。因此。在江、浙推行这一政策，比其他地区更为重要。南巡中，康、乾二帝多次祭孔子，谒明陵，又处处召见学者，奖励文学，竭力表现出一种重视文化，优容前朝，礼遇文人的姿态。

康熙帝第一次南巡至江宁时，主要活动就是谒明太祖陵。谒明陵时，康熙帝先向明太祖神位行三跪九叩礼；又到宝城前行三献礼。礼毕，他向守陵官员颁发赏赐，告诫地方官员要严加巡察，禁止采樵。康熙帝这些举动，大大赢得民心。据说当时"父老从者数万人，皆感泣"。人人称颂这是"古今未有之盛举"。

乾隆帝南巡时，在推行笼络汉族士大夫的政策上，处处仿效其祖。在最后一次南巡中，还特别下令在扬州、镇江、杭州建文汇、文宗、文澜三座藏书阁，存放《四库全书》的抄本。他特别强调，江南三阁藏书，为的是阅览，并非"徒为插架之供"。而应准许文人儒士将书"领出广为传写"，客观上起了促进传播文化的作用。

康、乾二帝南巡，虽则目的、行程以及采取的种种措施都十分相近，但其间毕竟相差了近半个世纪；由于社会经济条件不同，造成了他们历次南巡的区别。康熙帝南巡时，社会还处于休养生息的时期，国库还不甚充盈，康熙帝就不能大事铺张。因此，一路上多以地方衙署为行宫，"所有巡狩行宫，不施彩绘，每处所费不过

一、二万金"。而乾隆帝南巡时，社会经济繁荣活跃，有太平盛世之称。乾隆帝依恃其父祖时期积累丰盈的帑银，极尽奢华。不仅大肆修建行宫，而且还处处搜访名园胜景，追求"乐佳山水之情"。圆明园中的安澜园、狮子林、曲院风荷，清漪园中的惠山园、静明园中的竹炉山房等，都是乾隆帝南巡后，仿江南名园兴建的。这些举动，较之康熙帝的南巡，就减弱了勤政兴革之意，而带上较多骄奢浮靡的色彩。

大狩，即狩猎，也是古代帝王生活中一项重要的内容。《左传》有"春搜、夏苗、秋狝（音：冼）、冬狩，皆于农隙以讲事"之说。清帝王因祖先为游牧民族，后又靠武功得天下，故于春搜、秋狝格外重视。为的是通过狩猎活动保持他们骑射的民族传统，使八旗将士训练有素，国家防务常备不懈。

春搜，为帝王在春日举行的射猎活动。清时又称之为春围。每当万物苏生之时，清帝要率将士前往南苑狩猎。狩猎中，还于晾鹰台举杀虎之典。即虎枪处事先将饲于京西虎城的猛虎锁入牢笼，再用铁索将虎笼围绕数匝，置于晾鹰台前。皇帝在台上升座后，虎枪处人员骑马解索，放虎出笼。被囚多日的老虎已失去往日的凶猛，笼门打开，还常常伏而不动。随驾侍卫便嗾使猎犬吠笼，又放火枪射击，直把老虎激怒，窜身出笼，众人才一拥而上，争相刺杀。直到击毙这头困虎，杀虎之典就宣告结束。

刺杀困兽当然体现不出八旗将士的威武，所以每年还要举行一次与林中猛兽较量的秋狝。

在塞外皇家围场木兰（满语。原为哨鹿之意，后以为地名。）举行的秋狝，其规模和阵势，是清帝各种狩猎活动中最盛大的。围场设于热河崖口之内、塞罕坝以南。那里山峦绵亘，清泉萦绕，森林繁茂，禽兽群聚，是行围习武的好地方。每到秋天，清帝则率数万将士，执枪携矢，托鹰牵犬，去围场秋狝。

木兰秋狝，有哨鹿和行围之分。哨鹿是指在黎明时分，捕鹿侍卫头戴假鹿首，口吹长哨，发出雄鹿求偶之声，诱出雌鹿后，或生擒，或备皇帝射杀。这种哨鹿，只需少数人参加。围猎却不啻为一场威武壮观的大规模军事训练。不仅随行将士全部参加，蒙古各部落每年按例派来的一千五百骑兵、一百向导、三百随围枪手和射鹿枪手，也前来协同行围。

行围期限一般二十天。每当晨光熹微之际，八旗将士就由管围大臣率领，分左右两翼，策马布围。正白旗为左翼，正红旗为右翼，各以一蓝旗为前哨，沿向导大臣选定的围场边缘合围靠拢。前面无论是荆棘丛生还是陡峭山峦，合围将士都得攀踏而过，不准随意脱离队伍。皇帝则在围外高地用幔帐围起的看城中指挥战斗。这个由上万步兵骑士组成的包围圈，方圆达数十里，随着阵阵枪击和呐喊，将围内野兽逐渐赶至看城附近。此时皇帝率皇子入围，先行射猎。其后随围将士在皇帝的号令下，跃马挥刀，弯弓射箭，与围中野兽展开激战。此时，围场内号角齐鸣，战马长啸，枪击声、呐喊声、马蹄声震撼山野。围中野兽东逃西窜，侥幸冲出包围圈的，也逃不过圈外埋伏的虎枪手、射生手的枪击。每天行围结束后，即在原野上"陈牲数获"，由皇帝按射猎数量和优劣论功行赏。皇帝选剩的猎物则成为全体将士当晚野餐的美味。

尽管清朝帝王声称不能丢掉行围习武的祖制，但认真实行的，也不过康熙、乾隆二帝。康熙帝自二十年（1681年）围场设立后始举行围之典，至六十一年（1722年）临终，几无虚岁。康熙帝的射猎成绩相当可观。据他在训诫近御侍卫的总结中说："朕自幼至今，凡用鸟枪弓矢，获虎一百三十五，熊二十，豹二十五，猞猁狲十，麋鹿十四，狼九十六，野猪一百三十二。哨鹿之鹿凡数百，其余围场内随便射获诸兽，不胜记矣。"乾隆帝则一直津津乐道自己十二岁时随祖秋狝木兰，射中黑熊的故事。他一生猎物也不少。乾隆朝以后，嘉庆帝时尚勉强维持，再后国运渐衰，木兰秋狝就很少举行了。

128. 清帝南巡路线示意图

129. 扬州长河畔的"长堤春柳"

即今瘦西湖，为卢见曾为迎驾所修建的
园林。

130. 扬州天宁寺行宫门前的御码头

天宁寺座落扬州城西北。康熙帝南巡时，
为笼络汉族士子，曾命江宁织造曹寅在天宁
寺设立书局，编辑刊刻《全唐诗》。乾隆帝南
巡时，两淮转运使卢见曾在天宁寺修建了行
宫。乾隆帝自行宫前御码头登舟，溯流而上，
一路即可浏览缙绅富商在长河两岸建造的座
座景观。

131. 扬州高旻寺

康熙帝第五次南巡前，江宁织造曹寅、
苏州织造李煦及新运道李灿，带头捐款报效，
在扬州茱萸湾修建了豪华的高旻寺行宫。康
熙帝认为曹寅等人接驾有功，特赏曹寅以通
政使司通政使衔，赏李煦以大理寺卿衔，赏
李灿以参政道衔。

132. 扬州平山堂

平山堂为扬州名胜，宋代欧阳修所建。
乾隆帝南巡至扬州，必幸平山堂。卢见曾特
在平山堂西"天下第五泉"处修建了御苑。

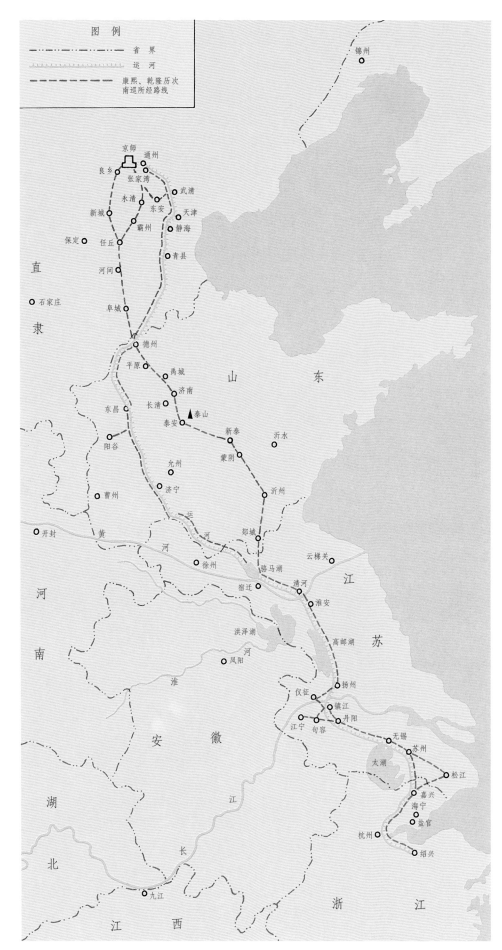

128

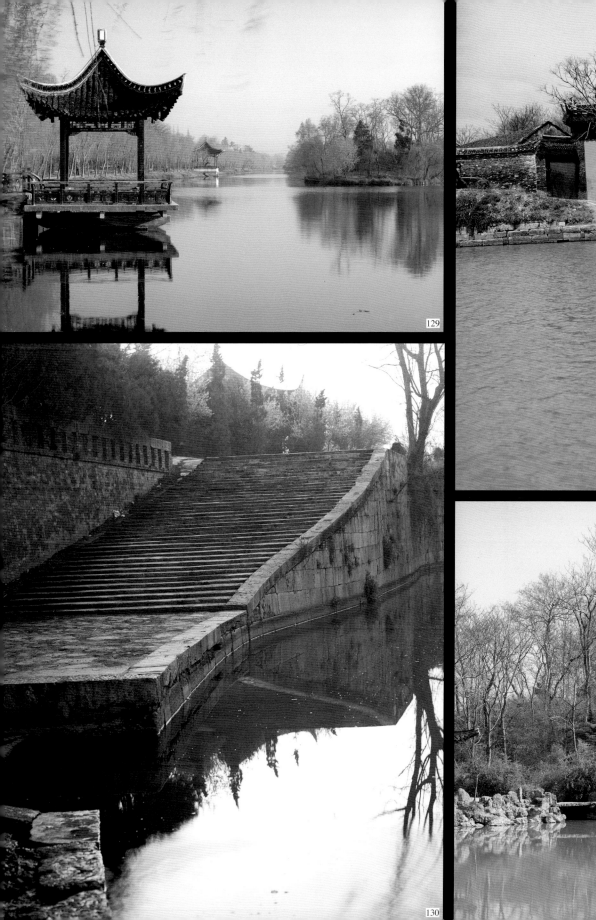

129

130

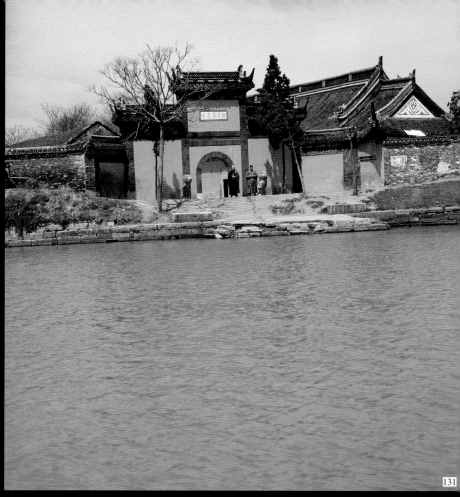

131

132

133. 苏州天平山

天平山在苏州市郊，乾隆帝南巡时曾四游天平，并在山下刻石建亭。

134. 苏州狮子林

狮子林为苏州名园，内多堆山，状如狻猊(音:酸泥,狮子)。乾隆帝对此园十分喜爱，南巡至苏州，必临狮子林，对照元代大画家倪瓒画的《狮子林图》，细细揣摩园中山石桥亭，又命扈从画师摹画狮子林中胜景。后在圆明园的长春园、避暑山庄、模拟仿建。乾隆帝南巡时为狮子林所题"真趣"匾额，至今还悬挂在园内亭中。

135. 瘦西湖 "四桥烟雨"

四桥烟雨，为扬州瘦西湖一景。乾隆帝南巡时，这里有四座桥，南为春波，北为长春，西为玉版，又西为莲花。乾隆帝在烟云细雨中，环望四桥，如彩虹蜿蜒出没波间，深感水云缥缈之趣，特为此景题额"趣园"。

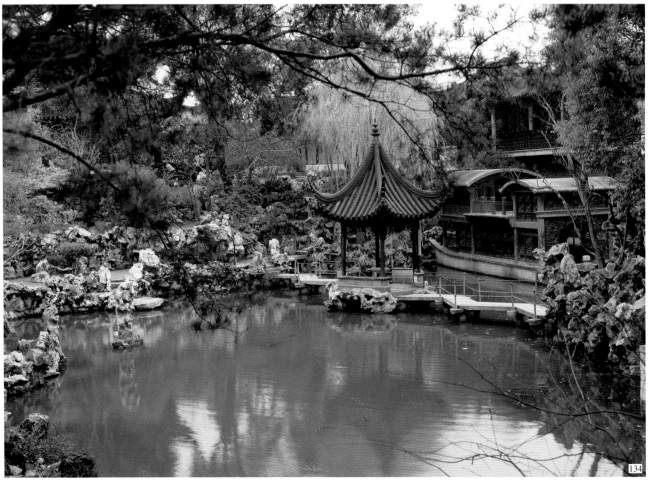

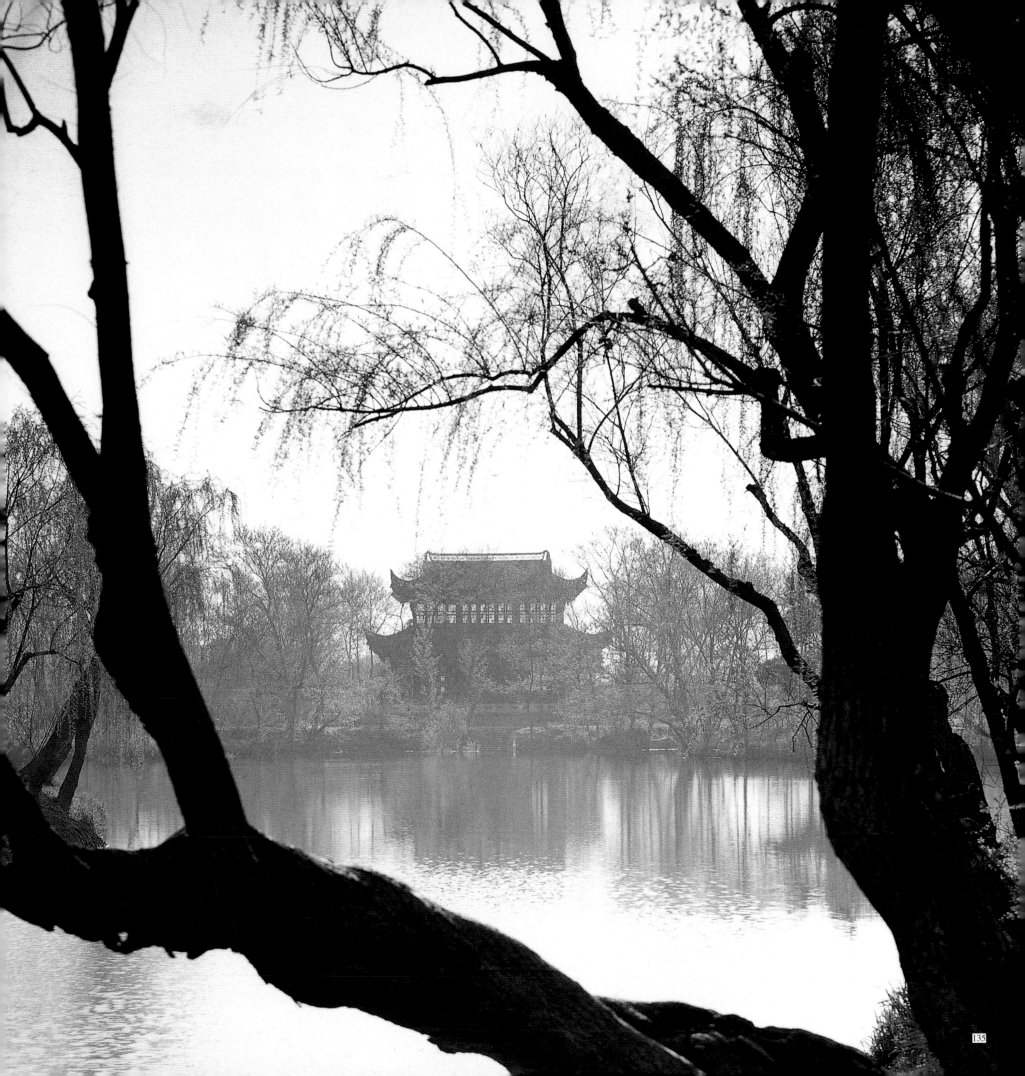

136. 康熙帝《南巡图》局部——渡江

纵 67.5cm　横 2227.5cm

康熙帝《南巡图》为清王翚等绘，共
十二卷，绢本，设色，各卷均高67.8cm，而
长短不一。长的达二千六百厘米以上，短的
亦有一千五百多厘米。由康熙帝起銮离京开
始画起，按沿途所经各地，一直画到浙江绍
兴，共有九卷。然后由浙江回銮，经过南京，
一直画到回北京，共有三卷。此段表现康熙
帝南巡横渡长江的场面。康熙帝六次南巡，
只有最后一次五十六岁时，因年老体弱，对
乘舟渡江略有难色。其余数次，均如图中所
示，不畏长江水深浪大，神情镇定，安然自
若坐于舟中。在数次渡江过程中，他观察了
舵工驾船的技术，写下《操舟说》一文，将
治理国家喻为操舟。深感只有顺应水性（即
民心），才可使船安渡风险，如履平地。

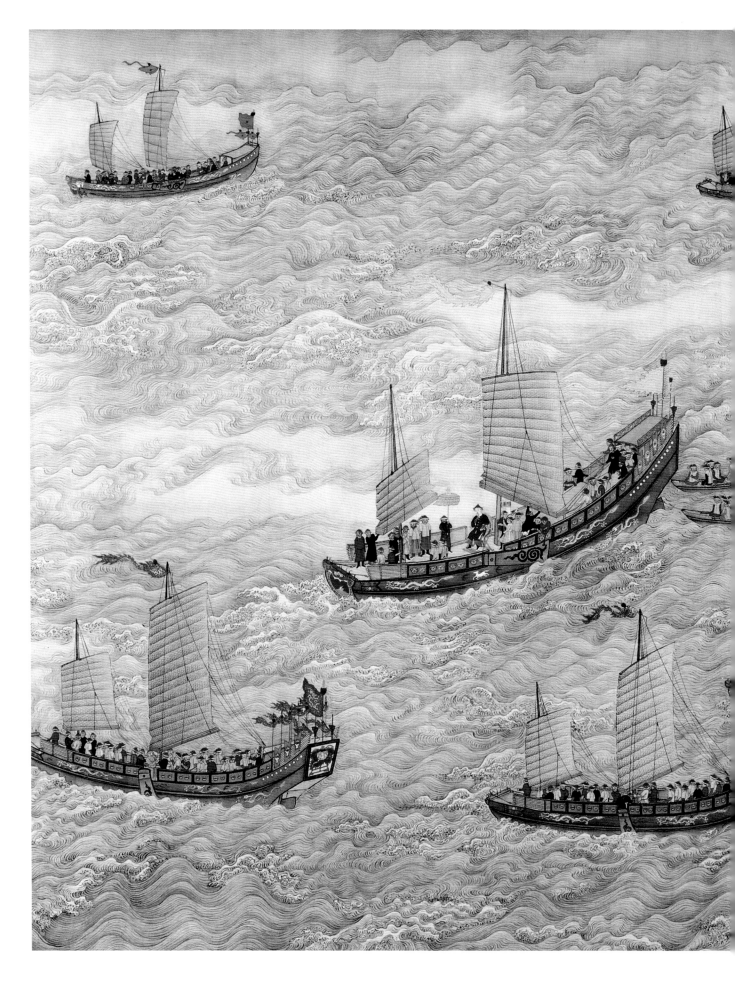

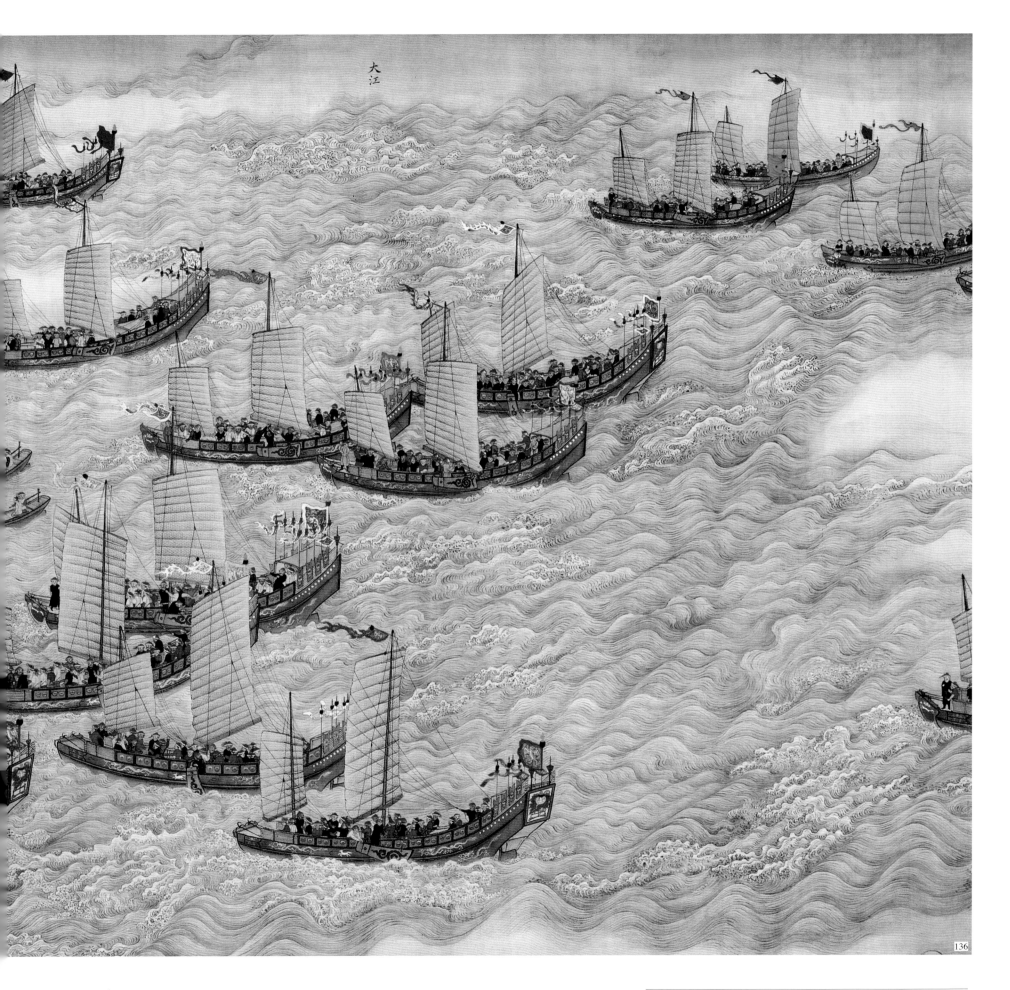

大江

137. 金山远眺

138. 镇江金山寺

镇江金山寺是始建于东晋的古刹。康熙帝南巡至此，为金山寺题名"江天禅寺"。乾隆时期又在寺旁修建了行宫。

139. 从镇江焦山望长江

焦山与金山对峙，在长江江心。山下有东汉年间修建的古寺，康熙帝南巡时赐名定慧寺。南朝名刻《瘗（音：意）鹤铭》为希世珍宝，曾陷落江中，康熙时由河道总督陈鹏年募工捞取，抬至焦山脚下。乾隆帝南巡至此，见此山麓贮有大量石刻，也亲洒宸翰，刻石立碑。

140. 无锡寄畅园

无锡寄畅园为明尚书秦得金私家园邸。初名凤谷行窝，清时更名寄畅园。园中堂阁亭榭，环绕清池而立，叠假山为溪谷，引惠山名泉——二泉之水注入池中。康熙帝南巡，数临寄畅园赏梅。乾隆帝南巡，对寄畅园精巧的结构更是流连忘返。回銮后在京西万寿山东麓仿建了惠山园。

141. 苏州虎丘

虎丘在苏州西北，有"吴中第一名胜"之称。相传山下剑池为吴王阖闾淬剑处。池前为千人石，是晋僧讲经的地方。康熙帝南巡，携宫眷游虎丘，曾与寺中住持僧认真讨论"千人石是否果真能坐千人"的问题。

142. 太湖

清帝南巡，离京后一般先走陆路，至江苏省宿迁后改换水路。烟波浩渺的太湖，成为南巡必经之路。

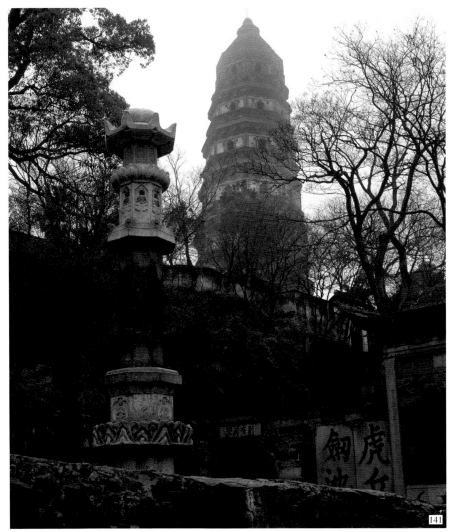

143．三潭印月

亦为西湖十景之一。苏东坡在杭州任官时，开浚西湖，于湖心建立三座小石塔，作为水位标志，禁止在湖内植荷种菱，以防湖泥淤积。相传湖中有三个深潭，有好事者月夜在塔内燃烛，烛光透过塔身圆洞，有如小小明月，与天上的月影相印，故称三潭印月。乾隆帝南巡，特为此景题诗"无心古镜波心印，不向拈花悟果因"。

144．平湖秋月

平湖秋月临湖依堤，为西湖十景之一。当皓月升空，湖平如镜的时刻，为吟诗赏月佳处。康熙帝第三次南巡时，在此勒石建亭；又修建水轩，更为此处增添了雅趣。乾隆帝南巡后在圆明园亦添平湖秋月一景。

145．杭州孤山行宫宫门

康熙帝南巡时，于杭州孤山圣因寺修建了行宫。打开宫门，就可以见到波光潋滟的西湖。

146．杭州灵隐寺

相传康熙帝南巡，到杭州登北高峰，远望山下寺庙，香烟缭绕，云雾笼罩，好似建在云海之中。下山后康熙帝依此印象，便为古刹灵隐寺题写了"云林禅寺"的匾额。

147．浙江海宁海神庙

雍正七年（1729年），雍正帝下令于浙江海宁盐官镇建重檐歇山式海神庙，以祀浙海之神。乾隆帝南巡，曾四至海宁，均于此庙祭海神。

148．杭州放鹤亭

位于杭州孤山北麓，是元人为纪念居住孤山二十年，并在此种梅养鹤的北宋诗人林和靖而建的。康熙帝南巡至此，曾临董其昌书《舞鹤赋》一篇，并刻石立碑于亭中。

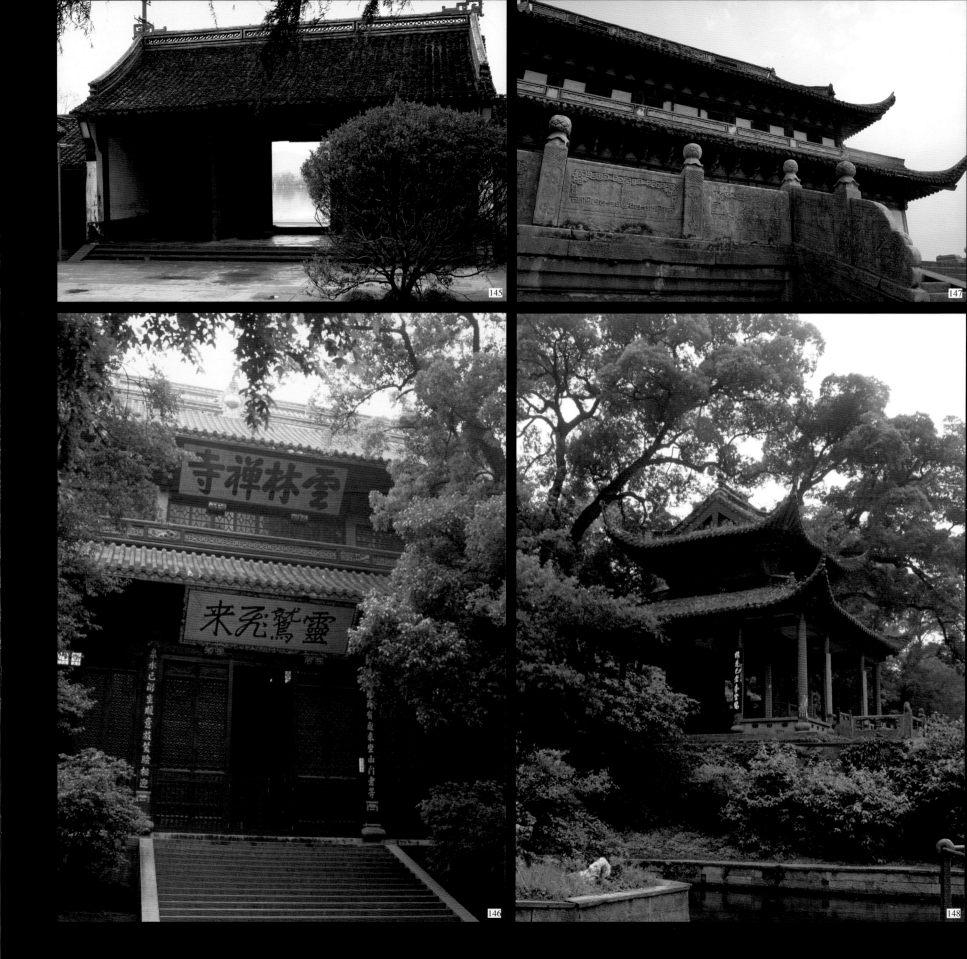

149. 绍兴大禹庙

历代帝王中以治河治水著称的，首推夏禹。康、乾二帝南巡，主要目的也在于视河治水。他们为表示对治水之祖的敬重，到杭州后都会渡钱塘江，到绍兴奠祭禹庙、禹陵。康熙帝还为禹庙题写了"地平天成"之匾。后人在修葺禹庙时，将此四字嵌入禹庙屋脊之上。

150. 流觞的曲水

当年王羲之与友人曲水流觞，举修禊之事的激湍清流。

151. 绍兴兰亭

康熙帝南巡至绍兴兰亭后，书写了大字王羲之《兰亭集序》一篇，并刻石立于兰亭遗址。

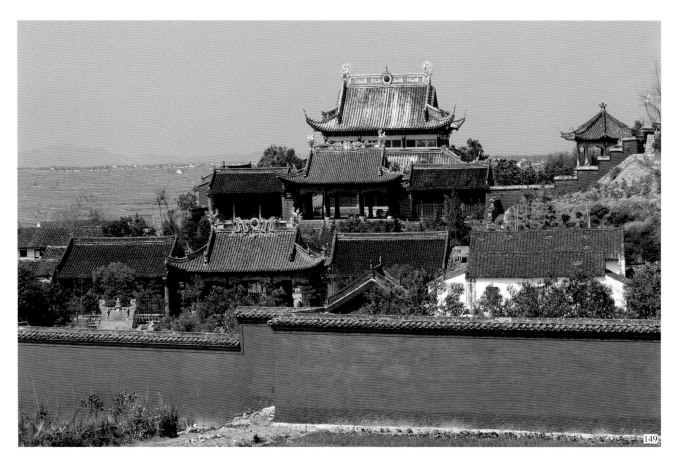

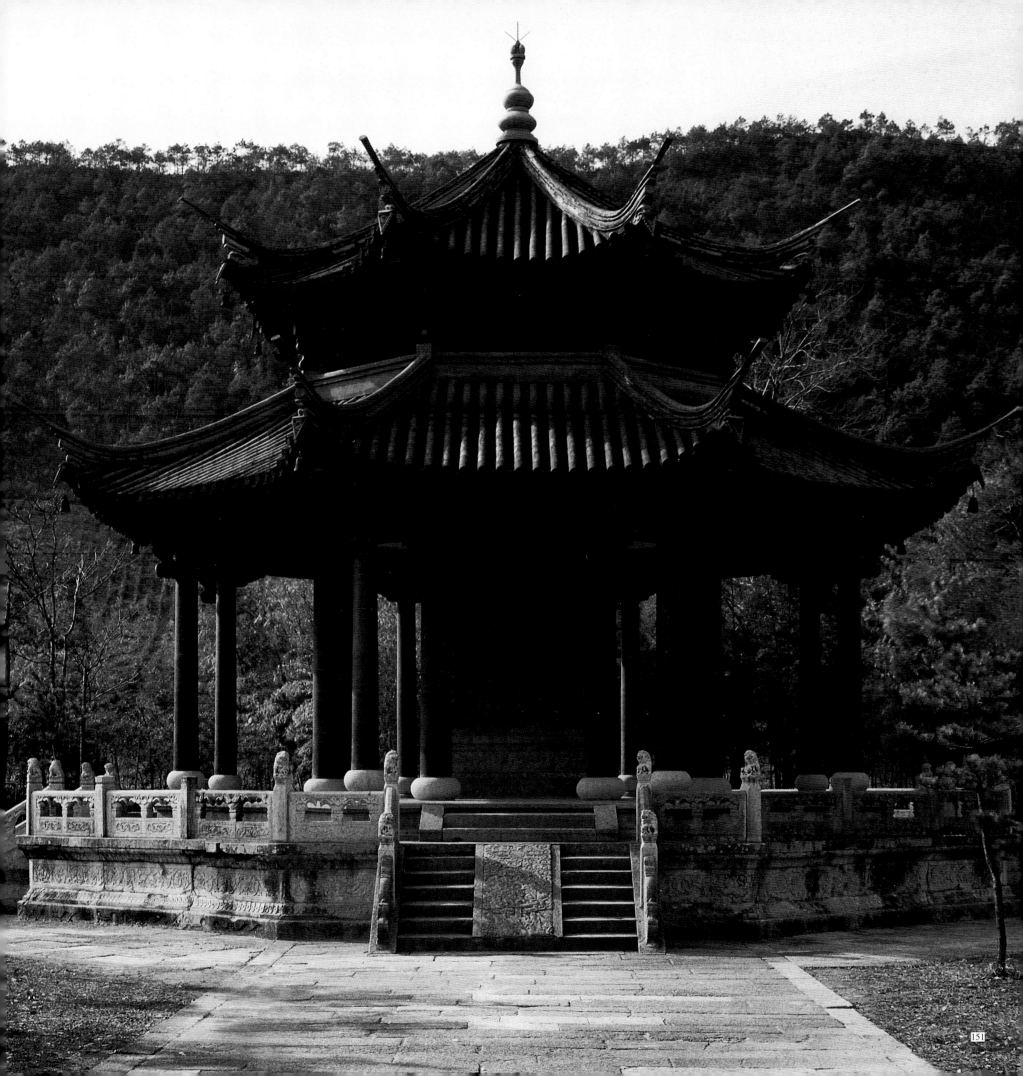

152. 康熙帝《南巡图》局部——三山街

纵 67.9cm　横 1555cm

这段画反映了康熙帝将至江宁（今南京）时，三山街等繁华地区家家张灯结彩，设案焚香，安搭过街天棚，准备迎驾的热闹场面。

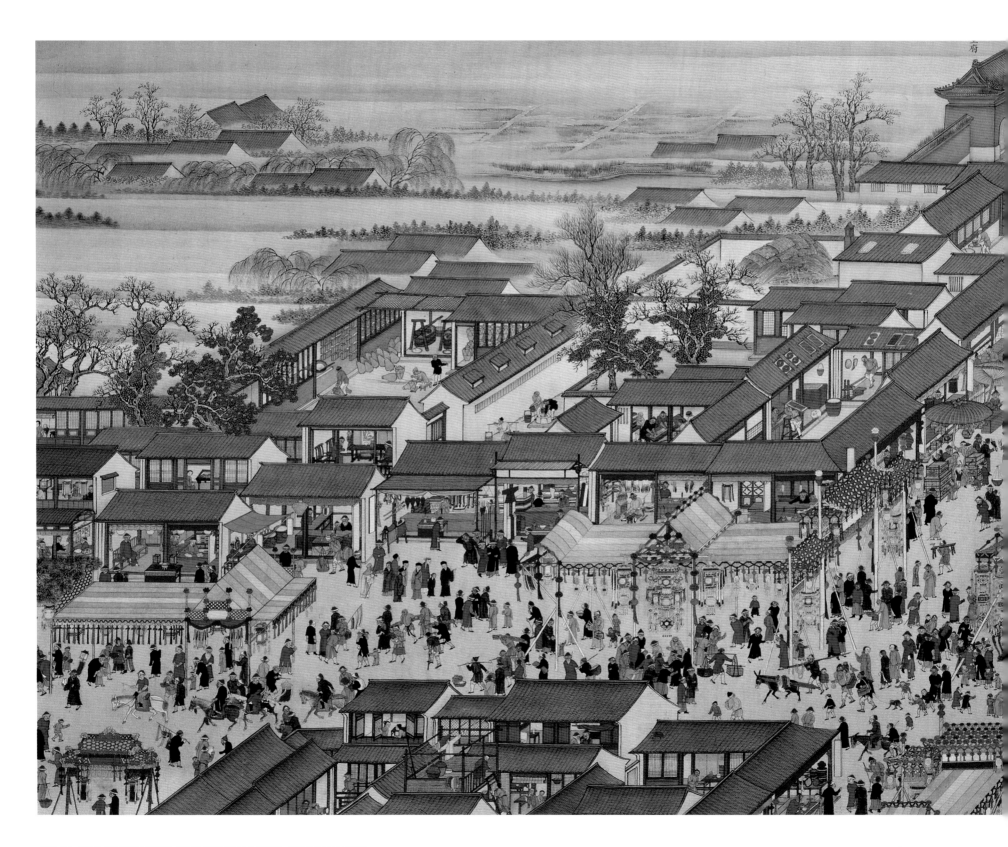

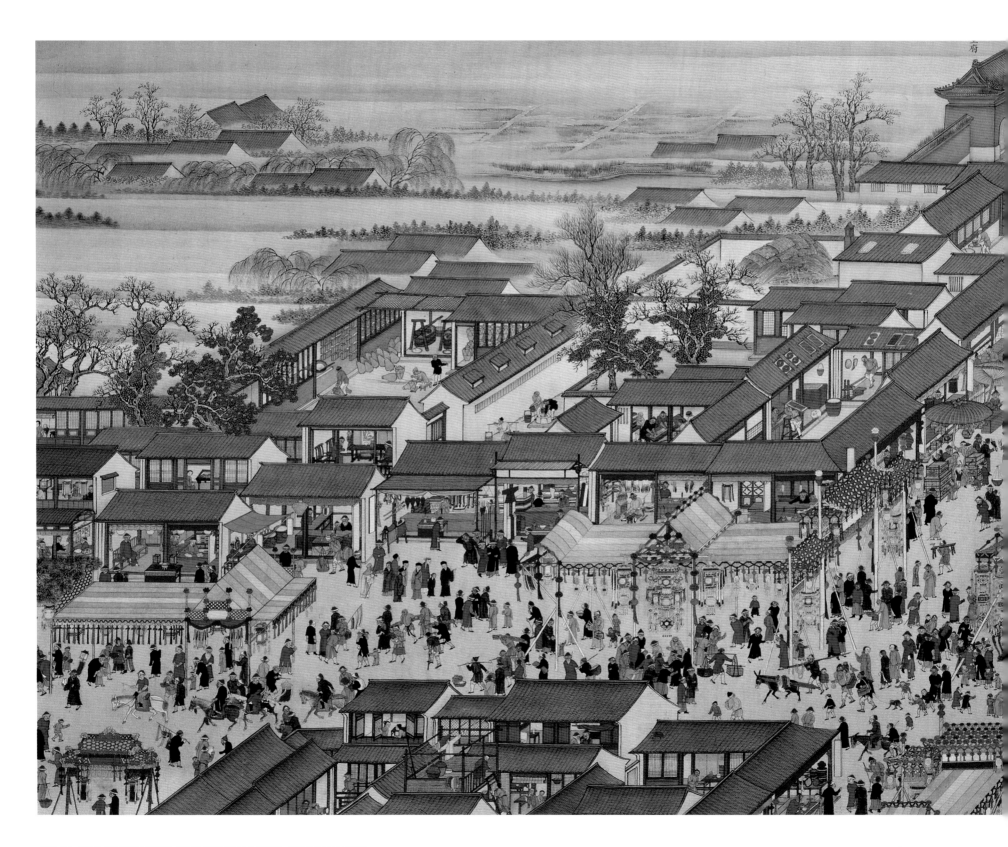

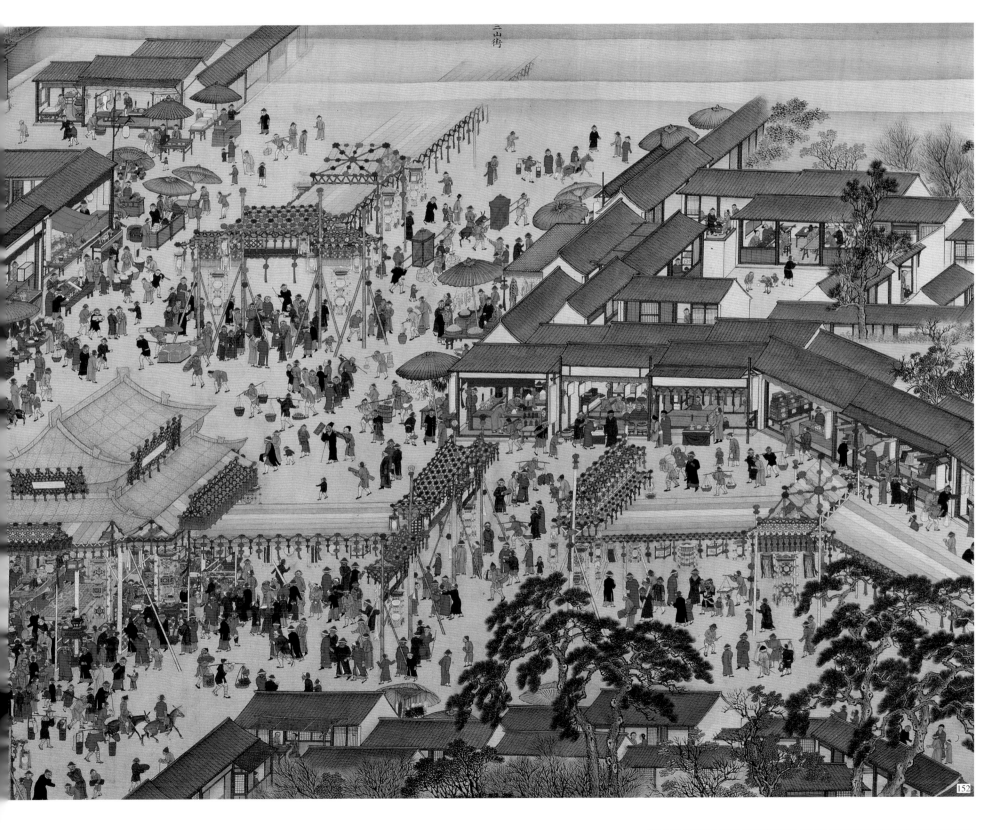

153. 乾隆帝《南巡盛典》中南巡路线示意图局部

此图表现扬州运河及三汊河一带的地形。

154. 沈德潜的路贡单

清帝南巡，一路上地方官吏缙绅纷纷进献家藏珍玩字画。这份折子即是乾隆帝首次南巡时，致仕（退休）老臣礼部侍郎、著名学者沈德潜于路上接驾时随贡品进献的贡单。

155. 南京明孝陵"治隆唐宋"碑

康、乾二帝至江宁，必亲祭或遣官代祭明孝陵，以笼络江南人心，显示自己优容前朝的博大胸怀。康熙帝还特书"治隆唐宋"四字，命曹寅等人刻石立碑于明孝陵。

156. 南京栖霞寺

栖霞寺座落在江宁东北，为南朝古寺。清帝南巡，多于寺内设行座。乾隆时两江总督尹继善为迎驾，在寺后修建行宫。

157. 江宁织造府花园遗址

康、乾二帝南巡至江宁，行宫设在江宁织造府。乾隆帝南巡时，两江总督尹继善在江宁织造府一带建造了很讲究的花园。

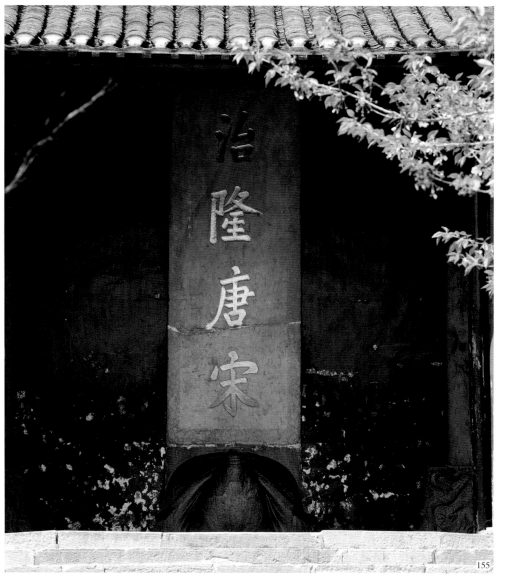
154

153

155

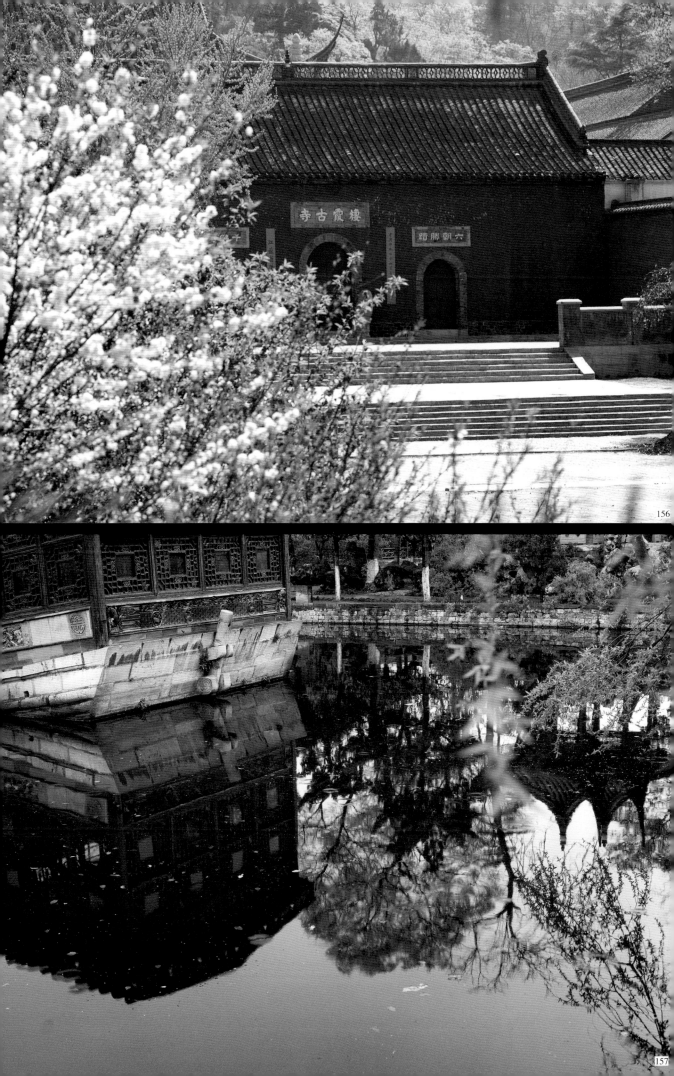

158. 孝贤纯皇后朝服像

孝贤纯皇后富察氏，为乾隆帝元后。据说人品娴淑，讲究节俭，平日不御珠翠，只戴通草绒花，深得乾隆帝钟爱。乾隆十三年（1748年）随驾巡幸山东，回銮时于德州患病，不日即死于舟中。时年三十七岁。

159.《丛薄围猎图》

纵 424cm　横 348.5cm

乾隆帝在一次塞外行围时，于丛林中遇一母虎及三只小虎。虎枪手击毙三只，侍卫贝多尔又生擒一只。当时恰值布鲁特部落前来觐见，侍卫生擒猛虎，正显示了清军士兵高超的武功。乾隆帝十分高兴，特写《丛薄行》一诗，记述此事，又命画家绘画记录。

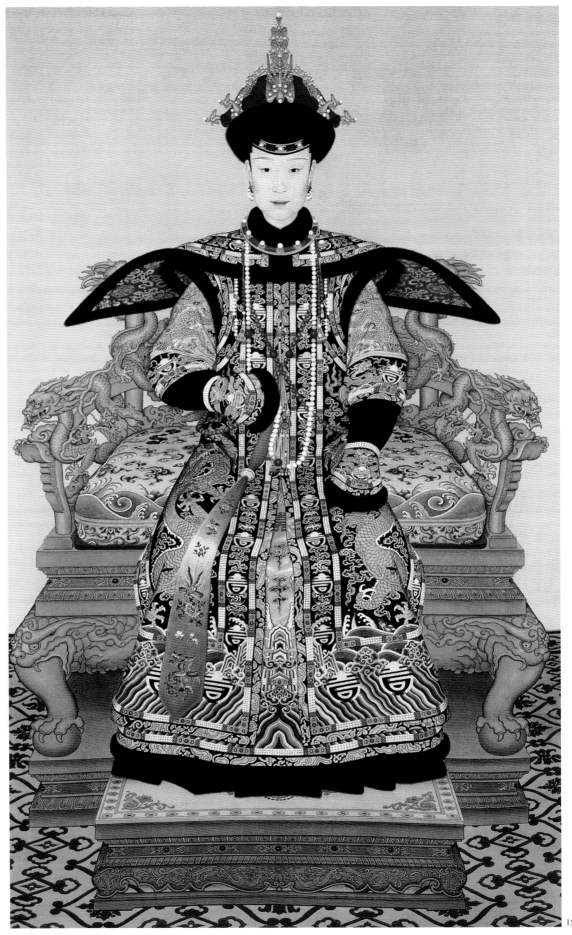

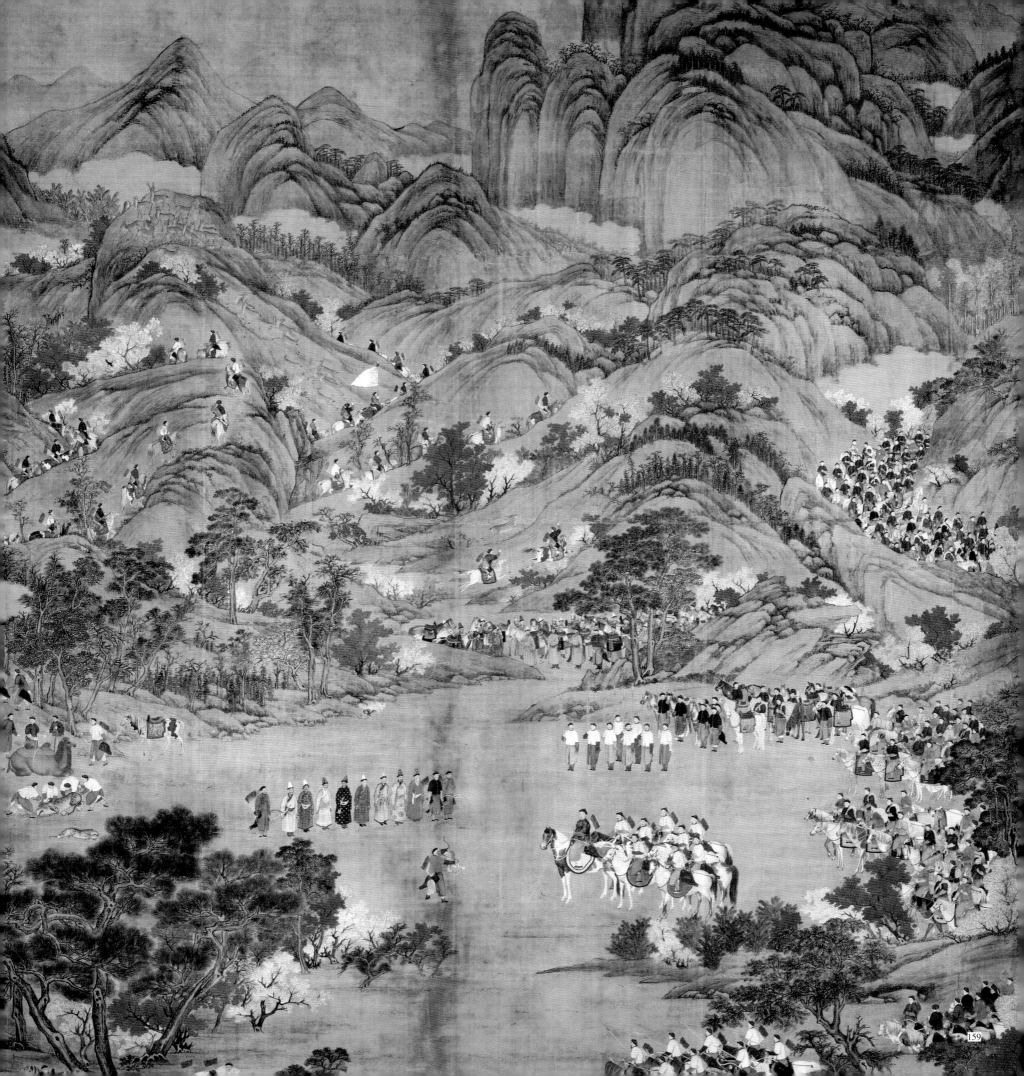

160. 围场行宫遗址

清帝自波罗和屯入围场狩猎，有东西两条通道。东道即为崖口，西道为济尔哈郎图。若从东道入围，则从西道回銮，反之亦然。清帝在东、西道口都建有行宫，以供入围或回銮时休息。图中山脚下松林映掩的红墙，即东道崖口内行宫遗址。

161. 崖口

在波罗和屯（今隆化县）和围场交界处，有一狭隘的山口，两边峭壁对峙，伊逊河从中穿过。它是清帝自避暑山庄入围场的必经之路。清时称为"伊逊喀布齐尔"。伊逊喀布齐尔为蒙语，伊逊为"九"的译音，喀布齐尔为"崖口"译音。意为在围场内绕了九道弯的河所经过的崖口。

162. 射虎山

乾隆十七年（1752年）秋，乾隆帝到围场境内岳东一带行围。那里的猎人报告说，有虎匿于三百步外隔毂山洞中。乾隆帝遂举枪射击，意在使虎受惊出洞，不想正中虎身。猛虎咆哮而出，负隅跳跃。乾隆帝又补一枪，虎中弹倒毙。乾隆帝大喜，特写《虎神枪记》一篇记述此事，并刻石立碑于虎洞对面山上。

163. 木兰围场

在今承德市北二百余里的围场县。此处群峦叠嶂，河流纵横，草肥水美，林木葱茏。康熙帝在康熙二十年（1681年）出塞狩猎时，用半个多月勘察了那里方圆千里的高山峻岭，平川深涧。后设立了南北、东西各距三百余里的围场。为保护这片皇家行围禁地，康熙帝又命在整个围场各隘口设木棚和柳条边，并派遣满洲、蒙古八旗驻兵，设巡视卡伦（哨卡）防止百姓进入。

164. 入崖口碑

在崖口山巅，有乾隆帝命刻制的一块石碑。碑文为乾隆十六年（1751年）御制《入崖口有作》诗，用满、汉、蒙、藏四体文镌刻。诗说："朝家重习武，灵囿自成天。匪今而斯今，祖制垂奕年。巉岩围叠嶂，崖口为之关。壁立众山断，伊逊奔赴川。秋狝常经过，每为迟吟鞯。……"

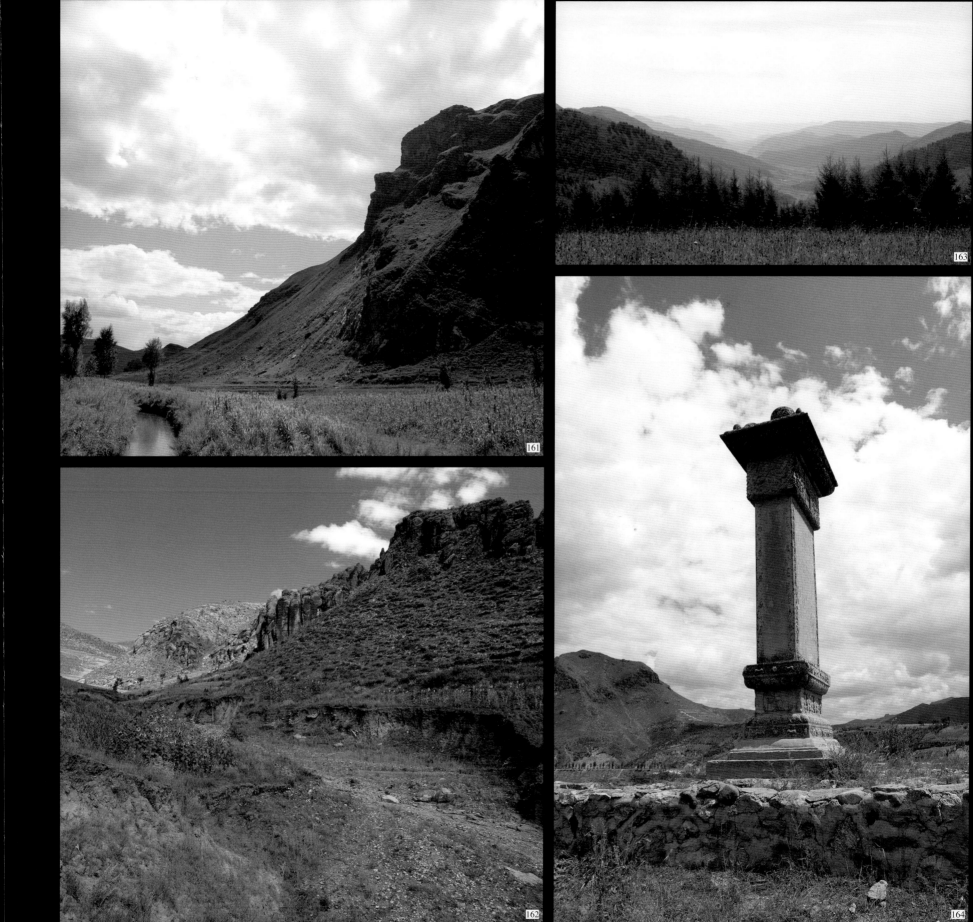

165. 狩猎用铅弹

清代皇帝每次围猎射中野兽之后，均从兽体内取出铅弹，用黄绸包裹，刻意保存；并在包内皮签上用满、汉文字记载此弹射猎的经过。如"乾隆三十八年八月二十四日在阿济格�围场打虎，虎神枪铅子一个，重七钱"等等。图中子弹即乾隆帝射中野兽的子弹。

166. 狩猎用火枪

167.《射熊图》

纵 259 cm 横 171.9 cm

清宫廷画家绘。乾隆帝弘历射熊，始自童年。他十二岁时随祖父康熙帝秋狝木兰，有一黑熊被赶进围中，康熙帝先用火枪将熊射倒，又命御前侍卫引弘历再射，使弘历得获熊之名。此图表现弘历即位后射熊的情景。

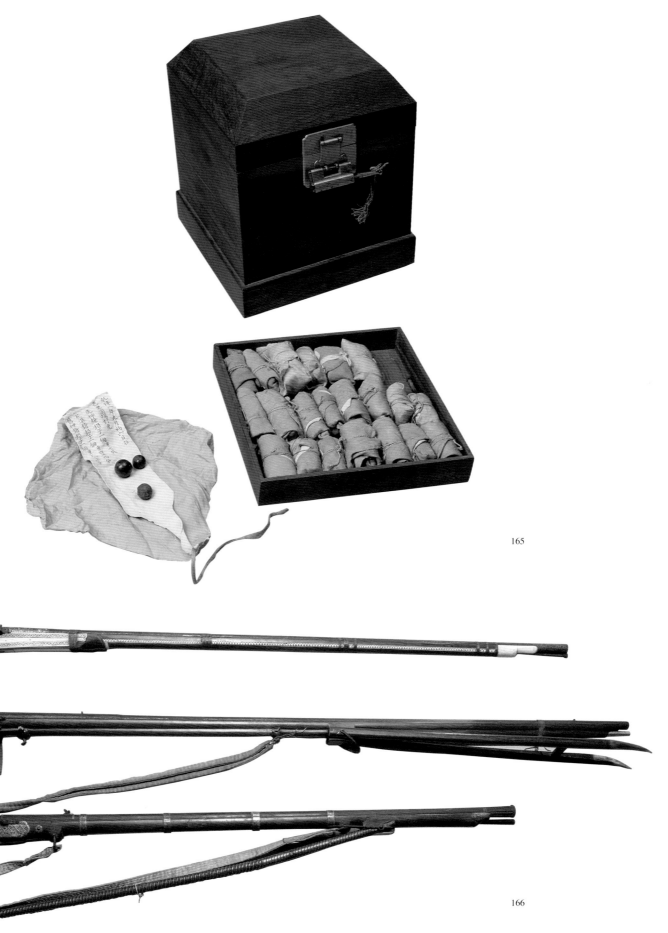

165

166

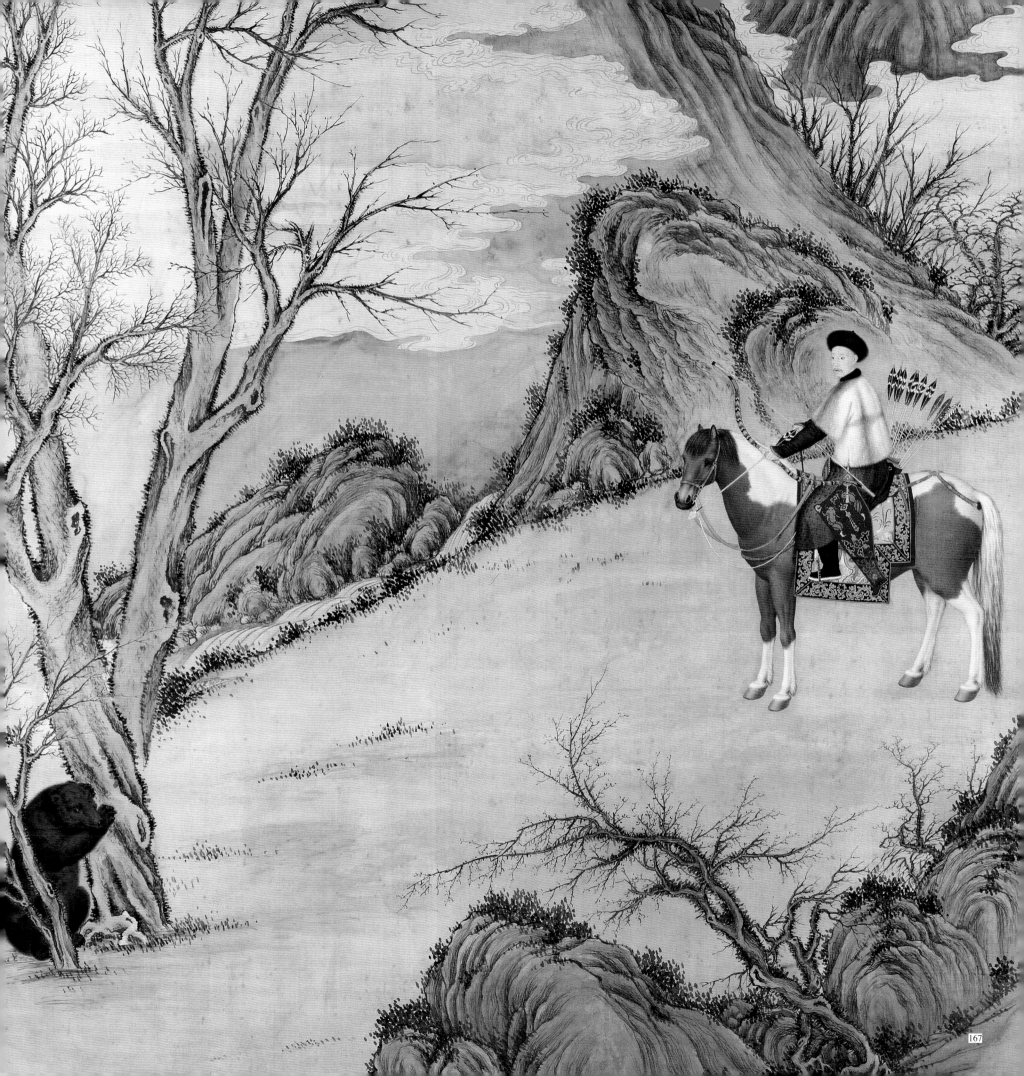

168. 鹿角椅

清代自太宗皇太极起，围猎获鹿，常用鹿角制椅，并曾在椅背上刻写勿忘满洲骑射传统的诗文。于是鹿角椅便成为清帝遵循祖制，勤于骑射的象征之一。

169. 鹿哨

清帝在木兰哨鹿时所用鹿哨。用紫檀木制成，鬃以金漆彩绘。

170.《射鹿图》

纵301.5cm 横419cm

清宫廷画家绘。清帝射鹿，先由头戴鹿角的捕鹿卫士吹哨诱鹿出林，再由皇帝射杀。此图表现乾隆帝用火枪射鹿的情景。

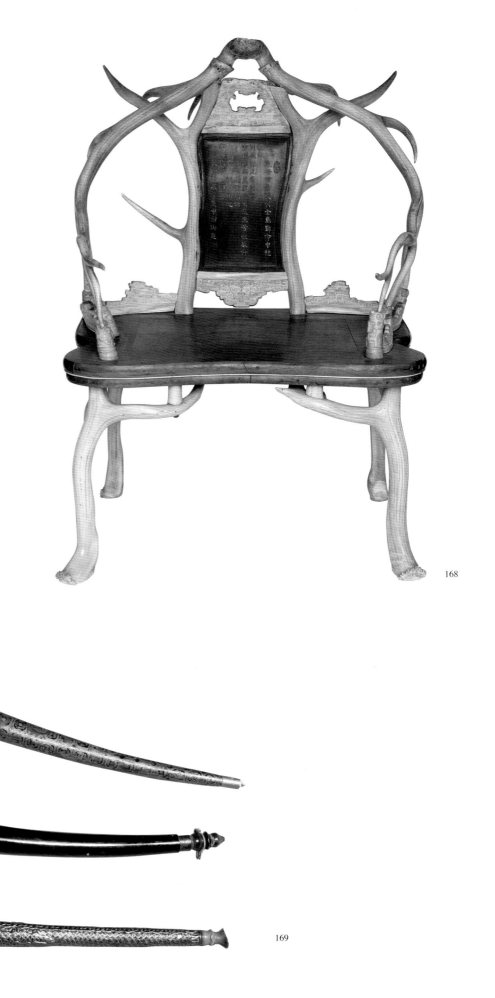

168

169

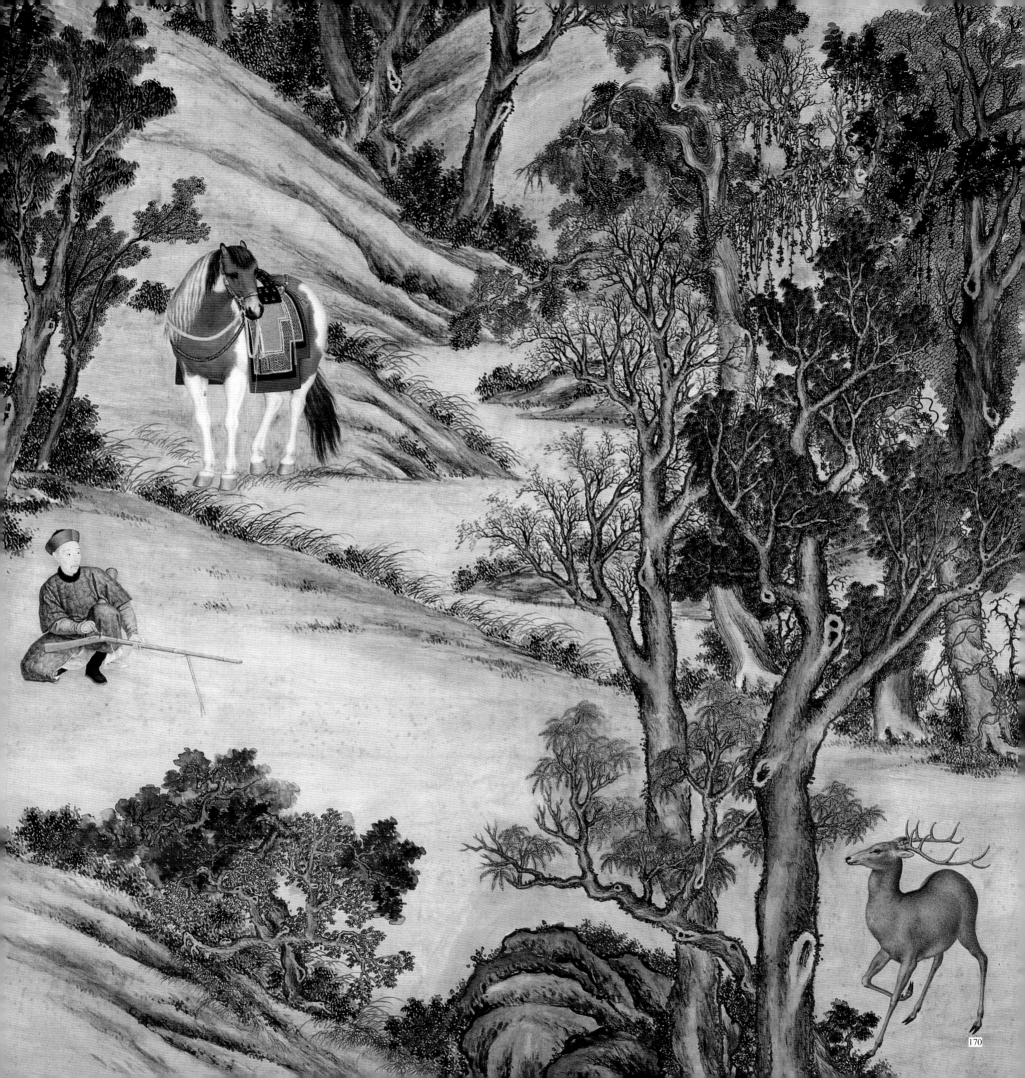

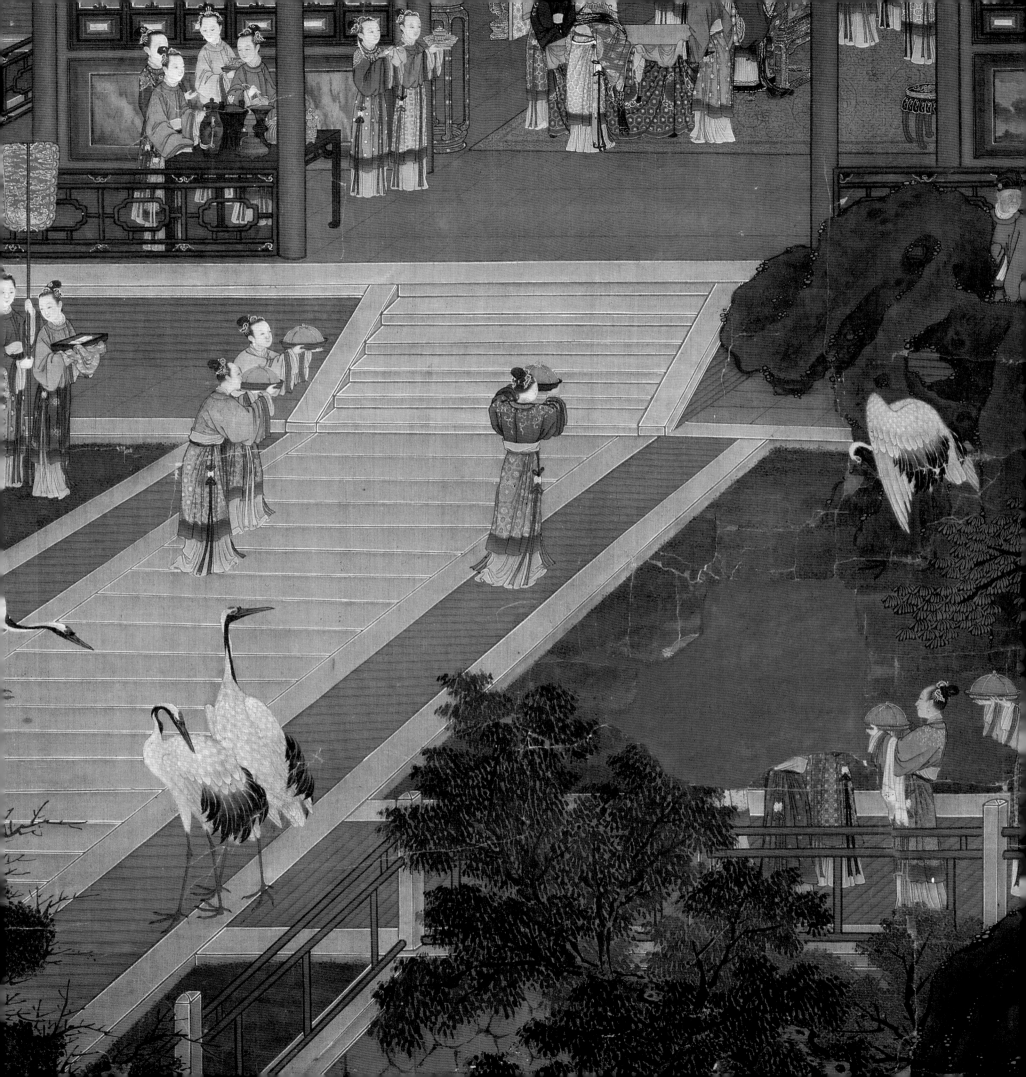

起居编

前朝三大殿的后面，是一个小广场，又名横街。广场正中的乾清门，并左侧的内左门、右侧的内右门以内，座座宫殿，栉比相连，各成院落。这里是皇帝及后妃居住的寝宫。小广场西面隆宗门外有皇太后、太妃等居住的慈宁宫、寿康宫、寿安宫；东面景运门外曾经是皇太子宫的毓庆宫，以及为太上皇帝修建的寝宫宁寿宫，皇子居住的撷芳殿等。这些宫殿统称内廷，也称后寝。

位于内廷正中的是乾清门内的乾清宫、交泰殿和坤宁宫，称为后三宫；后面是坤宁门。这是一组廊庑回绕的宫殿群。两旁有东、西六宫。

乾清宫在明代是皇帝居住的地方。清初仍沿明制。雍正帝移居养心殿后，这里仍是皇帝临轩听政和行内朝礼的地方。乾清宫东面的昭仁殿，康熙朝时是皇帝读书的地方。西面的弘德殿是皇帝传膳、读书、办事的地方。乾清宫周围的廊庑，除设置有关政务的机构，也设有关于皇帝生活起居的机构。东庑北头三间，康熙帝题匾为"御茶房"，实际上也是乾清宫太监的值房。再南三间为端凝殿，取端冕凝旒（指皇帝冠冕要端庄严肃）之意，系沿明代旧称。康熙帝题有匾曰："执事"，御用的冠、袍、带、履均存放在此殿内，以备更用。再南三间仍属于端凝殿范围，是放置自鸣钟的地方。此外还贮有藏香及各前朝皇帝用过的冠服、朝珠等。日精门之南为御药房。西庑北部，中三间为懋勤殿，康熙帝幼年时曾在这里读书。凡御用图书、史籍、纸墨笔砚等皆藏于此。月华门南有尚乘轿，专司侍奉皇帝出入乘舆。以上都是与皇帝起居有关的设置。

皇帝平时起居的情况，据乾隆初年的记载，大体如下：皇帝每天起床后，常常是先进一碗冰糖炖燕窝，然后御乾清宫西暖阁或弘德殿或养心殿暖阁，翻阅以前各朝实录或圣训中的一册。八时前后或更早一些进早膳，同时阅王公大臣要求陛见名牌。进膳毕，披览内外臣工的奏折，然后召见和引见庶僚。到下午二时左右进晚膳，再阅内阁所进各部院及各督抚的本章。晚间再随意进晚点。皇帝若在瀛台或其他御园居住时，其起居亦大体如此。

坤宁宫，是明代皇后起居的正宫。清代按规定也是皇后的正宫，但是清代皇后实际不住在这里。皇后只有到交泰殿受贺前，在这里休息一下。清初，这里按照满族的习惯仿沈阳皇宫的清宁宫改建过。殿内明间和西部做为祭神的地方；间隔东暖阁为皇帝大婚的临时洞房。

乾清宫与坤宁宫之间为交泰殿，明代也是皇后的居所。清代则自乾隆朝始，一直陈放皇帝的二十五枚宝玺、铜壶滴漏和自鸣钟。千秋、元旦等节日，皇后在这里受妃嫔、公主等人的贺礼。每年仲春，皇后赴先蚕坛行躬桑礼的前一日，在交泰殿阅视采桑工具。顺治帝为禁止太监擅权而铸造的铁牌，有一块即陈放在这里。

皇帝居住的养心殿，在西六宫之南。顺治帝及雍正帝以后各代皇帝都住在养心殿后殿。后殿是皇帝的寝宫、卧室设在东暖阁的最里间，其他各室是皇帝休憩的地方，陈设着各种珍贵的工艺品。后殿的东耳房，是皇后休息的地方，西耳房及东、西围房，是妃嫔暂憩的地方。同治帝年幼时，慈安皇太后曾住过东耳房，慈禧太后住西耳房。同治帝长大后，两太后就分住钟粹宫和长春宫了。以后同治皇后、光绪皇后都曾住东耳房。传说，只有皇帝传见后妃时，后妃才能入皇帝寝宫，至于皇帝是否去后妃宫，不见记载。

在后三宫的左右两侧，就是东、西六宫。明代是妃嫔居住的宫。清代皇后、妃、嫔等都住在这里。清代规定皇后在后宫主内治。以下有皇贵妃一、贵妃二、妃四、嫔六，佐内治。另外还有贵人、常在、答应，无定额。事实上各代皇帝的妃嫔不受此约束。康熙帝先后有后、妃、嫔二十五人，贵人、常在、答应在内为五十四人；乾隆帝先后有后妃二十四人，贵人、常在十六人。光绪帝只有后妃三人。后妃分别在十二宫居住，嫔以上为各宫主位，贵人

以下随后妃居住。阿哥（皇子）、公主多另有住处，平时可以出入母亲的居处，有的还随其母居住到成年。例如咸丰帝幼年时就随母住在钟粹宫。但宫中的家庭气氛并不浓厚，要在节日里，帝后才与子女欢聚一堂。

东、西六宫内各有两条笔直、南北走向的长街。每条街旁排列三座宫，各宫有自己的院墙。院门外东西走向有巷，巷东、西有门交于街，街巷交叉，规划整齐，井井有条。东六宫的一长街，由内左门至琼苑东门，左列景仁宫、承乾宫、钟粹宫；二长街由麟趾门至千婴门，左列延禧宫（清末已毁）、永和宫、景阳宫。西六宫的一长街，由内右门至琼苑西门，右列永寿宫、翊坤宫、储秀宫；二长街由螽（音：终）斯门至百子门，右列太极殿（启祥宫）、长春宫、咸福宫。西六宫的格局与东六宫稍有不同，东西走向的巷划分不够明显。原因是咸丰以后，为了扩大储秀宫和长春宫，将储秀门、长春门拆除；又改建翊坤宫的后殿和太极殿的后殿为体和殿、体元殿，形成西六宫现在的格局。东、西六宫每座宫院占地约二千五百多平方米，由举行仪式的前殿、寝居的后殿和东、西配殿等二十二间主要房屋组成。还有耳房、水房，一般是太监、宫女居住的地方。

清乾隆帝曾于东、西六宫内每宫正中悬挂御笔匾一块；又于十二宫前殿各设屏风、宝座、甪端、香筒一份，供后妃在本宫接受请安行礼等仪式用。又规定每年十二月在宫中张挂门神、春联；同日在各宫前殿西墙和东墙分别张挂宫训图和御制赞，至次年二月收门神时一并撤下收贮。宫训图、赞的内容，取古代以美德著称的后妃为题，宣传封建的妇道，以教训后妃，作为效法的榜样。在十二宫曾居住过清朝九代皇帝的后妃，然而她们的居住情况没有留下详细记载，仅从有关史料中反映出一鳞半爪。现将十二宫的匾、宫训图、赞，以及后妃居住情况列表如下：

项目 宫殿	乾隆御笔匾	宫训图、赞	曾居住后妃
景仁宫	赞德宫闱	燕姞梦兰	康熙帝生于此。雍正孝宪皇后、嘉庆孝淑皇后做太后时居此。光绪帝珍妃居此。
承乾宫	德成柔顺	徐妃直谏	顺治帝董鄂妃居此。
钟粹宫	淑慎温和	许后奉案	咸丰帝幼年随孝全皇后居此。光绪母后慈安太后居此并死於此。光绪孝定皇后居此。
延禧宫	慎赞徽音	曹后重农	
永和宫	仪昭淑慎	樊姬谏猎	康熙孝恭皇后曾居此并死於此。光绪帝瑾妃居此。
景阳宫	柔嘉肃敬	马后练衣	
永寿宫	令仪淑德	班姬辞辇	
翊坤宫	懿恭婉顺	昭容评诗	
储秀宫	茂修内治	西陵教蚕	嘉庆孝淑皇后、道光孝慎皇后、同治孝哲皇后、光绪慈禧太后都曾住此。
太极殿（启祥宫）	勤襄内政	姜后脱簪	
长春宫	敬修内则	太姒诲子	慈禧太后曾居此。乾隆孝贤皇后停灵于此。
咸福宫	内职钦奉	婕妤当熊	

现在故宫博物院内的前三殿、后三宫和养心殿；西六宫的长春宫、太极殿、储秀宫及翊坤宫等，均根据陈设档案，陈列着当时帝后居住的情景。

皇帝及宫眷在紫禁城里生活起居，要役使大量的太监和宫女等人。这些宫仆也就成了清宫生活的一个组成部分。

清初设内务府管理皇室事务，仍沿用太监管理宫内生活事务。顺治帝鉴于明代宦官擅权的弊病，除大量裁减太监外，于顺治十二年（1655年）六月还下特谕严禁太监干预朝政，犯者凌迟处死；并铸铁牌陈放在内务府、交泰殿、敬事房等处。康熙十六年（1677年）为加强对太监的管理，在内务府管辖下设敬事房管理太监。雍正年间，更规定太监官衔，分别为：正四品总管为宫殿监督领侍衔；从四品总管为宫殿监正侍衔；六品副总管为宫殿监副侍衔；首领为七、八品；后又规定太监品级不分正从。敬事房的职责，是遵奉上谕，办理宫内一切事务。包括甄别、调补、赏罚宫内太监，履行宫内应行礼仪，

讨取外库钱粮，察视各门启闭，巡察火烛、坐更、关防，承行内务府及各衙门来文，以及记录皇子、公主生辰、帝后妃嫔死亡情况，备修玉牒（皇帝族谱）之用等等。敬事房设在乾清宫的南庑，嘉庆朝后迁至东六宫东北的北五所。敬事房下有太监机构一百二十多处。

清代太监的人数，各个时代有所不同。在宫中及外围等处，一般有二千六百多人，晚清只有一千五、六百人。招募太监，由内务府会计司会同掌仪司办理。太监大多来自河北省的昌平、平谷、静海、沧县、任邱、河间、南皮、涿县、枣强、交河、大城、霸县、文安、庆云、以及东光等地的贫苦人家。他们有的六、七岁就受到残酷的生理摧残，经过招募太监的牙行申报，挑选入宫。其中少数到王府服役。另有一部分太监来自"谋逆"等重犯家属，其父判死刑，要诛连子孙，但因年龄不够十六岁，不能行刑，即监禁狱中，候长到十岁左右阉割为太监。大多数终身在宫中当牛做马，有的被折磨致死。他们只有老病无力当差时，方可出宫为民。然而老病以后，因久别家乡和往往被社会冷眼相待，多无人相认，最后悲惨地死去。只有极少数上层太监，可以捐款修庙，年老之后得以居于寺庙以终生。有的还可在寺庙继续作威作福。清末太监李莲英得宠于慈禧太后，破格加给二品顶戴的总管太监衔，既有权势又有钱财，才能在宫外安家享福。

新太监入宫，要拜有地位的太监为师，学习宫中当差的礼节规矩，开始受师傅的役使，然后又受各宫主位、总管和首领的役使、欺压。太监一般在各宫管理陈设、洒扫、坐更等事；有的可传递内务府及各衙门的来文、奏事、传旨等；有的管理宝玺、上用冠袍带履和上用武备；有的则在膳房、茶房、药房服役；有的当喇嘛，在宫内佛堂唪经（诵经）；有的当道士；有的在升平署学戏、唱戏等等。

清代宫廷对太监定有严格的宫规，如有太监违犯宫规，轻则受皮肉之苦，重则由内务府慎刑司惩办。有的太监在宫中不堪虐待，经常逃跑。宫中便规定凡太监逃跑，第一、二次自行投回的，处分较轻，责打后交吴甸（南苑）铡草。若被拿获或逃跑三次以上的，责打后交慎刑司，要枷号一两个月，并发黑龙江给兵丁为奴，永远不得返回。凡逃跑的，很少有不投回或不被拿获的。有的因偷东西被当众打死。有的无法忍受折磨，走投无路，惟有自杀。宫中认为自杀不吉利，处理更严。规定如有太监在宫内自杀，经人救活者，本人绞监候（绞刑待秋后执行）；身亡者，将尸骸抛弃荒野，其亲属发伊犁给兵丁为奴。

清宫的宫女来自内务府包衣（家奴）家的女孩。凡年满十三岁的女子，每年引选一次，由内务府会计司主办。她们入宫后，主要供内廷各宫主位役使，服侍后妃生活。按当时后妃使用宫女的规定：皇太后十二人，皇后十人，皇贵妃、贵妃八人，妃、嫔六人，贵人四人，常在三人，答应二人。不过各宫实用宫女比规定数要多。此外阿哥、公主、福晋下也有宫女。清宫宫女的总数未见记录，以乾隆三十三年（1768年）为例"内廷主位下使用女子一百零四人"，如果连同皇太后、太妃、阿哥、公主、福晋各宫，宫女的人数也相当可观。

宫女被选入宫后，不得回家与父母相见，父母也不得入宫看女儿，直到廿五岁才能出宫婚配。她们居住在各宫的小屋里，平时一言一行都要严守规矩，不能嬉笑，不能高声说话。宫女中也有个别被皇帝看中，得到内廷主位的封号。如咸丰三年（1853年）一名宫女被封为玫常在。咸丰八年（1858年）又由贵人晋封为玫嫔。但这种情况很少发生。一般宫女都只能处于奴仆地位。有的经不起折磨而自尽，有的甚至被殴打致死。有的宫女在折磨下生病或变得呆笨，因而被遣出宫。这些年仅十二、三岁的女孩，只因出身在包衣家庭，就要无条件地送入宫廷去服役。

171.青玉如意

如意，汉魏时即有。最初为搔痒工具，后逐渐演变为象征吉祥的礼品或陈设品。

172.红雕漆花卉柿式唾盂

唾盂是用具。柿式唾盂和如意谐音"事事如意"，是皇帝的心愿。这两件东西都是摆在皇帝宝座上的，是清代宫中不可或缺的生活用品。

173.养心殿后殿

从雍正帝开始，养心殿前殿为皇帝日常处理政务的地方，后殿是寝宫。前后殿之间有廊相通，皇帝只要通过前殿宝座后的左、右门，就可回到寝宫。除被召的后妃眷属和随侍太监外，任何人不得随便出入寝宫。寝宫共五间，作一字排开。正间和西间是休憩的地方，最东间是皇帝的卧室。正间沿墙设木炕，炕上设坐垫，也称宝座床。炕上有一排矮柜，代替了炕几，以便于临时存放东西。柜上摆多宝格。格内有翡翠、珊瑚、青金石、玛瑙、玉石等制造小巧精致的手工艺品。墙面是大臣写的唐代律诗，两侧挂瓷春条一对。现在的陈设是同治、光绪时期的情景。殿内装修不算华贵，但陈设别具风格，繁而不俗。

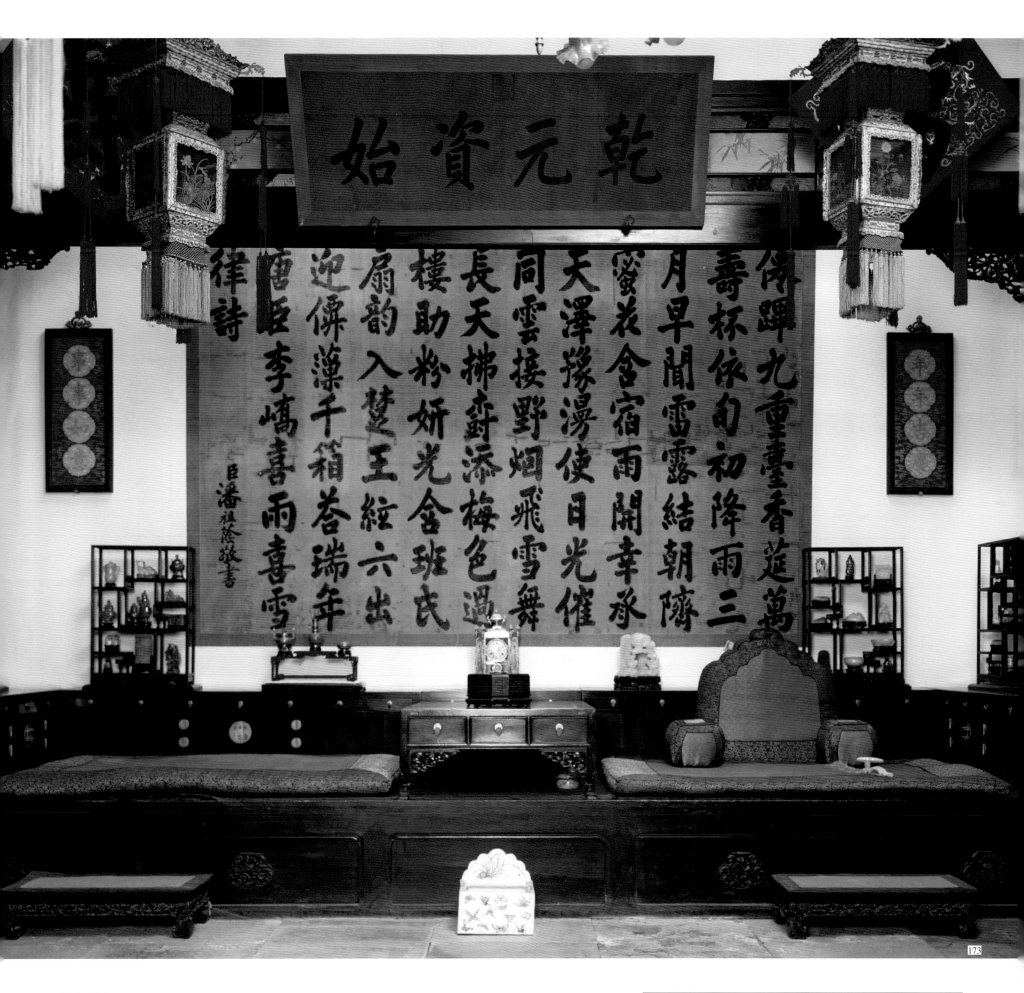

174. 嘉庆帝朝服像

纵 271cm 横 141cm

嘉庆帝名颙琰，清入关后第五代皇帝。生于乾隆二十五年（1760 年），为乾隆帝第十五子。六十年（1795 年）册立为皇太子。次年乾隆帝传位于颙琰，年号为嘉庆，乾隆帝为太上皇。嘉庆二十五年（1820 年）卒于承德避暑山庄，终年六十一岁。

175. 随安室

在养心殿东暖阁的东北隅，是皇帝斋戒时的卧室。每逢祭祀前二、三天，皇帝便开始斋戒，遵行"六禁"，即不饮酒、不茹荤、不理刑名、不宴会、不听音乐，以及不入内寝等，以示诚敬。

176. 掐丝珐琅桌灯

桌灯有帽、灯、座三部分。帽四角龙头挂珐琅穿珠穗，中部珐琅框中镶玻璃以透光，用时中间燃蜡。

177. 皇帝的卧室——养心殿后殿东暖阁

皇帝的床设在后殿东暖阁后部。长一丈多的木炕上设床帐。夏用纱、罗帐，冬用绸缎夹帐。帐有帐檐、飘带。帐内挂着装香料的荷包和香囊，既散发香气又是装饰品。被褥均用绸缎绣花面，枕头为长方形。室内冬暖、夏凉。冬季在室外屋檐下炕内烧柴，热气通入室内砖面下的烟道以取暖，加上室内地面铺毡毯，并摆有许多烧炭的火盆，足以驱寒。夏季院子里搭芦席凉棚，既遮阳又通风，室内比较凉爽。

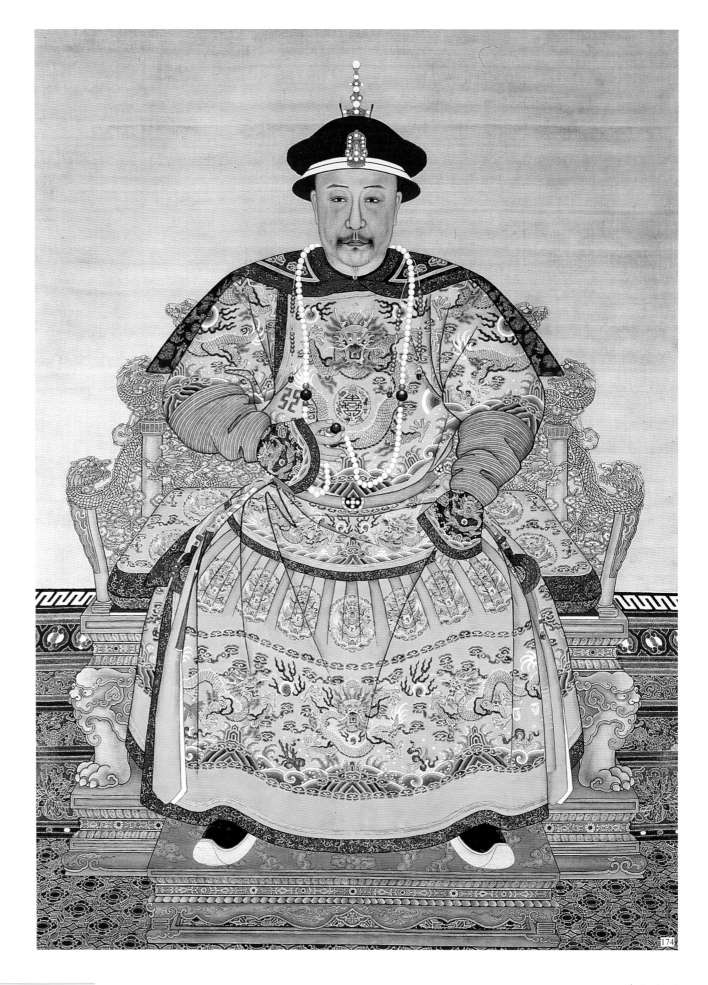

174

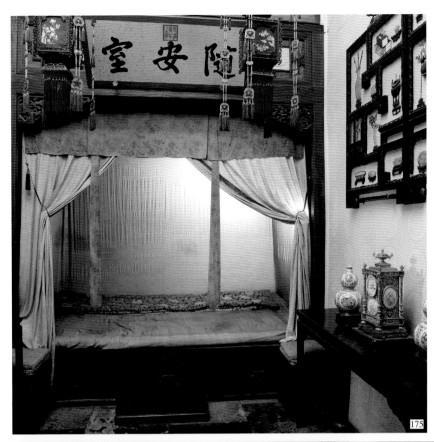

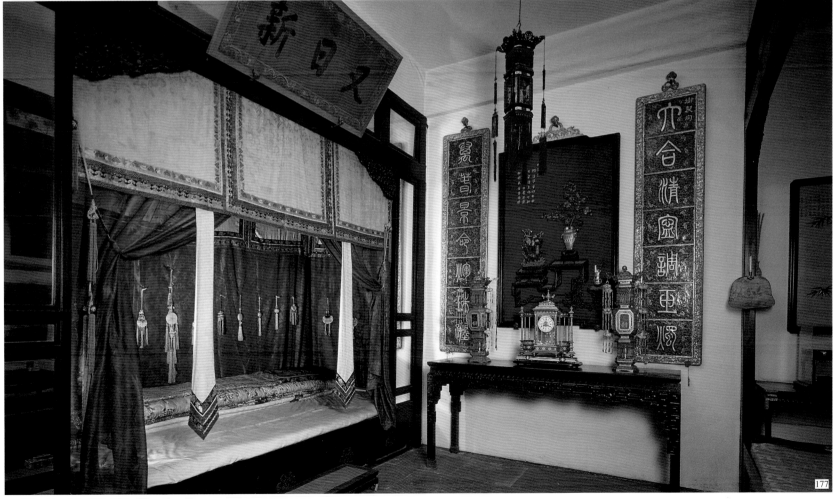

178. 金花丝嵌宝石炉、瓶、盒

古代读书人在书案上用炉焚香，以为高雅。金花丝嵌宝石炉、瓶、盒就是焚香的一套用具。当时用的是檀香、沉香、龙涎香、切花香等块香。炉的盖、耳、足、座都是金花丝嵌红、蓝宝石和绿松石。盖上有孔，炉身嵌绿松石组成的锁子纹。金花丝嵌宝石瓶在松鹤托座之上。瓶中插有铜镀金铲一柄，箸一双。铲用以铲香灰，箸用以夹香料。金花丝嵌宝石梅花式盒下有梅花托座，盒是盛香料用的。

179. 澡盆

皇帝的私人生活，都由太监服侍。每天盥洗和夏日沐浴的用具，都是由太监持进使用，用毕撤出。这长圆形藤编髹朱漆描金澡盆和手巾都是清宫遗物。

180. 便盆

帝后用的便盆多属银或锡的。此件木架坐凳便盆，中间是椭圆形有盖银盒。盒盖为活屉板，用以间隔污物。平时放在龙床侧小隔间内，用时由太监伺候。

181. 养心殿后殿西暖阁

这里与东暖阁一样，也设有一处床帐，但是皇帝不常在这里睡觉。

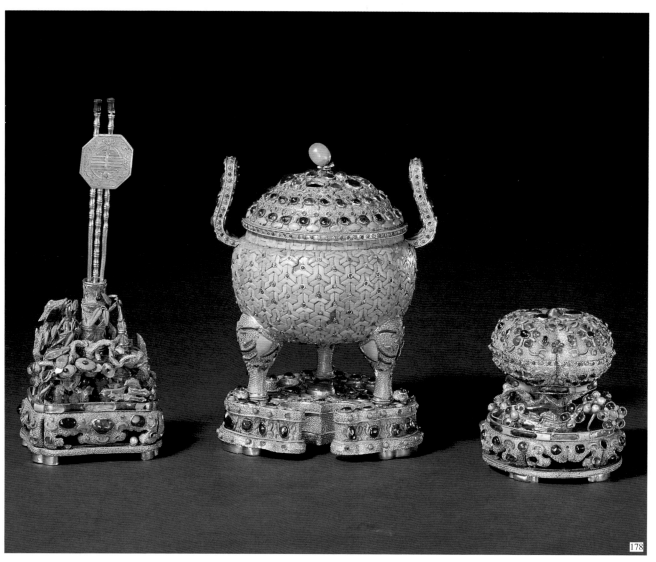

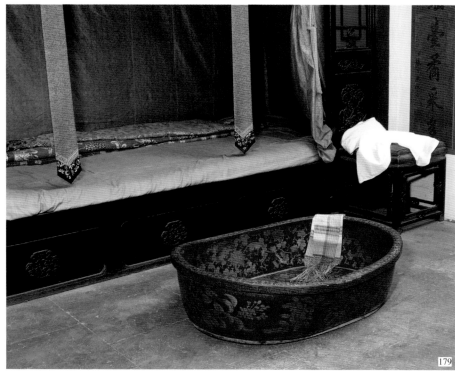

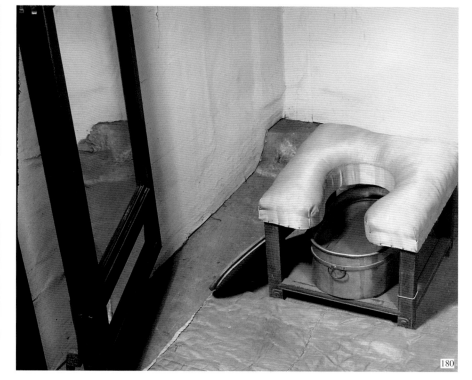

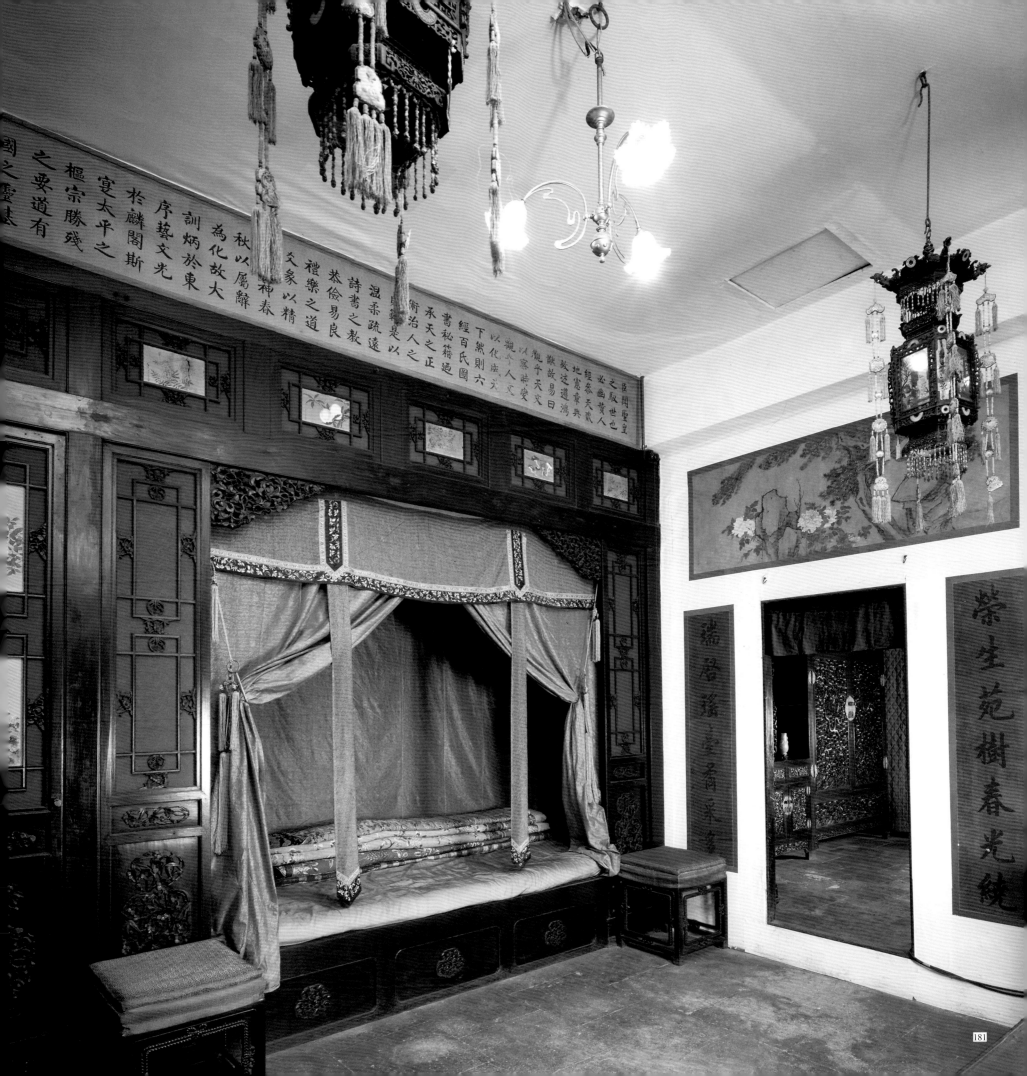

182. 紫檀嵌银丝镶玉冠架

冠架的质地很多，有瓷、玉、珐琅、木雕等。这个冠架是清宫造办处造的。在紫檀木上嵌银丝。嵌银丝又叫商丝，是在紫檀木上刻出花纹，把银丝嵌进去的，工艺相当精致。冠架上放的是皇帝常服冠。

183. 象牙席

长 120cm　宽 132.5cm

是用象牙劈成薄如竹篾，宽不足 0.3cm 的扁平象牙条编成。纹理细密均匀，表面平整光滑，夏季铺垫凉爽宜人。为皇帝的御用品。清雍正至乾隆初年，广东官员屡有贡品，但清宫只留下两张。

184. 养心殿后殿紫檀雕云龙大柜

通高 292cm　面宽 176cm

帝后起居的地方都有大柜，用来存放随时更换的冠袍带履以及陈设品等。养心殿后殿的龙柜，分上下两截，亦称顶竖柜。柜门是紫檀木板浮雕，线条流畅，层次分明。每扇门上有五条龙遨游于密集的云层之中，形象生动。

185. 画珐琅福寿花卉冠架

高 28.5cm　径 13cm

冠架是帝后生活中不可缺少的用具，放在炕桌或案上，以便放冠。

183

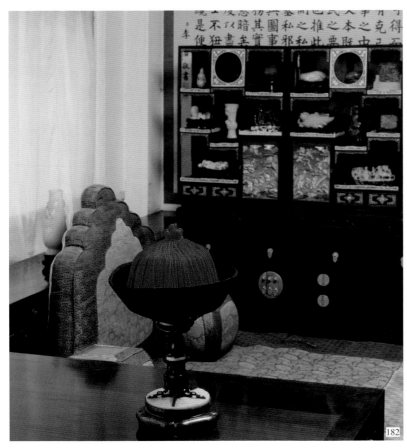

182

184

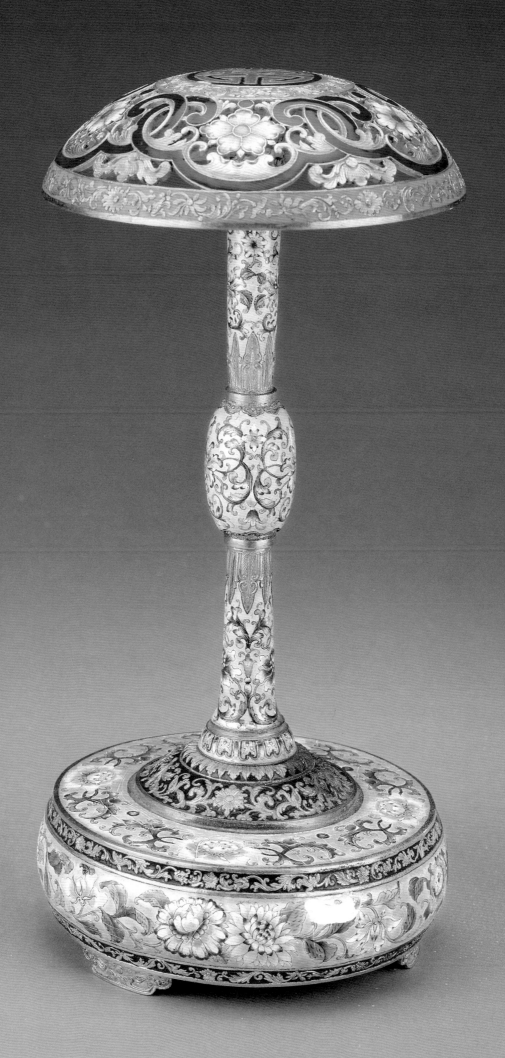

186. 鼻烟壶

鼻烟是将烟叶去茎、磨成粉，再经发酵，或加香料制成的。用指拈烟于鼻嗅之，味浓辣。清代皇帝多好之。鼻烟经常由广东进贡，价值昂贵。装鼻烟的壶，均小巧精致，质地繁多，造型各异。清宫遗留的鼻烟壶，质地有玛瑙、翡翠、瓷、画珐琅、掐丝珐琅、晶石、金星料、套料、搅料、内画等。鼻烟壶本身成为一种丰富多彩的工艺品。

187. 彩漆描金阁楼式自开门群仙祝寿钟

据记载，光绪八年（1882 年）时内廷各宫殿陈设时钟三千四百多座。这座钟是乾隆年间养心殿造办处的做钟处制造的。钟楼分两层，能报时报刻，并有玩意。每逢三、六、九、十二时，随着乐声，上层三门自开，有三个持钟人出来，中间人敲钟报时，左右两人敲钟报刻。同时下层人物转动。时刻报完，乐止，持钟人入门，门自闭。

188. 表

这些怀表，是十八世纪时英国和法国制造的。

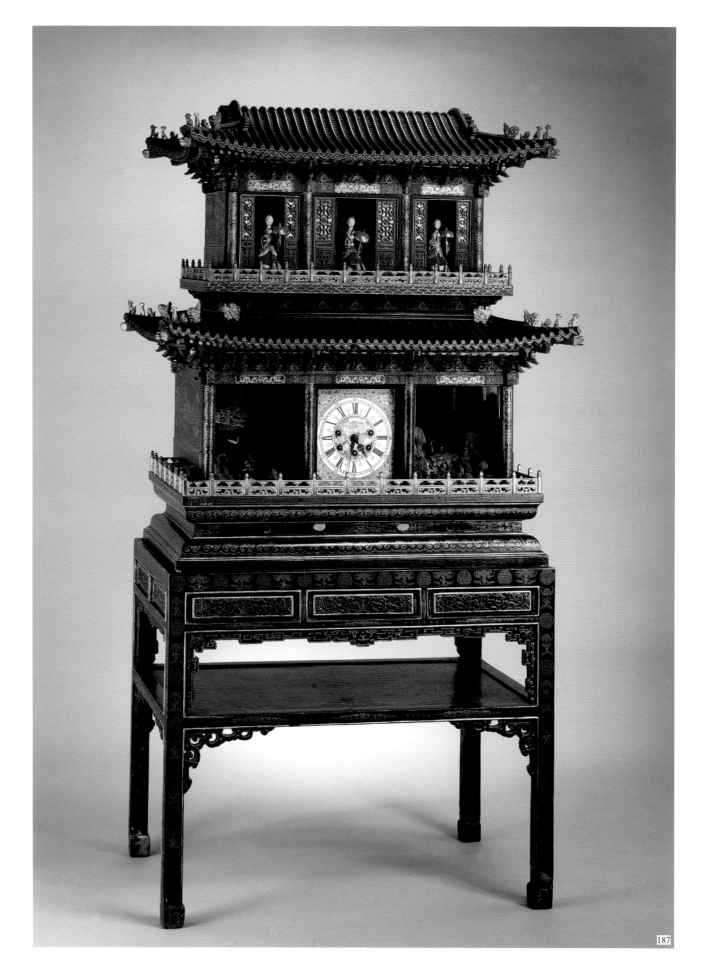

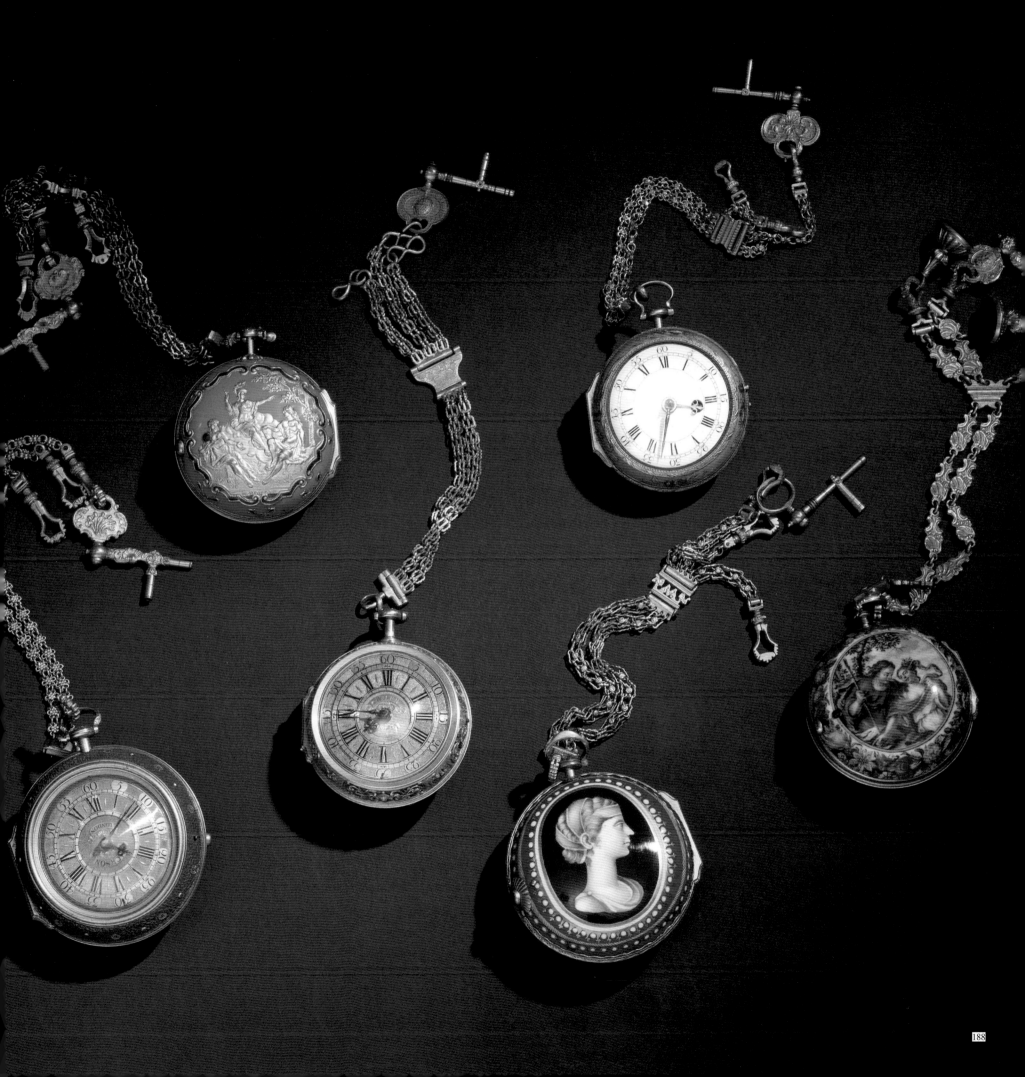

189. 西六宫鸟瞰

这里是西六宫。中间通道就是西六宫的西二长街，南有螽斯门，北有百子门。西二长街左侧从南到北为永寿宫、翊坤宫、储秀宫；右侧是太极殿、长春宫、咸福宫。后又增建有体和殿、体元殿，均为后妃的寝宫。

190. 钟粹宫外景

钟粹宫是东六宫之一，有前、后殿及东、西配殿，共二十二间。这是前殿的外景。此宫建于明代，清代多次重修，现在前檐和宫内装修是清代后期的。明初称咸阳宫为皇太子居处。前殿为兴隆宫，后殿为圣哲殿，隆庆年间更名钟粹宫。清代为后妃住所。乾隆时宫内挂御笔"淑慎温和"匾。每年十二月至次年二月初在宫内东、西两墙挂宫训图——《许后奉案图》和《许后奉案赞》。咸丰皇帝年少时曾住过这里。后来孝贞显皇后（即慈安皇太后）及光绪皇后均住在此宫。

189

191. 丽景轩夜景

丽景轩原为储秀宫的后殿。慈禧太后初
入宫时曾居于此，并在这里生下咸丰帝唯一
的儿子，即后来继位的同治皇帝。慈禧太后
五十整寿时，便将后殿命名丽景轩。

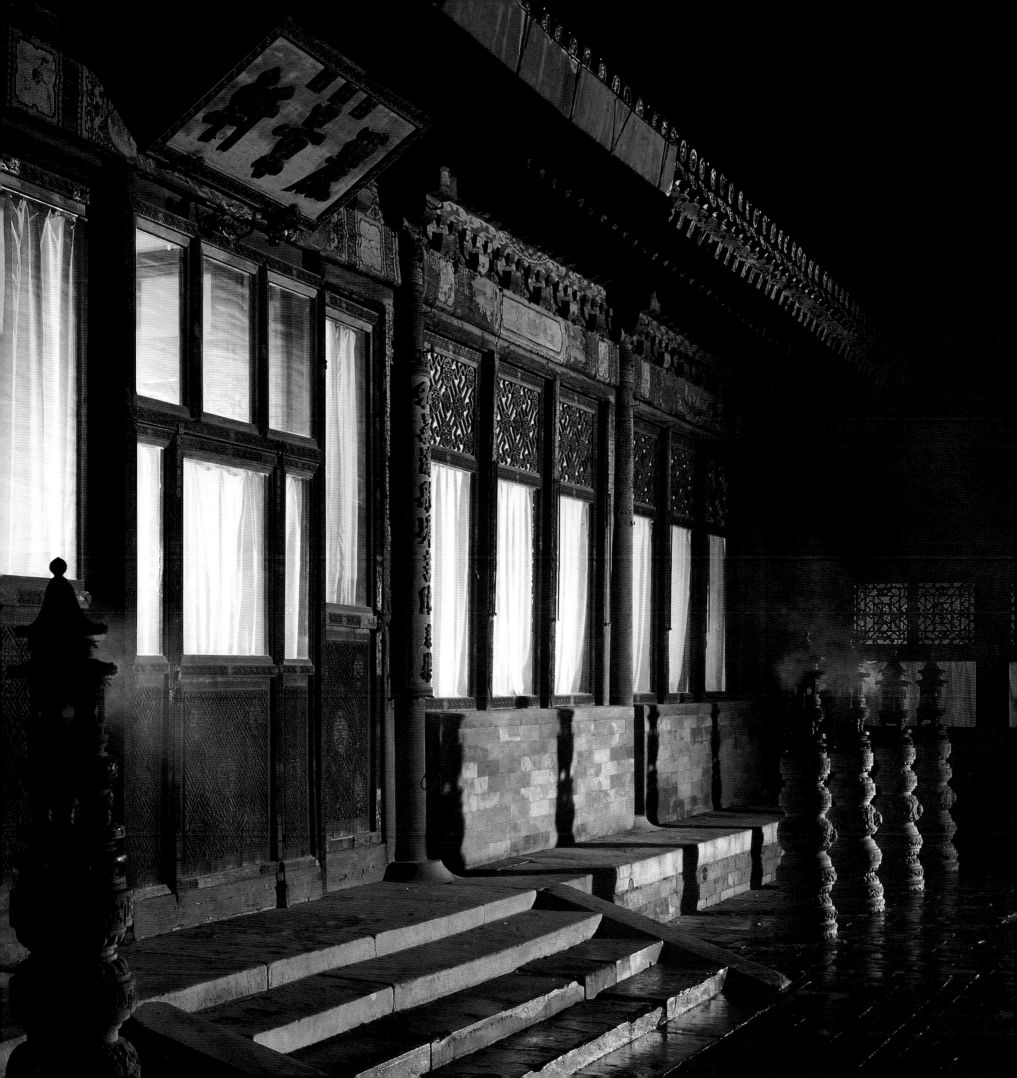

192.《许后奉案赞》

　　赞四言十二句，为乾隆帝所作。尚书梁诗正书。赞以许后为典范，告诫后妃永远效法。

193.《许后奉案图》

　　乾隆初宫廷画家绘制。画的是汉宣帝许皇后亲自给皇太后奉案上食的故事。每到年节时，东、西六宫都挂上有教益的故事图和赞，以为后妃的楷模。此图新年时挂于钟粹宫。

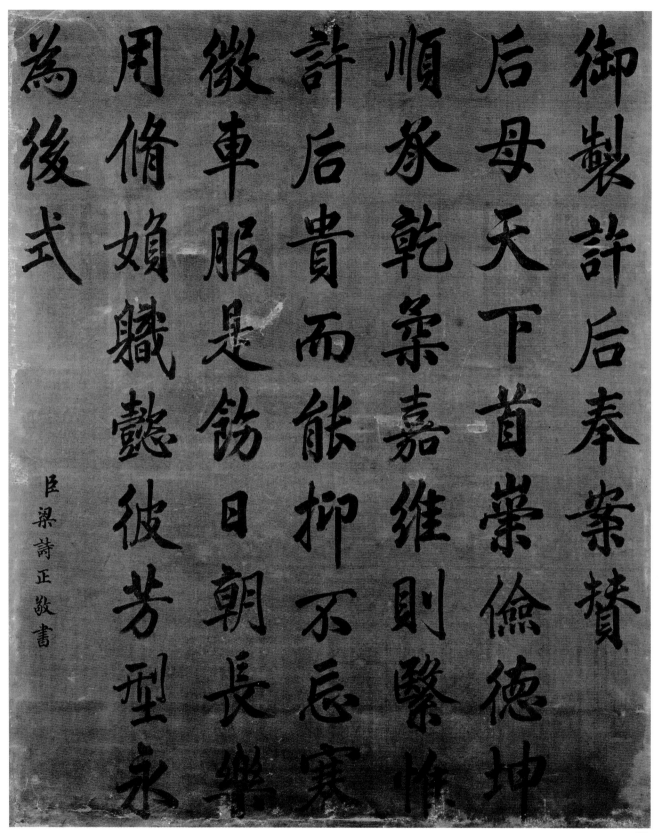

192

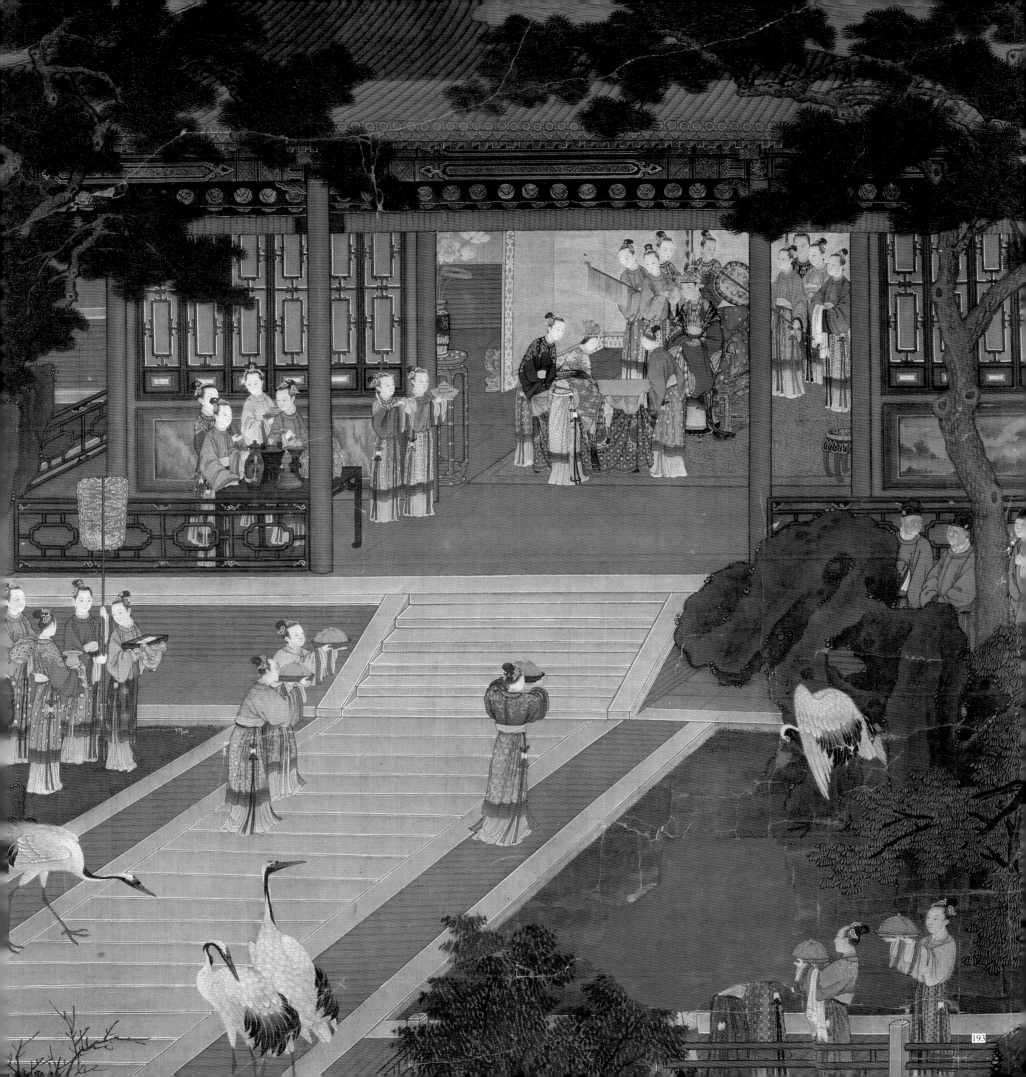

194. 孝和睿皇后朝服像

纵 241cm　横 113.2cm

孝和睿皇后钮祜禄氏，满洲镶黄旗人。嘉庆元年（1796年），二十一岁，封贵妃，二年封皇贵妃，四年册立为后。道光元年（1821年）尊为皇太后，道光二十九年（1849年）卒，时年七十四岁。

195. 长春宫内屏风、宝座

长春宫是西六宫之一，建于明代。明嘉靖十四年（1535年）改名永宁宫，万历四十三年（1615年）复名长春宫。清康熙二十二年（1683年）重修，光绪时又重修。这里是后妃居住的地方，乾隆帝的孝贤皇后于乾隆十三年（1748年）卒于帝东巡途中，曾临时停灵于此。后将其衣冠供奉在长春宫，至乾隆六十年（1795年）始撤出。同治时慈禧太后曾住这里。

乾隆初年，乾隆帝曾令将东、西十二宫，每宫陈设屏风、宝座一份，并令以后永远不许更改，但以后各代屡有变动。屏风、宝座设于宫之正中，作为向后妃行礼、问安的场所。一般有屏风一座、宝座一座、宫扇一对、香几一对、香筒一对、甪端一对。现在这里陈列的是乾隆时制造的紫檀木边座漆心染牙竹林飞鸟五屏风一座、紫檀木座孔雀翎宫扇一对、紫檀雕花宝座一座，两旁紫檀香几上有珐琅亭式香筒一对，还有掐丝珐琅仙鹤蜡台一对。

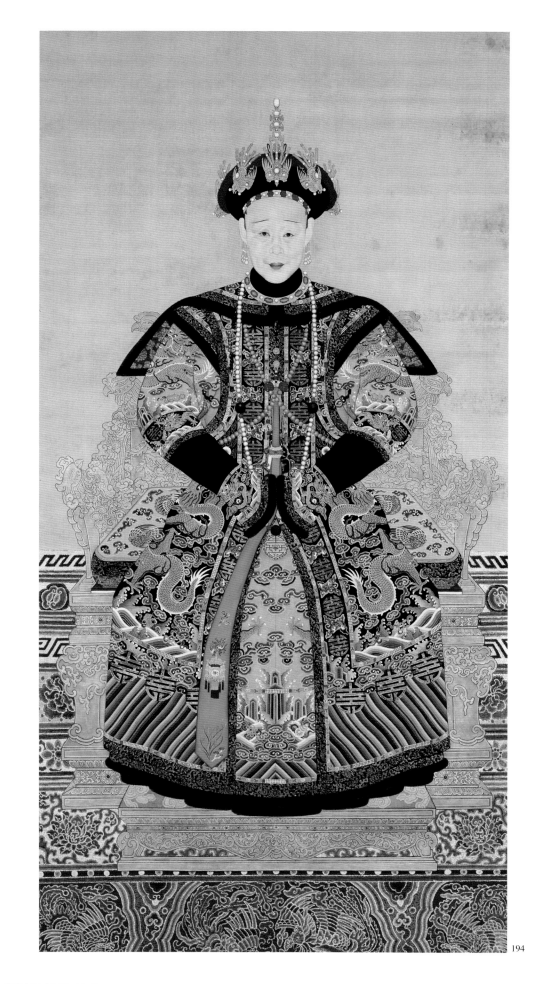

194

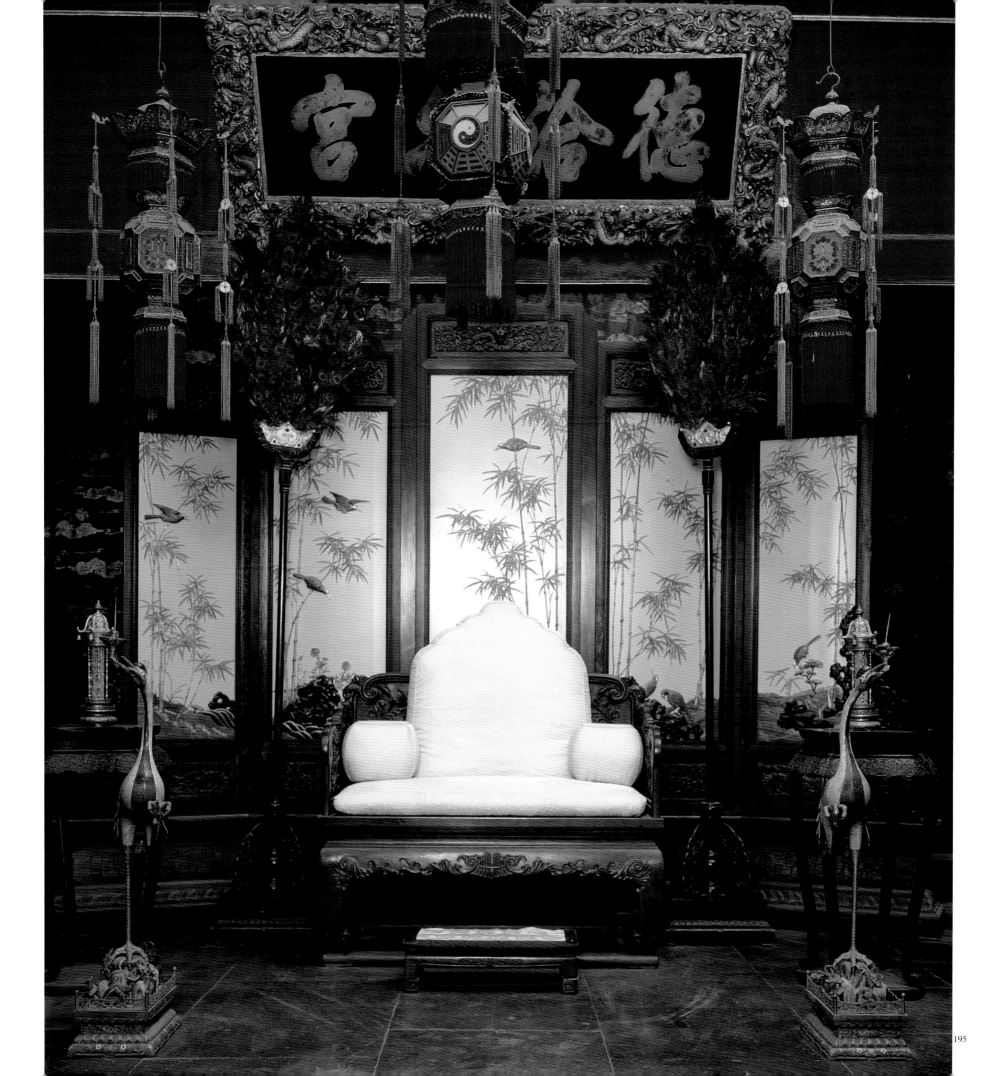

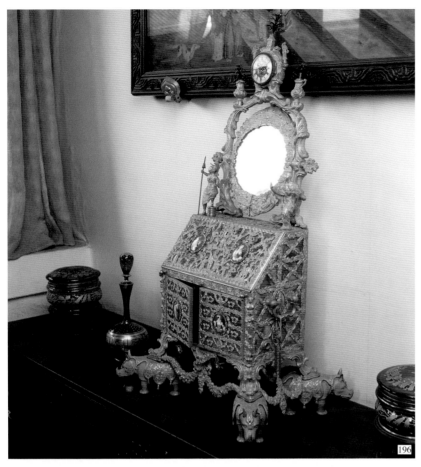

196. 铜镀金镂花镶玳瑁嵌珐琅画片带表妆奁

这是十八世纪英国制造的。匣以犀牛为足，上端有表，表下有镜。匣里装有香水、剪刀、眉笔等化妆用品。

197. 带表珐琅把镜

全长 29cm 直径 13.5cm

玻璃镜周围嵌假钻石，把上嵌小表。是十八世纪时，英国所制。

198. 象牙雕花梳妆匣

匣盖上雕云龙纹，周围雕有丹凤朝阳、喜鹊登梅、鸳鸯戏水、鹤鹿同春等吉祥图案，匣内除有放梳具的抽屉外，还有牙雕盒，是装香粉、胭脂的。

199. 黑漆描金镜奁

清中期制。镜为铜镜，奁为方形匣，匣内有放梳具的抽屉。

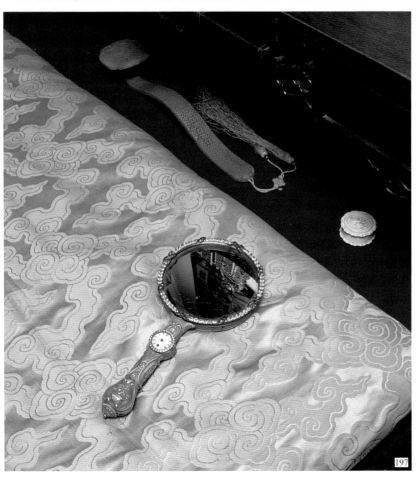

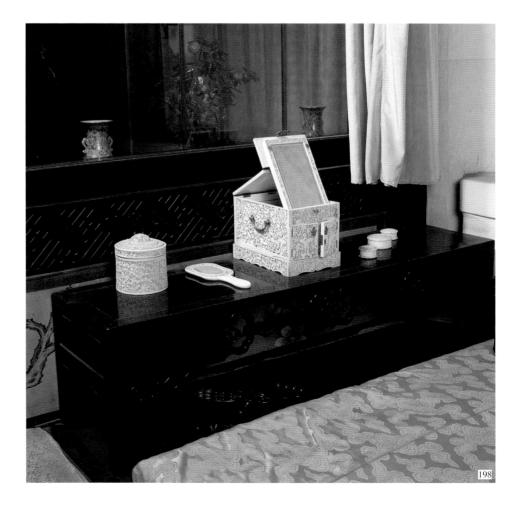

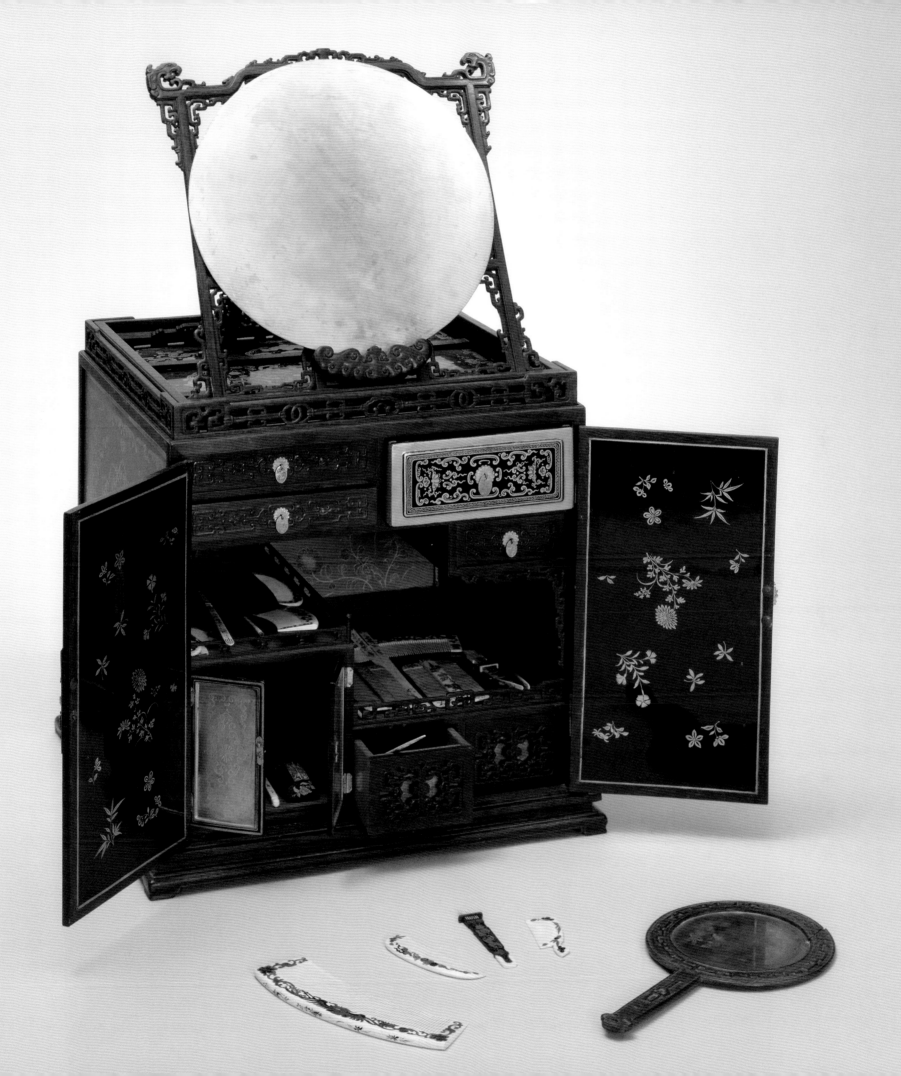

200. 红漆嵌螺钿寿字炕桌

中国北方民间习惯于休息时坐炕。炕上摆矮腿的桌，叫炕桌。帝后的寝宫到处有炕，所以清宫遗留下许多各种样式的炕桌。这件红漆嵌螺钿炕桌，是清宫旧藏。桌面用螺钿镶嵌有各种寿字，是一件非常精细的寿辰贡礼。

201. 黄花梨嵌螺钿盆架、掐丝珐琅莲花寿字面盆

盆架高 200cm　面盆边沿直径 63cm
盆径 48cm　盆高 10cm

盆架通体嵌螺钿夔龙夔凤纹，正中是一幅进宝图。后、妃盥洗都由宫女伺候。宫女端水，如有洒出或打翻，就要受到处罚。

202. 紫檀嵌螺钿大理石心炕桌

大理石因产于中国云南大理县而得名，有黑、白、灰、黄、青等颜色，纹理呈山川云物之状，用以做装饰。这件紫檀嵌螺钿的炕桌，即以大理石为桌面，石面呈云状。桌上摆有海鸥蜡台、翠盖碗、水烟袋等。水烟袋嘴长 93cm，使用时，一定要旁人为之点烟。

203．硬木框大吉葫芦挑杆落地灯

宫灯质地有牙雕、珐琅、雕漆、硬木镶嵌、各式玻璃等，此外还有羊角灯。形式繁多，有挂灯、桌灯和手提灯。造型多样，有亭式、鱼式、花篮式、圆式及四方形、多角形等。这是在室内用的座灯之一。

204．掐丝珐琅寿字蜡台

高 124cm

掐丝珐琅缠枝莲底座上有寿字，寿字上有"万"字纹，与铜镀金的竹节柱谐音寓意为"敬祝万寿"。蜡台上插的是宫廷中常用的蜡烛，每根高 36cm，盘云龙纹。

205．青玉海晏河清蜡台

蜡台底座雕龟伏于波涛之上，龟的背上立一展翅海燕，燕顶树蜡扦。这是皇帝书房经常用的蜡台之一。

206．金嵌宝石蜡台

高 34.3cm

宫殿里照明都用蜡烛。蜡烛的使用，或插在蜡台上，或插在灯笼里，视不同场合而定。桌上用的蜡台都较短小。这件金质嵌宝石蜡台，是桌用蜡台之一。

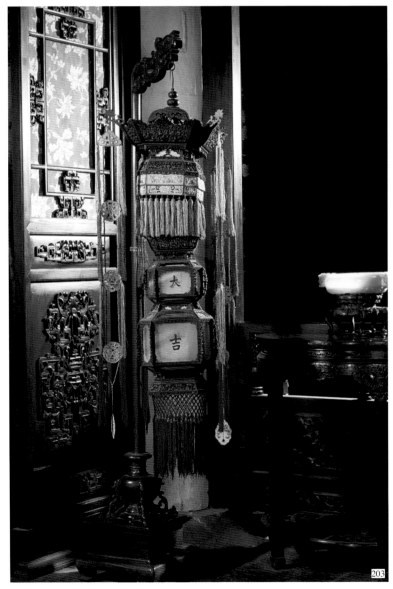

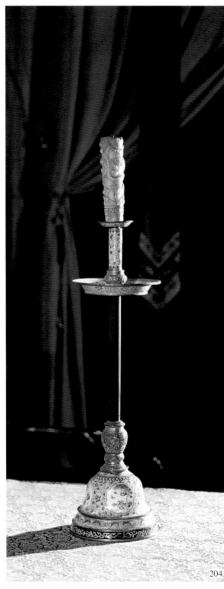

207. 画珐琅黄地蓝龙痰盂

208. 画珐琅海棠式黄地花卉开光双鹿手炉

手炉是冬天取暖用的。用时里面燃木炭，从盖上的孔散发热气，以暖手。

209. 青花蝴蝶瓷痰盂

210. 金缕花嵌宝石如意花熏

这柄如意的头、尾、中间三处是盒，有活盖，可以放入香花，因此叫花熏。

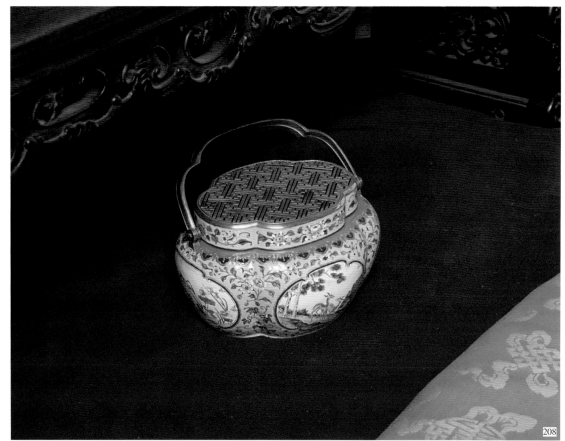

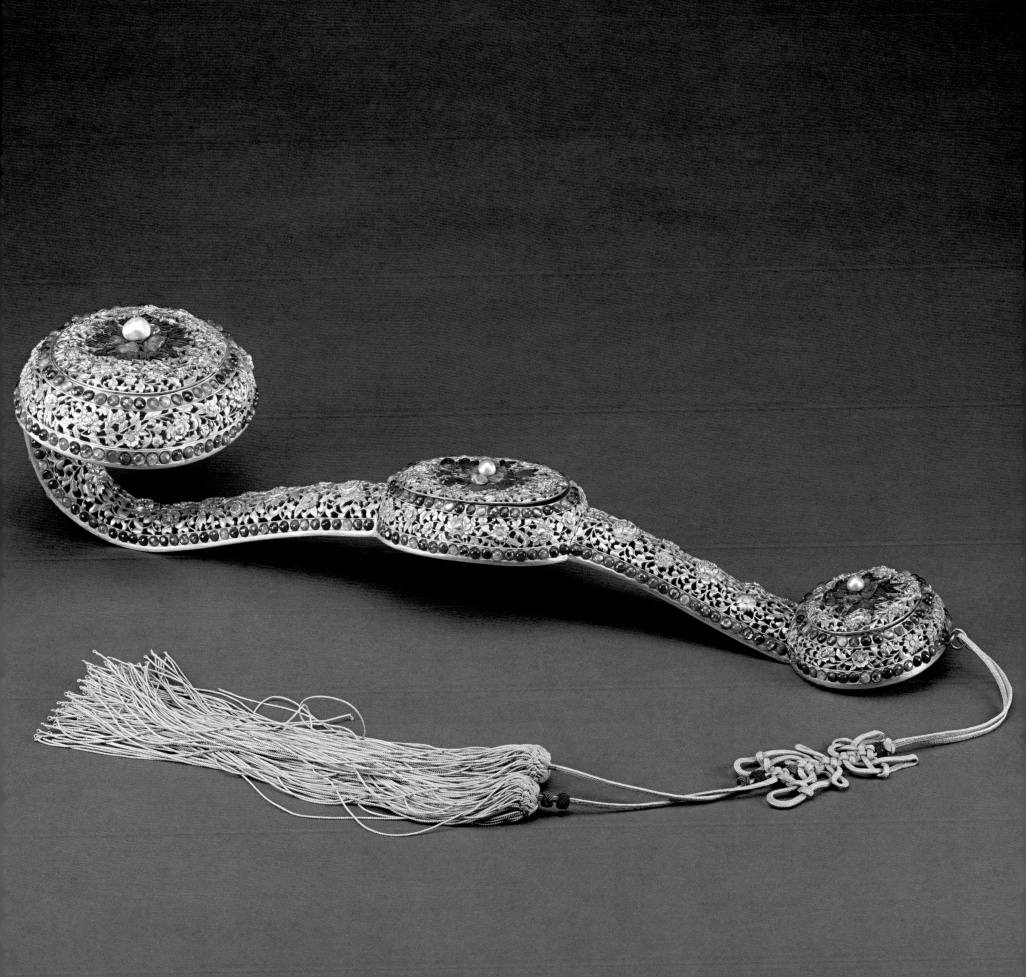

211．潮州扇

212．清宫用各式扇

　　清宫用扇，很多是地方贡品，有缂丝、绢绣、画绢、鸟羽等团扇，也有折扇。潮州扇是广东潮州的贡品，为竹丝骨绢扇，绘有人物山水。

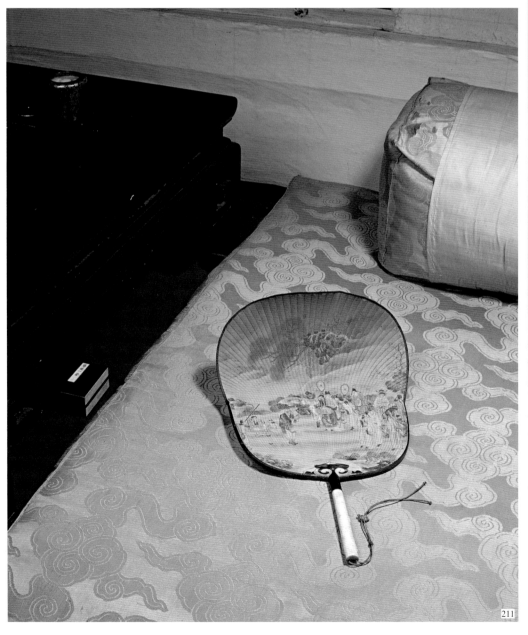

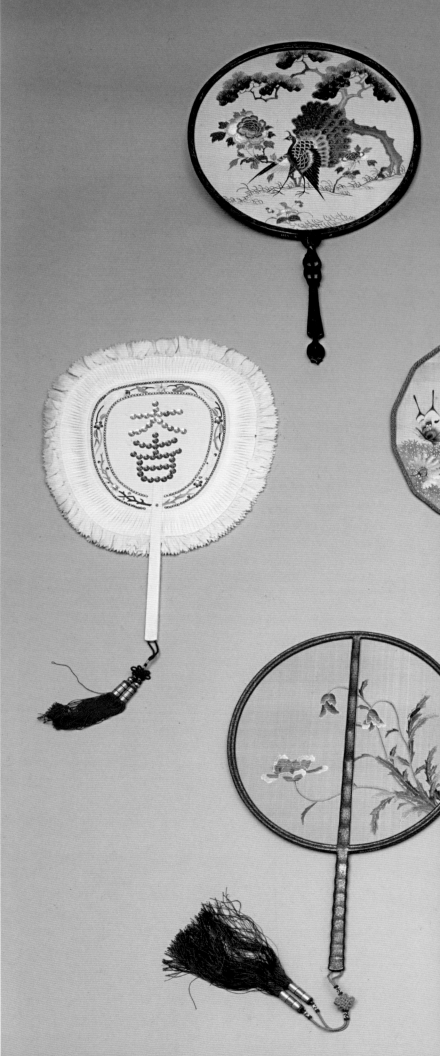

211

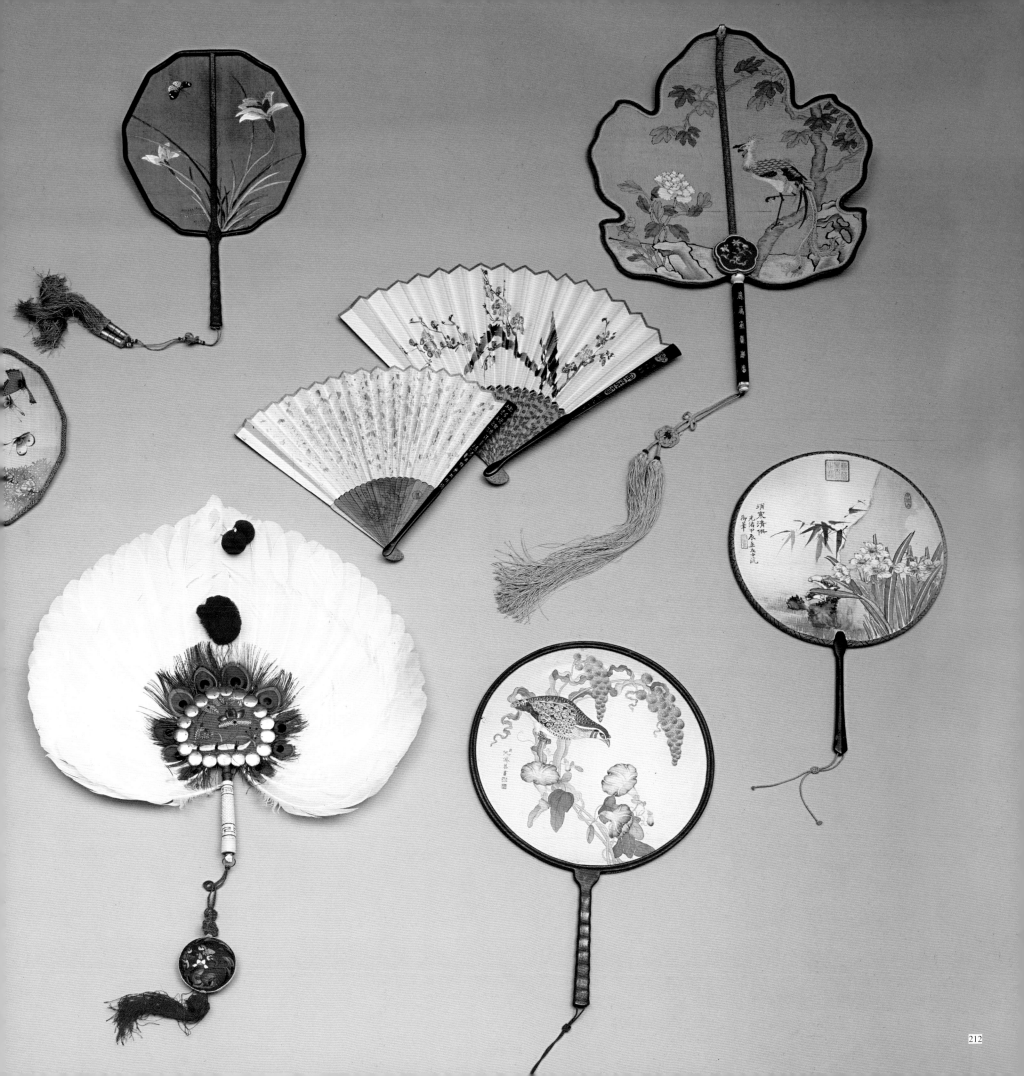

213. 青玉浩然阁挂屏

挂屏是宫廷中墙面的装饰，有各种工艺的挂屏。这是在寝宫中透过栏杆式花罩看墙上挂屏。挂屏为漆地，嵌着由青玉、孔雀石、青金石、螺钿等构成的画面。重檐二层的浩然阁耸立岸边，踞高临下，波涛中有几艘渔家小舟游弋江上。水面不时露出礁石，对岸有山。

214. 储秀宫陈设

储秀宫是西六宫之一。建于明代，曾名寿昌宫，明嘉靖十四年（1535年）改名储秀宫。清顺治十二年（1655年）重建，以后屡次修建，现在保存的是光绪十年（1884年）为慈禧太后五十寿辰修建后的状况。宫内的陈设，在紫檀翘头案上，摆着高大的红珊瑚盆景，左边牙雕庆寿龙船，右边牙雕庆寿凤船，都是为慈禧太后庆寿的贡品。案前有紫檀方桌和椅，歇息用。

213

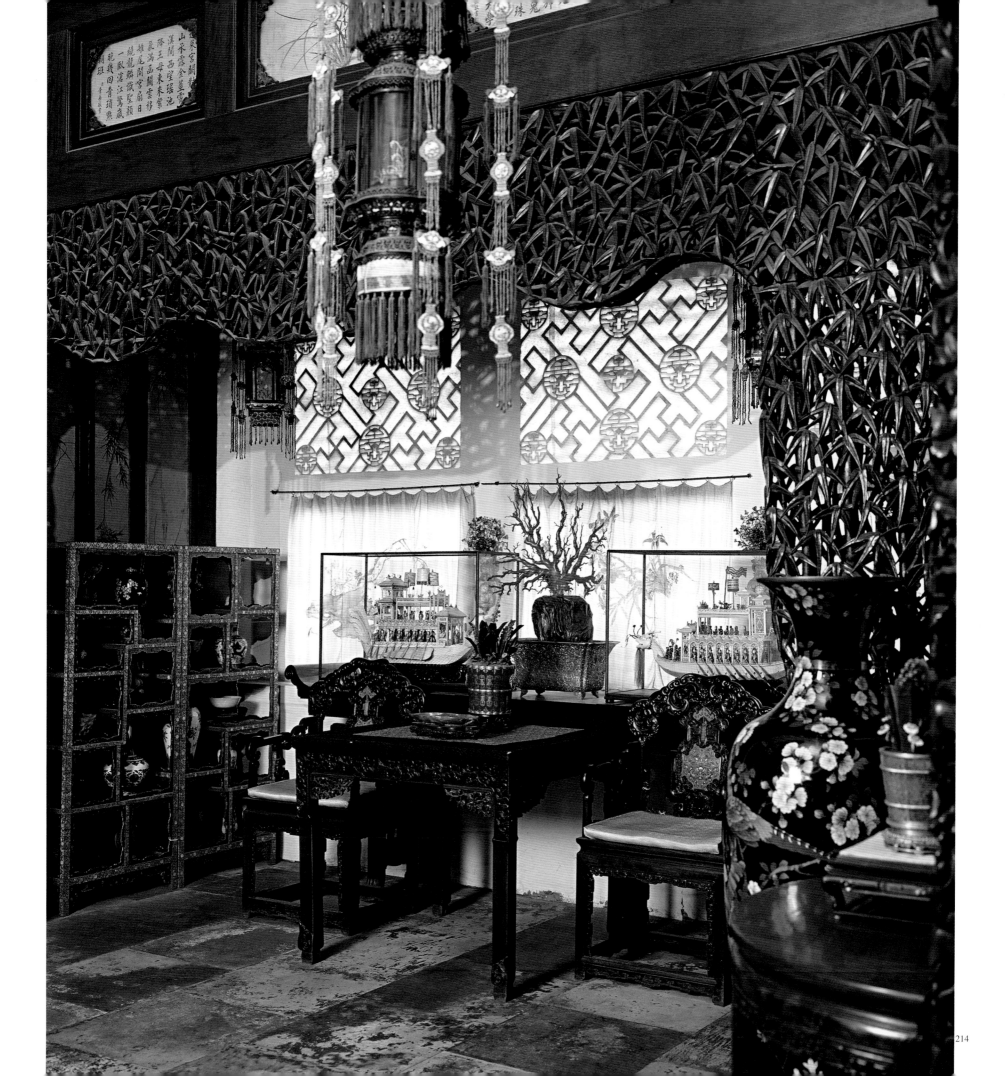

214

215. 金嵌珠宝装饰青金石象

宫中象形的陈设，往往称"太平有象"，象征着平安、太平。这是一对乾隆年制。青金石雕琢的陈设品。青金石的主要产地是阿富汗，硬度相当于玉石，是宝石之一。清代西北地区少数民族王公、台吉的贡品，宫廷收藏极少。象身装饰和底座金质，上面镶嵌各色宝石、珍珠。伞缘是几千颗小珍珠穿缀的。

216. 象牙雕刻群仙祝寿龙船

长 91.5cm 宽 23.5cm 高 58cm

龙船雕刻精细，船分上、中、下三层。上层有龙凤旗、盖、伞；中层有福、禄、寿三星；舱内有手持笛、箫、笙、云锣、钹、角、锣的乐队，其间有白猿献寿桃给西王母；下层有韩湘子、何仙姑、吕洞宾、张果老、曹国舅、蓝采和、汉钟离、铁拐李八仙；舱内有人击鼓敲锣。船尾有舵工，船两侧有划桨工。

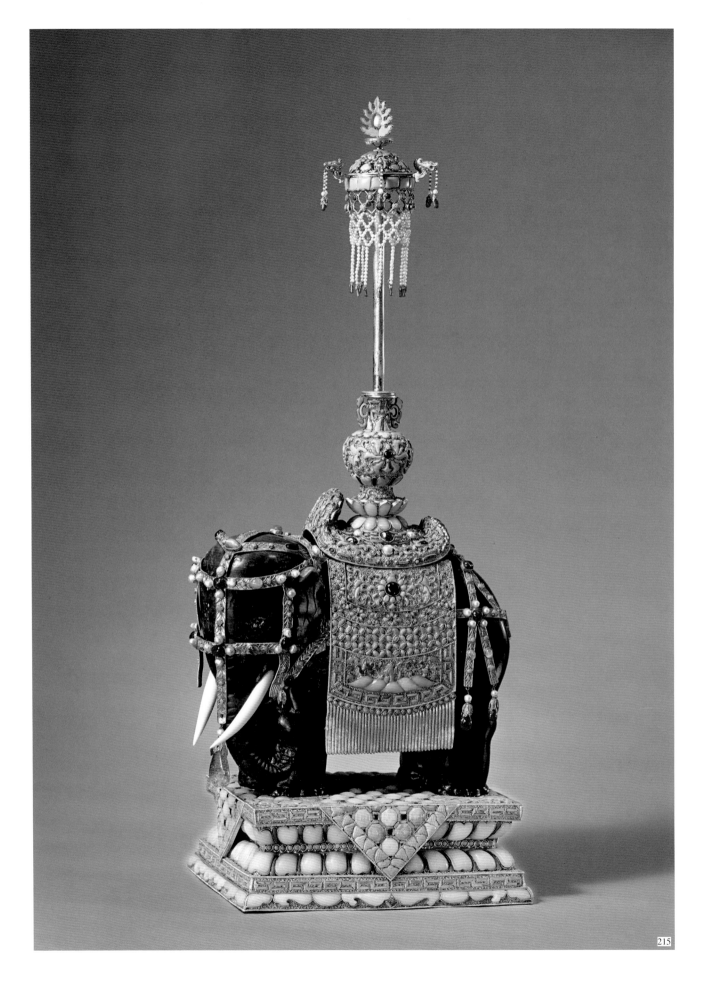

215

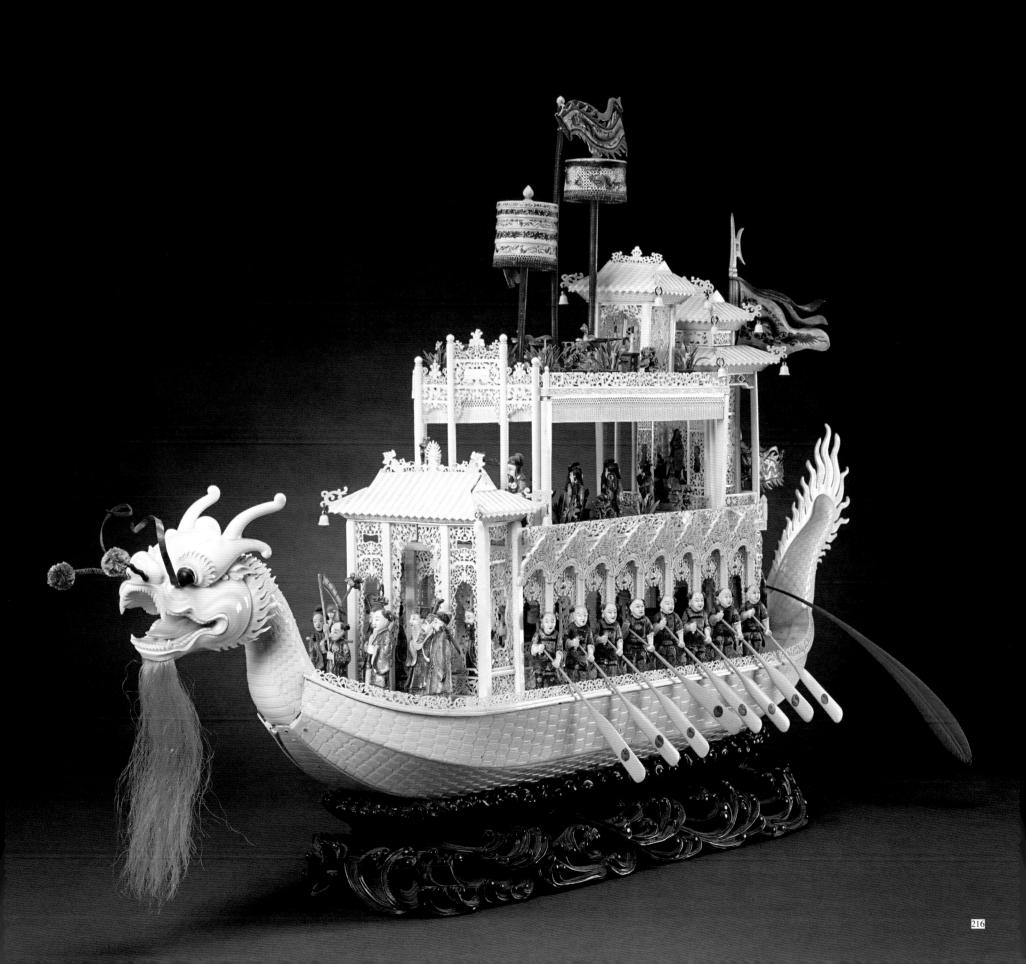

217. 文竹多宝格

高 66cm　长 57cm　宽 18cm

文竹器产于中国盛产竹子的江南。这件多宝格造工细腻，用深浅不同的竹皮贴成纹饰。

218. 翡翠丹凤花瓶

高 30cm

这样高大的翠料花瓶比较难得，也是宫廷遗物中唯一大型翠花瓶。此瓶别具匠心，巧将黄翡、绿翠作为牡丹、凤凰花纹。

219. 水晶双鱼花瓶

水晶有无色的，也有紫晶、烟晶、茶晶、鬃晶、发晶等多种。硬度相当于玉石，雕琢工艺与玉石相同。陈设品一般选用透明无瑕的水晶。这件双鱼陈设，取其寓意"有余"。双鱼欢腾跳跃，雕琢精细。鱼嘴是插花处。

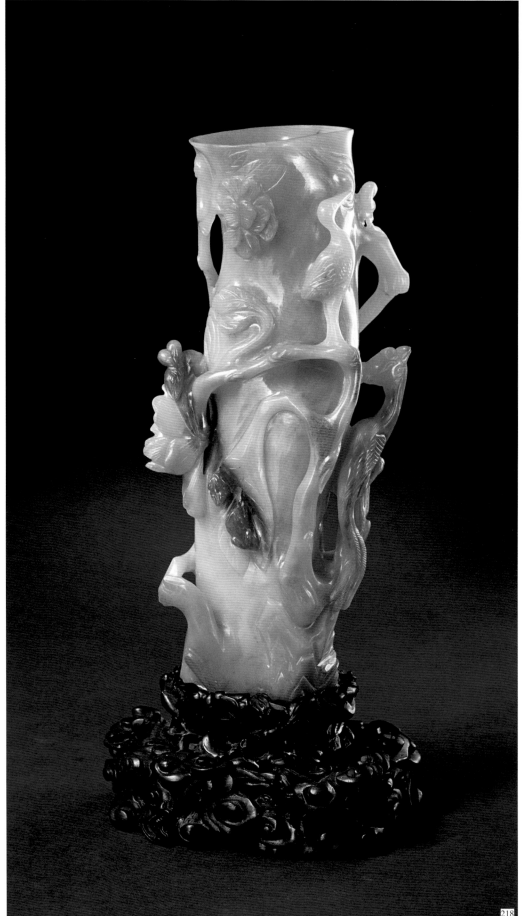

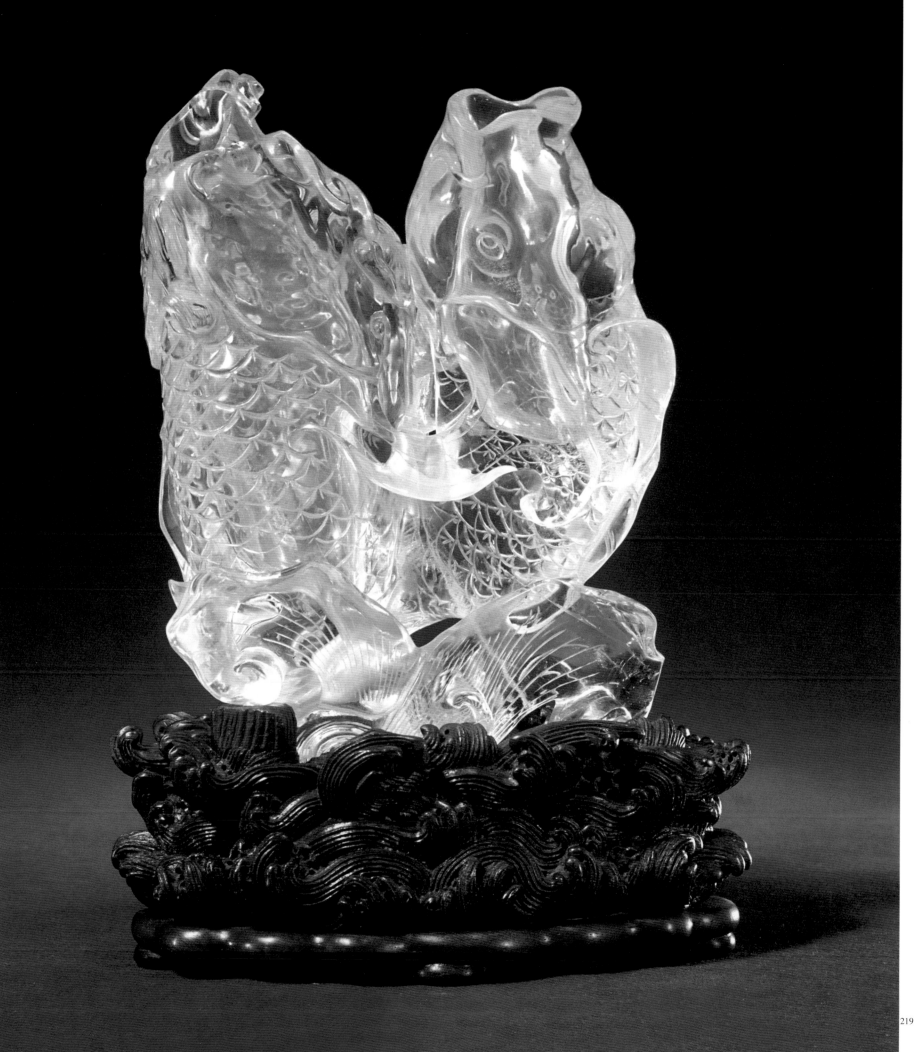

220. 芙蓉石炉

芙蓉石，也称蔷薇石英，呈粉红色，硬度与玉石相同，清代多为大臣进贡。芙蓉石的陈设，清宫收藏极少，是珍贵的玩赏品。这件质地莹润、颜色鲜艳的石炉，是难得的佳品。

221. 漱芳斋内的多宝格

多宝格是宫殿内部的一种装修。格局多种多样，适合陈设不同造型的文玩。漱芳斋内的多宝格，体量较大，陈设品繁多。乾隆帝经常在此陪崇庆太后进膳。

222. 金天球仪

天球仪，又叫浑天仪、天体仪。大约一千八百年前中国古代科学家就创造了这类仪器，以观测天体运行。这件用黄金作球体，以珍珠镶嵌星辰的天球仪，是清乾隆时制造的模型。

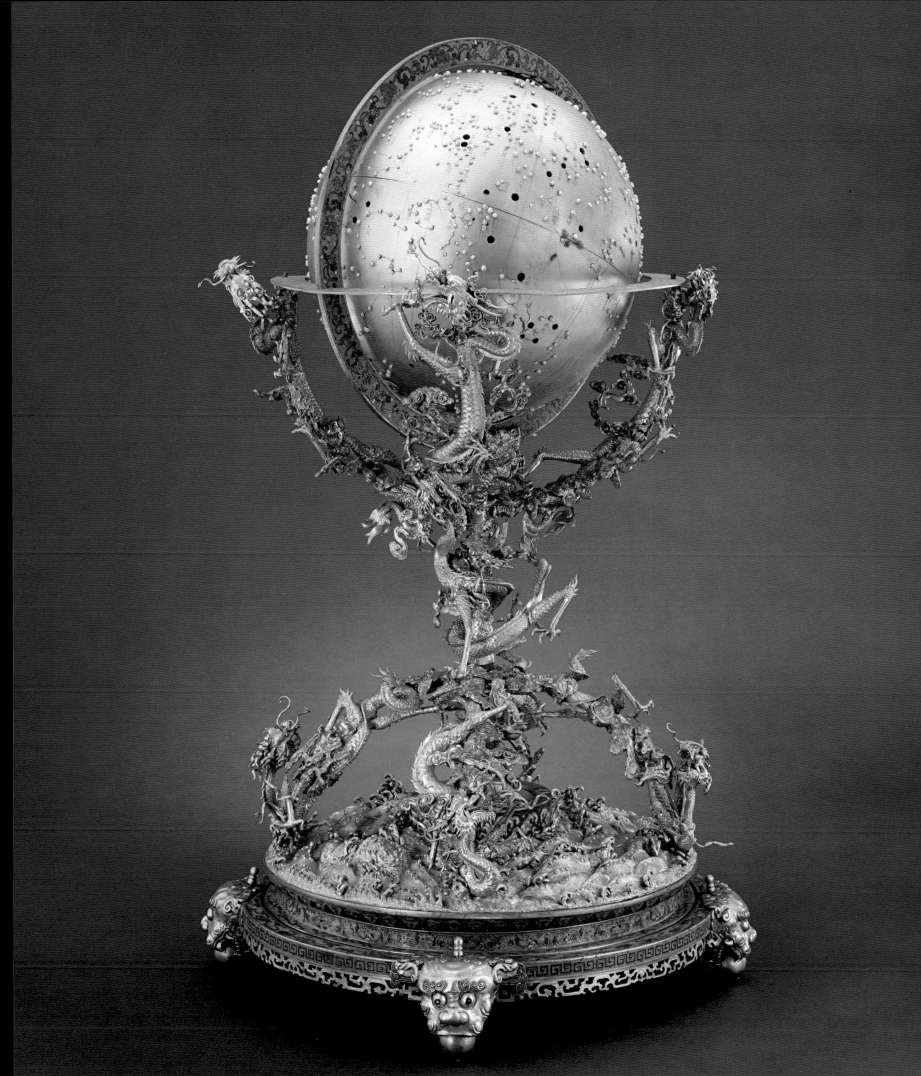

223.《内起居注》

记载皇帝在内廷和园囿起居生活的册子。这本咸丰三年（1853年）的内起居注，记载着皇帝御圆明园九洲清宴宣谕册立皇后之事。

224. 选秀女排单

清代规定凡是八旗官员女子，年在十三至十六岁的都要参加每三年一届的秀女挑选；到十七岁以上，谓之逾岁，需要挑选时，则列在合龄女子之后。选秀女由户部主办，届时写出秀女排单，每排三、五人不等，分排领进应选。选中的秀女备为内廷主位，或为皇子，皇孙拴婚，或为亲王、郡王及亲王、郡王之子指婚。康熙、同治、光绪帝都因年幼即位，大婚时在秀女中挑选皇后。图中，前面一本是同治十一年（1872年）选秀女排单。单中所列蒙古正蓝旗崇绮之女阿鲁忒(音：特）氏，就是后来的同治皇后，家住地安门板厂胡同。后面的排单上标有"撩"字的，即未被选中。

225. 选宫女清册

宫女是宫廷中各位女主人的仆人。这是光绪十九年（1893年）选宫女的清册。

226. 红宝石梅花盆景

盆景是宫中常见的陈设，尤其在节日，除摆设鲜花外，殿里要添摆各式珍贵的盆景。这座梅花盆景,形象逼真。每朵梅花都是金托，花瓣嵌红宝石，全数花朵共用了一千多块红宝石制成。

224

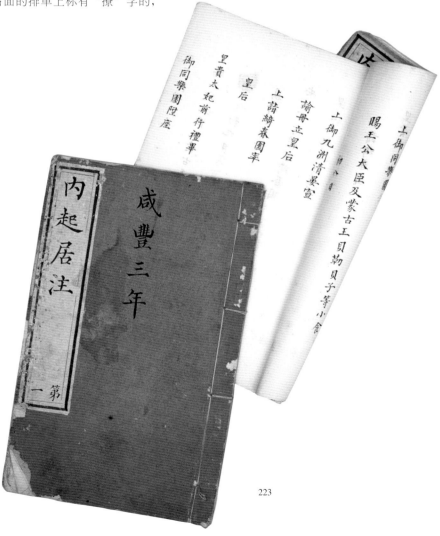

223

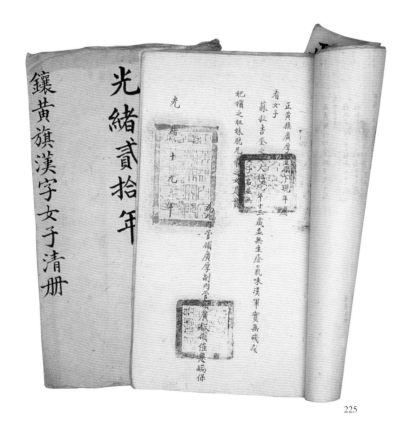

225

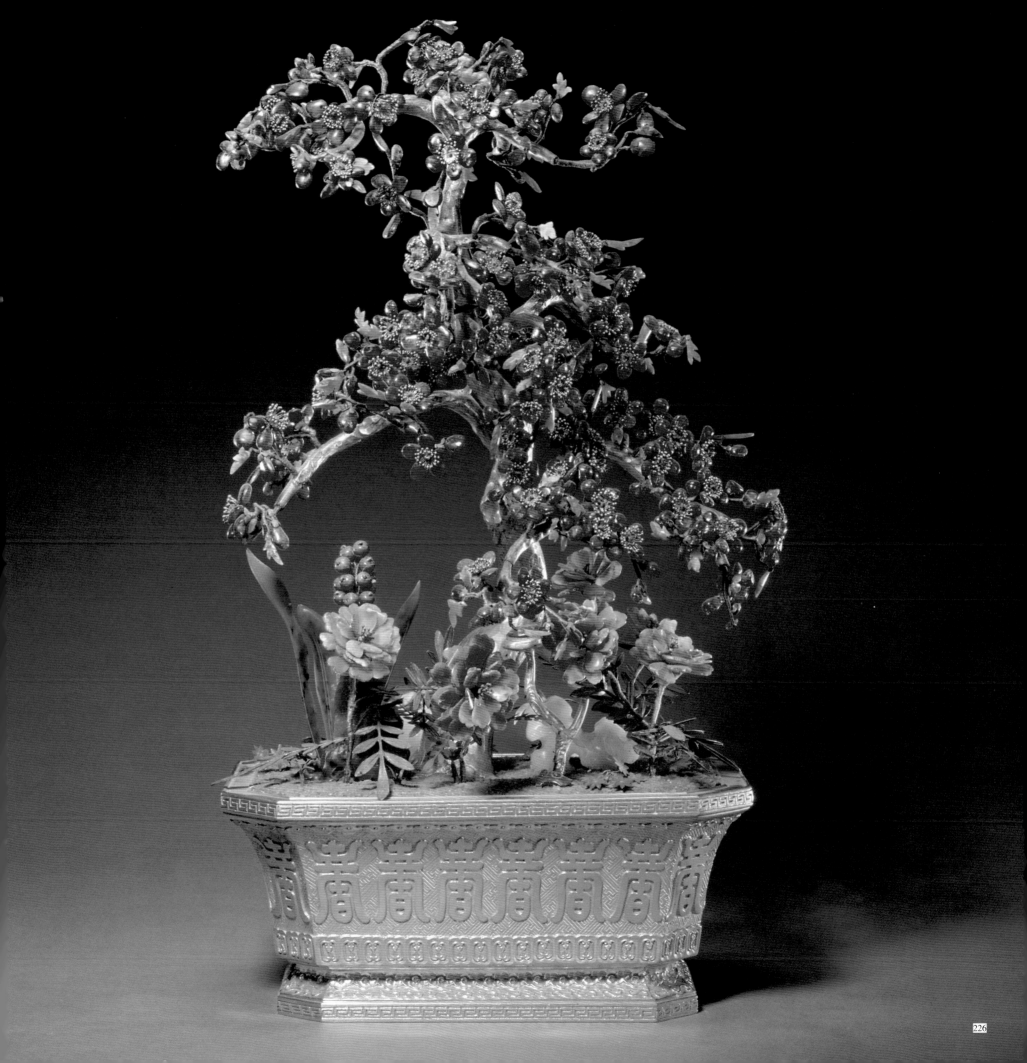

227. 太监照片

228. 惩罚太监档案

太监投身宫廷当差，内务府给予一定赏银后，太监实际上失去人身自由，不能再回自己家，除非年老或有严重疾病，才能放出为民。在宫廷当差，得任由主人驱使、打骂和虐待，所以太监经常逃亡或自尽。内务府对太监的逃亡、自尽等规定了严厉的惩办制度。这是道光二十年（1840 年）的一件档案，是内务府慎刑司对逃走太监陈进福等四人，发遣到黑龙江给兵丁为奴的公文。

229. 顺治铁牌

高 144cm　宽 60.18cm　厚 3.2cm

顺治帝鉴于明代太监弄权专政之弊，于十二年（1655 年）六月二十八日下谕旨："中官之设，虽自古不废，然任使失宜，遂贻祸乱。近如明朝王振、汪直、曹吉祥、刘瑾、魏忠贤等专擅威权，干预朝政，开厂缉事，枉杀无辜，出镇典兵，流毒边境，甚至谋为不轨，陷害忠良，煽引党类，称功颂德，以致国事日非，覆败相寻，足为鉴戒。朕今裁定内官衙门及员数，执掌法制甚明，以后但有犯法干政，窃权纳贿，嘱托内外衙门，交结满汉官员，越分擅奏外事，上言官吏贤否者，即行凌迟处死，定不姑贷。特立铁板，世世遵守。"并命工部铸铁牌立于十三衙门（清初设内务府管理皇族事务，顺治十一年（1654 年）裁，置十三衙门，至十八年（1661 年）裁，仍置

内务府），以后又将此牌立于内务府所属的院、司公署。内廷的交泰殿也立有一块铁牌。

230. 敬事房匾

康熙十六年（1677 年）为加强对太监的管理，在内务府管辖下设管理太监的机构敬事房，又名宫殿监办事处。康熙皇帝为之写匾。地点在乾清宫南庑。敬事房设总管（四品官）、副总管（六品官），奉上谕办理宫内一切事务，如甄别、调补、赏罚宫内太监等。大约嘉庆以后迁至北五所。这块匾是光绪时慈禧太后写的。

231. 太监塑像

高 20cm

清晚期造，宫廷旧藏。这位瘪嘴无须、满面皱纹、含胸腆肚、老态龙钟的太监，头戴黑绒冬冠，身穿箭袖长袍，外套石青补服，胸挂朝珠，足着皂靴；面部强作笑容，双手曲缩，形态生动，表现出一位有品级又老于世故的太监逢迎主人的神情。

229

227

228

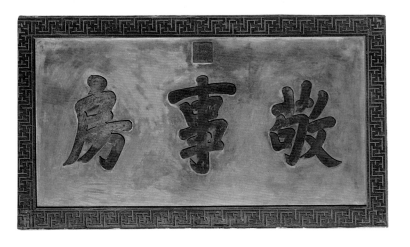

230

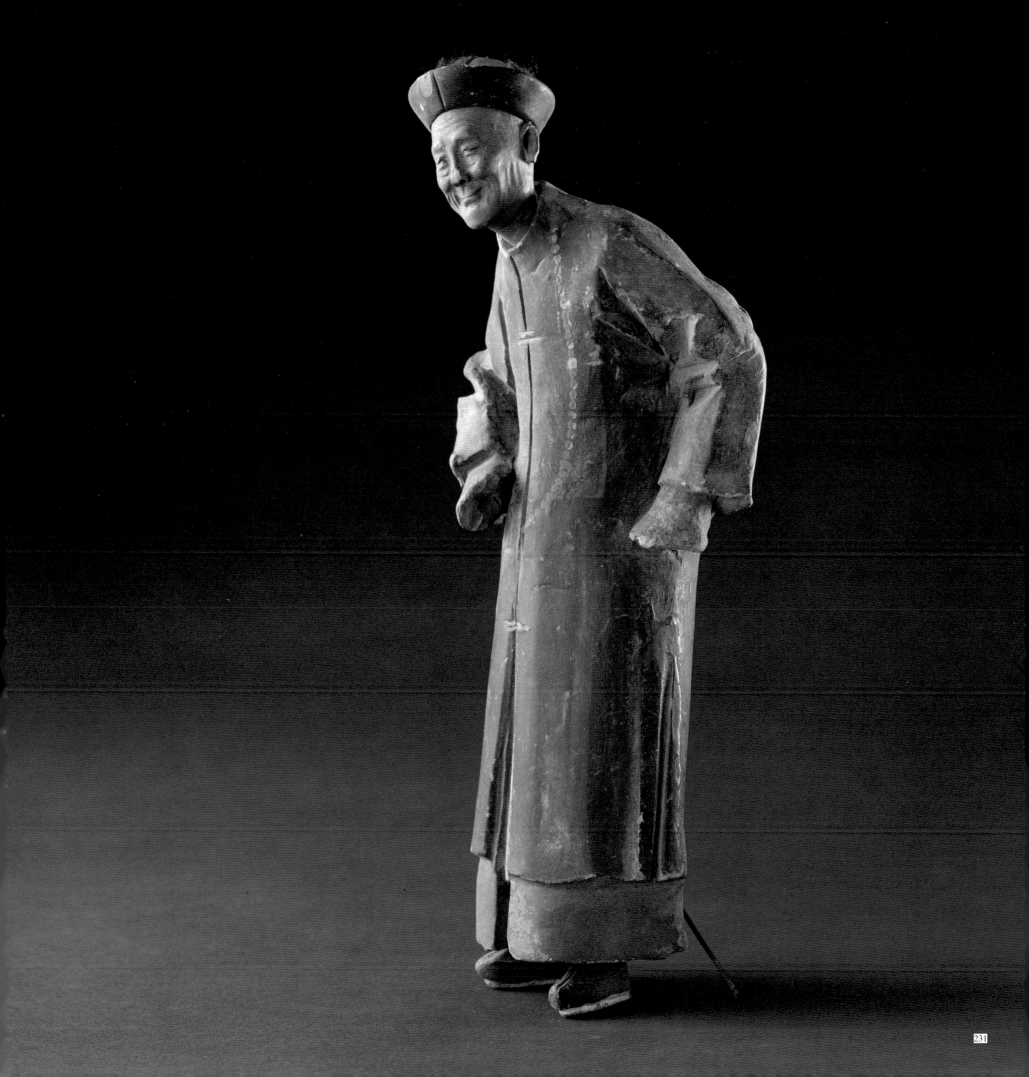

服用编

穿衣、吃饭、看病是每个人生活上不可缺少的要素，皇帝也不例外。但这些事在宫廷生活中，就和普通百姓大不相同。这些事在宫廷往往被政治化，要分等级，甚至会规定出种种制度，严格执行。清代制定这些制度的主导思想，一贯提倡要保持满族的祖制，但实际生活中，因长期与汉族共同交往，必然相互影响。实际上，清宫中保存满族旧制的成分较少，而汉化的成分却较多。

比较其他方面，清宫服饰的满族特点保存得较多。早在崇德年间，皇太极就认为，"服制是立国之经。我国家以骑射为业，不能改变国初之制"。后来乾隆帝更进一步阐明，辽、金、元诸君，不循国俗，改用汉、唐衣冠，致使传之未久，趋于灭亡，深感可畏。所以力主不改祖宗的服制，并制定了完整的清代冠服制度。然而从乾隆年间所定冠服制度及清帝服饰的演变来看，都大量沿用了明代的旧制。如作为皇帝礼服的重要标志十二章，就是按照明代帝服规定的，只是把位置改变了一下。乾隆帝把这种沿袭解释成为遵循古礼，但这种古礼并不是满族的祖制。

清代冠服明显保存满族旧制的，是缀有红缨的覆钵形夏冠和折檐的冬冠，均以顶子作等级的标志；此外还有披肩和箭袖（俗称马蹄袖）。

清代的冠服制度，按等级分为皇帝、皇子、亲王、郡王、贝勒、贝子、额驸（满语，即驸马）、公、侯、伯、子、男、将军、一至九品官等多层。每一等级又各有冠、服、带、朝珠（文五品、武四品以上等官用）等规定。皇太后，皇后，妃嫔以下至公主、福晋、夫人、命妇等，她们的冠、服、朝珠及其他装饰，也各有不同的规定。

皇帝的冠服有冬、夏之分，其中衣服按不同用途，分为规格最高的礼服，包括端罩、衮服，是举行大典时穿的；规格稍次、又称龙袍的吉服；日常穿着的常服；巡狩时穿用的行服；还有雨服等。冠则有朝冠、吉服冠、常服冠、行服冠等多种。

皇帝的冠袍带履，由内务府的四执库管理，随时伺候穿戴。

皇后的衣服，规定有礼服，包括朝服、朝褂；吉服，又称龙袍，包括龙褂；再有常服。冠有朝服冠、吉服冠，另外还有钿子。

后妃的其他装饰，大都有规定，如皇后穿礼服时要佩戴朝珠三挂，一挂东珠，两挂珊瑚珠。此外还要佩带彩帨（音：税，类似手帕）、金约（额头装饰）、领约（类似项圈）、耳饰等，亦有等级差别。

宫中袍褂用料十分讲究，各种绸、缎、纱、罗、缂丝以及用孔雀羽毛、金线、穿珠装饰的衣料，都是由宫中派员到江宁、苏州、杭州三织造衙门监督生产的。袍、褂等衣服也是由宫廷如意馆画师先画样，经皇帝审定，由三织造制造的。

清宫的膳食，有帝后日常膳和各种筵宴。皇帝的日常膳食由御膳房承办，后妃的膳食由各宫膳房承办。筵宴则由光禄寺、礼部的精膳清吏司及御茶膳房共同承办。御膳房设官员及厨役等三百七十多人，御茶房及清茶房一百二十多人。两处还有太监一百五六十人。光禄寺、精膳清吏司仅官员就有一百六七十人。

皇帝平时吃饭称传膳、进膳或用膳。平时吃饭的地点并不固定，多在皇帝的寝宫或经常活动的地方。吃饭的习惯，每天有早、晚两膳。早膳多在卯正，有时推迟到辰正（早晨六时至八时前后）；晚膳却在午、未两个时辰（十二点至午后两点）。另外，每天还有酒膳和各种小吃，一般在下午和晚上，没有固定的时间，由皇帝随时随意传唤。每日准备什么饭菜、某菜由何人烹调，逐日开单，由内务府大臣审核后再做，责任明确，丝毫不能疏忽。

每到传膳的时候，太监先在传膳的地点布好膳桌。膳食从膳房运来后，迅速按规定在膳桌上摆好。如果没有特别意旨，任何人都不能与皇帝同桌用膳。皇太后、皇后及妃嫔，一般都在本宫用膳。

皇帝平时的膳食，在清代档案中有比较详细的记载。例如：乾隆十二年（1747年）十月初一未正，皇帝在重华宫正谊明道东暖阁进晚膳，所摆的食品有：燕窝鸡丝香蕈丝火熏丝白菜丝镶平安果一品（红潮水碗），三仙一品，燕窝鸭子火熏片镶膳子、白菜镶鸡翅肚子香蕈（合此二品，张安官造）、肥鸡白菜一品（此二品五福大珐琅碗），炖吊子一品，苏脍一品，托汤烂鸭子一品，野鸡丝酸菜丝一品（此四品，铜胎珐琅碗），芽韭炒鹿脯丝（四号黄碗）、烧狍子、锅煽鸡晾羊肉攒盘一品，祭祀猪羊肉一品（此二品银盘）、糗饵粉糍一品（银碗）、烤祭神糕一品（银盘）、酥油豆面一品（银碗）、蜂蜜一品（紫龙碟）、豆泥拉拉一品（二号金碗）、小菜一品（珐琅葵花盒）、南小菜一品、菠菜一品、桂花萝卜一品（此三品，五福捧寿铜胎珐琅碟）。匙、箸、手布。可见皇帝的饭菜是极其丰富的。

宫中帝、后、妃、嫔，每天膳食所需的物料，都按各处不同的份例备办。

至于筵宴，名目繁多，各种筵宴又各有一定的规格。每年元旦和万寿节在太和殿的筵宴，仪式隆重，规模较大。届时，在丹陛上以及台基下丹墀内，要布席二百多桌。每桌陈设有六十斤麦粉造的各类饽饽，高达一尺二寸，所以又称饽饽桌。入宴时二人一桌，桌上陈设方酥夹馅饼四盘，四色印子四盘、福禄马四盘、鸳鸯瓜子四盘、小饽饽二碗、大饽饽六盘、红白撒枝三盘、干果十二盘、鲜果六盘、砖盐一碟；主要由光禄寺备办。殿内宝座台上设御用大宴桌，由御茶膳房备办。

宫中使用的食具，有金、银、玉、瓷、珐琅、翡翠，以及玛瑙制作的盘、碗、匙、箸等，都是民间不能有的。瓷器多由江西景德镇的官窑，每年按规定大量烧造。御膳房里，除瓷器外，金银器也很多。以道光时期为例，御膳房里有金银器三千多件，其中金器共重四千六百多两（约合一百四十多公斤）、银器重四万多两（约合一千二百五十多公斤）。皇帝日常进膳用各式盘碗；冬天增加热锅、暖碗。大宴时的御用宴，大都用玉盘碗。乾隆帝还为万寿宴特命制了铜胎镀金掐丝珐琅万寿无疆盘碗。此外，皇后、妃、嫔等还有位分盘碗，即皇后及皇太后用黄釉盘碗；贵妃、妃用黄地绿龙盘碗；嫔用蓝地黄龙盘碗；贵人用绿地紫龙盘碗；常在用五彩红龙盘碗，均为家宴时用。平时吃饭则用其他盘碗。

宫中规模最大的筵宴是康、乾时期的千叟宴。第一次是康熙五十二年（1713 年）康熙帝六十寿辰在畅春园举行；第二次是康熙六十一年（1722 年）在乾清宫举行。两次大宴参加人数均在一千名以上，都是六十五岁以上的老人。乾隆时期宫中又举行过两次千叟宴，一次在乾隆五十年（1785 年），有三千名六十岁以上的老翁与宴，地点在乾清宫。另一次是乾隆六十一年，即嘉庆元年(1796 年)，乾隆帝为庆贺"归政大典"告成，在宁寿宫的皇极殿设宴，与宴者包括年逾花甲的大臣、官吏、军士、民人、匠役等五千余人，筵开八百余桌；并赏赐老人如意、寿杖、文绮、银牌等物。

皇帝、后妃有疾，由太医院的太医诊治。太医院是专为宫廷医疗的机构，院址在天安门的东南部。平时昼夜派太医在紫禁城值班，以便及时为帝后等诊治疾病。

太医院院长称院使，副职称左、右院判，各一人。所属官员有御医、吏目、医士、医生等，一般通称太医，员额历代增减不一。光绪朝的《大清会典》载：有御医十三人，吏目二十六人，医士二十人，医生三十人。医术分为九科：大方脉科、小方脉科、伤寒科、妇人科、疮疡科、针灸科、眼科、口齿科、正骨科。平时太医自院使以下至医士以上按所业专科，分班入宫，轮流侍值。太医赴各宫看病，均由御药房太监带领。诊治皇帝疾病，则须会同太监、内局合药，将药帖连名封记。具奏折开载本方药性、治症之法，并写年月日，医官、内监署名，以进呈皇帝阅览。进药的奏折还要登记入簿，在月日下署名，由内监收管，以备查考。

煎调御药，由太医院官与内监监视，煎两服药合为一股。药煎好后，分盛二碗，一碗由主治太医先尝，次院判、内监尝，以检验药有无失误；另一碗进呈皇帝服用。太医将药方奏明后，交御药房按方煎调，按规定办理。如果和合后药味有差错，或不依本药方，或者封题错误，均以"大不敬"论罪。如果皇帝的病，医药无效，甚至死亡，就要给予太医院官处分。

太医在宫中为皇太后、太妃、皇后、妃嫔等诊治疾病，处方用药，患者名位，医者姓名，都须一一登记入簿，以备查考。就是宫廷的仆役如妈妈里、宫女，以及太监诊病，也是如此。故宫博物院现在尚保存着太医处方以及登记的簿册。

在宫外的王公、公主、额驸以及文武大臣患病，也可请太医诊治。有旨，太医即可差官前往，并将治疗经过情况，具本回奏。如患者有所酬谢，也须奏明皇帝礼物收受与否，遵旨而行。皇帝出宫，前往各园囿游幸、巡狩，太医院官亦跟随前往。

在紫禁城内的御药房，设管理大臣等职官。御药房所需药材，取自太医院，宫中均按定例给价，令药商采办，由太医院官验视，择其佳者，以生药交御药房，由御药房医生切造炮制。御药房掌管制造丸散，配药时由太医院会同监视。此外，各地朝贡的名贵药材，迳直入宫，按皇帝旨意交御药房使用。皇太后宫另设寿药房。药房内并供有药王像。

232. 皇帝衮服

皇帝礼服之一。举行重大典礼时，皇帝
将衮服套在朝服或吉服外。对襟，平袖，略
短于朝服、吉服。石青色缎。其绣文为五彩
云五爪正面金龙团花四个。在左肩的团花内
有日，右肩的团花内有月。前后胸的团花内
有万寿篆文。此系乾隆帝御用。

233. 皇帝冬朝服

皇帝礼服之一，有冬夏之分。在隆冬
季节，外面套上端罩。端罩是用紫貂或黑狐
皮造的外衣；毛面，呈黑或褐色。这件冬朝
服，披领及裳为紫貂皮，袖端是熏貂皮。衣
表明黄色，右衽，上衣下裳相连，箭袖。其
绣文，两肩及前后胸绣正面五爪龙各一条，
前后胸下方有行龙四条，裳折迭处有行龙六
条，前后列十二章。十二章是古代帝王服装
纹饰，即日、月、星辰、山、龙、华虫、
宗彝、藻、火、粉米、黼（音：府）、黻
（音：弗）十二种花纹。清代只有皇帝的
朝服、吉服才有十二章。据说各有含意：
日内画金鸡；月内画玉兔；星辰画北斗七星
或三颗星，用意取其照明；山画山形，取其
镇；龙取其变；华虫画雉，取其文绘；宗彝
画虎和蜼（音：柚，一种长尾猴）二兽，取
其孝；藻画水草，取其洁；火画火焰，取其
明；粉米画碎者为粉，整者为米，取其养；
黼形若斧，颜色半黑半白，取其断；黻形若
两弓相背，半黑半青，取其辨。这件是康熙
帝穿的朝服。

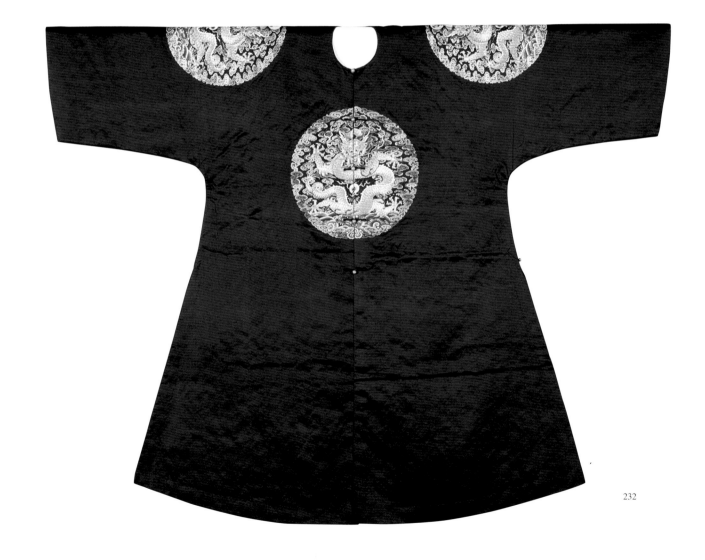

232

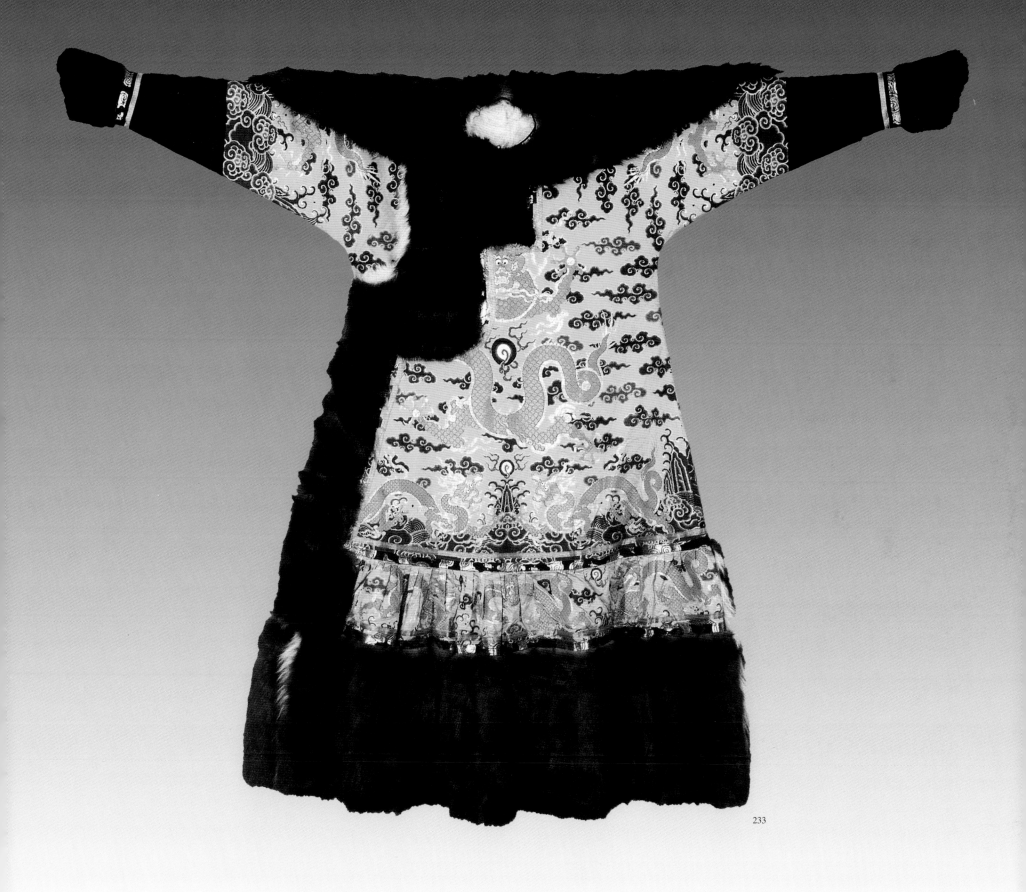

233

234. 东珠朝珠

清代帝后、王公大臣和文官五品、武官四品以上官员等，穿朝服或吉服时，都要佩戴朝珠，挂在颈上，垂在胸前。

朝珠每盘由一百零八颗圆珠串成。一盘圆珠分为四份，份间加不同质地的大圆珠一颗，叫做"佛头"。其中有一佛头连缀葫芦形的"佛塔"，贯以"背云"垂于背。在朝珠两侧还有三串十颗小珠，左二串，右一串，名为"纪念"。

朝珠质地有东珠、珊瑚、青金石、密珀、翡翠、玛瑙、水晶、红宝石、蓝宝石、碧硒、玉等。戴朝珠有严格的规定。以东珠朝珠为最尊贵，只有皇帝、皇太后、皇后才能佩戴。

235. 皇帝夏朝服

皇帝朝服，有裘、棉、夹、单、纱多种，分四季穿着。颜色也有四种：明黄色是等级最高的颜色，用于元旦、冬至、万寿及祀太庙等典礼；蓝色用于祀天（圜丘、祈谷、常雩）；红色用于祭朝日；月白色用于祭夕月。

236. 道光帝朝服像

纵 257.5cm 横 138.7cm

道光帝名旻宁，清入关后第六代皇帝，嘉庆帝次子，母孝淑睿皇后。乾隆四十八年（1783年）生于宫内撷芳殿。四十岁即帝位。道光二十年（1840年）鸦片战争失败后，列强相继入侵，中国遂由一个独立的封建国家逐步变成半殖民地半封建的国家。道光三十年（1850年）死于圆明园慎德堂，终年六十九岁。

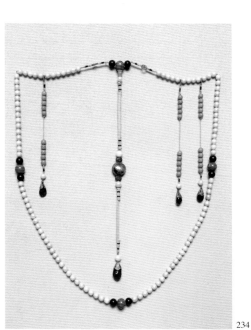

234

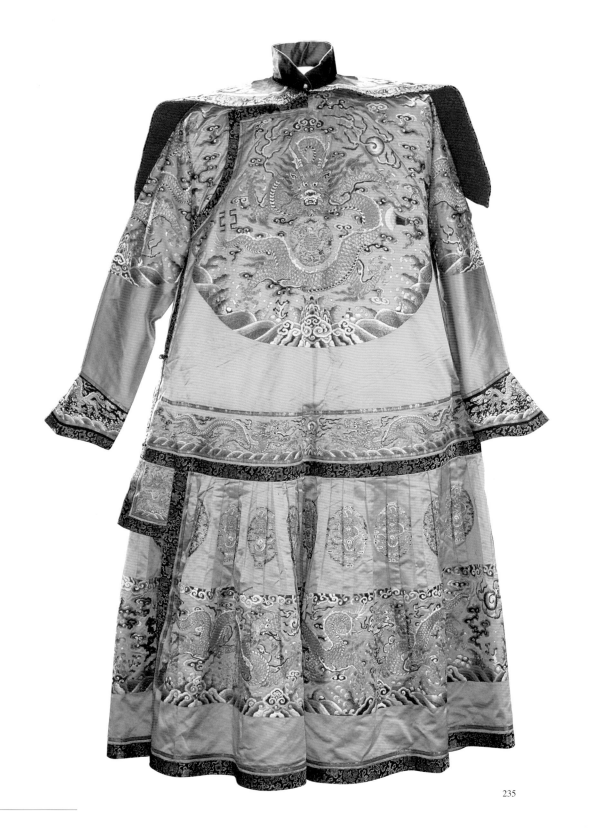

235

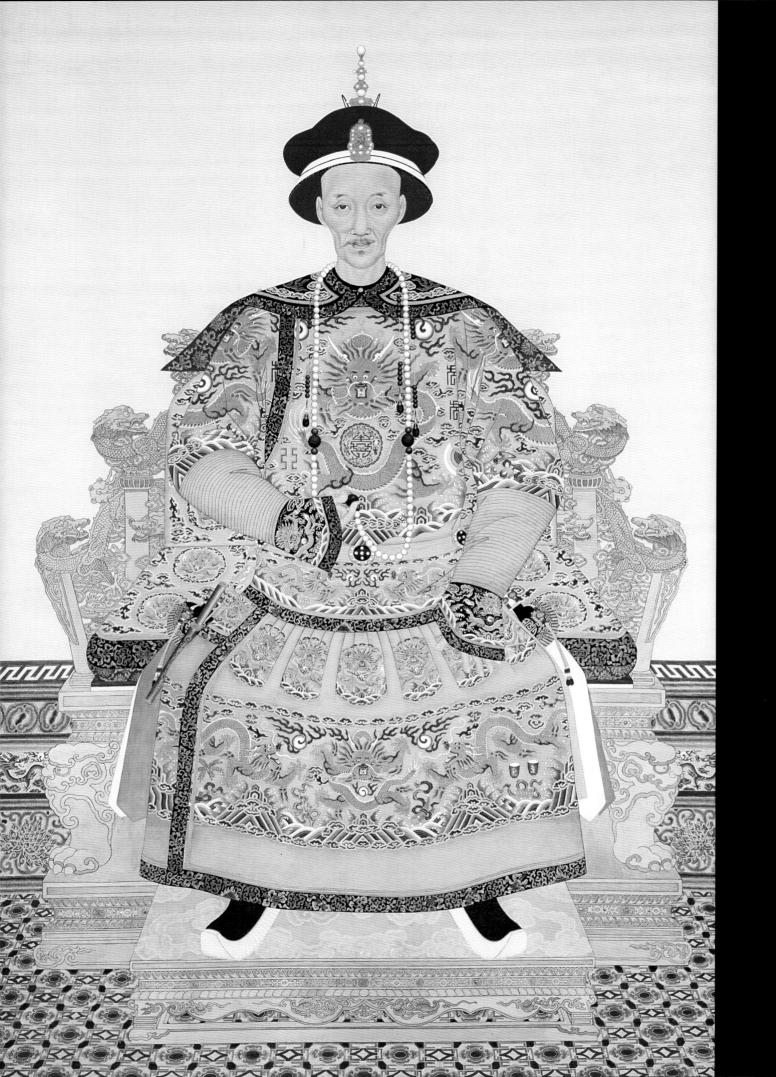

237. 黑缎绣万寿字红绒结顶帽

光绪年制。

238. 皇帝常服冠

皇帝的冠有朝冠、吉服冠、常服冠和行服冠。朝冠有冬夏之分。冬朝冠呈卷檐式，用海龙、熏貂或黑狐皮制成；夏朝冠呈覆钵形，用玉草、藤、竹丝编织。其顶子为柱形，共三层，每层为四金龙合抱。龙上各饰东珠一，层间各贯东珠一，顶上端为一颗大东珠。夏朝冠，另在冠檐上，前缀金佛，嵌东珠十五；后缀"舍林"，饰东珠七。吉服冠，顶子为满花金座，上端一颗大珍珠。行服冠，冬为黑狐或黑羊皮、青绒造成，红绒结顶；夏为黄色，前缀珍珠一。这顶是常服冠，黑绒满缀红缨，红绒结顶。

239. 皇帝常服

是皇帝的日常衣服，样式与吉服同。面料、颜色、花纹随皇帝选用。制造常服用的绫、罗、绸、缎、纱、绣花、缂丝以至礼服、吉服，大多是江宁、苏州、杭州三织造所织造的上用品。这件绛色两则团龙暗花缎常服，是乾隆帝穿过的，质地精细，纹饰规则。

240. 皇帝吉服（龙袍）

这件乾隆帝穿过的吉服，右衽、箭袖、四开裾。领、袖都是石青色，衣明黄。绣文为九龙十二章。龙文分布前后身各三条，两肩各一条，里襟一条；龙文间有五彩云。十二章分列，左肩为日，右肩为月，前身上有黼、黻，下有宗彝、藻，后身上有星辰、山、龙、华虫，下有火、粉米。领圈前后正龙各一，左右行龙各一，左右交襟行龙各一，袖端正龙各一，下幅八宝立水。穿吉服时，外面罩衮服，挂朝珠，佩吉服带。

241. 皇帝吉服带

皇帝穿朝服，腰间系朝带；穿龙袍、吉服时，系吉服带。朝带有两种，一种用于大典，为明黄丝织带，带上有龙文金圆版四块，中间嵌宝石、东珠；一种用于祭祀，带上用四块金方版，嵌以东珠及各色玉、石。朝带并有垂带物品，即左右佩帉、囊、燧、觿、鞘刀等。吉服带与朝带颜色相同、形制相似。带上的四块金版嵌珠宝随意，带端的一块版为带扣；列左右的二块有环，以佩带帉（音：芬，折叠起来的绸条）、囊（荷包）、燧（火镰）。左边带觿（音：携，解结的锥子），右带鞘刀，后来还带表、扳指等。佩带囊、帉，据说是因清代以马上得天下，荷包用以储食物，为途中充饥；帉可以代替马络带，马络带万一断了，就以帉续之。帉起初都用布，后来用于礼服，改用丝绸做装饰了。

这条吉服带，金圆版嵌珊瑚，有月白帉、平金绣荷包，金嵌松石套觿，珐琅鞘刀及燧等，是嘉庆帝用过的。

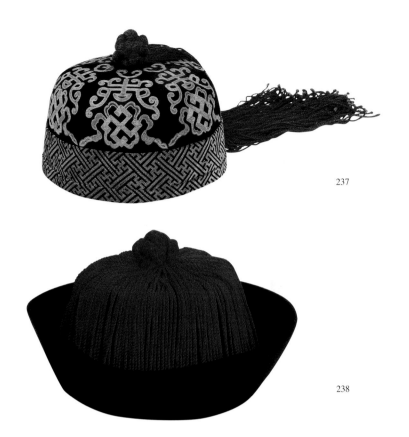

237

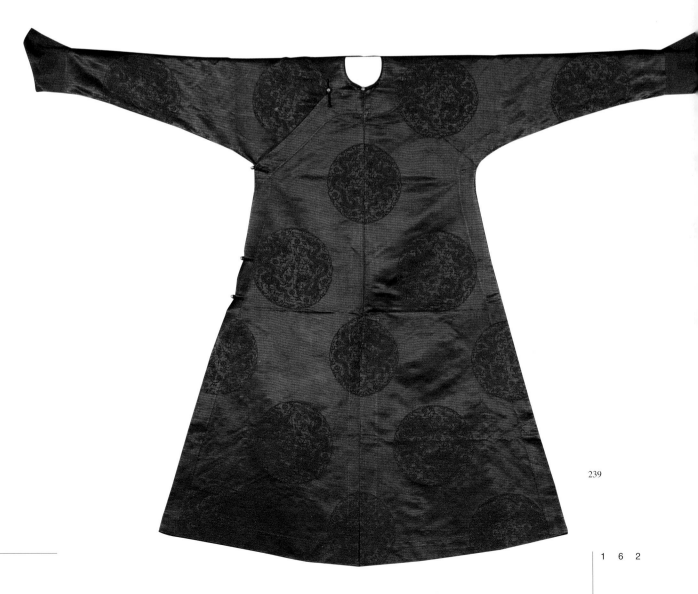

238

239

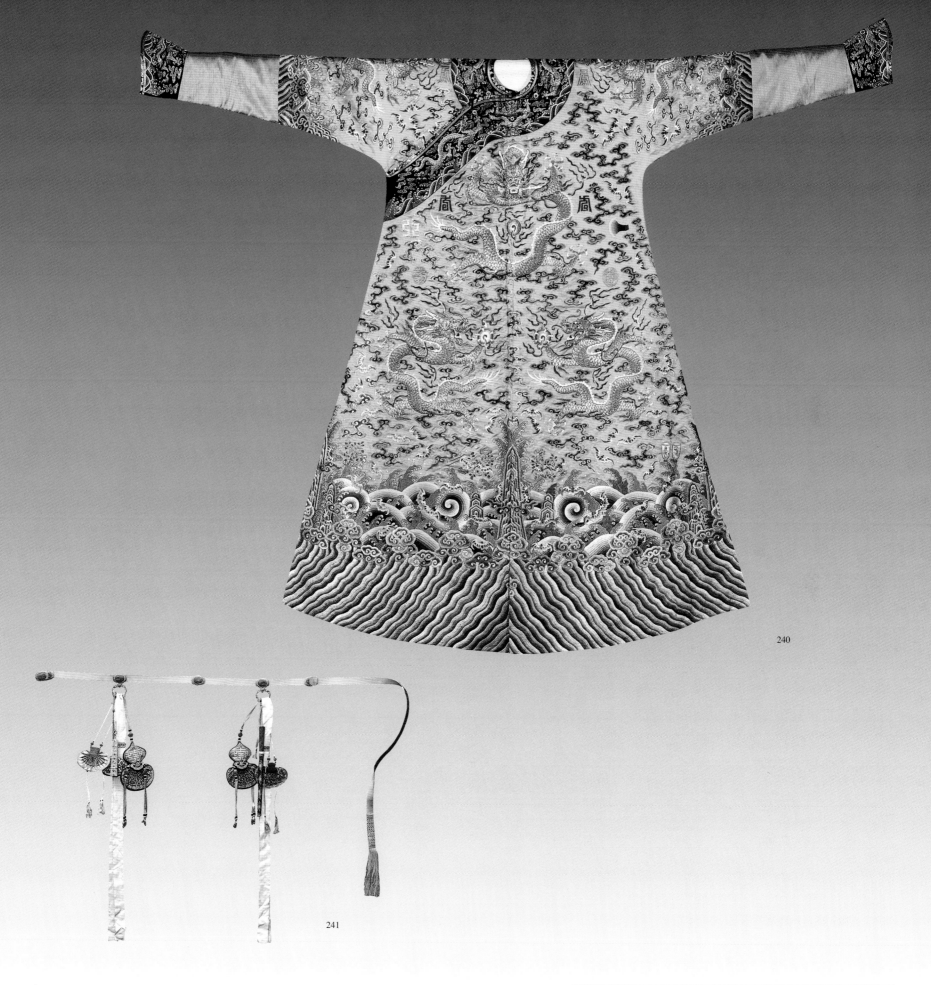

240

241

242. 皇帝行袍

行袍是行服之一。用于巡幸或狩猎。行服的样式似常服而较常服短十分之一。为了便于骑马时将左襟和里襟撩起，右襟短一尺。这件是灰色江绸两则团龙夹行袍，乾隆年制。

243. 玉扳指

扳指原是拉弓射箭时套在拇指的用具。自乾、嘉以来，已逐渐成为装饰品。质地有翡翠、玛瑙、珊瑚、水晶、金、银、铜、铁、瓷等。这是乾隆时遗留的玉扳指，体薄，有雕花，能使用。亦可作为装饰品。

244. 黄漳绒穿米珠、珊瑚珠朝靴

康熙年制。

245. 康熙帝雨服

这件朱红色雨服，是用羽毛捻成纱线织成羽纱做的。羽纱上并压有花纹，薄而挺，可以防细雨。

246. 蓝缎平金绣金龙夹袜

247. 白缎绣五谷丰登棉袜

248. 香色绸绣花卉棉袜

清代一般穿布做的袜子。这些是皇帝用的绸缎绣花袜子，是秋、冬穿的。其质地和纹饰随意选用。

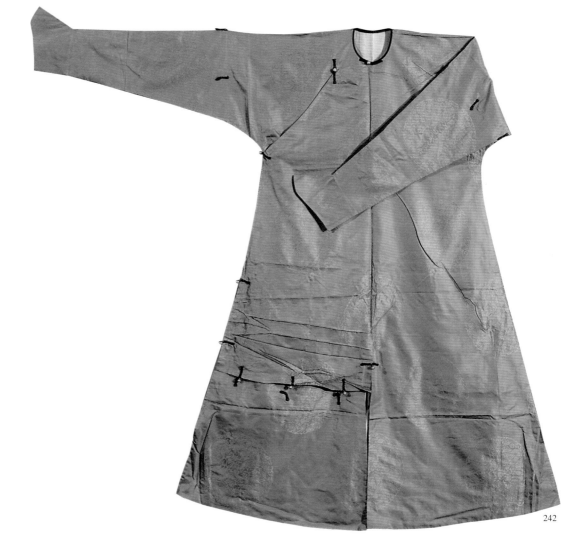

242

243

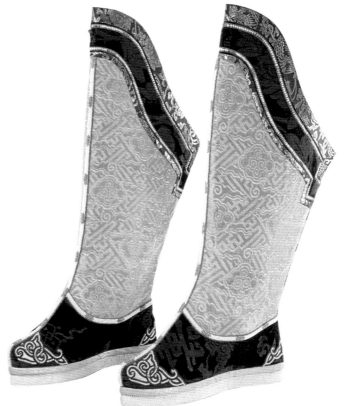

244

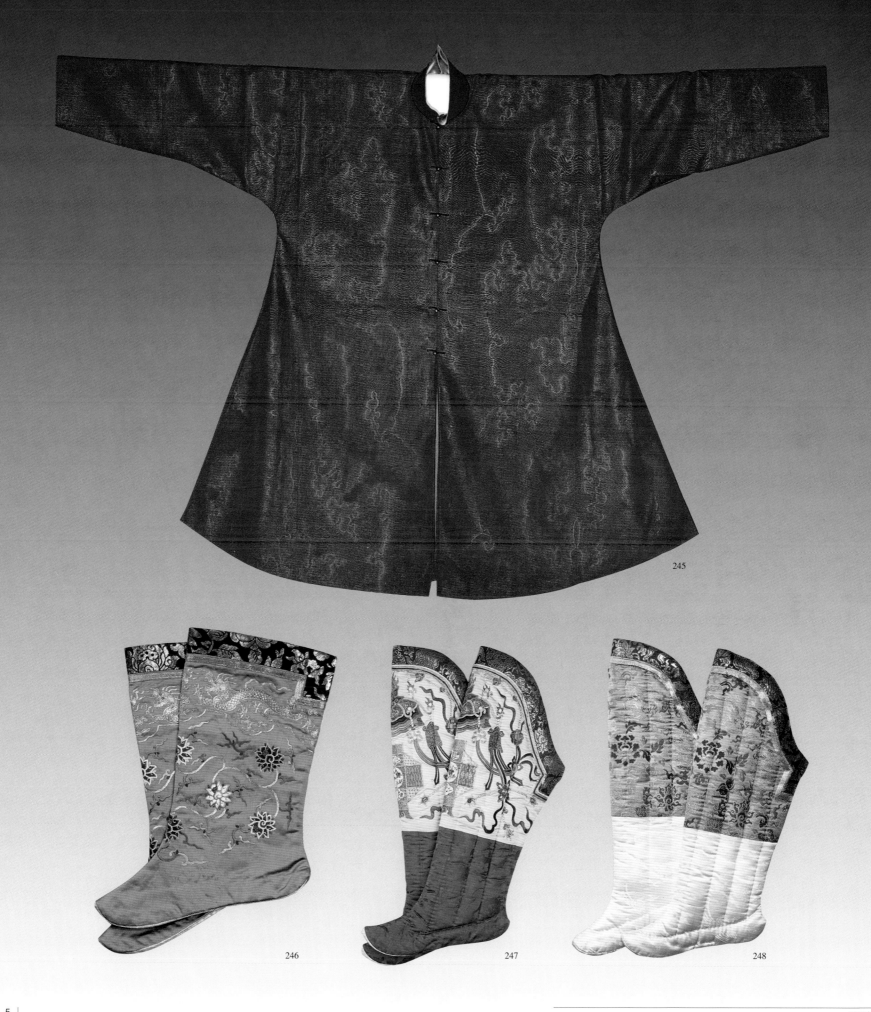

245

246　247　248

249. 皇后朝褂（一）

皇后礼服之一。穿时套在朝服外。于册封、寿辰等典礼中穿用。这件乾隆时的朝褂是常用的样式。对襟，无袖，长与朝服齐，片金衣边。石青缎衣表上绣五彩云金龙纹，前后身立龙各二条，下幅八宝立水。

250. 皇后朝褂（二）

此朝褂为乾隆年制。通身绣金立龙纹；自上而下为四层。层间有水纹及片金边相隔。上层两肩前后为金立龙各一。二、三、四层前后立龙各为十、十二、十六。总计龙纹七十八条，为龙纹最多的衣服。

251. 皇后朝袍

252. 皇后朝袍披领

这件明黄缎绣五彩云金龙朝袍，披领及袖皆石青色。主要绣文为九龙。分布在前后身各三，两肩各一，里襟一。披领有绣龙二、袖端正龙一、袖相接处行龙各二，两披前有片金边，为与朝褂衔接处。领后垂明黄绦，饰有珠宝。乾隆年制。

253. 东珠耳饰

后妃一份耳饰为六个，左右各三。乾隆年制。

254. 银镀金嵌珠宝领约

这件领约银镀金镂花嵌珍珠、红宝石、珊瑚、青金石。后垂金黄绦，是妃嫔用的。清中期制造。

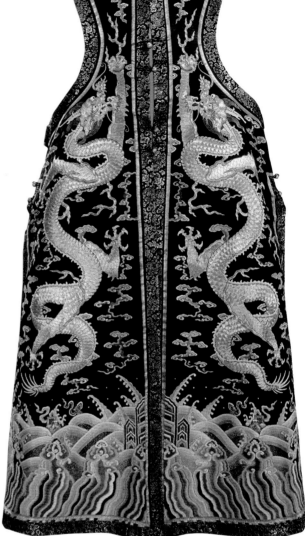

249

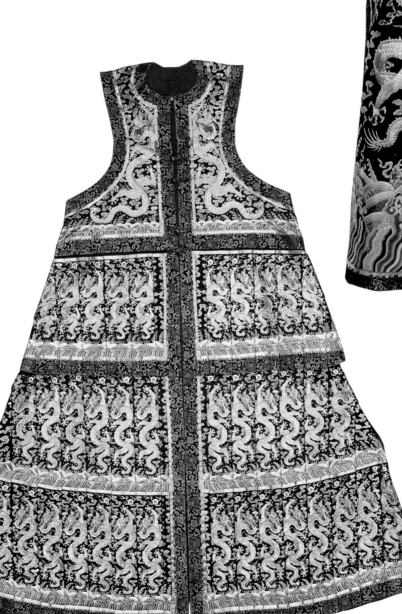

250

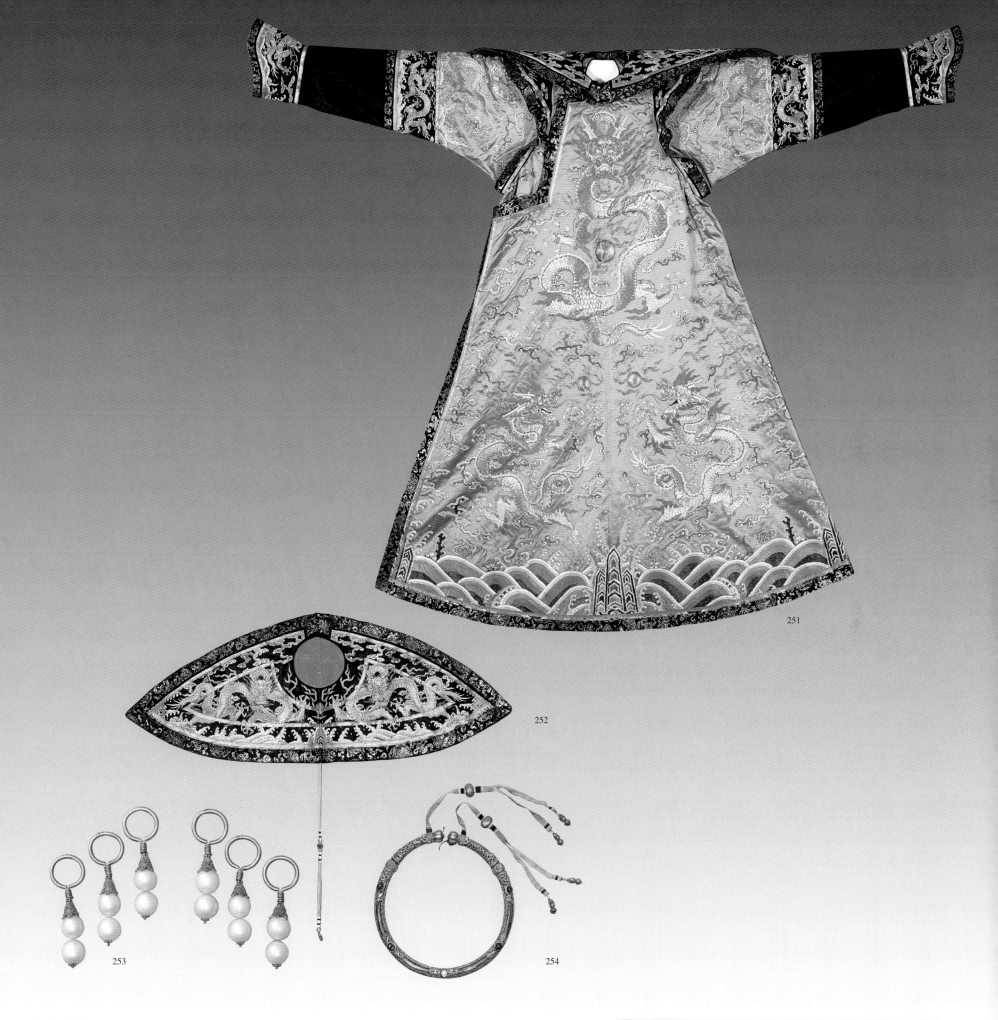

251

252

253

254

255. 道光皇后朝服像

纵 241cm　横 113.4cm

道光孝全成皇后，钮祜禄氏。道光二年
（1822年）封为全嫔，三年封全妃，五年晋
全贵妃，十四年册立为皇后。十一年生奕詝(咸
丰帝）于圆明园之湛静斋。二十年（1840年）
卒，享年三十三岁。

按规定，皇后的朝冠，冬用熏貂，夏用
青绒。朝冠的顶子为金累丝三凤叠成，每层
金凤上各饰东珠十七颗，层间贯一颗东珠，
顶端为大东珠一颗。红缨上，周围缀金凤七只，
各饰东珠九颗，猫眼石一块，珍珠二十一
颗；后有金翟（音：狄，长尾雉）一，饰猫
眼石一，小珍珠十六；尾部有垂珠五行，共
用珍珠三百零二颗，末端缀珊瑚。冠后垂有
护领，并垂明黄色绦两根，末缀宝石。

画像中的孝全成皇后穿戴夏朝冠。冠顶
为金累丝三凤顶。冠檐下为金约，颈戴领约。
佩戴东珠朝珠一、珊瑚朝珠二。胸前挂五谷
丰登绿帨。耳垂东珠耳饰。皇后的典型朝服。

256. 慧贤皇贵妃朝服像

慧贤皇贵妃，高佳氏，满镶黄旗人。乾
隆二年（1737年）封贵妃，十年（1745年）
晋封皇贵妃，是年卒，追谥慧贤，葬清东陵
裕陵。画像中的慧贤皇贵妃戴金累丝三凤顶
冬朝冠，额上为金约，颈带领约，身穿冬朝
服、朝褂，佩戴东珠朝珠一盘、珊瑚朝珠二盘。
胸前垂粉红色云芝瑞草帨，耳垂东珠耳饰。

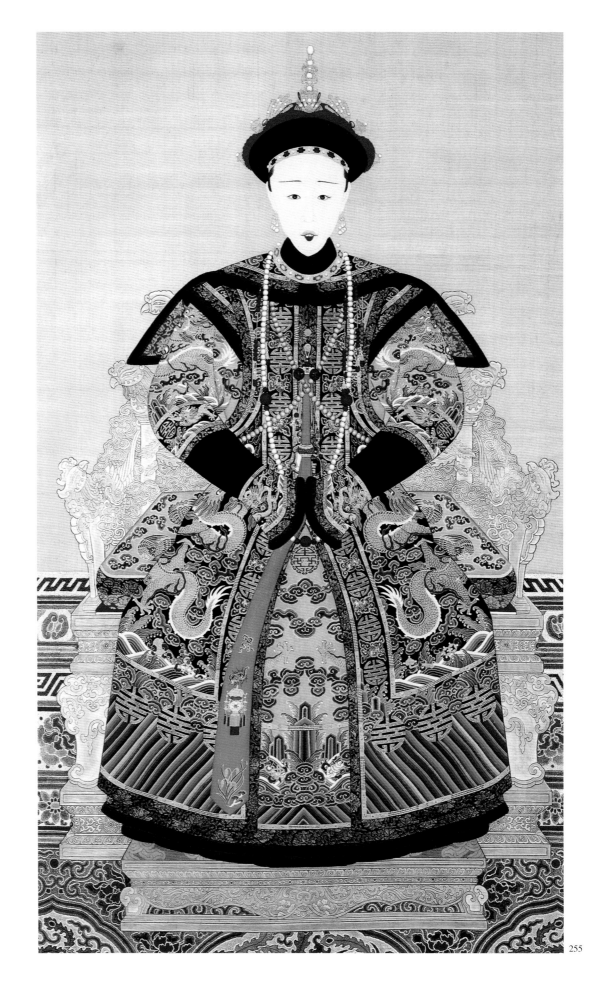

255

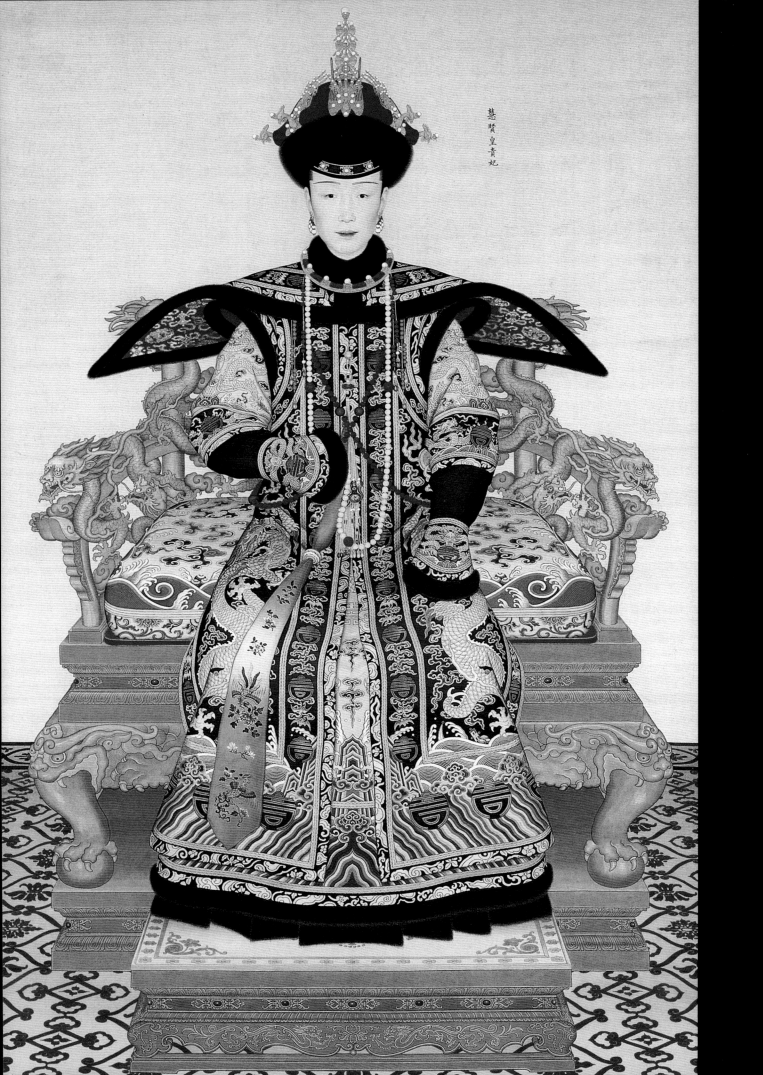

慧賢皇貴妃

257. 点翠穿珠花卉钿子正面

258. 点翠穿珠花卉钿子背面

后妃穿朝服时戴朝冠，穿吉服时戴吉服冠，还有一种类似冠的头饰，是满八旗妇女在穿彩服的日子里也戴的，叫钿子。钿子有凤钿、满钿、半钿三种。钿子前如凤冠，后加覆箕，上穹下广；以铁丝或藤做胎骨，网以皂纱；或以黑绒及缎条制成胎，前后均饰以点翠珠石。凤钿装饰珠石九块，满钿八块，半钿五块。这顶钿子，饰缀以点翠嵌珠石花卉，是满钿，为晚清宫廷之遗物。

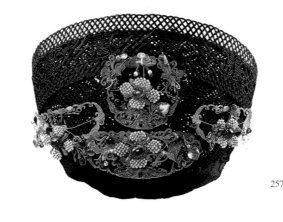

257

258

259. 绿色二则团龙暗花绸女袍

清代后妃日常穿的袍，样式与龙袍相同。只是面料、颜色、花纹随意。此袍为道光年制。

260. 皇后龙袍

龙袍是一般节日穿的。明黄色，右衽，箭袖，两开裾。袖为石青色。袖端正龙各一，袖相接处行龙各二，衣纹与龙褂相同。领圈前后正龙各一，左右交襟行龙各一。领后垂明黄绦，饰有珠石。这件明黄色缂丝五彩云金龙八团龙袍，乾隆年制。仅缂丝就要用一千余工。皇后还有一种五彩云九金龙的龙袍。皇太后、皇贵妃龙袍与皇后相同。贵妃、妃龙袍金黄色，嫔香色，领后皆垂金黄绦，饰以杂宝。

261. 皇后龙褂

皇后吉服包括龙袍、龙褂。龙褂套在龙袍外。有两种纹饰。这件石青缎绣五彩云五爪金龙八团褂是其中之一。其绣文，两肩、前后胸为正龙团花，在襟前后各二为行龙团花，下幅立式水纹兼有八宝，称八宝立水。乾隆年制。当时承造这样的细绣活计，绣工昼夜赶制，也需四百多工。还有另一种纹饰的龙褂，只有金龙八团，下幅没有花纹。皇太后、皇贵妃、贵妃、妃龙褂都与皇后相同，嫔龙褂为夔龙团花。

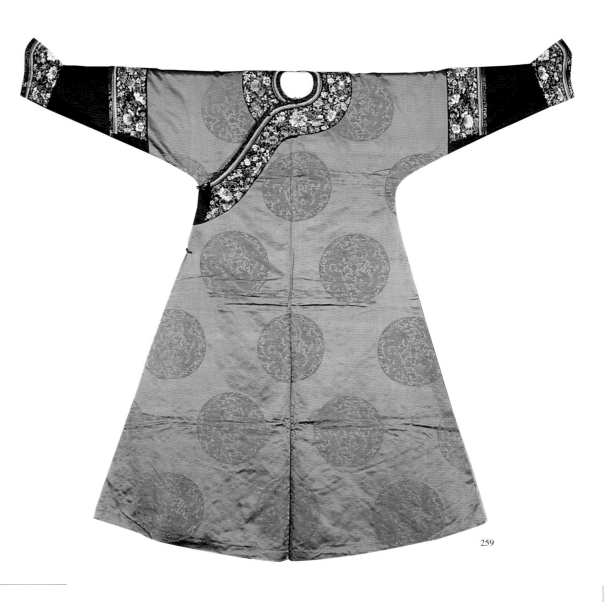

259

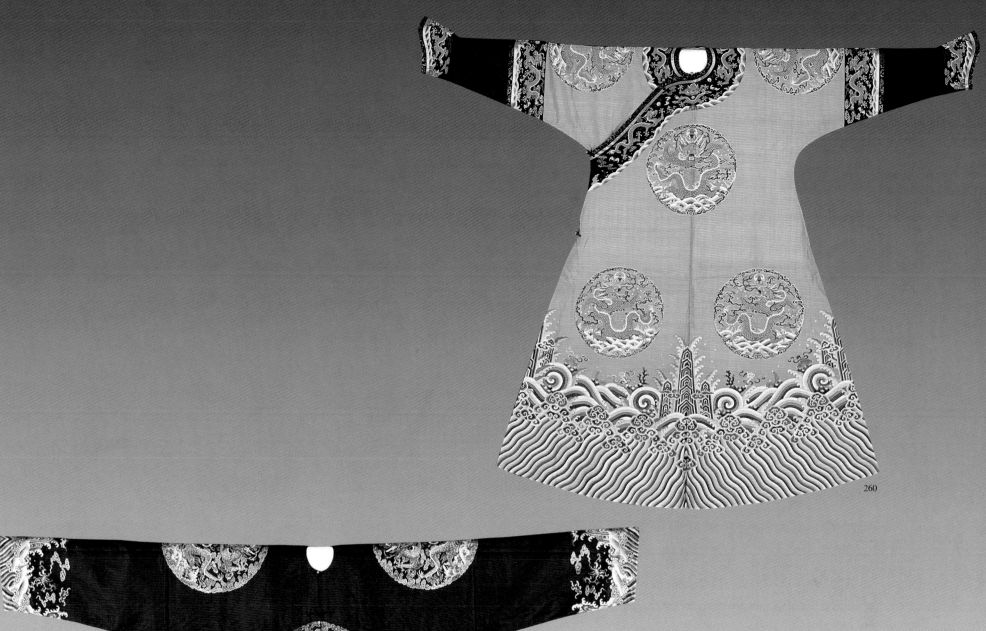

260

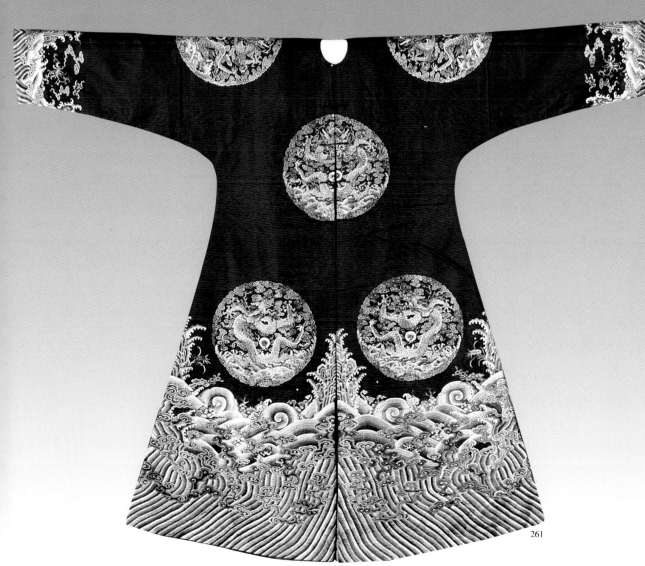

261

262. 品月缎绣玉兰飞蝶氅衣

氅（音：厂）衣是清代后期出现的女服。衣肥，袖宽大挽起。两开裾，裾高及腰。裾处沿边有如意云头纹。衣周围沿宽花边，有二道、三道边的。这件绣花氅衣，颜色素雅，是慈禧太后穿的。

263. 浅藕合缎绣团寿藤萝女袍

清晚期制。

264. 杏黄缎绣兰桂齐芳女袍

这是清代后期后妃穿的便袍。

265. 头簪

簪的原意是连缀，因戴冠于发要用工具，以后就把这种工具称为簪了。簪后来又变为

妇女头上的装饰品。贵族妇女"戴金翠之首饰，缀明珠以耀躯"，以满头珠翠为荣耀。这些头簪是清中期后妃戴过的点翠嵌珠宝头簪。"点翠"是中国羽毛传统工艺之一。它是用翠鸟蓝、紫色羽毛绒，巧妙地黏贴起来的。色彩鲜艳，永不褪色。簪上有珍珠、翡翠、碧瑶、珊瑚、宝石等珍贵材料。纹饰中有龙、凤、蜻蜓、如意、佛手等，大都构成二龙戏珠、凤戏牡丹、事事如意、万福万寿等吉祥图。

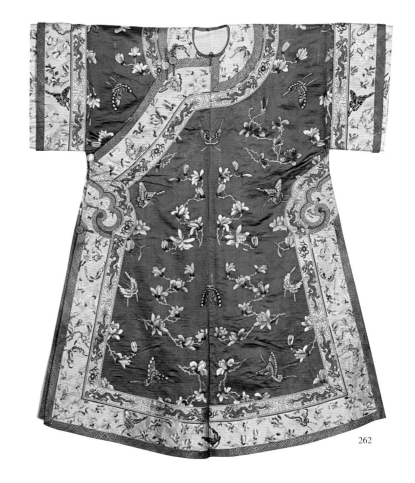

262

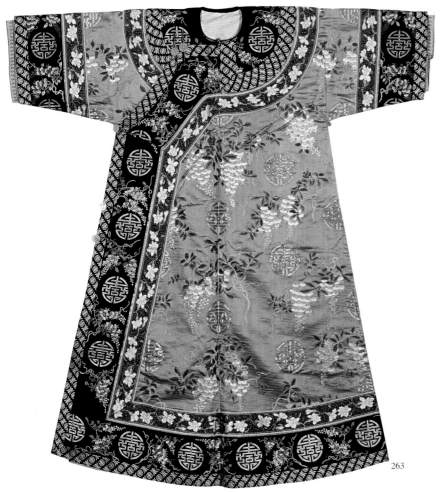

263

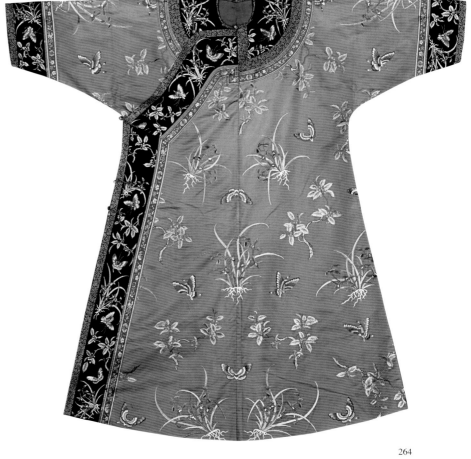

264

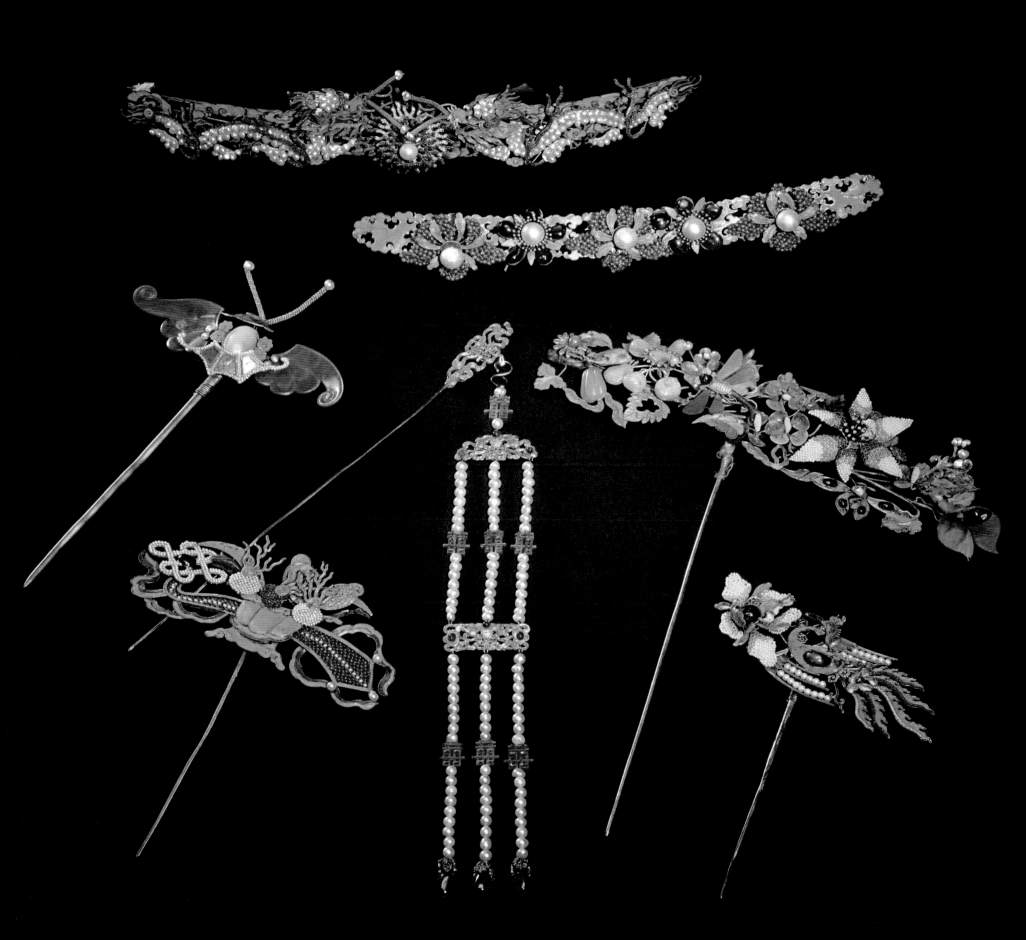

266. 雍正妃常服像

纵184cm　横97.8cm

这是《雍正妃行乐图》之一。图中妃所穿衣饰，是明末至清康、雍朝流行于南方上层社会的汉装。这种汉装只出现于行乐图中，清宫内并无实物遗留。正如乾隆帝曾说，在行乐图中着汉装"不过是丹青游戏，非慕汉人衣冠"。但在妃画像中常出现汉装，可见当时民间流行服装对宫廷也是有影响的。

267. 绣花褡裢

是相连的长口袋，可以储钱物。大的搭在肩上。这是小的折叠袋，亦称褡裢，用时揣在怀里或别在腰间，以放钱物。

268. 伽南香镶金裹嵌米珠花丝寿字镯

伽南香，即沉香。产于印度、泰国、越南等地，是贵重木材，亦可入药。用伽南香木造手镯，取其香味。这副手镯镶金裹，在伽南香木上用米珠组成寿字和金花丝寿字，样式别致而名贵。

269. 翠镯

外径7.6cm　内径5.8cm

这副后妃戴的翠镯，乾隆年制；绿色均匀、浓重、艳丽，质地晶莹、滋润、无暇，为翠中之佳品；琢磨细腻、环形规整，是稀有的珍宝。

270. 石青缎绣凤头厚底女鞋

此鞋造型别致。绣花为早期针法，鞋底厚而不高。清初制造。

271. 紫缎钉绫凤戏牡丹高底女棉鞋

清代后妃流行穿高底鞋。底有各种样式。这两双鞋底，是清末代表样式。

272. 湖色缎绣兰花盆底女鞋

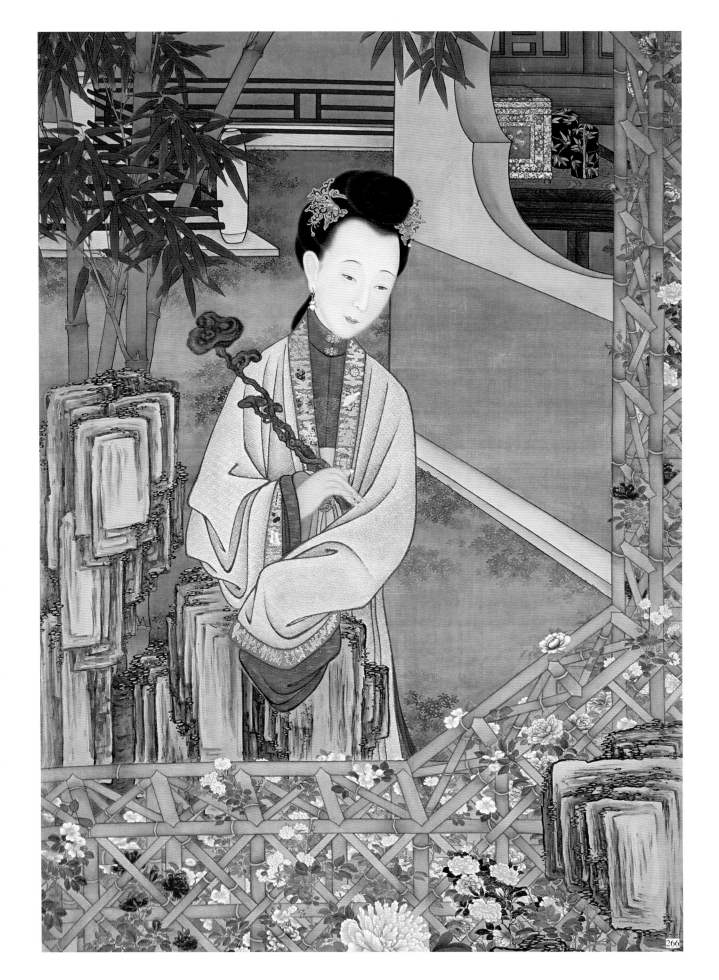

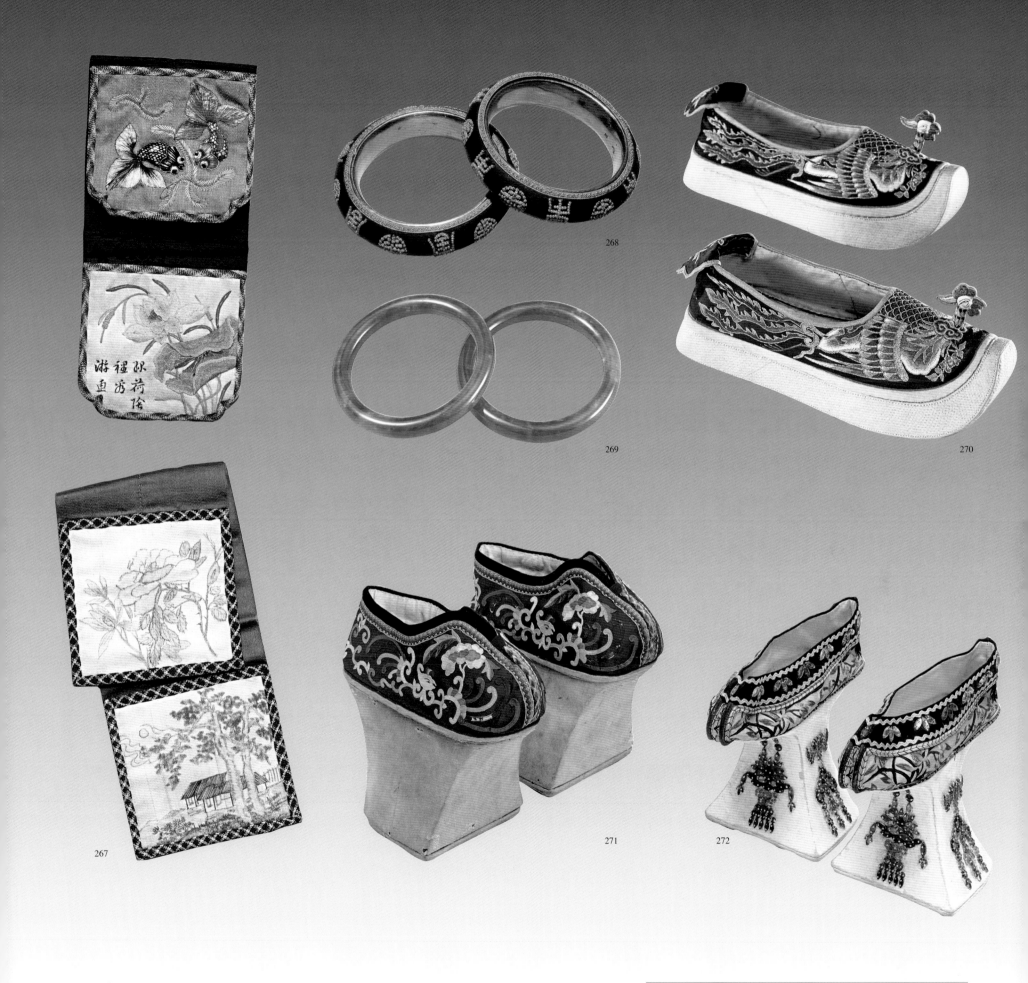

268

269

270

271

272

267

273. 膳单

清代皇帝的膳食由御膳房办理。御膳房逐日将皇帝的早、晚饭开列清单，通称膳单，呈内务府大臣批准，然后按单烹饪。图为乾隆十二年（1747年）十月初一日皇帝的膳单。

274. 太和殿筵宴图

275. 乾清宫家宴

乾清宫是内廷的主要宫殿。每逢节日，内廷的庆贺礼以及宗亲宴、家宴都设在这里。图中所见，是按照乾隆帝在乾清宫家宴的记载所摆设的。

在"正大光明"匾下、宝座台上设皇帝宴桌。席上珍馐佳肴十分丰盛，并具有满族特色。计有热菜二十品，冷菜二十品，汤菜四品，小菜四品，鲜果四品，瓜果、蜜饯果二十八品，点心、糕、饼等面食二十九品，共计一百零九品。万寿节家宴，大多用铜胎镀金的掐丝珐琅"万寿无疆"盘碗。盘碗底有"子孙永宝"款。元旦、除夕等大宴一般用青玉盘碗。在宝座台下，分东、西两侧摆陪宴桌。东边头桌为皇后宴桌，设宝座，皇贵妃以下不设座位。家宴的陪宴者，有皇后、贵妃、妃、嫔、贵人、常在、公主等；宗亲宴的陪宴者，有亲王、郡王、贝勒、阿哥等。设多少陪宴桌，视陪宴者人数而定。皇后独自一桌，其余二人一桌。桌上摆热菜、冷菜、糕点、瓜果等十五品。大宴的菜肴以鸡、鸭、鹅、猪、鹿、羊、野鸡、野猪肉为主，并有燕窝、香蕈、蘑菇、木耳、鲜菜等。

皇帝入座后，宴会即开始。冷菜事先摆好，顺序上热菜、汤菜。进膳后，献奶茶。茶毕撤席。接着摆酒膳，御宴桌有荤菜二十品，果子二十品。陪宴桌有酒膳十五品。酒膳毕，大宴结束。

273

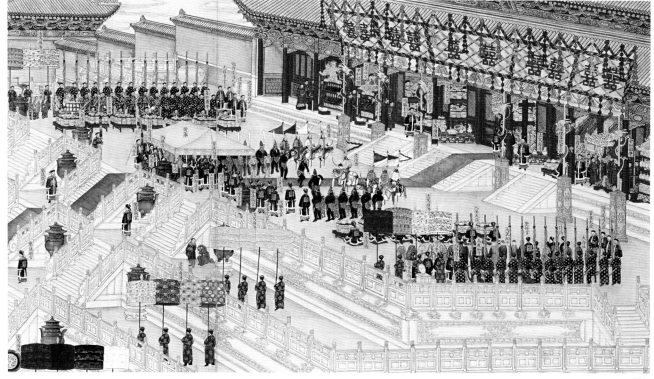

274

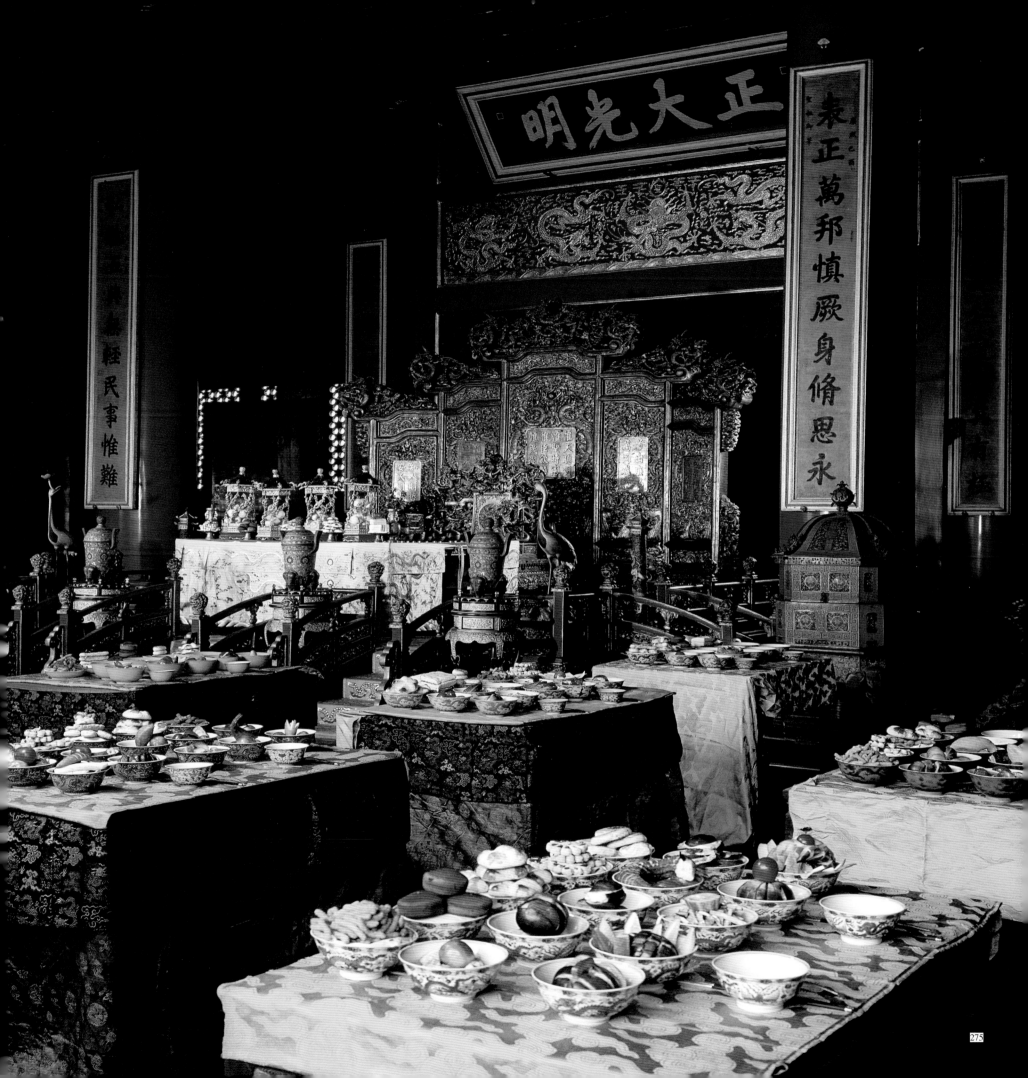

276. 瓷茶壶、茶碗

乾隆年制。

277. 翡翠碗

278. 玛瑙碗

翡翠和玛瑙，古代即认为是珍贵玉料。因为它质地坚硬光润，色彩绚丽。这两件珍宝都是乾隆时大臣进献的。

279. 金錾云龙纹执壶、金盅

280. 进膳用具

青玉柄金羹匙。青玉镶金箸。金镶木把果叉。乾隆款金胎珐琅柄鞘刀。铜胎镀金掐丝珐琅万寿无疆碗。这几种食具都是皇帝进膳时用的，均为乾隆年制。

277

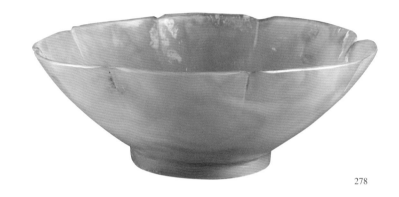

278

276

279

281. 黄缎绣暗八仙祝寿怀挡

皇帝吃饭时挂在胸前，防沾污衣服用的。颜色、质地、纹饰随意。这件怀挡绣工精细，花纹密集，主题是多福多寿。黄缎心绿蓝万字福寿边。花纹中心突出"团寿"字。上边有蝙蝠衔"万寿无疆"字条及寓意祝人长寿的"海屋添寿"；左鹤、右鹿，寓意"鹤鹿同春"；下有双龙立水；满铺云蝠纹地，纹间有暗八仙，即八仙所持之物，包括扇、渔鼓、宝剑、葫芦、花篮、箫、拍板、荷花，寓意"八仙祝寿"；四角为双蝠。

282. 花梨木酒膳挑盒

此挑盒造工精细。盒有五层屉，内盛梅花式银酒壶、匏镶银里酒杯、花梨木镶银里各式盘碟，还备有乌木箸，便利于携带酒膳。为清中期遗物。

283. 雍正帝《行乐图》

纵 206cm　横 101.6cm

清宫廷画家绘。此画色彩鲜艳，布局和谐。描绘在春暖花开之际，雍正帝及众皇子等人游乐于花园，正准备摆膳的情景。右边山石上放着盛食品用的提盒、捧盒、果盒、执壶、酒杯、茶壶及碗等。叠石间盛开着玉兰、海棠、牡丹等，寓意"玉堂富贵"。

281

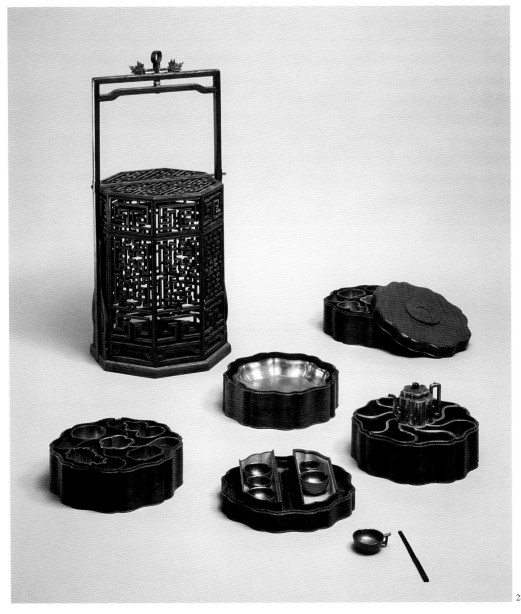

282

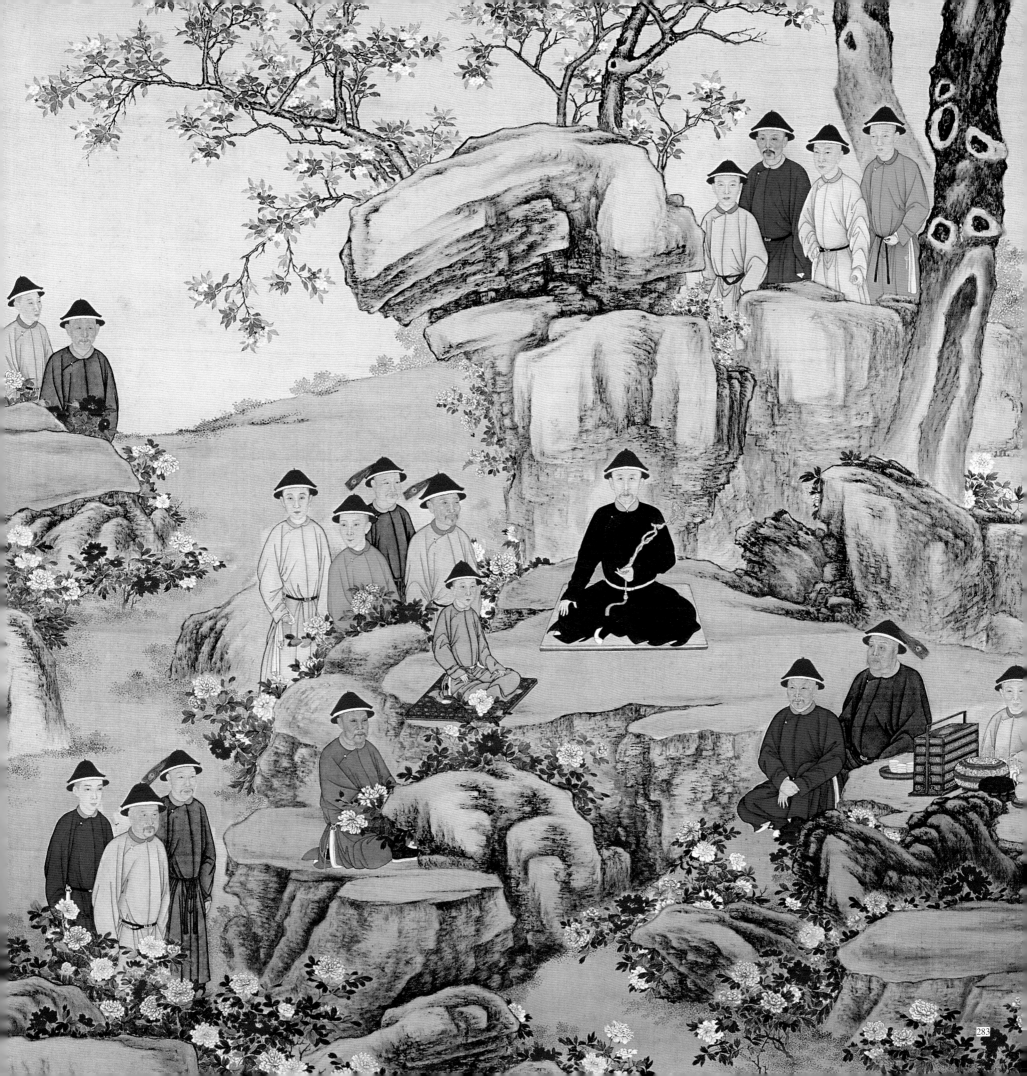

284. 银盒白花蛇

这是御药房药材之一。白花蛇主要产于广东、广西等地，有大小两种。大者为蕲蛇，小者为白花蛇。为眼镜蛇科动物银环蛇的幼蛇。在夏季捕捉，剖开蛇腹，除去内脏，盘成圆形，烘干，去头尾入药；或以黄酒浸透，去皮骨用。此药有毒，主要功能为祛风湿、定惊搐，主治风湿瘫痪、麻风、疥癣。小儿惊风，破伤风亦有功效。

285. 铜神

身高 93cm　肩宽 33.5cm

清太医院称刻示有经络、穴位的铜人为铜神。古代铜制人体针灸经络穴位模型，最早为宋王维一于天圣五年（1027 年）创铸。这铜人是清代太医院所藏。周身经络穴位，嵌以金丝楷书标名。经络上的穴位有三百六十多。穴位用以施行针灸、推拿等法，可防治疾病。

286. 蟹化石

御药房药材之一。

287. 药袋

这大药袋原藏于御药房，可能是皇帝出巡时药房携带的。大袋上缝有一百多小袋，小袋装药材并书其名称。

288. 寿药房之药柜

清后期为皇太后设有寿药房。位于坤宁宫后西庑。寿药房的药柜，每柜有二十八个抽屉，每抽屉内分三格，装各味药材。药名标在抽屉面上。寿药房的药材多由太医院领取。柜上层的瓷罐装成药，如人参膏、熊油虎骨膏、益寿膏等等。

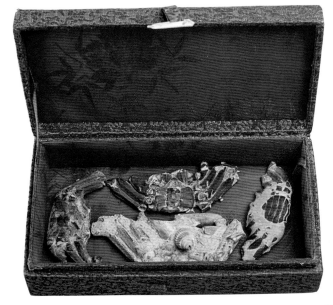

286

284

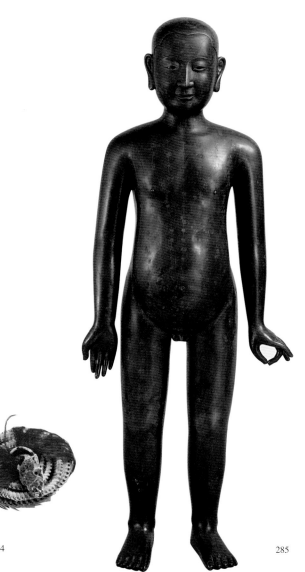

285

287

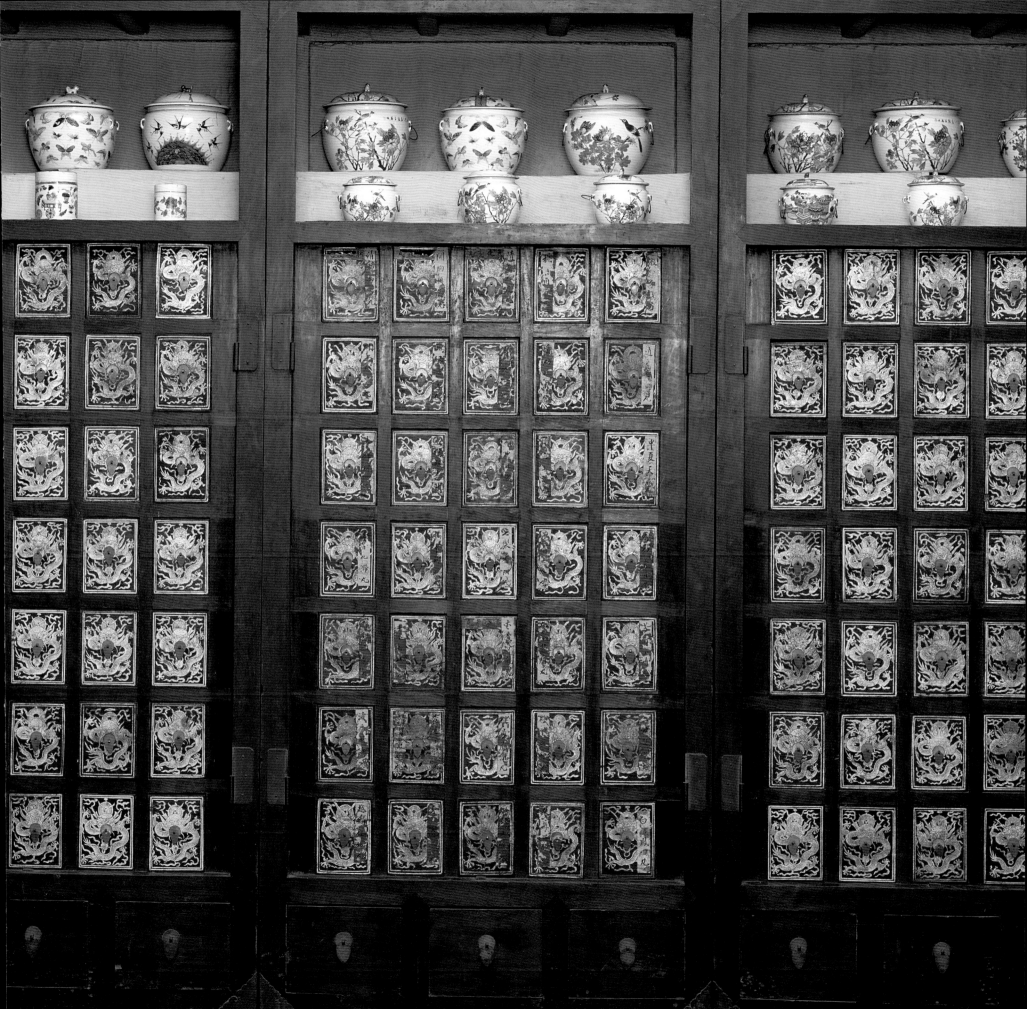

289. 光绪帝、慈禧太后进药底簿

皇帝、皇太后等有疾，经太医诊治，所开药方，药房均登记入簿，是为底簿，以备稽考。这些底簿真实地记录了当时诊疾用药的情况，为我们研究中医药学提供了宝贵的资料。

290. 按摩器

据说乾隆时才开始有玛瑙、珊瑚、金星料等讲究的按摩器。是后妃宫中使用的。这些玛瑙菊瓣形、金星料瓜棱形、珊瑚圆珠形的按摩器，适用于按摩身体不同部位。放在后妃寝宫，使用时可以自用或由宫女伺候，方便治疗。按摩是中国一种传统的健身防病治病的方法。

291. 光绪帝用药底簿

为皇帝诊病、用药均有详细记载。

这是光绪三十四年（1908年）皇帝的脉案。图中翻开的一页是七月七日御医吕用宾请脉用药情况。这时距光绪帝死亡仅三个半月，从中可见当时光绪帝病势已十分严重。

292. 惇妃、丽皇贵妃用药底簿

后妃用药也按人分簿记录。这是乾隆四十二年（1777年）惇妃，同治元年（1862年）丽皇贵妃的用药底簿。惇妃于乾隆三十六年（1771年）封为嫔，三十九年进为妃，四十三年曾因打死宫女降为嫔，不久又复封妃，嘉庆十一年（1806年）死。丽皇贵妃是咸丰皇帝之丽妃，同治帝即位，尊为皇考丽皇贵妃；光绪帝即位，尊为丽皇贵太妃。光绪十六年（1890年）死。

293. 银药铫

御药房煎药的药锅。

294. 蓝釉开光瓷药钵

御药房研药的用具。

295. 石药钵

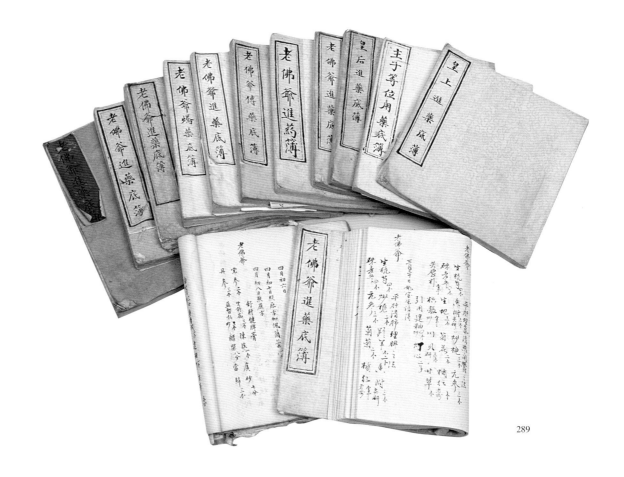

289

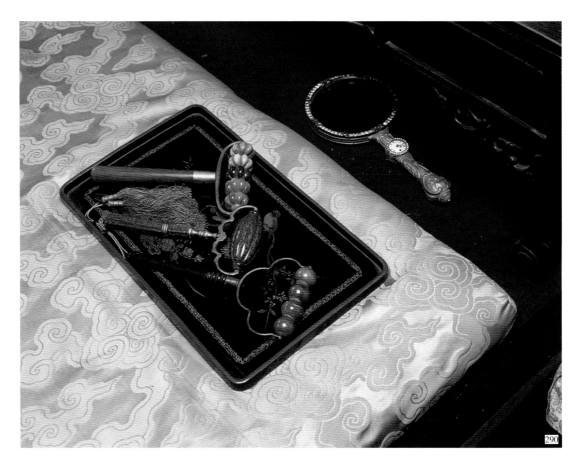

290

博妃用藥底簿

乾隆四十二年

291

292

293

294

295

晉內史吳郡陸機士衡書

彥先羸瘵，恐難平復，往屬初病，慮不止此，此已為慶。承使唯男，幸為復失前憂耳。吳子楊往初來主，吾不能盡。臨西復來，威儀詳跱，舉動成觀，自軀體之美也。思識□量之邁前，勢所恒有，宜□稱之。夏□榮寇亂之際，聞問不悉。

文化编

清宫的文化生活，官方文献中没有系统的记载。原因是清王朝以骁勇善战起家，一贯重视骑射；文化活动，在皇帝看来不过是万机余暇的及时行乐，故不便载入典册。而实际上，在汉族文化的影响下，宫廷的文化、艺术等生活还是相当丰富的。

清王朝在入关前，满族社会尚处在由奴隶制向封建制过渡的阶段，文明程度并不高。文字刚刚首创，语汇也不够丰富。到乾隆年间编纂《五体清文鉴》时，才收有词汇一万八千条左右，无法与康熙年间编纂的，收入汉文词汇约四十八万条的《佩文韵府》相比。清廷虽然征服了汉族，跃居统治者地位，但面对这个比自己进步得多的汉族社会，也不得不在政治、经济以及文化等各方面，接受它的影响。清宫由于大量使用明朝的官员及明宫的太监，使宫廷的文化生活也大为汉化。从皇帝、皇子的学习，到宫廷的诗文书画活动，收藏、编书刻书，以至音乐、戏剧等活动，无不受明代宫廷的熏陶。间或保留一些满族特色，但为数不多。

先从皇帝本身的学习和对子孙的教育来看，清初几代皇帝都很重视学习汉族文化。顺治帝和康熙帝从小就勤于攻读汉文书籍。据康熙帝自己说，他八岁登极时，即黾勉学问。当时教句读的，是明宫遗留的、有文化的张、林两名太监。所教的内容，以经书为主，其次是诗文。到康熙帝十七八岁时（已亲政三四年），每天五更起来，首先诵读，然后处理政事，至日暮理事稍暇，又讲论琢磨。由于劳累，以致"痰中带血"也不放松。康熙帝不但努力学习中国传统文化，而且请西方传教士为他讲授天文、地理、数学、音乐等方面知识。明代为年幼的万历帝编辑的《帝鉴图说》，也被清宫选用，供小皇帝阅读。

康熙帝深知培养接班人的重要，所以很关心皇子的学习，曾亲自教皇太子允礽(后废掉)读书。允礽年满六岁，即为他选了大学士张英等作师傅。又曾屡次向皇四子（后来的雍正帝）讲述求学应持谦虚的态度，但又不要拘泥于古书等方法。

雍正帝为了便于监督皇子们的学习，特命在乾清门东旁的南廊房及圆明园内设立上书房，规定皇子六岁入学，从识汉字到读四书五经，均聘请翰林中学问极好的任师傅。另有谙达（蒙语，原意为伙伴，此处有伴随皇子学习之意）多人，于课前教满、蒙语文及拉弓射箭等。每日"卯入申出"（早六时至下午四时前后），"虽穷寒盛暑不辍"。

乾隆帝对皇子管束亦严，一次八阿哥（皇八子）永璇，因自己的事，既未奏闻，又未向师傅请假，即带亲随及园门护军数人，擅自离开圆明园上书房，骑马进城。乾隆帝知道后，不仅对八阿哥大加训斥，而且连总师傅、师傅、谙达等，都一一责备。另一次，乾隆帝看见十五阿哥（嘉庆帝颙琰）所持的扇子上，有十一阿哥（成亲王永瑆，时年十五岁）题画诗句，落款作"兄镜泉"三字。乾隆帝认为这是染上了师傅的书生习气，鄙俗可憎，非皇子所宜，如果这样下去，必然变成文弱书生，不能振作。而实际上，汉族文化在宫廷中已扎根很深，想扭转这种趋势是很难的。在乾隆帝的十个成年皇子中，只有皇五子荣亲王永琪少时习骑射，娴国语，但活到二十六岁便死去。其余诸子均不善骑射，反而富文才，工书画。其中几个有诗集，有的还是书法家、画家。这种舍武从文之风所以不能遏止，一方面是因为这些天潢贵胄过着极端优越的生活，无所事事，必须用一种爱好来填补；更重要的是自皇帝始，都经营这些汉族文化生活，自然影响到宫廷以至达官显贵。嘉庆、道光两朝，上书房仍存。但到了咸丰帝时，因儿子未入学即做了小皇帝，同治、光绪两代又无子，作为皇子读书的上书房，自然就是虚设了。

清代前半期，皇帝及宫廷的诗文书画活动相当活跃。顺治帝就能书善画。他曾画《牧牛图》赐与国史院大学士宋权。乾清宫的"正大光明"匾就是顺治帝的题字。康熙帝酷爱米芾、赵孟頫和董其昌的书法，他的字得董其昌的意趣最多。雍正帝的字，同样受其父及董其昌的影响。

到乾隆时期，宫廷的书法绘画活动曾出现高潮。如宫廷刻帖方面，早在康熙二十九年（1690 年），已编刻了大

型丛帖《懋勤殿法帖》，并设有文书馆（后改名御书处），专管镌刻、刷拓御笔及法帖。又刻有《渊鉴斋法帖》、《四宜堂法帖》等。乾隆年间刻帖更多，计有《敬胜斋法帖》、《三希堂法帖》、《墨妙轩法帖》、《兰亭八柱帖》、《重刻淳化阁帖》等，至乾隆末年已达七十多种。

乾隆帝最珍爱王羲之《快雪时晴帖》墨迹。在这仅有二十多字的残简的前前后后，从乾隆十一年（1746年）开始到乾隆六十年（1795年），几乎每年都有题跋，共达七十多处。乾隆帝还是一个乐于表现自己文词书法的人。凡宫廷、园囿、寺庙等地所到之处，几乎都有题字刻石。其中虽有很多是廷臣代笔，但乾隆帝本人的书法也有一定水平。以后各代皇帝，也大都能书，但较之乾隆帝则是每况愈下了。

中国历代宫廷都很重视绘画。汉、唐以来，宫内均设有专人或机构从事此项活动。清宫亦设有绘画机构如意馆。康熙年间，如意馆还聘有西洋画师多人，最著名的如郎世宁，康熙年间入宫画画，到乾隆朝时还在如意馆供职。他善于将西洋画法与中国画法相结合，富于立体感和质感，为宫廷画了很多精美的画卷，在如意馆中影响很大。武备编中的《大阅图》就是郎世宁的名作。乾隆帝曾到馆内看绘士们作画，有用笔草率的，就亲手教之。对画得好的人，有的还赐以官职。如意馆画的好画，也编入皇家珍藏的作品目录。当时给宫廷画画的，还有很多高级官员，如大学士蒋廷锡，户部侍郎王原祁，都是当时有名的画家。

清朝的如意馆，盛于康、雍、乾时代，至嘉庆朝已是尾声。据记载，嘉庆年间，如意馆具姓名，有好作品的中西画家共八十多人，不见记载的更多。晚清慈禧执政时代，虽恢复了如意馆，但其规模和水平已不足称道了。

顺治帝以下，各代皇帝均能诗文，各有御制诗文集存世。作品最多的是乾隆帝。他一生作诗四万三千多首，接近整个唐朝二千多诗人的诗作总和。就数量来说，的确是千古帝王、千古诗人无与伦比的。但这些诗，乾隆帝自己

承认是"真赝各半"，其实一半也不大可能。但也应该承认，这些诗并非与乾隆帝毫无关系。其中很多是皇帝命题，词臣作诗，又经皇帝修改或同意的。乾隆帝毕竟是一个多诗文的皇帝。每当新春正月，常在乾清宫或重华宫举行茶宴联句活动，皇帝与大臣共赋柏梁体诗。清代宫中诗文活动最多的也是在乾隆朝。

清朝宫廷很注意收藏，凡法书、绘画、善本书、青铜器、陶瓷器、玉器，以及石砚等，无不收罗贮存。到乾隆初年，内府收藏的历代书画，已积至万有余件。于是在乾隆九年（1744年），皇帝便命内直诸臣对所存书画，一一详加鉴别，遴其佳者荟萃成编，名《石渠宝笈》，共四十四卷。每件各以收藏之地点，分类编辑。举凡笺素尺寸、款识印记、前人题跋，以及有御题或钤有宝玺的，均作详细记录。从记载看，当时贮存书画最多的地方，是宫内的乾清宫、养心殿、三希堂、重华宫、御书房、学诗堂、画禅室，以及圆明园、避暑山庄等处。到乾隆五十八年（1793年），因历次皇太后寿辰和朝廷盛典，臣工所献的古今书画之类及御笔题字又增加了很多，乾隆帝于是又命续纂《石渠宝笈续编》，嘉庆朝又续为三编。所录内府书画精品，约有一万二千五百多件。

《石渠宝笈》初编成后，乾隆帝又命兵部尚书梁诗正等人，仿照宋朝《宣和博古图》的形式，将内府所藏的尊、彝、鼎、卣（音：酉）等古器物，精确绘图，摹拓款识，编成《西清古鉴》，后又有续鉴。乾隆四十年（1775年）又命将内府收藏的陶、石、松花石、仿澄泥砚等各类砚台作图，编为《西清砚谱》。可惜，在这些著录中（包括《石渠宝笈》），有很多是不辨真伪的。

在编制《石渠宝笈》的同时，乾隆帝还命廷臣从宫内各处藏书中，选出宋、元、明版的善本，进呈御览选定，列专架藏于乾清宫东旁的昭仁殿，并取汉朝大禄阁"藏秘书、处贤才"之意，题名为"天禄琳琅"。到嘉庆二年（1797年）十月二十一日晚，因值班太监不慎失火，乾清

宫、交泰殿及昭仁殿都遭火灾，天禄琳琅的藏书焚烧殆尽。乾隆帝随即命尚书彭元瑞等，仿以前做法，重新收集宋、元、明版书，辑为天禄琳琅的续编。此次收集到的善本，比前编还要多。前编为四百二十二部，续编则达六百五十九部。其中乾隆帝认为特别好的，仍予题字，加盖宝玺，以示珍贵。此外，在宫内、御园及山庄等处，尚有很多集中藏书之所。

宫廷不仅大量收藏书籍，而且从康熙年间开始，即组织大批人力编书、刻书。宫廷所编的书籍，除各朝实录、圣训、御制诗文外，还编有方略、典则、经学、史学、仪象、志乘、字学、类纂、总集、目录、类书、丛书、校刊、石刻、图象、图刻、图绘等多种书籍。像至今还在广泛应用的《康熙字典》、《佩文韵府》，以及长达一万卷的大类书《古今图书集成》等，都是康熙年间编纂的。乾隆时期更编纂了举世闻名的《四库全书》。内中收书共七万八千七百三十多卷，前后缮写了七份，分贮北方四阁和江南三阁。对积累和保存中华民族文化是一大功绩。但在修纂《四库全书》的过程中，又焚毁、禁止、删改了大量书籍，同时大兴文字狱，滥杀无辜，这又不能不是乾隆帝的一大罪过。

宫廷的编书、印书机构，自康熙四十三年（1704年）开始，即设立武英殿修书处，并设有铜活字库、刷印作等。《古今图书集成》就是用铜活字（用铜块刻制的单字）排版印制的。到乾隆年间，因铜活字残损，全部销毁，后又不得不用木活字（即用木块刻制的单字）来代替，名曰武英殿聚珍版。在乾、嘉时代及以后，武英殿修书处刊印了不少书籍，纸、墨、刻工、印工及装潢均极精美，后称为殿版，现均列入善本收藏。

看戏，是清朝各代皇帝都热爱的娱乐活动。早在清入关以前，宫中即演杂剧。清入关后，延用明教坊司的机构，"传奇杂剧"亦"相沿不废"。康熙年间，承应内廷音乐、戏剧演出的机构为南府。康熙帝曾亲自研究乐律，

向西洋传教士学习外国音乐，并主持编纂了清代音乐理论书籍《律吕正义》。

乾隆帝也是一个热衷于戏剧音乐的皇帝。乾隆初年曾整理清宫音乐，敕编了载有很多乐谱的音乐书籍《律吕正义后编》；又命长于文词、官至吏部尚书的张照编写了许多剧本，凡遇宫中元旦，皇帝及太后寿辰等大节日，要接连数日演大本戏。另在宫中或御园内，每月逢初一、十五日也要演戏。其他节令，如立春、上元、燕九、花朝、寒食、上巳、浴佛、端阳、赏荷、七夕、中元、中秋、重阳、颁朔、冬至、腊日、赏雪、祀灶、除夕等，也要演与这些节令有关的承应戏。但也常因一些特殊情况，如日蚀、月蚀、忌辰、斋戒等，临时停演。

乾隆帝每次南巡和每年到木兰秋狝，都有南府太监演员数十人跟随。

至道光时期，由于时局恶劣，宫中日渐贫困，于道光七年（1827年），皇帝命将南府演员等五百多名，减为二百四十多名。并改南府为升平署。但道光帝本人和他的儿子咸丰帝都是"戏迷"，不仅看戏频繁，而且都曾将升平署的艺人召至居住的殿前排戏。咸丰帝因英法联军入侵，逃往避暑山庄，不久即令升平署迁往山庄。在病中，直至死前两天，即咸丰十一年（1861年）七月十五日，还在避暑山庄的如意洲看完了《琴挑》、《白水滩》、《连环阵》等最后的几出戏。

同治、光绪两朝，宫廷的掌权人慈禧太后也是"戏迷"。在她统治的近半个世纪里，除咸丰帝丧期、同治帝丧期和八国联军入侵北京时，因逃往西安而没有听戏外，其余时间，都经常在宫内、中南海、颐和园不断听戏。慈禧太后听戏，不仅听升平署人员演唱，而且常常叫民间戏班进宫内演唱。这时演唱的剧种，也逐渐从最初演昆曲、弋阳腔改为多种地方戏，而且出现了新的剧种皮簧，即后来的京剧。演戏而外，还不时有各样"杂耍"演出。

296. 康熙帝读书像

纵 126cm　横 95cm

康熙帝喜博览群籍，善独立思考，认为书册所载不可尽信。如对"囊萤读书"之说，曾取萤火虫百枚试之，竟不能辨字画。康熙帝又认为有的记载似乎荒谬，而实有其事。如汉东方朔记"北方有层冰千尺，冬夏不消"。今鄂（俄）罗斯来人证明确实如此。南巡中，有人进《炼金养身秘书》一册，康熙帝曰："此等事朕素不信，其掷还之。"

297. 康熙帝写字像

纵 507cm　横 32cm

康熙帝酷爱书法，自云："朕自幼习书，豪（笔）素（纸）在侧，寒暑靡间。"从他的字迹上看，是颇有功力的。

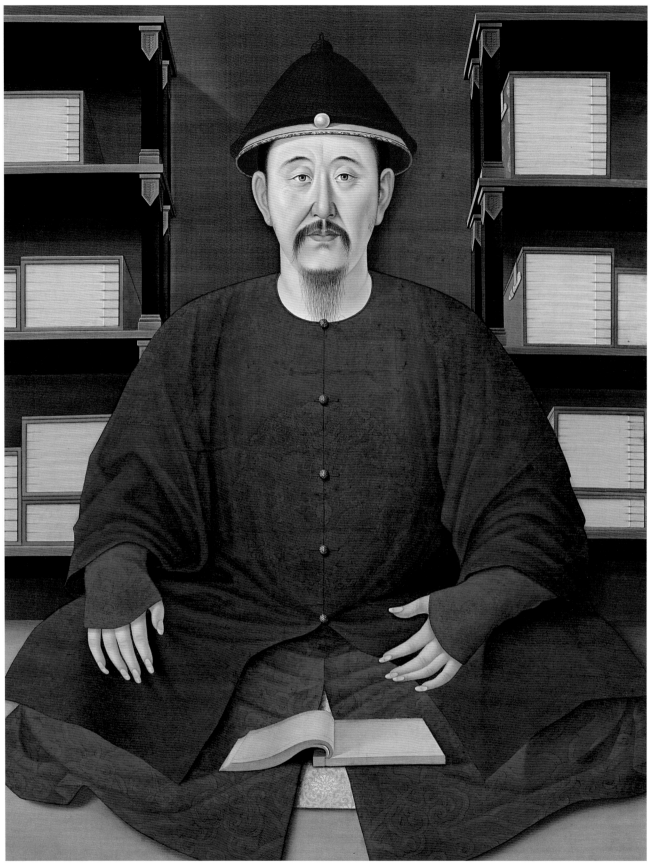

296

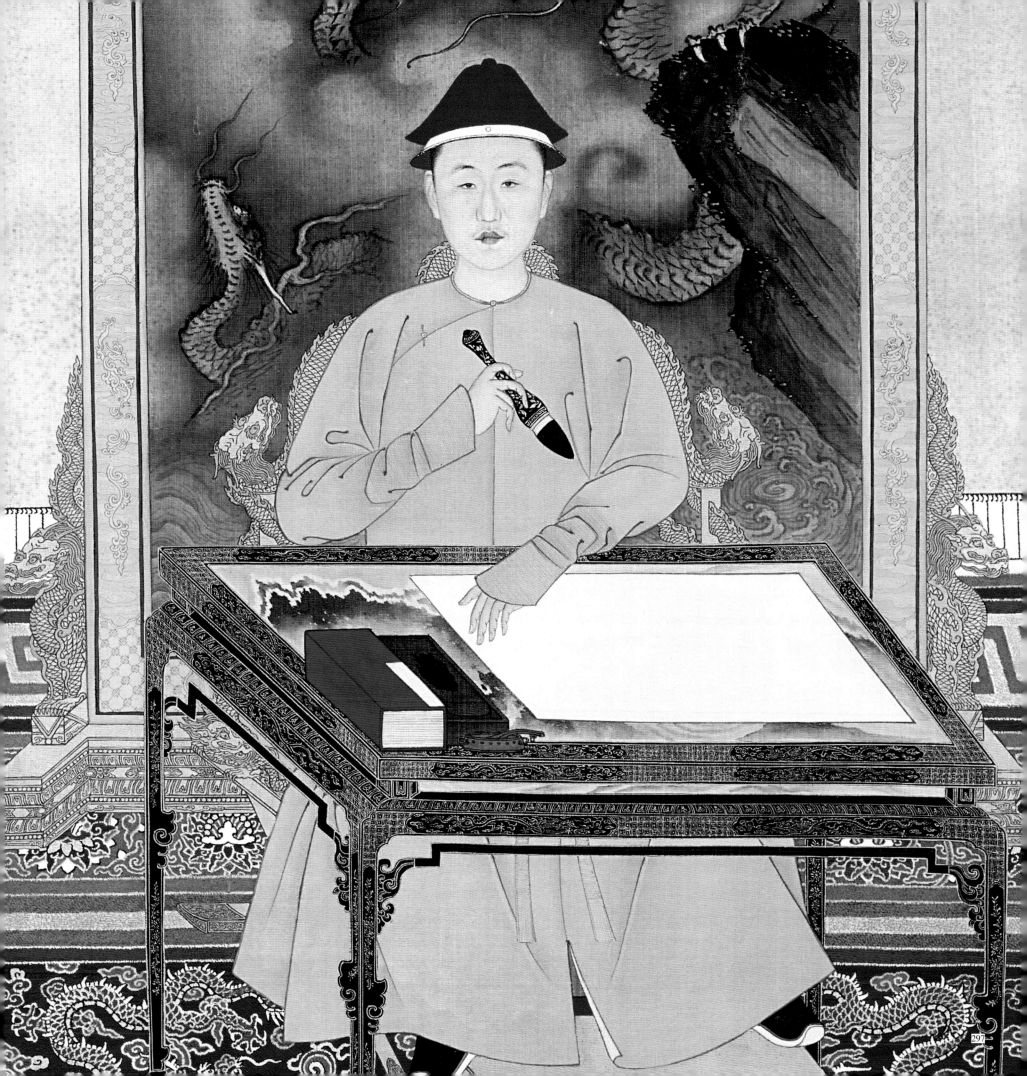

298. 补桐书屋

在南海瀛台的东部。乾隆帝做皇子时曾在此读书。窗前原有两株老桐,枯死一棵。补种后,另一棵亦枯死。乾隆十年(1745年)命将枯桐造琴四张,命名曰:瀛蓬仙籁、湘江秋碧、皋禽霜泪、云海移情。并各有题诗,陈于该屋内。

299. 乾隆帝绘《岁寒三友图》

乾隆帝是汉文化修养较高的皇帝,诗、文、书、画无所不能。乾隆帝的题字不难见到,但是他的绘画流传很少。此画轴虽未臻完美,但亦颇具几分情趣。

300. 康熙帝书仿米芾字轴

康熙帝最喜临摹宋米芾和明董其昌的书法。此轴虽名之为仿米芾,但在结体和布局上,更像董其昌。

301. 雍正帝手书对联

雍正帝在清各代皇帝中,是书法水平较高的一个。

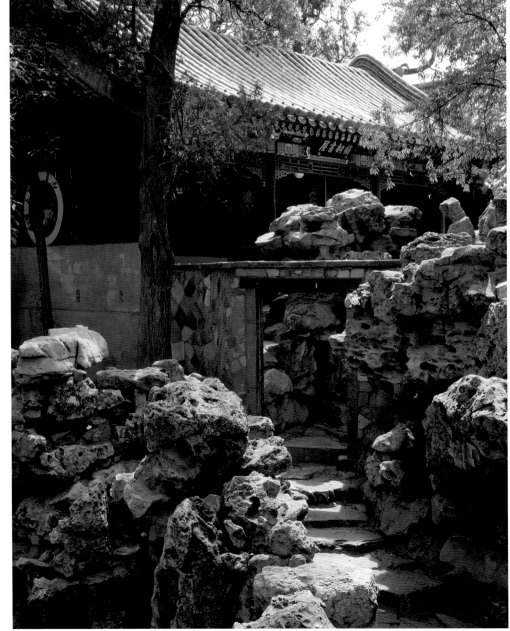

298

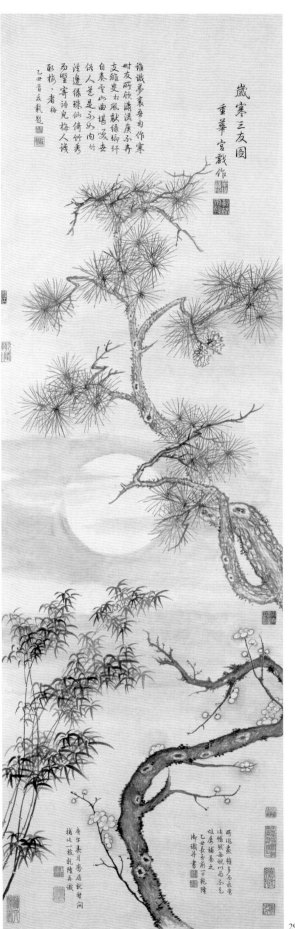

299

竹影橫窗知月上

花香入戶覺春來

陶令籬邊菊　秋來色轉佳　翠攢千
片葉　金翦一枝花　蓝逐蜂鬚嶺捲英
隨蝶翅斜帶香飄　綠綺和影上窗
紗散漫搖霜彩鮮妍　漏日華芳菲
彭澤見稱更在誰家　唐公秉億咏菊
倣米芾

302.《三希堂法帖》嵌螺钿字红木夹板

乾隆帝以晋王羲之《快雪时晴帖》、王献之《中秋帖》、王珣《伯远帖》为三件希世之珍，贮养心殿西暖阁的温室，命名三希堂。后于乾隆十二年（1747）又命大臣梁诗正等从内府所藏法书中编刻了一套大型丛帖《三希堂法帖》。内中收集了魏晋到明末的各体书法作品共三百五十件，另题跋二百一十多件，工程十分巨大。原石仍藏于北海阅古楼。

303.乾隆帝《御制诗初集》刻本

乾隆帝诗多，题材广泛。即景、叙事、咏物、题画、怀古等无所不有。但以数量计，风景诗当居首位，约占总数一半以上；其次是叙事诗；题画、咏物诗居第三位；其余题材数量不多。乾隆帝青年时期所作小诗，尚有清新意趣。即位以后，亲作与代作混杂，诗意多平淡，并多具政治色彩。除作为史料外，后人很少当文学作品传诵。

304.乾隆帝《御制文初集》

乾隆帝御制文三集共一千余篇，题材也很广泛。天文、地理、政事、经史、人物、艺术、经济等，无不以论。记、赋、铭、赞等各种文体分别记述。其中亦有不少是文臣代作的。

305.《三希堂法帖》所刻三希之一的王羲之《快雪时晴帖》拓本

306.《三希堂法帖》所刻三希之一的王献之《中秋帖》拓本

307.《三希堂法帖》所刻三希之一的王珣《伯远帖》拓本（一）

308.《伯远帖》拓本（二）

303

302

304

309. 乾隆帝重刻《淳化阁帖》拓本

310. 乾隆帝重刻宋《淳化阁帖》钩摹底本及拓本的夹板

311. 乾隆帝重刻《淳化阁帖》的钩摹底本

刻帖时，先用薄油纸从原本上钩摹下来，在纸背后再用红笔钩出，印在石面上，然后镌刻。此册系双钩的底本。乾隆帝又命用墨填成黑字，装裱而成。此本与原本对照，极为相似，可见当时钩摹、刻、拓工艺之精。

312.《帝鉴图说》

此书系明隆庆六年（1572年）年底，大学士张居正、吕调阳为新继位年仅十岁的万历皇帝编写的绘图教材。内容选自尧舜到唐宋历代帝王善事八十一件，恶事三十六件，以为皇帝借鉴。清帝亦阅读之。

313.《钦定元王恽承华事略补图》

此书为武英殿版印刷的书籍。是元代燕南河北道提刑按察副使王恽，于至元十八年（1281年）给当时的太子编写的，以历史掌故讲述治国之道的书籍。原书一事一图，至清已无图，后清代又补图。补图时间虽较晚，但刻制甚精，可作为我国传统版画艺术来欣赏。

314.《西清古鉴》

清宫廷受汉文化影响，也注重收藏字画、古董。乾隆时期尤盛。曾将清宫收藏商周以来的青铜器绘形、摹款，编为《西清古鉴》及续鉴。图片中的周诸姬尊即酰亚方尊，现仍收藏于故宫博物院。

315. 清宫藏历代钱币

这些古币是研究中国历代币制的重要资料。

316. 清宫藏青铜器——伯盂

高39.9cm 口径53.5cm

周代伯盂是传世周代同类型青铜器中较大的一件。口内有铭文"伯作宝尊盂，其万年孙孙子子永宝用亯"（亯，享本字）十六字。此器曾收录于乾隆五十八年（1793年）编成的《西清续鉴甲编》一书中。

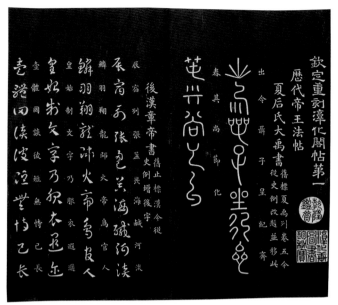

309

310

311

312

313

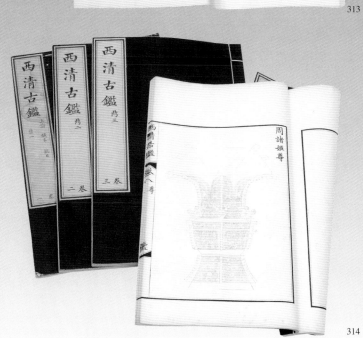

314

315

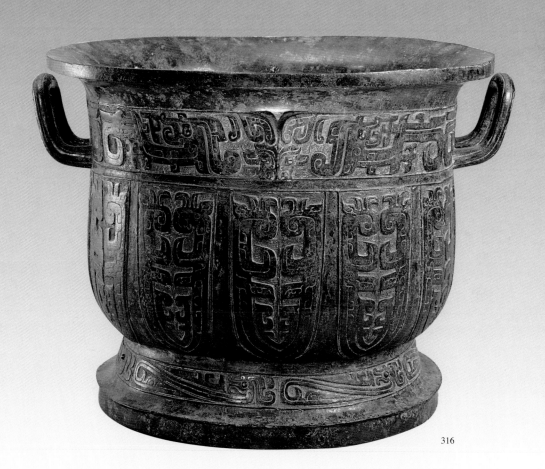

316

317. 皇子作业

这是嘉庆帝作皇子时学诗的习作。红字是皇子师傅批改的痕迹。

318. 康熙帝学算术桌桌面

319. 康熙帝学算术桌

长 96cm　宽 64cm　高 32cm

这张楠木炕桌设计精巧。桌面银板上刻有十几个数、理用表，桌内有可存放计算和绘图工具的各式格子，是康熙帝晚年读书学习的专用炕桌。反映出他对自然科学的浓厚兴趣和认真探索研究的精神。

320. 杭州文澜阁

江南三阁中仅存者。经重修。

317

318

319

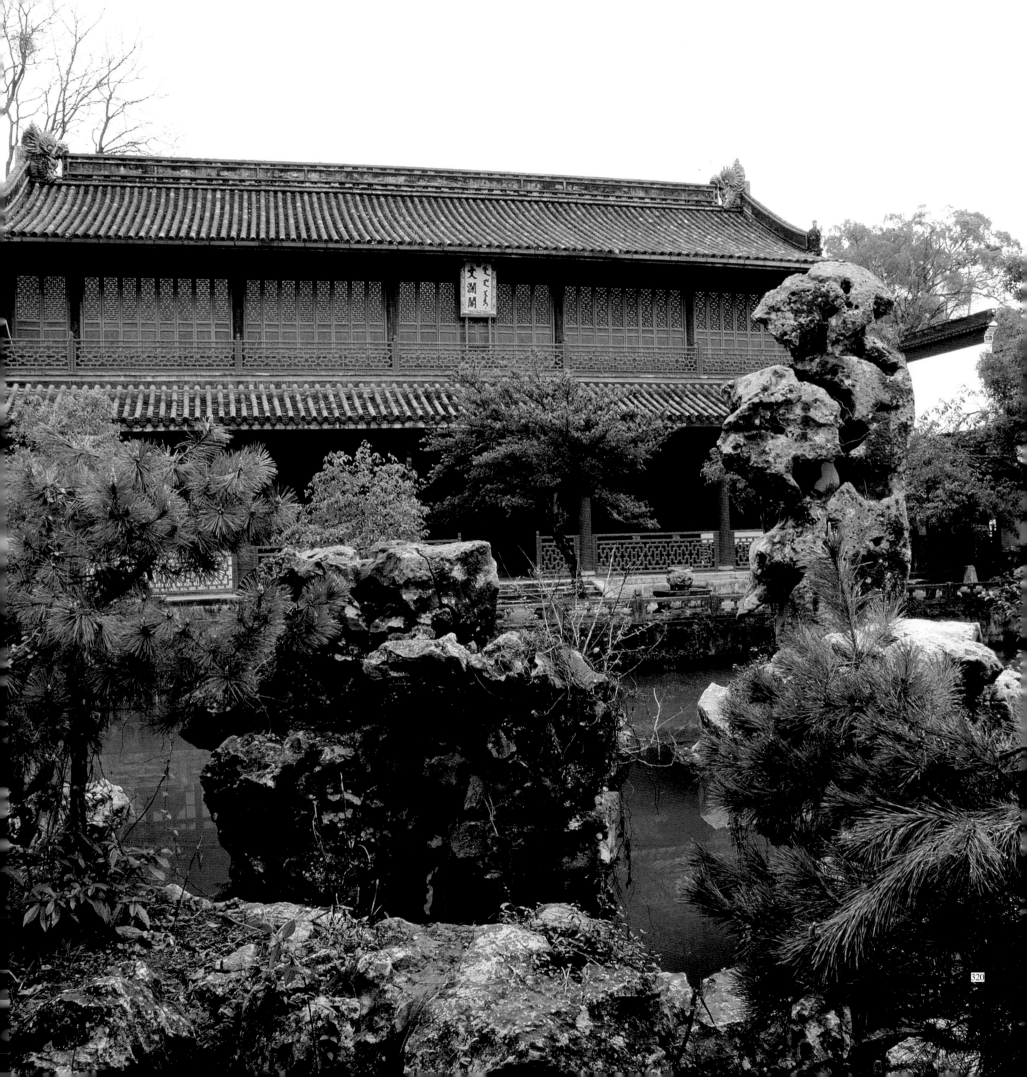

321. 明代景泰蓝瓶

清宫藏。

322. 明代斗彩盖罐

清宫藏瓷器。

323. 宋代钧窑玫瑰紫釉花盆

高 15.8cm

清宫藏瓷器。

324. 田黄石及鸡血石印章

清宫藏有大量鸡血石、田黄石等珍贵图
章，并有名家文彭等人的篆刻作品。

322

321

323

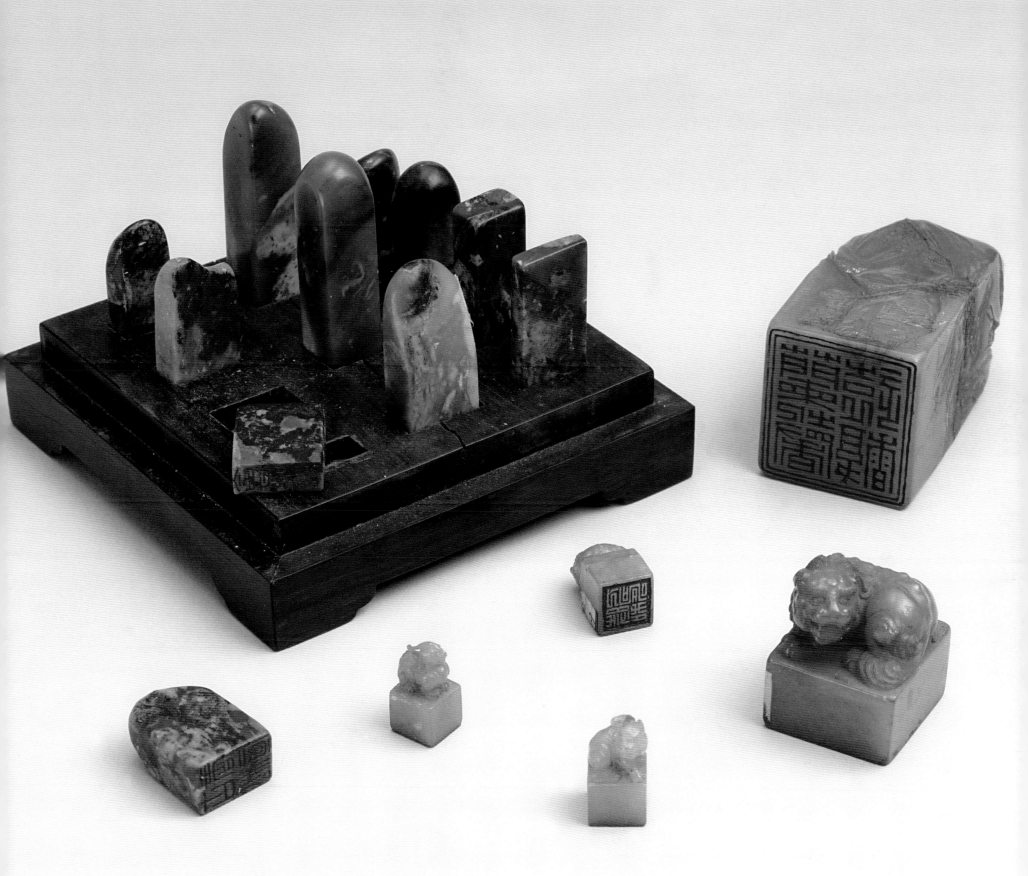

325. 国子监辟雍殿

临雍是指皇帝到国子监内辟雍殿行讲学礼，以示皇帝对教育的重视。仪式与经筵相似而稍隆重。临雍时，皇帝先到孔庙内行礼，然后到彝伦堂更衮服、鸣钟鼓、奏中和韶乐，在辟雍殿升座。衍圣公（孔子嫡裔）、进讲大学士、五经博士、圣贤后裔、国子监祭酒、司业等率国子监肄业诸生，在丹陛大乐声中行礼。礼毕，先由进讲官各讲四书、五经中的一段，皇帝再宣御论。最后众官、生行礼，向皇帝进茶，皇帝再赐众官茶。

326. 避暑山庄万壑松风

万壑松风在避暑山庄宫殿区的东院北端，乾隆帝做皇孙时曾在此读书。

327. 上书房外景

上书房在乾清门迤东廊房内，创建于雍正初年，为皇子、皇孙读书处。

328. 文华殿鸟瞰

明代文华殿曾是太子出阁读书及皇帝御经筵的地方。清亦在此举行经筵。每年仲春，仲秋，皇帝择日御殿，经筵讲官在此进讲书、经，然后由皇帝阐发书义、经义，讲毕赐茶赐宴。

329.《古今图书集成》

康熙年间奉敕编辑。全书共一万卷，集经史诸子百家之大成，是中国大型类书之一。内容繁富，区分详细，类似百科全书性质。原版用铜活字排印，当时仅印有六十四部。光绪时又石印一批。

330.乾隆时期收藏的宋版书——《昌黎先生集》

书上钤有乾隆五玺："乾隆御览之宝"、"天禄琳琅"、"五福五代堂古稀天子之宝"、"八征耄念之宝"、"太上皇帝之宝"。

331.《石渠宝笈三编》写本

是清宫旧藏《石渠宝笈三编》的手抄原本。体例与前两编基本相同。书中对当时收藏的每件书画记载甚详。

332.《四库全书》

分经、史、子、集四大部，各裹以黄、红、蓝、绿四色封皮。全书共三万六千多册，是古今世界上最大的一套丛书，于乾隆三十七年（1772年）开始编纂，经十年时间才大体完成，工程相当浩大。对保存及整理历代历史文献，有一定成就。当时有手抄本七份，分别藏于北四阁（宫内文渊阁、沈阳故宫文溯阁、避暑山庄文津阁、圆明园文源阁）和南三阁（镇江文宗阁、扬州文汇阁、杭州文澜阁）。后有三部毁于战火，今尚存文渊、文津、文溯及文澜阁所藏四部。

333.宫内藏书处一角

宫内有很多藏书处，类似皇家图书馆。书以樟脑避虫，每年进行抖晾。

330

331

329

332

334.《武英殿聚珍版程式》

聚珍版即乾隆中期刻制的木活字版（与现代的铅字排版相似），曾印有一百多种书籍。其印书工艺、规程均有定式，并编刻成书，为中国印刷史上的重要资料。

335. 清宫藏《阆苑女仙图》

长 177.2cm　高 42.7cm　绢本

五代阮郜绘。画中描写于山水树石之间，有女仙数人，或读书，或奏乐；有的来自水上，有的飘于空中。另有侍女或弟子多人。体现了传说中仙山阆苑的情景。画上有乾隆帝御笔题诗，并钤有乾隆、嘉庆帝等御览之宝。

336. 昭仁殿"天禄琳琅"

昭仁殿，乾隆年间开辟为收藏宋、金、元、明版善本书籍之处。乾隆帝题为"天禄琳琅"。此为嘉庆朝火灾以后重新恢复的情景。

334

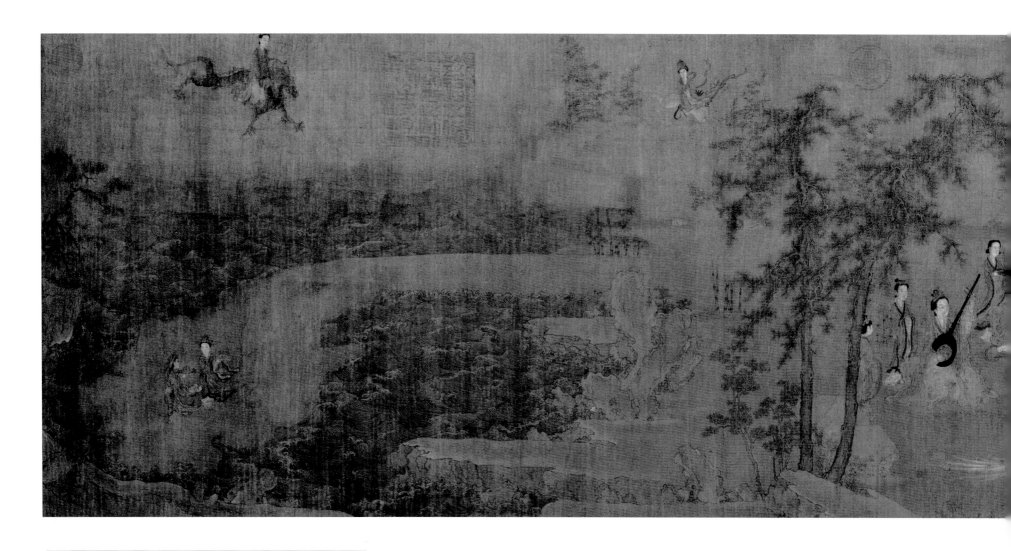

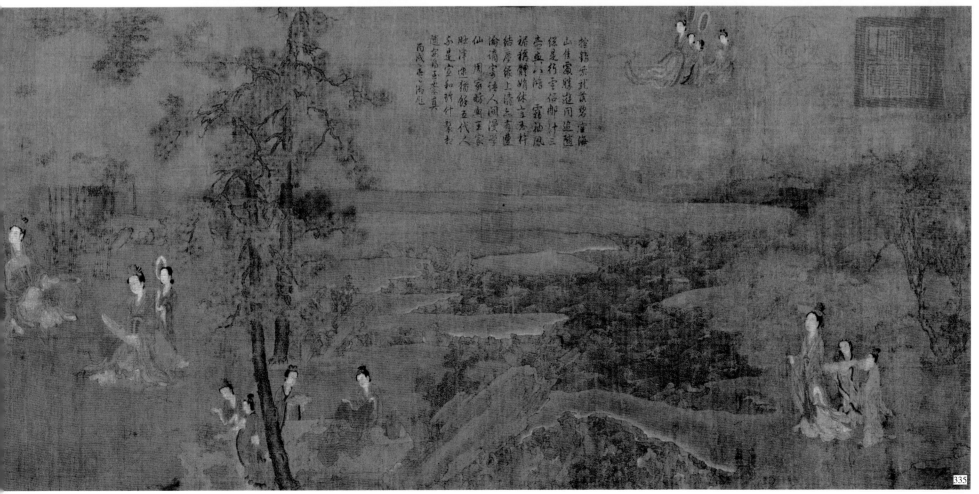

337. 明代抄手端砚

清宫藏。端砚以有眼（即在深色石上出现类似眼形的浅色斑点）为贵。砚下很多圆柱是为保存眼而留出的。每一柱端均有一眼纹。

338. 明万历年间的毛笔

339. 宫中使用的玉子围棋

340. 清宫藏《平复帖》

纵 23.8cm　横 20.6cm　纸本

《平复帖》传为西晋大文学家陆机所书。为章草向今草过渡的典型资料。是传世名家法书中最早的一件。此帖于乾隆时进入清宫，一直存放在乾隆帝生母处。乾隆帝生母死后，以赏遗念归成亲王永惺。后流入民间，1949年后由张伯驹先生捐赠于故宫博物院。

338

337

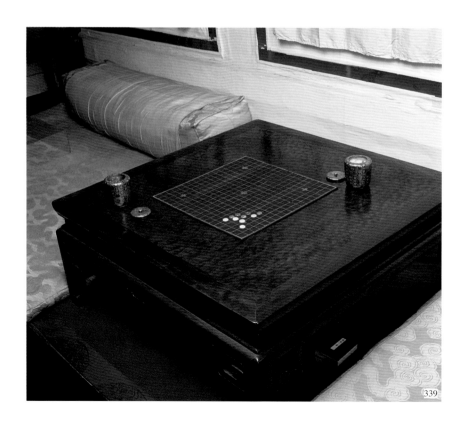

339

彥先羸瘵，恐難平復，往屬
初病，慮不止此，此已為
慶。承使唯男，幸為復失前
憂耳。吳子楊往初來主，吾
不能盡。臨西復來，威儀詳
跱，舉動成觀，自軀體之美
也。思識□量之邁前，勢所
恒有，宣□□醫之，□□復
失甚憂。

341. 重华宫戏台

在漱芳斋院内，是宫内的中型戏台。每年元旦、万寿等节日均在此唱戏。有时是在畅音阁大戏台唱过后，再到此处接唱。

342. 畅音阁下层舞台台面

台四周有柱子十二根，台板下为地下室，室中央和四角各有一个地井，有扩大共鸣、增加音响效果的作用。

343. 风雅存小戏台

在漱芳斋后殿屋内，台面只数平方米。是在小宴中唱承应宴戏时用的。这种戏多为十几分钟一出的折子戏，内容多以歌颂帝王功德，歌颂升平盛世为主，没有故事性。

344. 畅音阁后台及宫廷所用戏衣、道具

清早期戏衣，多由明代织绣品改制成。质地优、绣工细，是工艺美术品中的宝贵遗产。

345. 畅音阁对面的阅是楼

是皇帝后妃等观剧之所。获准进内看戏的王公大臣等则坐东西厢房内。宫中演戏时间，多安排在早上六至七时开戏，下午二至四时左右散戏，偶而也有延至下午五至八时的。

346. 畅音阁

宫中最大的戏台。分上中下三层，可同时演出，经常使用的是下层。每层都有机械装置，演神鬼戏时，演员可以从上层降至下层，或从地下升至下层。此戏台与宁寿宫一区建筑，均于乾隆四十一年（1776年）建成。以后历代皇帝、太后寿辰等节日均在此处演戏。

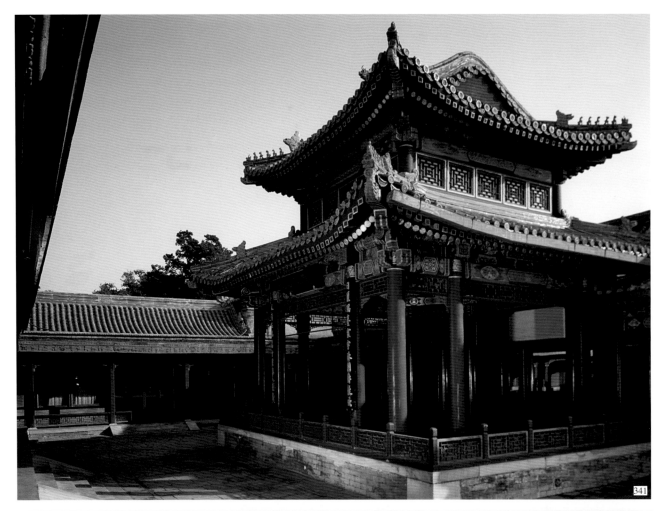

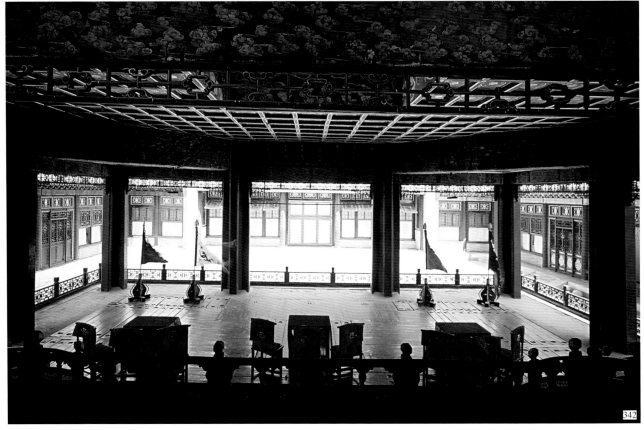

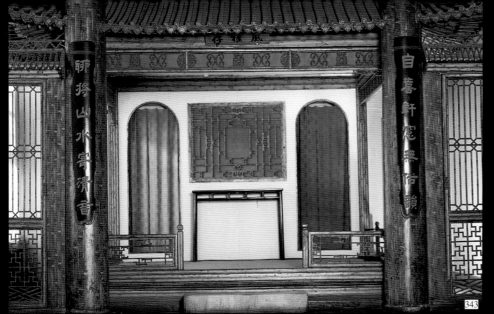

343

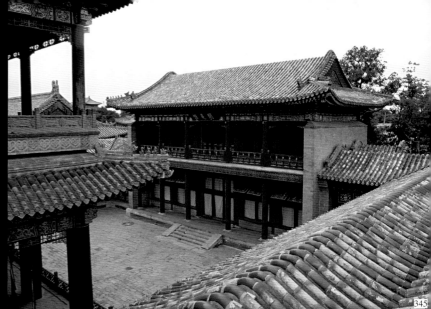

345

344

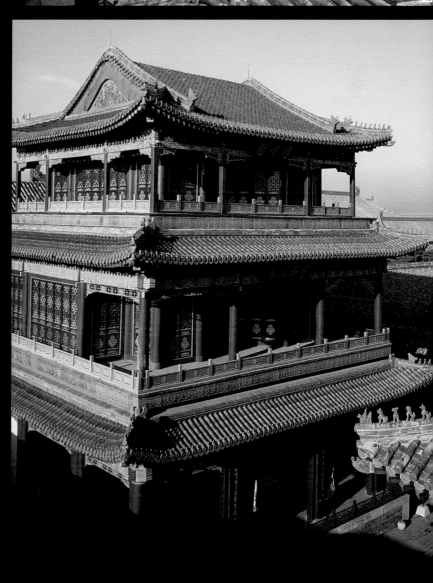

346

347. 带工尺谱的剧本

　　为清升平署遗留。宫廷中演戏，清初以昆腔、弋阳腔为主，到同、光年间，才增多了乱弹等其他剧种，并常令民间戏班进宫演出。现存升平署剧本，亦多为昆、弋腔剧本，数量不少。如《鼎峙春秋》、《昭代箫韶》、《升平宝筏》、《劝善金科》、《铁旗阵》等五部大本戏，共有一千多出。其余承应戏、单出戏的剧本，为数更多。这些剧本大都为手抄，有的是专供皇帝看戏用的"安殿本"，也有供排演用的"串头本"和"排场本"。

348. 戏剧图册——《柴桑口》

　　清宫原藏。清帝不仅爱看戏，而且欣赏以戏出为内容绘成的册页。

349. 戏剧图册——《取荥阳》

　　清宫原藏。

350. 道具——手铐

351. 道具——杵

352. 戏衣——带旗的女靠

353. 戏衣——武将穿的大铠

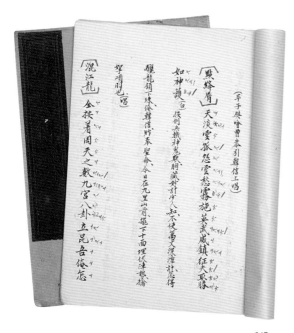

347

348

349

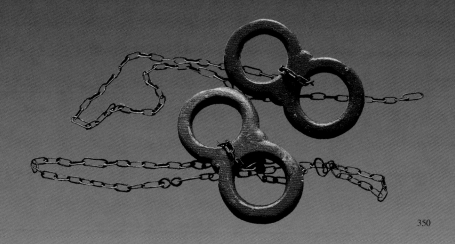

350

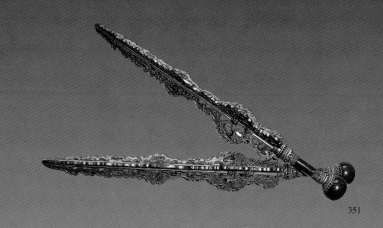

351

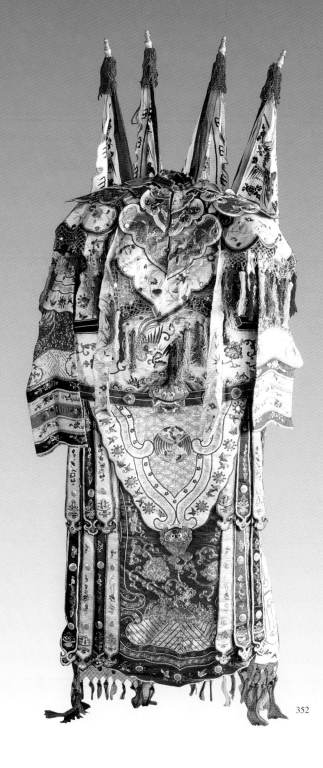

352

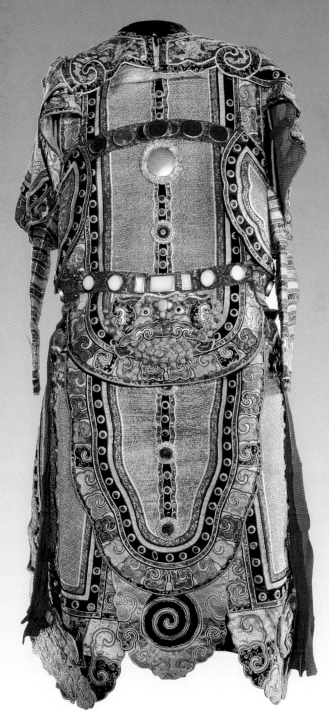

353

354. 咸丰帝朝服像

纵 267cm 横 191.6cm

咸丰帝名奕詝，道光十一年（1831年）生于圆明园湛静斋，二十岁即位，咸丰十一年（1861年）病死于避暑山庄烟波致爽殿，终年三十一岁。他是一个戏剧爱好者。

355. 孝德显皇后朝服像

纵 240cm 横 117cm

孝德显皇后，萨克达氏，道光二十七年（1847年）指婚给当时的皇子奕詝（即后来的咸丰帝）为福晋。两年后卒。咸丰帝登极后追封为皇后。这帧朝服像是追画的。

356. 孝贞显皇后常服像

孝贞显皇后即慈安皇太后钮祜禄氏，道光十七年（1837年）生，咸丰二年（1852年）二月初封贞妃，五月晋皇贵妃，十月立为皇后，时年十六岁。同治帝嗣位，尊为母后皇太后，又上徽号为慈安皇太后，与慈禧太后共同垂帘听政。光绪七年（1881年）卒，寿四十五岁。

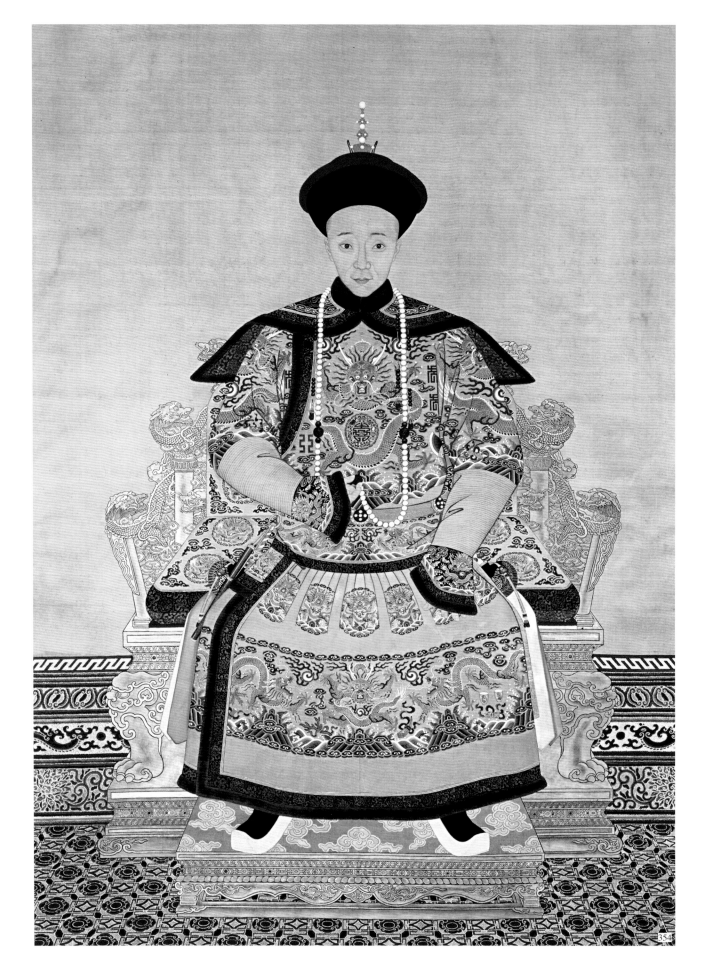

354

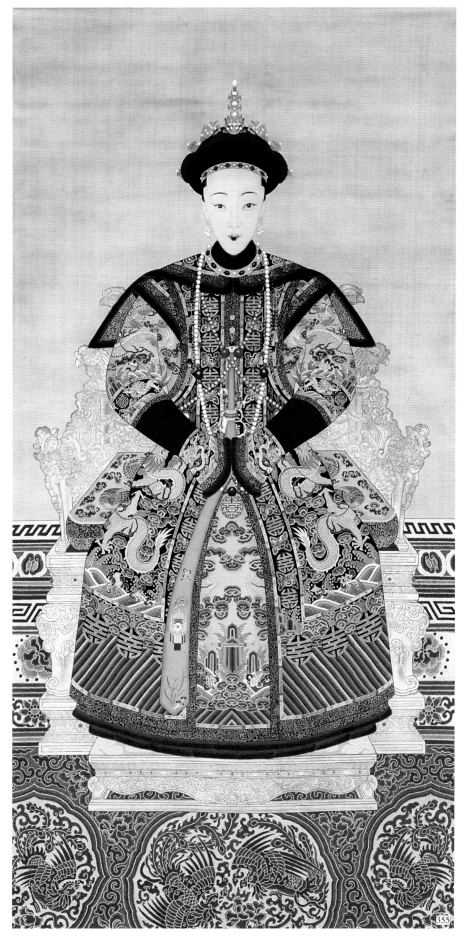

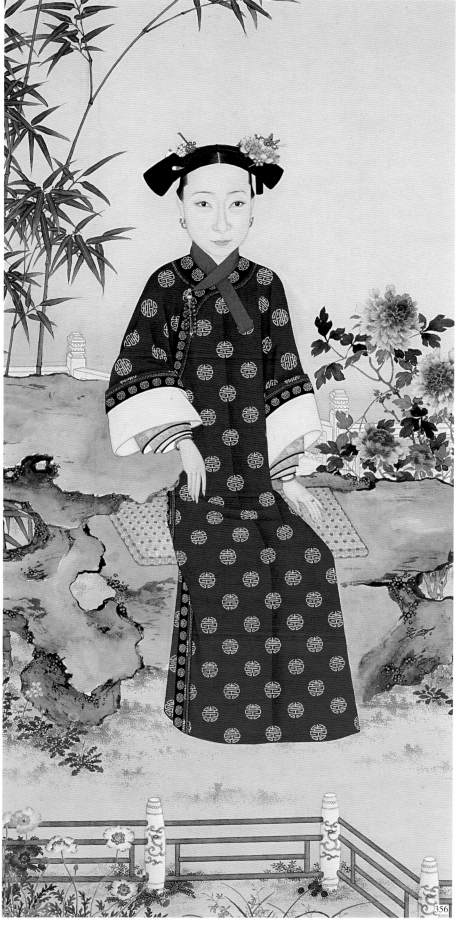

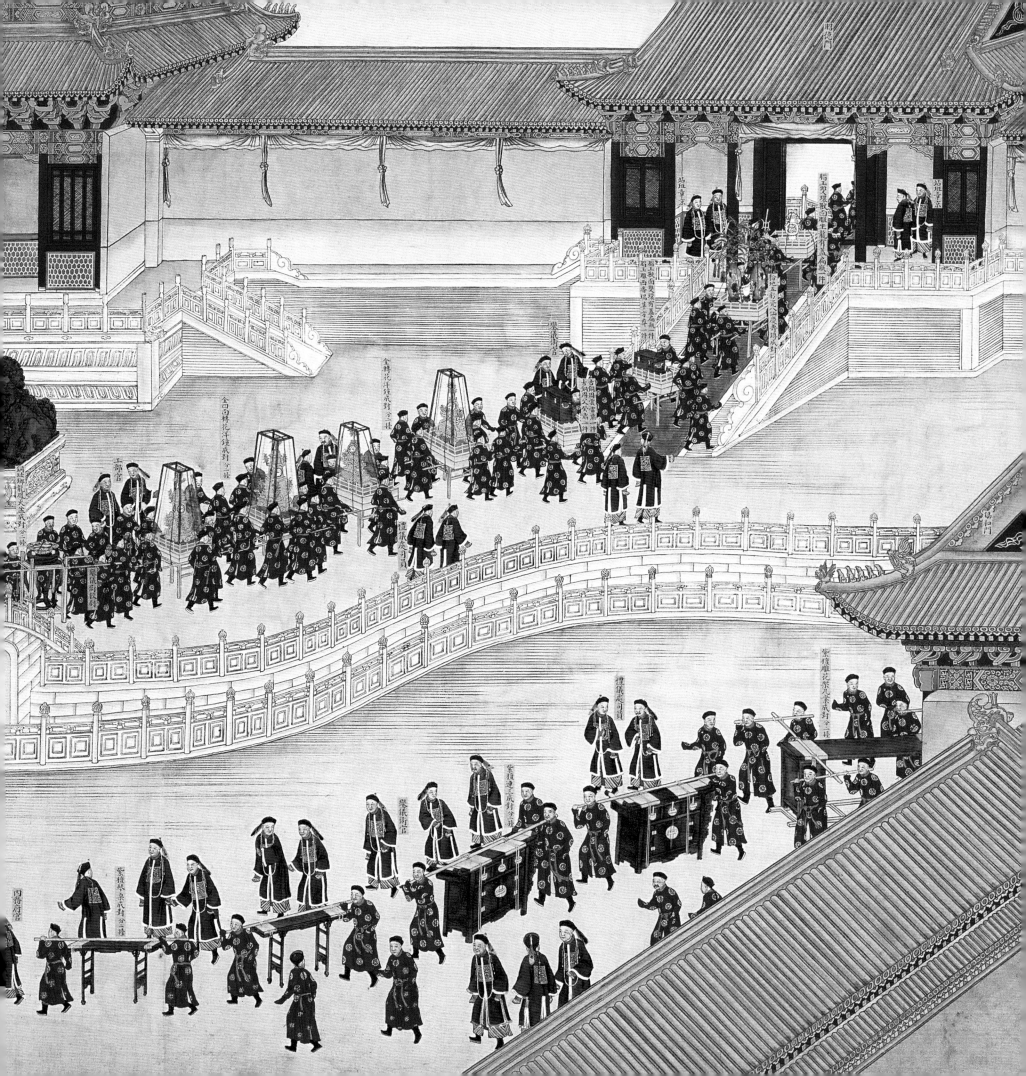

宫俗编

宫俗，即宫中的习俗，清代官方文献中没有这样的叫法。实际上，清宫有很多习俗被视为典礼、仪式、宫规等载于典册。有的是作为一件事记于档案，或作为掌故写入了私人笔记。有的则须从清宫遗留的建筑或文物中才能了解到。宫俗和民俗，实有着不可分割的联系；同时与历史上的风俗也有明显的承袭关系。只是因时间、地区、民族和信仰的不同，而有很多演变和差异。

宫中的习俗，名目繁多，不胜枚举，但有两类比较常见。一是节令习俗，包括年节和四时节令；一是人事习俗，即生育、寿辰、婚嫁和丧葬等。

清宫的节令习俗，许多是沿袭明宫或更古老的旧习，也有的是满族旧俗。节令中，活动最多的莫过于年节，实际上作为年节的前奏，从腊月就开始了。

每年自十二月初一日，皇帝即开笔书"福"字。写出的第一个福字，挂于乾清宫正殿，其余张贴宫苑各处、或分赐王公大臣及内廷翰林等。此俗始于康熙年间，但不一定在十二月朔，乾隆初年才定十二月朔日，在漱芳斋开笔书福，以后岁以为常。大臣都以得到御赐福字为幸运。

十二月初八为腊八日，佛教传说释迦牟尼于是日成道。晋代时记载，村人于是日逐疫。北宋时，京城僧、俗均煮果子杂料粥食之。清宫中则派王公大臣到雍和宫监视煮粥供佛。宫内由达赖喇嘛、章嘉呼图克图（清代所封喇嘛教大活佛之一）为皇帝拂拭衣冠，以被除不祥。民间则家家食腊八粥以应节。

十二月二十三日，是民间祭灶神的日子。宫中于是日在坤宁宫安神牌，备香烛，设供三十二种，并按古制供黄羊一只；另供有由奉天内务府进贡的专用供品麦牙糖。帝、后要亲自参加祭灶，排场比民间隆重阔气得多。祭灶之俗，可上溯汉代以前，但规格不高，直到清代也没有提升。嘉庆帝有祭灶诗说："嘉平小除夜（俗称祭灶日为过小年），媚灶用黄羊。"此处用"媚灶"一词，可见对灶神亦不甚尊重。

十二月二十六日，宫内各处要挂春联、门神，至次年二月初三日收下。春联一直用白绢书写，这显然与汉族用红色春联的风俗不同。

每年十二月，宫内亦有扫尘之习，须由钦天监择吉日奏闻皇帝，由内管领带员役扫除。

除夕和元旦，帝、后的主要活动是到处拈香礼佛和敬祖，以求神灵保佑在新的一年里更加吉祥如意。晚清，宫廷已没落得十分惨淡，但到了这两天，仍例行如故。据档案载，光绪三十三年（1907年）除夕和次年元旦的活动是：除夕这天，于上月十六日自瀛台还宫暂住的光绪帝，早上四时到各佛堂拈香，然后给慈禧太后请安，侍奉进膳、看戏。至中午，光绪帝及宫眷先后到养性殿，分别向慈禧太后行辞岁礼；众宫眷再到钟粹宫给皇后行辞岁礼。下午光绪帝及宫眷再到阅是楼侍奉慈禧太后晚膳、看戏。

元旦，凌晨二时，光绪帝即净面、着冠服，于爆竹声中在养心殿各处拈香，然后到东暖阁明窗行开笔仪式。开笔前先向金瓯永固杯中注屠苏酒，并亲燃蜡烛。将笔打开后，在吉祥炉上熏一下，然后濡染朱墨，写吉语数字，以祈一岁之福。并浏览一遍新历书，以寓授时省岁之意。

早上六时，光绪帝到奉先殿、堂子行礼后，回乾清宫进奶茶，并在西侧弘德殿内进吉祥饽饽（即饺子），其中一个饽饽馅内包有小银锞，放在表面，一下箸即得之，视为吉利。进食后，光绪帝到坤宁宫拈香行礼，并在这里接受皇后及瑾妃请安、道新喜和递如意。然后光绪帝及宫眷分别到乐寿堂给慈禧太后请安，道新喜。

八时半，光绪帝率王公大臣在皇极殿给慈禧太后行礼。皇后率宫眷及福晋、命妇等行礼。并一同在这里分别给慈禧太后递万年吉祥如意，瑾妃以下宫眷再给皇后行礼，递如意。

九时半，光绪帝到太和殿接受文武百官行庆贺礼，再还乾清宫受内朝礼。

正午，乾清宫举行宗亲宴。宴毕，光绪帝仍到阅是楼侍慈禧太后看戏，戏毕跪送。

元旦是宫中最热闹的一天，终日爆竹连响，晚间灯火通明，充满节日气氛。

正月十五为上元节，宫内及北京市肆，均悬灯相庆，故亦称灯节。汉代即有这种习俗。清宫中不仅有各式各样华贵的宫灯，更有别开生面的冰灯游戏。乾、嘉时期，皇帝还要到圆明园的山高水长看烟火。这天又称元宵节，晚间有吃浮圆子的习惯，后就把浮圆子称为"元宵"了。皇帝后妃在这天的晚点中，均享用"元宵"一品。

五月初五端午节，民间有插艾、吃粽、饮雄黄酒，以及龙舟竞渡等习俗。清入关后，也沿袭旧俗。清初，皇帝常和大臣在西苑乘舟欢宴。乾隆帝则多陪其母崇庆皇太后，在圆明园西部的万方安和进早膳，然后到蓬岛瑶台观竞渡。此外，清宫从初一到初五，皇帝及宫眷的膳食均有粽子。其间并用粽子供神供祖。

七月初七传说为牛郎、织女聚会之夜。南北朝时，有妇女于是日结彩楼，穿七孔针、陈瓜果于庭中以乞巧的记载。清宫中规定，七夕祭牛女星君，设供献四十九种；帝、后率内廷各主位拈香行礼。献祭地点多在御园。道光年间，均在圆明园的西峰秀色举行。设供时有四人念斋意，十人作乐，并献节令承应戏《七襄报章》、《仕女乞巧》。晚清，又改在西苑的紫光阁举行。

中秋节是中国传统的大节日，宫中亦设月饼供祭月。民间祭月，多因晋人说法，以为月中有玉兔捣药，故供兔像。兔像有手绘和泥塑等。清宫亦有此物。

九月初九登高，传说是为了避灾。清宫亦沿此俗，在京时多登香山，秋狩时则在木兰山中策马遨游。

冬至节，北方开始进入最冷的"数九"天气。宫内即开始挂起《九九消寒图》。此俗明宫已有，只不过形式略异。明宫称《九九消寒诗图》，每九为四句诗。

生育、寿辰、婚嫁及丧葬，都是人生大事。在清宫中，办这些事特别繁琐，有一些甚至是陋习。

生儿育女，宫内很重视。在宫史和《宫中现行则例》中都有"遇喜"待遇等规定；但属于习俗方面的内容，却只记载于档案中。根据档案，有慈禧太后还是懿嫔时，生育同治帝载淳的记载。在生育前三个月，懿嫔之母即被允许进宫同住。咸丰六年（1856年）正月二十三日，在储秀宫后殿明间东门外边刨了"喜坑"，并念喜歌，安放筷子（取"快生子"之意）、红绸子和金银八宝。临产时，从养心殿西暖阁取来大楞刀，挂在储秀宫后殿东次间（可能用以避邪）；从乾清宫取来易产石。同治帝于三月二十三日出生，经御医看过，用中药福寿丹开口。此后在"洗三"（生下第三天洗澡）、"升摇车"、"小满月"（十二天）、"满月"、"百禄"（即百日，因人死有百日之祭，故避之）及"周岁"等日子，都有皇帝、皇室和贵戚的赏赐及送礼。周岁时有"晬盘之俗"。此俗南北朝即有记载，就是在盘中放各种器物，看小孩先抓什么，以此察验儿童的贪、廉、愚、智。据记载，同治帝"先抓书，次抓弧矢，后抓笔"。次序颇为理想，但后来的事实却是哪一样也没有"抓"起来。

庆寿辰之俗古今中外皆有，但庆寿方式千别万殊。就是清宫内，同是主人地位，等级差别也相当大。皇帝寿辰被列为朝廷三大节之一。特别是逢旬大寿，要举国称庆。康熙帝六旬大庆时，行礼的人从太和殿一直排到天安门外。外地官员人等不能来京的，就在当地择地行礼，搭台唱戏，设坛诵经，为皇帝祈福祝寿，可谓普天同庆。而常在、答应生辰，给她们行礼的只有她身边的宫女一、二人。

按照习俗，皇帝、太后寿辰，王公大臣要呈进贡物和如意。寿礼以九件为一组，包括寿佛、金玉、珠宝、陈设、书画等，自一九至九九不等。所以寿辰也是皇帝收罗财宝的良辰。乾隆帝七十寿辰时，声称不许大庆，但据兼领工部的兵部尚书福隆安奏称，此次，内外王公文武大

臣官员等，仅报造无量寿佛即有一万九千九百三十四尊，所用工料费共合银三十一万八千九百四十四两。乾隆帝八旬大庆时，由圆明园至西华门的二十余里长街，两旁布满点景。寿辰前一日乾隆帝由园还宫，一路卤簿、乐队、前簇后拥，边行边奏；臣子兵民跪地迎驾，十分气派。寿辰正日，乾隆帝在太和殿受贺后，又在乾清宫行内朝礼，举行寿宴。皇子、皇孙、皇曾孙、皇玄孙依次彩衣起舞，敬献万寿之觞，"八旬天子，五世同堂"，历史上确实是少见的。

清宫的婚俗，入关之后主要是继承了明朝宫廷的习俗，而明宫婚俗又是自秦汉以前的《仪礼》、《礼记》中所载的婚礼制度发展而来。到清宫合并为纳采、大征、册迎、合卺、朝见等一定程序，无非是繁缛的礼节，惊人的耗费。而且这些礼节，也只用于皇后，其余妃嫔等是没有份的。清宫婚俗与汉俗比较，还有几个特殊的地方：一是大量与蒙古族，特别是博尔济吉特氏通婚。目的在通过结亲，取得与蒙古族的联合，有政治作用；二是清朝初年，皇族中按旧俗可以继娶兄弟叔侄的遗孀；三是按原来习惯，结婚不计行辈，不避血缘。这些特殊婚俗的事例相当多，而在当时汉俗中，特别是文化发达的地区，早已极少见到了。

公主下嫁比大婚简单。一般是指婚后，额驸（公主之夫）先进初定一九礼（原驼一，马八，后改羊九只），然后皇帝于保和殿宴额驸及家中有职人员。内宫宴额驸家的女眷。公主下嫁前一日，额驸率族人至乾清门外行礼，内务府送公主妆奁至额驸家。正日，额驸进九九礼于午门，赐宴后，公主乘舆至额驸家行合卺礼，九日归宁谢恩。在婚礼中执事的命妇等人，均须年命相合无忌者。

清宫的丧俗，受汉俗影响，所以前期与后来有一些变化。前期例如努尔哈赤死时，因尚在征战时期，丧事较简，但也有三人殉葬。一个是比努尔哈赤小三十一岁的乌喇纳喇氏，名阿巴亥。她是努尔哈赤十六个后妃中最得宠的一个，也是睿亲王多尔衮的生母，被逼自尽时年三十七岁。另两个是庶妃。努尔哈赤的元后孝慈高皇后死时，也有四婢从殉。再是办丧事时有乐队奏乐，类似汉族民间的"闹丧"。皇太极死时，有章京敦达里、安达里二人殉葬。办丧事时，亦曾奏乐。以后的丧事就不再奏乐了。

入关后，顺治帝死时，亦有贞妃董鄂氏和侍卫傅达理从殉。摄政王多尔衮死，侍女吴尔库尼也殉了葬。当时民间妻妾殉夫、奴婢殉主也是有的，康熙年间则逐渐消减。宫内也没有再发生人殉的事。清初殉葬，与明初四帝各有人殉的情况相似，直到明英宗朱祁镇时才取消了这一习俗，比清朝禁止人殉早二百多年。

到乾隆时期，随着汉化加深，丧俗都已礼制化。皇帝大丧分为初崩、殓奠、颁遗诏、殷奠、奉移殡宫、初祭、大祭、月祭、上尊谥，以及百日祭等项目。一直到葬入地宫，均有规定的仪式。如，初崩后，规定嗣皇帝、王公大臣等要去冠缨，哭踊（跳着脚哭）；皇后、妃嫔等摘耳环，去首饰；嗣皇帝哭踊视小殓（为死者穿衣），凭梓宫视大殓（死者入棺）；嗣皇帝及皇子、皇孙成服（穿上白色的孝服），截发辫；皇后、妃嫔，以及宫中女眷亦成服剪发；王公百官、皇族亲属、内务府官及他们的女眷皆给白布制服，妇女并去首饰。百日以内上谕用蓝笔，嗣皇帝百日以后素服；二十七月行除服礼。

乾隆时的丧仪，很多是沿袭明代的汉俗，但有一些还保留有满族的习俗。如百日内不剃头，摘冠缨，截发辫和剪发；再是殷奠时要焚烧死者的衣服等，都是汉俗中所没有的。

此外，清宫在丧葬俗上还有一个很大的改变。即皇太极及顺治帝死后都是火葬，沿袭满族习惯。后来自康熙帝始即不再焚化，改为汉俗的土葬。直到雍正十三年（1735年），乾隆帝继位后，才明令满族民间"一概不许火化，倘有犯者，按律治罪"。

357

357. 门神（一）

宫中门神为绢画，加以多层托裱，并有木框架，以便悬挂和保存。门神，古代传说是神荼、郁垒二神，其形凶暴，可以除害。唐以后的传说是，有一天唐太宗生病，闻门外有鬼魅呼号，乃命秦叔宝与尉迟敬德（皆当时名将）戎装立门外，夜果无事。便命画此二人像挂于宫门，遂即成为辟邪的门神。清宫的门神当属后说。这是尉迟敬德。

358. 门神（二）

这是秦叔宝。

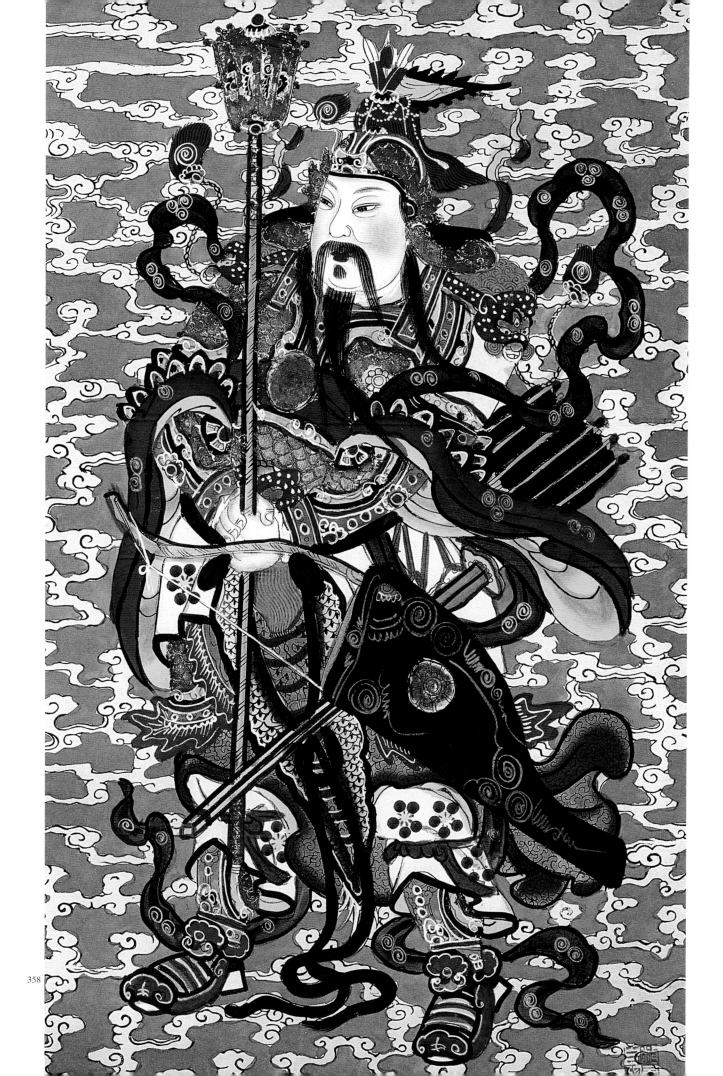

359

361

359. 嘉庆帝手书吉语

元旦凌晨，皇帝起床净面（洗脸）、拈香、注屠苏酒后，即开笔分别用红、黑色墨，写吉语数句，祈求在新的一年里吉祥如意。

360. 皇帝书写的"福"字

清自康熙帝以后，每年腊月，皇帝都亲书"福"、"寿"字，颁赐后妃、近侍及臣下，以表示特殊恩宠。

361. "万年青管"毛笔

皇帝于元旦开笔书吉语时所用。

362. 金瓯永固杯

通高 12.5cm　口径 8cm　足高 5cm

此杯金质，通体镶满珠宝。开笔前，先注入屠苏酒（古俗元日饮屠苏酒可避瘟疫），祈求平安健康、江山永固。

363. 金累丝嵌松石字如意

乾隆年间制造。故宫博物院藏有许多形
制相同，但所嵌干支字样不同的金累丝如意。
推测可能是每年新年时按干支进递的。

364. 奕訢等进春帖子

此为恭亲王奕訢、大学士宝鋆共值军机
时所共进的春帖子。

365. 乾隆帝《岁朝行乐图》

纵 384cm　横 160.3cm

这是一幅描写乾隆帝和皇子、皇孙除夕行
乐的汉装吉祥画，约绘于乾隆中期。乾隆帝敲
打的磬是用戟挑起来的，下坠双鱼，谐音"吉
庆有余"。小孩中有的放爆竹，有的献果品，
有的在撒辞岁用的芝麻秸。屋上盖着象征丰年
的瑞雪。乾隆帝看来很喜欢这张画，直到做了
太上皇还在欣赏，并钤上"太上皇帝之宝"。

363

364

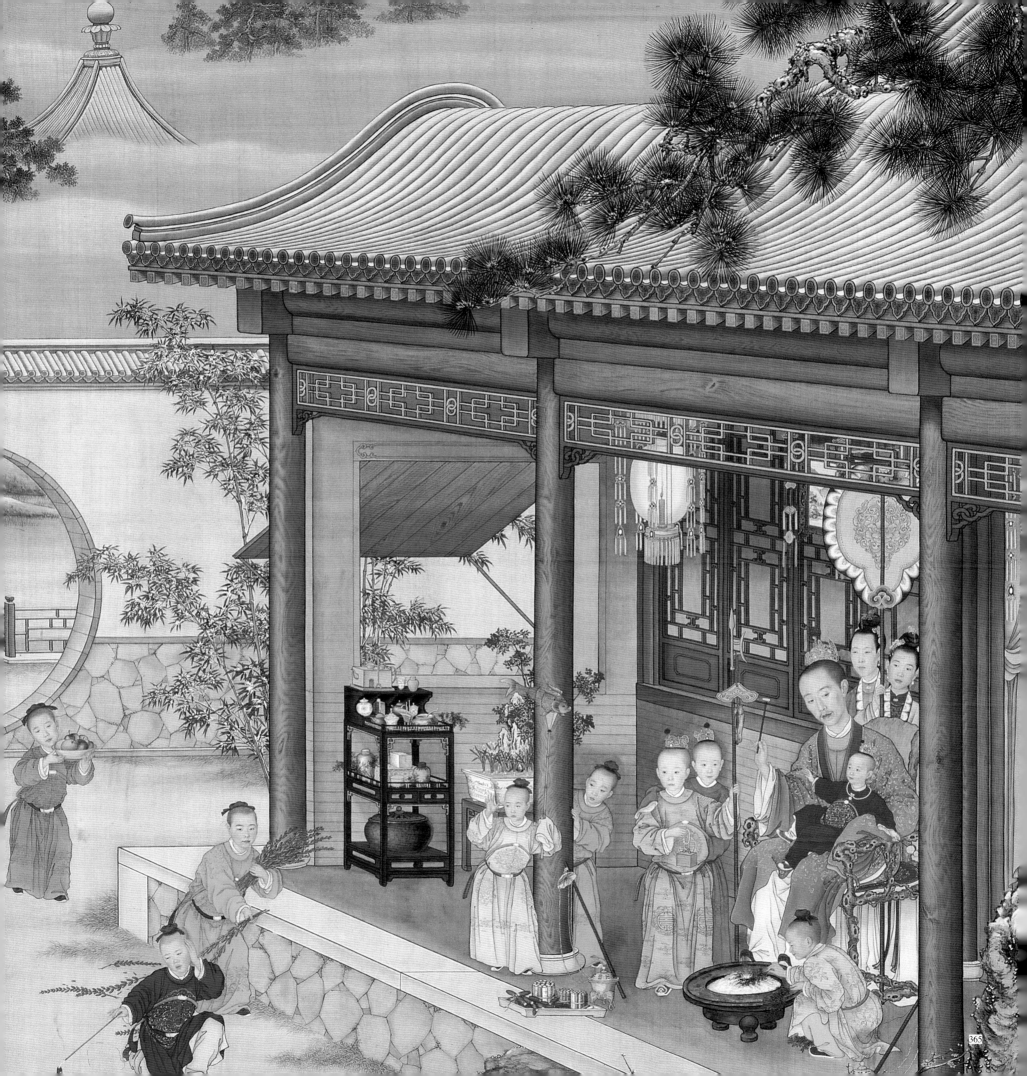

366. 挂签

新年时贴于宫内各处，以增加吉庆气氛。

367. 兔儿爷

晋代即有月中玉兔捣药的传说，故于中秋节民间多供兔像。纸像多在当夜焚化，泥塑像可供继续玩赏。此像亦为清宫遗物。

368.《月曼清游册》中"乞巧"页

纵 37cm　横 31.7cm

绢本十二开画册之一。

七月七日供牛郎、织女，又有穿针或看针影乞巧的活动。这幅画反映了宫中乞巧的习俗。约为雍正年间宫廷画家陈枚所绘。乾隆三年（1738年）梁诗正题诗。

369.《月曼清游册》中"乞巧"页题诗

370. 端午五毒袋

古俗，端午日用布造成角黍、蒜头、五毒、老虎等小物佩带，以躅除毒气。清宫亦随旧习。

371. 春条

"百福骈臻"意即各种幸福的事一齐到来。满俗春联皆为白色，后受汉俗影响，亦以红色为吉利。

366

367

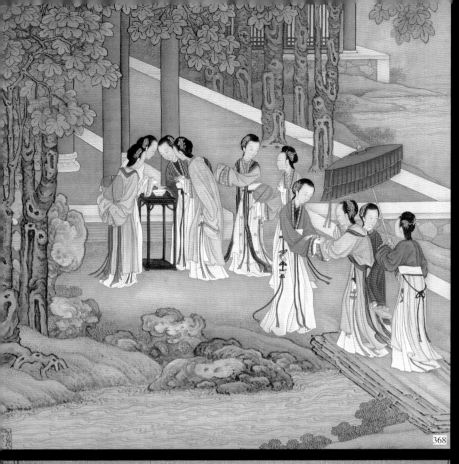

368

370

金風瑟瑟：獼庭柯虫梧

清幽殘暑過滿院梧桐

深似水鵲橋雲好報聲

魚一條銀洋碧天橫秋

入夕宵分外清气巧金

針誰度與雙星烱烱

人明

369

37

372. 顺治年间的时宪书

即历书。原称时宪历，至乾隆年因避弘历讳，改称时宪书。清朝规定由钦天监专责研究制订，每年二月初一向皇帝进呈下一年的样式，审阅后即刊刻成书，于十月初一呈献给皇帝，并举行隆重的仪式颁发全国。时宪书内详载大小月、二十四节气、吉日吉时等资料，民间奉为圭臬。

373. 玩具

有泥塑、布缝、带弹簧等多种多样。左边的一对狮子则是用历代铜制钱缀成的，有民间特色。是皇子、皇孙或小皇帝玩用的。

374.《懿妃遇喜档》

即慈禧太后做懿嫔时，生同治帝的誊清记录。此档案是故宫博物院保存的一册原件。封皮写"懿妃遇喜档"，正文中均记"懿嫔"，这是因为生了阿哥，很快晋封为妃的缘故，封皮签是誊清后才写的。

375.《懿妃遇喜档》中一页

本页详细记载了同治帝出生后的情况。

376.《九九消寒图》

汉俗，冬至日开始"数九"，即进入最寒冷的季节。道光帝御书"亭前垂柳珍重待春风"九个字作《九九消寒图》，因每个字都是九画，每日用朱笔填红一画，等到把九个字都填完，就春满人间了。因此它的正式题名叫"管城（笔的别名）春满"。

377. 灶王牌

祭灶是中国民间的传统习俗。清皇室因受汉俗同化，也在每年的腊月二十三日安排祭灶活动。清帝又为了让王公大臣也能在家祭灶，特规定这一天，王公、贝勒等内廷差使，应该当晚值班者，均放假回家祭灶，而以散秩大臣代值。

大清顺治二年七政经纬躔度时宪历

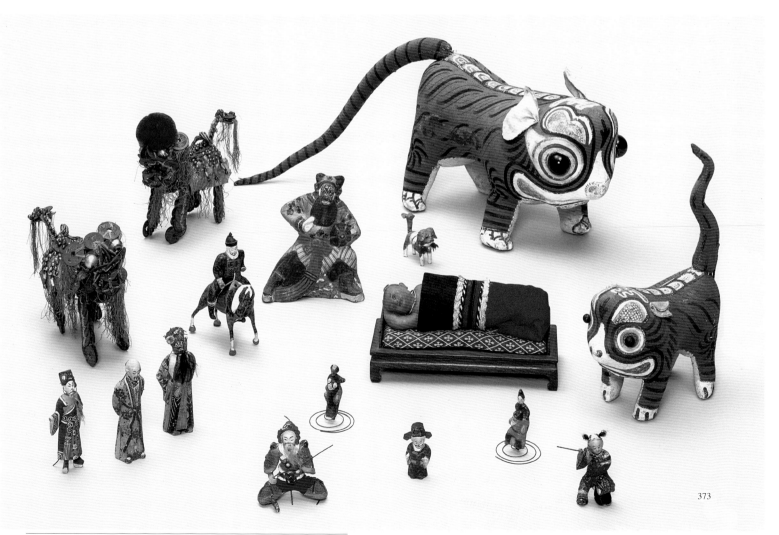

懿妃遇喜大阿哥

咸豐六年三月二十三日立

奏三月二十三日未時
懿嬪分娩阿哥收什畢努才蒂領大方脉小方脉請得
懿嬪母子脉息均安
萬歲爺大喜謹此
奏

明

三月二十三日藥泰 李萬清 匡懿忠請得
懿嬪脉息和平於本日未時遇喜阿哥母子均安相宜慎重

三月二十三日藥泰應文照請得
阿哥神色脉紋俱好今用福壽丹開口
三月二十三日總管韓宋玉具紅摺片稟 大夫說帖二張

奏近

吉知道了欽此隨
奏近

皇后知道了欽此隨

如皇貴太妃 琳貴太妃 嬪 貴人 常在等位知又啟過
如知貴太妃
麗妃 嬪 貴人 常在等位託

豐城春滿

亭前垂柳珍重待春風

問班朝治軍派官
非禮不誠不莊先生

378. 金质寿字如意

清宫习俗，每于新年、寿辰等节日，大臣等均须向皇帝进递如意，以示庆祝。此为寿辰时用的如意。

379.《慈宁燕喜图》局部（一）

清宫廷画师所绘的大型画册。内容是乾隆帝为其母崇庆太后做寿的全部活动。图中宝座上坐的是崇庆太后，前面捧杯的是乾隆帝；筵桌上摆满各种点心。

380.《慈宁燕喜图》局部（二）

慈宁宫筵宴上乾隆帝亲自捧觞上寿局部放大的情景。

381. 金佛

宫中寿礼有进金佛一项。由于宫中以九为最高的阳数，故进金佛时皆以九躯为一组。

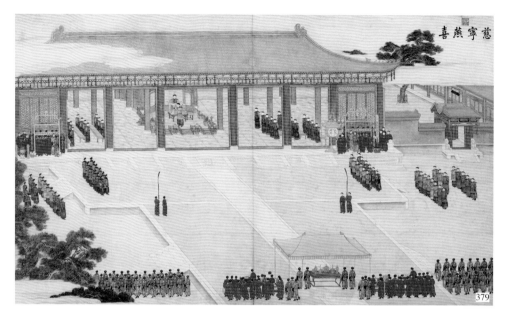

378

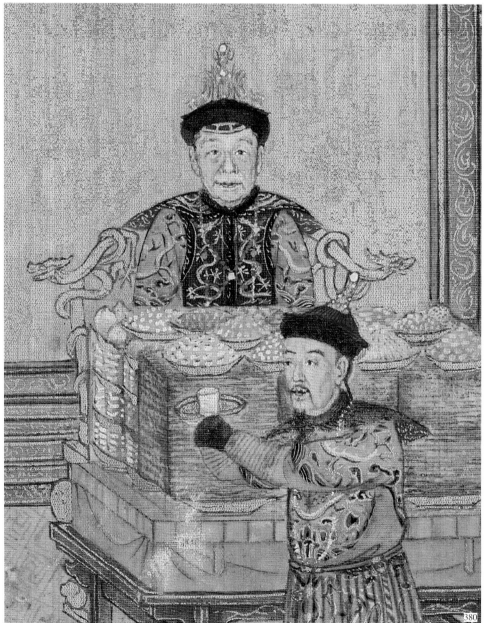

381

382. 光绪帝贺西太后表文

383. 崇庆太后《万寿点景图》局部（一）

纵 65cm　横 2778cm

乾隆帝生母崇庆皇太后六十寿辰时，自清漪园到西华门沿途设有点景。事后并根据实况，绘有《万寿点景图》。此为《万寿点景图》中自新街口到西四之间点景的一部分。

384. 崇庆太后《万寿点景图》局部（二）

崇庆皇太后《万寿点景图》中皇太后所乘的金辇及扈从官员的盛况。

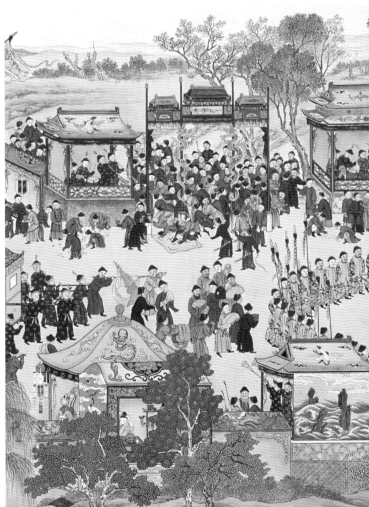

382

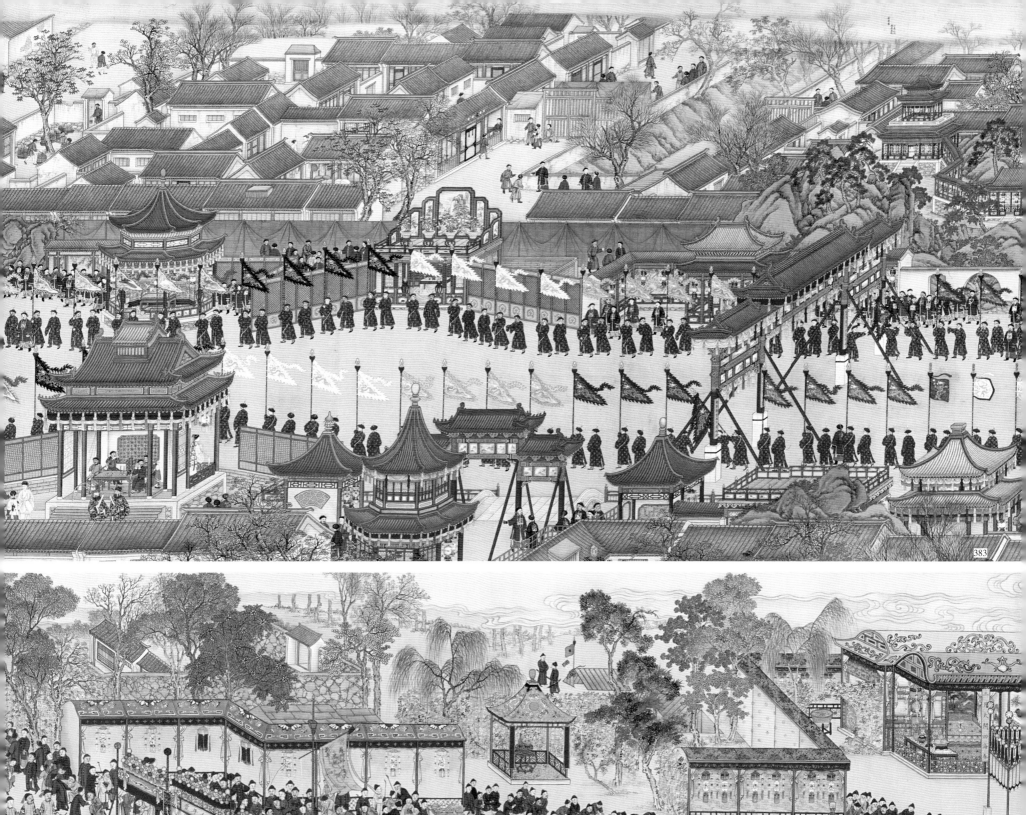

383

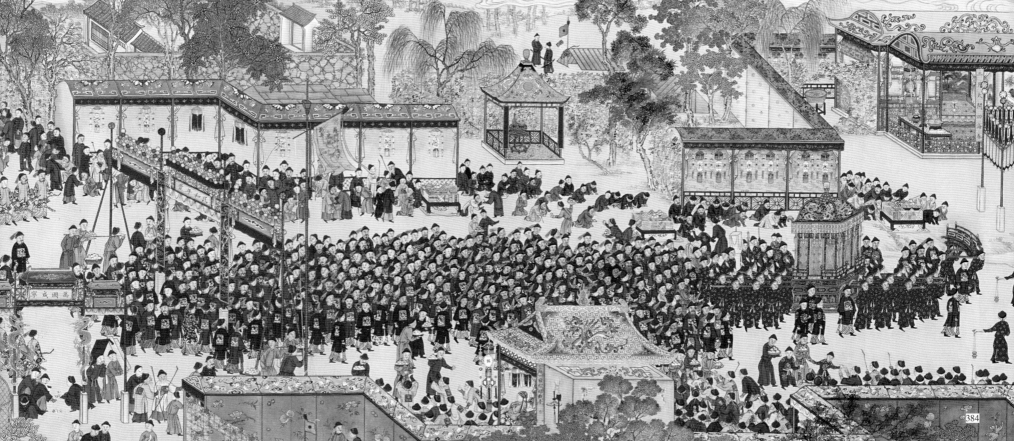

384

385. "圆音寿耋"套印

乾隆帝八十寿辰时，大学士和珅所进的寿山石套印"圆音寿耋"，共一百二十方。印文均摘自乾隆帝诗文中的吉语。

386. "圆音寿耋"套印印文

387. 万寿字瓷瓶

高 77cm　口径 37.5cm　足径 28cm

是康熙时期的寿礼。整个瓶体用青花釉写满一万个不同形体的篆书"寿"字，寓"万寿无疆"之意。

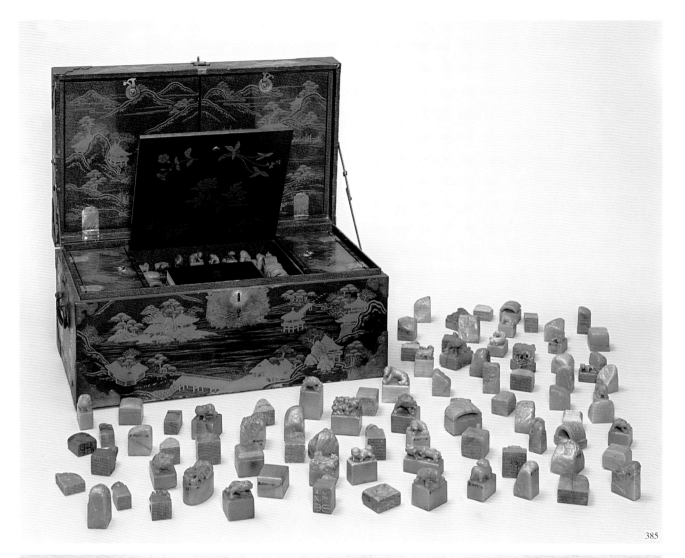

385

386

388. 万寿贡单（一）

389. 万寿贡单（二）

这两份是王公大臣进贡寿礼时，随礼品所附的贡单，写明礼品的名称、质地和数量。

390. 缂丝画轴《福禄寿三星图》

上有乾隆帝题的吉语。"锡羡增龄"大意是神明赐与富足长寿。

391. 金胎绿珐琅嵌红宝石藏式盖盂

原物是乾隆帝七十寿辰时西藏的班禅喇嘛所进献。此件是乾隆年间造办处仿制的。

388

389

390

392. 龙凤喜字怀挡

大婚宴中使用。

393. 御书《妙法莲华经》

经卷是用赤金碎成细粉，再和以胶质物称为"泥金"的东西写成的，经数百年仍灿烂如新，一般用作寿礼进给皇太后。

394. 光绪帝《大婚图》中的纳采宴

皇帝大婚礼规定，成婚前先行纳采礼。用马十匹、甲胄十副、缎百疋、布二百疋，由礼部尚书、内务府大臣充任使节，送至皇后家。当天还要在皇后家设由光禄寺备办的纳采宴。皇帝特命公主、命妇等宴请皇后之母，命大臣、侍卫、八旗中侯爵以下及二品以上官员宴请皇后之父。图中画的是在皇后家四合院内搭起的彩棚下，宴请皇后之父的场面。

395. 御书《妙法莲华经》经文

392

393

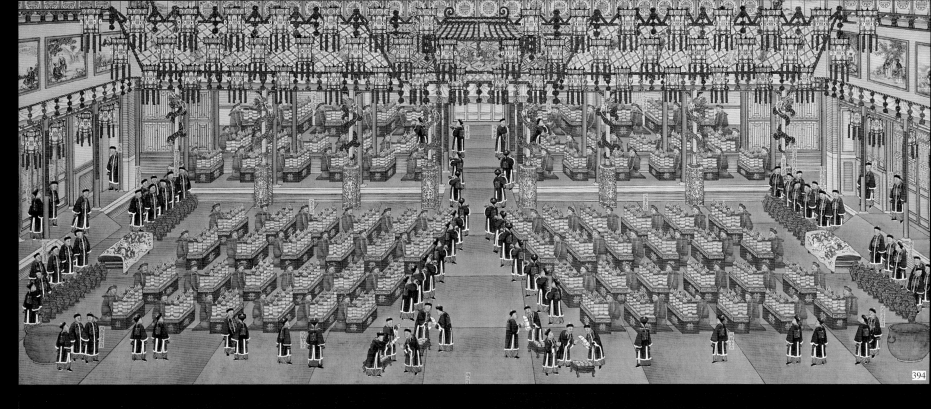

妙法蓮華經卷第一

姚秦三藏法師鳩摩羅什奉 詔譯

序品第一

如是我聞一時佛住王舍城耆闍崛山中與
大比丘眾萬二千人俱皆是阿羅漢諸漏已
盡無復煩惱逮得己利盡諸有結心得自在
其名曰阿若憍陳如摩訶迦葉優樓頻螺迦
葉伽耶迦葉那提迦葉舍利弗大目揵連摩
訶迦旃延阿㝹樓馱劫賓那憍梵波提離婆
多畢陵伽婆蹉薄拘羅摩訶拘絺羅難陀孫
陀羅難陀富樓那彌多羅尼子須菩提阿難
羅睺羅如是眾所知識大阿羅漢等復有學
無學二千人摩訶波闍波提比丘尼與眷屬
六千人俱羅睺羅母耶輸陀羅比丘尼亦與
眷屬俱菩薩摩訶薩八萬人皆於阿耨多羅
三藐三菩提不退轉皆得陀羅尼樂說辯才

396. 喜字凤舆

皇帝遣使册迎皇后时用凤舆。其轿内外装饰极为华丽，内部铺垫通红，充满喜庆气氛。

397. 喜字金如意

398. 喜字玉如意

这两件如意是寓意吉祥，质料珍贵的大婚礼品。

399. 光绪帝《大婚图》中皇后的嫁妆队伍

据档案中《皇后妆奁金银木器抬数清单》载，妆奁共有二百抬。图画中所见是自协和门进入太和门左边的昭德门一段，妆奁就有二十三抬。由此可见宫俗和民俗有很多相同之处，但规模就大不相同了。

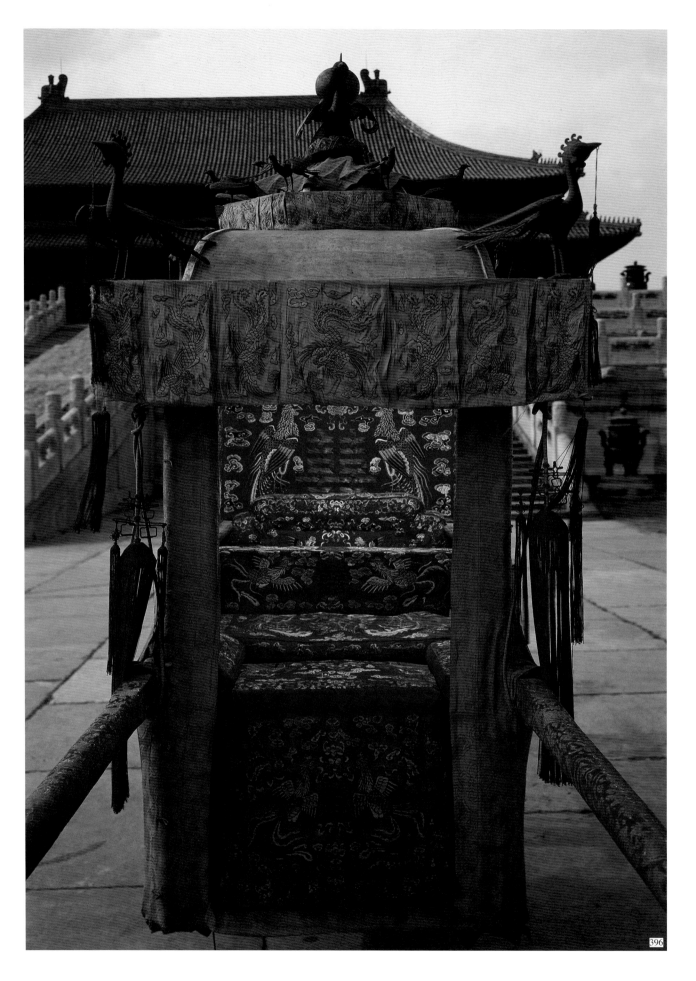

396

397

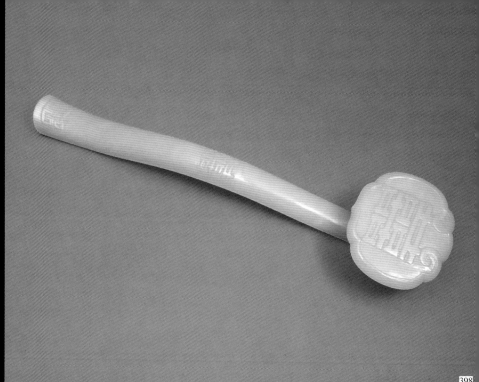

398

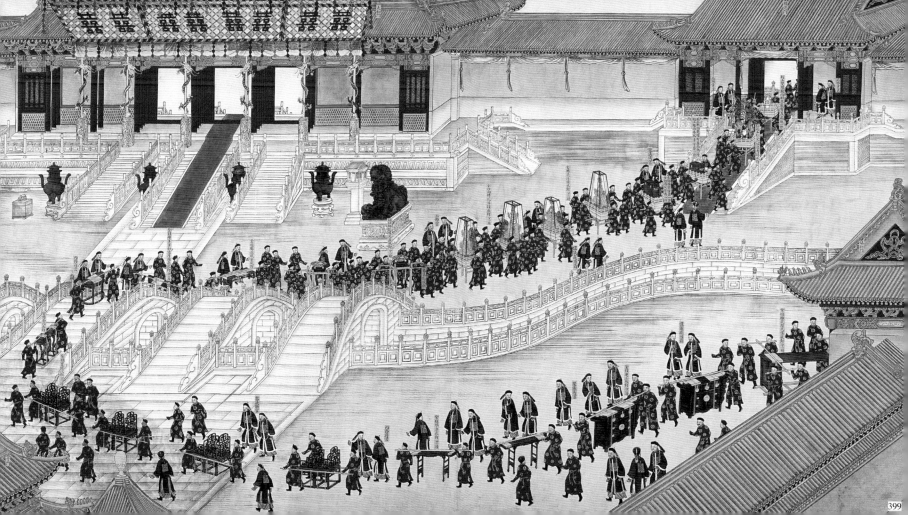

399

400. 洞房内的喜门

洞房一词，古代指深邃的房屋，后专指新婚之室。清帝后成婚的洞房在坤宁宫东暖阁。明代坤宁宫是皇后居住的中宫，清代因以坤宁宫西半部作祭神的场所，每天在坤宁宫室内杀猪煮肉，不便常居，但为了因袭皇后正位中宫的制度，洞房仍设在这里，合卺宴也在坤宁宫举行。实际并不在洞房久住，一般只住二三天，待行过翌日朝见皇太后礼、第三日庆贺筵宴后，即另居其他宫殿了。皇帝一般住乾清宫或养心殿，皇后则另居东西六宫的一个宫（如同治后住储秀宫、光绪后住钟粹宫）。若皇帝宣旨御幸，则皇后再到乾清宫，或养心殿后殿。在养心殿两侧设有值房。皇后在体顺堂（原称绥履殿），妃嫔等则在燕喜堂（原名平安室）及东、西围房。

401. 洞房内的喜床

设在坤宁宫洞房内。皇室也以多子多孙为兴旺发达的标志，并藉此保持皇室实力的优势。在东、西六宫后妃居住的地方，便有百子门、千婴门、螽斯门等名称，明清两代一直沿用；甚至在养心殿后围房挂有御笔匾文"早生贵子"。洞房中更以"百子帐""百子被"来表达这种意愿。这种宫俗早在唐宋宫廷已有。

402．孝哲毅皇后朝服像

纵239cm　横112.5cm

孝哲毅皇后阿鲁特氏，即同治皇后，蒙族人，户部尚书崇绮之女，住安定门内板厂胡同。同治帝死后仅七十余日，亦死于宫内，年方二十二岁。

403．同治帝朝服像

纵262cm　横139.7cm

同治帝名载淳，清入关后第八代皇帝，咸丰六年（1856年）三月二十三日生于储秀宫后殿。生母为咸丰懿嫔叶赫那拉氏（即慈禧太后）。六岁登极，十七岁大婚，十八岁亲政，十九岁病死于养心殿。同治皇帝一生是在慈禧太后控制下度过的，没有什么作为。

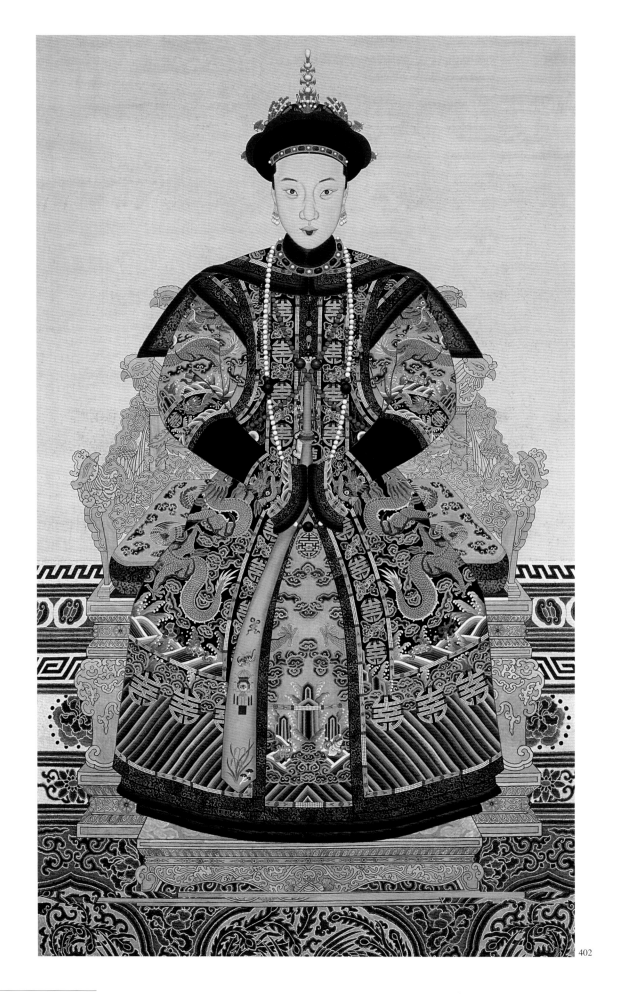

402

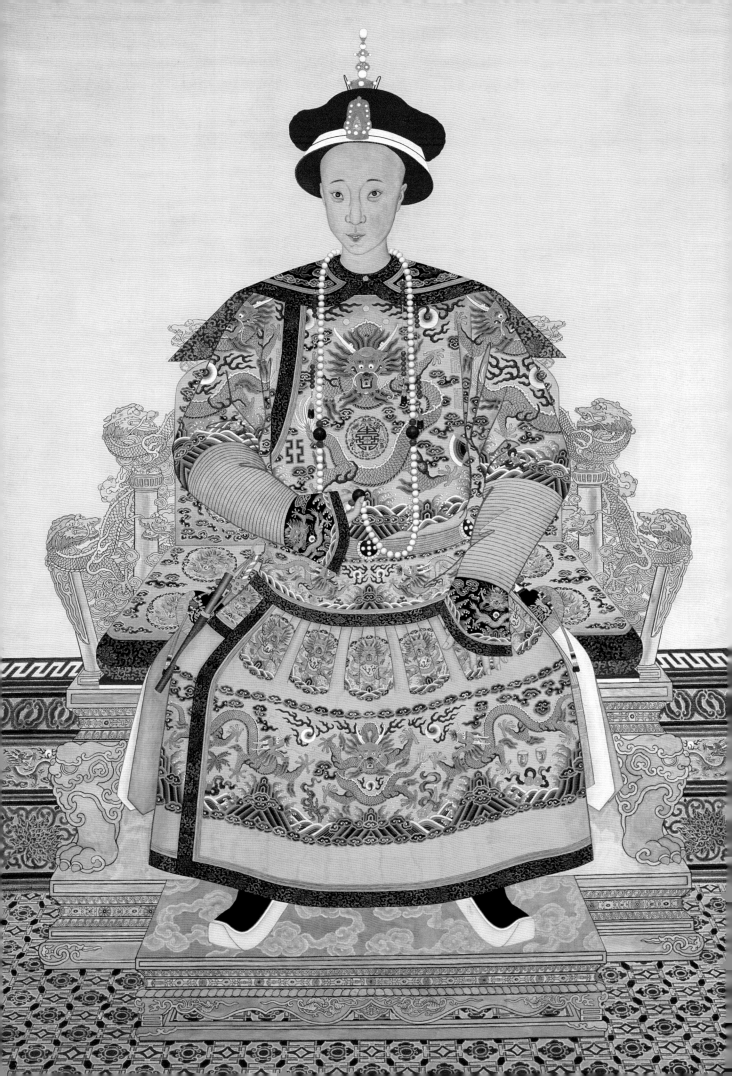

404. 诞辰忌辰名单

此名单悬挂在养心殿内，是每个皇帝的生日及帝、后的死期的备忘录。诞辰要派大臣行礼，忌辰文武官员须穿素服。

405. 梁各庄行宫

在易县清西陵之东十余里，为皇帝谒陵时栖止之所。光绪帝及珍妃曾停灵于此。

406. 大轝图

轝即舆字，在此专指抬灵柩的杠架。皇帝的灵柩移往陵墓时，在城内先用八十八人抬行，出城外再改用一百二十八人抬行。帝灵一出殡宫，即沿途撒扬纸钱，直至陵墓。皇贵妃移葬时到禁城外撒纸钱，贵人以下只许在皇城外撒纸钱。

407. 寿皇殿

寿皇殿，明代原在景山中峰之东北，乾隆十四年（1749年）改建在景山中峰之后。殿内平时悬挂历代皇帝画像，遇有皇帝死亡，则作为暂时停灵的殡宫。

408. 陀罗经被

纵 223cm　横 152cm

陀罗经被是一种织有金梵字经文的随葬物。清宫丧俗，皇帝、皇后的棺材称梓宫，均用楠木制造，要漆四十九次，最后满涂金漆。皇贵妃以下至嫔的棺材称金棺，漆的次数以等级递减。贵人以下的棺材称彩棺，涂以红漆。帝后、贵妃、妃、嫔规定均用陀罗经被，贵人以下则没有，但皇帝可以赐与。被上用金线织有密咒，即陀罗经。据佛教传说：此种密咒，功德无量。如覆盖在死者身上，即使生前罪恶深重，也不会堕地狱，而能达到西方极乐世界。此被系宣统元年（1909年）由苏州织造械兴监制贡入。

404

406

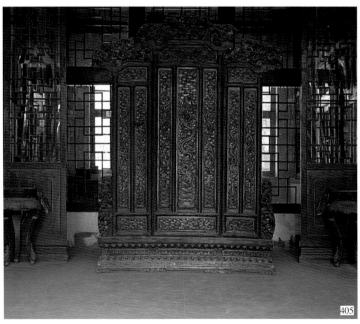

405

407

游乐编

游玩行乐，是清代帝后妃嫔生活的主要内容，而主要的游乐场所是皇家园林。清代皇家园林规模大，数量多。皇宫内有御花园、慈宁宫花园、建福宫花园和宁寿宫花园。这四座花园的建筑以小巧、精致、严整见称。与紫禁城毗邻的西苑，是都中最大的皇家园林。那里有宽阔的太液池（即现在的北海、中海、南海），成为皇家的游憩胜地。大规模的皇家园林建在海淀、西山一带。自辽、金以来，那里就是游览胜地，历朝帝王显贵都曾在那里营建行宫别墅。清帝更在旧行宫的基址上，花费数以亿万计的银两，建成闻名中外的、以圆明园为中心的宫苑。这片宫苑，包括圆明园、畅春园、万寿山清漪园、玉泉山静明园和香山静宜园，合称"三山五园"。皇家园林连绵二十余里，几乎独占了那里的山水林田。当时西山海淀一带，举目所见，尽为烟云树杪，钩檐飞阁。

清帝修建宏大的园林，是生活上的需要。紫禁城中的建筑规制严格，布局呆板，帝后久居其中，会感到局促。离宫别苑不但景致赏心悦目，生活礼节上也可稍为放松，较自由自在。从康熙到咸丰朝，各代皇帝都携宫眷，长时间居住在京西诸苑。隆冬季节，帝后暖居宫中，等正月宫中举行过庆贺、祭祀等典礼后，即离宫赴园。除必要的典礼、祭祀须返回皇宫外，帝后一般都住在园内。到六月前后，才赴避暑山庄，然后到木兰秋狝。九月中旬秋狝结束后，或回宫中，或仍回京西诸苑。十一月初，清帝才正式返回皇宫。清中期，京西皇家园林成为皇室实际的活动中心，宫内诸园平时较少使用。当然皇家园囿，按地理、用途不同，各有特色。

御花园位于紫禁城后部。堆秀山与延晖阁是花园的两扇屏风。盝顶重檐的钦安大殿雄踞花园正中。风格迥异的绛雪轩和养性斋遥遥相对。整个花园布局调和严谨，气氛凝重静穆。帝后妃嫔，在宫中生活时，常到此园赏花行乐。

慈宁宫花园位于慈宁宫南，是专供太后、太妃散心的地方。太后、太妃品位虽荣，但生活空虚，无所寄托，而且年龄差距很大。年纪轻的不过三十岁左右，甚至有更小的。如康熙帝的生母孝康皇后当太后时，只有二十三岁。这样的年纪就孀居慈宁宫，其孤独、忧郁可想而知。慈宁宫花园布局严整，气氛肃穆；不像其他花园那么绮丽清新。除咸若馆、宝相楼等几座严格对称的佛堂楼阁外，很少点缀。

建福宫花园和宁寿宫花园均建于乾隆时期。乾隆帝是清朝诸帝中最有条件、也最会享乐的皇帝。雍正帝死后，乾隆帝在养心殿守制二十七个月，深感枯燥不堪。他联想到若干年后皇太后宾天，自己年事已高，还要熬另一次二十七个月的守制。因此在乾隆五年（1740 年）下令修葺建福宫及花园，"以备慈寿万年之后居此守制"。建福宫花园就修在昔日原青宫（乾隆帝即位以前的居处）重华宫之右。地虽不阔，然亭轩错落，又有山石花木点缀其间，亦颇曲折有致。乾隆帝曾在这里奉皇太后赏花并侍膳。后来皇太后死于畅春园，乾隆帝虽未遂初衷，却也将此地当成宫中又一行乐之所。

乾隆帝愿望做满六十年皇帝即传位，所以从三十六年（1771 年）即开始修建宁寿宫一区宫殿，同时修建了宁寿宫花园，预备当太上皇以后，颐养天年。乾隆帝因为欣赏建福宫花园，希望归政后也能生活在那样的环境中，所以特命仿照建福宫花园的建筑修宁寿宫花园。宁寿宫花园的整个造园水平超越建福宫花园。园中建筑的题名，如"倦勤斋"、"符望阁"、"遂初堂"、"颐和轩"等等，处处表现着乾隆帝做太上皇的心愿。

实际上乾隆帝归政后，并没有在宁寿宫住。只是在位时曾与皇太子颙琰（嘉庆帝）来此游憩赋诗。晚清慈禧太后在此居住多时，六十寿辰就是在这里度过的。

西苑太液池，自金时起就为御苑；经元、明两朝经营，到清初成为都中皇家最主要的园林。又因毗邻紫禁城，更成为顺治、康熙二帝政务活动和游乐的重要场所。

在京西诸园尚未大事营建之前，帝后夏季多在西苑避暑。他们不仅在那里游乐嬉戏，且每天清晨都在那里召见大臣，改乾清门"御门听政"为"瀛台听政"。瀛台是南

海中的一个小岛，曲廊迂回，飞阁环拱，古木奇石，青翠欲滴，宛如画中的海上仙山，所以特名为瀛台。入夏后，康熙帝在听政时，还仿效宋代皇帝赐诸臣于后苑赏花钓鱼的故事，于桥畔悬设鱼网，待群臣于奏事之暇，各就水次垂钓。

随着康熙帝避暑西苑，后妃们也纷纷迁入。康熙的祖母孝庄文皇后喜爱太液池北岸的五龙亭，康熙帝特在五龙亭北葺闲馆数间，做为太皇太后避暑之所。听政之余，常驾小舟前来请安，并在五龙亭侍奉太皇太后进膳。

立秋后，皇帝不再在西苑处理政务，但在西苑的活动并不减少。康熙年间，中元节所建盂兰盆道场就设在西苑。自农历七月十三至十五日，每当明月升入中天，太监宫女就手执荷灯，环湖而立。数以千计的荷叶灯，青碧熠熠，为太液池镶上一圈夜明珠。又有一些太监，将上千盏琉璃造的荷花灯放入池中。花灯随波上下，与波光粼粼的湖水交相辉映。此时，在西苑万善殿修行的和尚喇嘛，开始奏梵乐，诵佛经。在经乐声中，康熙帝自瀛台登舟，穿过盏盏荷灯，环湖畅游。原本严肃的佛门法事，在西苑却演变成快乐的节日。无怪当时随康熙帝游湖的南书房大臣高士奇，称此为"苑中胜事"。

数九隆冬，大地封冻，太液池的新冰平滑如镜。帝后在西苑的活动也随着季节而改变。西苑观冰嬉，是此时一项重要的娱乐。据记载，早在宋朝皇宫就有滑冰这项娱乐。清朝因注重武功，更将滑冰与习武结合起来，对冰嬉尤为重视，纳入国俗。每年冬天，要从各地挑选上千名善走冰者入宫受训，从冬至到三九，在太液池上表演，供帝后观赏。

西苑观冰嬉，多在北海白塔西侧的庆霄楼。每到观冰嬉日，北海四周搭起彩棚，插彩旗，悬彩灯，十分热闹。庆霄楼里燃起熊熊炭火，摆上果品酒肴。帝后坐在明净的玻璃窗后，欣赏走冰能手供演绝技。

冰嬉表演有速度滑冰、花样滑冰、冰球赛等若干种。速滑者流行冰上，星驰电掣。花样滑冰者，在冰上做出哪叱探海、鹞子翻身等种种姿式。冰球赛者分两方穿着冰鞋滑行踢球，互相追逐，力求得胜。还有一种冰上射箭比赛，称为转龙之队。表演者各按八旗之色。以一人举小旗做前导，二人携弓随其后。参加者共三四百人，在冰上盘旋曲折滑行。远远望去，蜿蜒如龙。

清帝在京中最大的游乐御苑，是京郊西山的海淀。那里有层峦叠嶂的香山、玉泉山和瓮山；有万泉庄泉水汇集而成的百顷湖泊丹陵沜。每到夏秋，群山交青布绿，湖水澄碧晶莹，景色秀丽宜人。康熙帝看上这里的景色，于二十三年（1684 年）在明武清侯李伟的清华园旧址上，修建清王朝在京西第一所大规模的皇家园林畅春园。园中清丽的湖光山色，使康熙帝每一"临幸"，就"烦疴乍除"。从此，康熙帝把畅春园作为避喧听政之所，一年中倒有半年生活在这里。

玉泉山在海淀西北，山下石鳞嶙峋，沟壑交错，喷涌而出的泉水汇集成河流湖泊，成为京西主要水源。金章宗时就已在玉泉山山麓修建芙蓉殿行宫。飞流涌溅的泉水被称作玉泉垂虹，是著名的燕京八景之一。康熙帝在修建畅春园之前，曾将元、明遗留下来的玉泉山行宫重新修缮，建成澄心园，康熙三十一年（1692 年）更名静明园。

清帝在京西大事修造离宫别苑以供游乐，于乾隆时期达到顶峰。圆明园及附园长春园、绮春园、香山静宜园、万寿山清漪园及玉泉山静明园，均为当时新修或扩建。在这片园林之中，圆明园因着意体现历代山水名画的意境，并采取精巧绮丽的江南名园盛景，又兼收西洋古典园林的特点，成为一座占地数千亩的巨大艺术园林。圆明园初为康熙帝所建，后赐给皇四子胤禛。禛经过雍正、乾隆两朝大事修建，清帝不仅把这里当成临朝听政之处，更把游乐活动，从西苑搬到海淀。

帝后的游乐内容可谓丰富别致。尤其在圆明园放烟火，赛龙舟，以及逛买卖街等活动，较之在京内诸园的

游乐更具特色。座落在圆明园后湖西面的山高水长，是乾隆时期一年一度举行元宵节烟火大会之地。元宵节前后五天，宗室外藩、王公大臣及外国使臣等，受命前来陪同乾隆帝观赏烟火。皇帝和大臣入座后，首先观赏杂技和民族乐曲，接着燃放烟火，直插云宵。这时膳房大臣进果盒，由乾隆帝亲自颁赐给所有侍座者。君臣一面品尝精细的果品，一面观赏乐部表演"鱼龙漫衍，炫耀耳目"的灯伎。最后才是放烟火。空中"火绳纷绕，俨如飞电。俄闻万爆齐作，轰雷震天"。每次等到月上中天，盛会才告结束。

福海是圆明园中最大的湖泊。湖中有小岛，岛上景名蓬岛瑶台，恰似古人虚幻的仙山楼阁。每到端午节，宫中在福海举行传统的赛龙舟表演。乾隆帝常在这天先陪其母在圆明园西部的万方安和楼用早膳，然后同到湖中心的蓬岛瑶台观看比赛。参加竞渡的赛舟均为飞龙鹢首，箫鼓画船。龙舟在岸边作一字排列，命令一下，立即兰桡鼓动，旌旗荡漾，龙舟画舫，争相竞渡，场面甚为壮观。

经年累月生活于深宫禁苑的帝后妃嫔，公主阿哥，根本没有机会体尝平民百姓游逛庙会市场的生活乐趣。为了弥补这种缺憾，乾隆帝特在圆明园舍卫城前设立了一条买卖街。那里市场店铺、酒肆茶坊、旅馆码头，鳞次栉比；珍宝杂货，一应俱全。每当乾隆帝莅临，太监就化妆成商人小贩，居民夫役，陈市列货，开埠迎船，推车挑担，各有所事。街上行人摩肩接踵，熙熙攘攘。人们似乎毫不觉察皇帝驾临，仍继续买卖交换，说书卖艺，划拳行令，喝茶谈天。甚至还有太监假扮窃贼，施展剪绺之技，然后当场被擒，由官吏监察送往监狱。有时买卖街也上演民间婚丧嫁娶的场面，街上鼓乐声扬，热闹喧阗。乾隆帝每次游买卖街，都以高价购进一批珠宝古玩、丝绸缎匹。直接受惠者就是各宫妃嫔。随行的阿哥、公主，则可从这有限的买卖街中，窥见紫禁城外的另一个天地。

清帝在海淀还有一处重要的游乐场所，即圆明园以西、瓮山泊畔的清漪园。那里原有明代皇帝所建行宫。乾隆十五年（1750年），乾隆帝为给其母崇庆皇太后恭祝六十寿辰，特在瓮山上修建大报恩延寿寺，并将瓮山更名万寿山，山前湖泊名为昆明湖。二十六年（1761年）定园名为清漪园。后来不知何故，乾隆帝忽然下令，将正在施工的延寿塔拆掉，而仿黄鹤楼建起八面三层四重檐的佛香阁。乾隆帝由于"山水之乐不能忘怀"，因此把御苑的设计和安排，也当成一种娱乐和消遣，对清漪园的营建十分上心。南巡无锡时，乾隆帝发现其祖康熙帝屡游的惠山秦家寄畅园玲珑清丽，幽致喜人，立即决定把此园移至京城，命随行人员对照绘图。回銮后，即在万寿山东麓仿寄畅园修建园中之园惠山园。此园建成后，乾隆帝高兴地称它"一亭一径，足谐奇趣"。嘉庆年间因此意改名谐趣园。

虽然乾隆帝对清漪园的营建花费了不少精神，但它的全盛时期，却不在乾隆年间，而是在晚清慈禧太后统治清王朝之时。那时西山海淀供帝后游乐的巨大皇家园林，大都毁于英法等国侵略军的焚掠之中。慈禧太后为满足自己游乐私欲，无视民生凋敝，国运日衰，在修复圆明园不成后，转而用兴办海军的名义修治清漪园，并以"颐养冲和"之意，改园名为颐和园。

慈禧太后耗费巨款，大兴土木，修成颐和园后，长年住在园中，只冬天才返回紫禁城。她在园中，大部分时间打发在看戏、游湖、照相、筵宴等娱乐活动。看戏是慈禧一大癖好。为此在园东部建德和园大戏台。这座戏台虽为园林设施，但规模却超出紫禁城的戏楼畅音阁。不仅有为演神鬼戏设置的天井和地井，而且在舞台底部还设有水池，演戏时台上可以喷出壮观的水景。

当然，清代帝后的游乐不仅限于京都，他们到各地巡幸狩猎，也离不开游玩行乐。比如承德避暑山庄、蓟县静寄山庄等都是他们游乐的地方；避暑山庄还建有类似颐和园的戏台清音阁。

409. 御花园绛雪轩

绛雪轩与养性斋遥遥相对。轩前原植有数棵高大的海棠。阳春三月，盛开的淡红色海棠，为这座建筑迎来"绛雪"的芳名。

410. 宁寿宫花园耸秀亭

耸秀亭在遂初堂后的太湖石堆山上，亭前是深达数丈的陡立峭壁。从亭内外望，可将宁寿宫花园景色尽收眼底。

411. 御花园养性斋

养性斋座落御花园西南角。清帝在政务之暇，常到这里翻检书史，吟诵诗章。室内"自是林泉多蕴藉，依然书史得周旋"的对联，就是康熙帝在养性斋小憩时之偶得。

412. 宁寿宫花园遂初堂

乾隆帝在位六十年后，禅位于皇十五子，实现了即位时所立下的六十年后当太上皇的心愿，特在颐养天年的宁寿宫花园中，题"遂初堂"之匾。

413. 南海瀛台

瀛台在西苑南海，明时称南台，清代自顺治年间修葺后开始使用。因其秀丽多姿，似海上仙山，故改称瀛台。

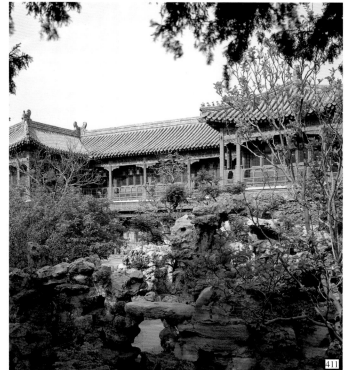

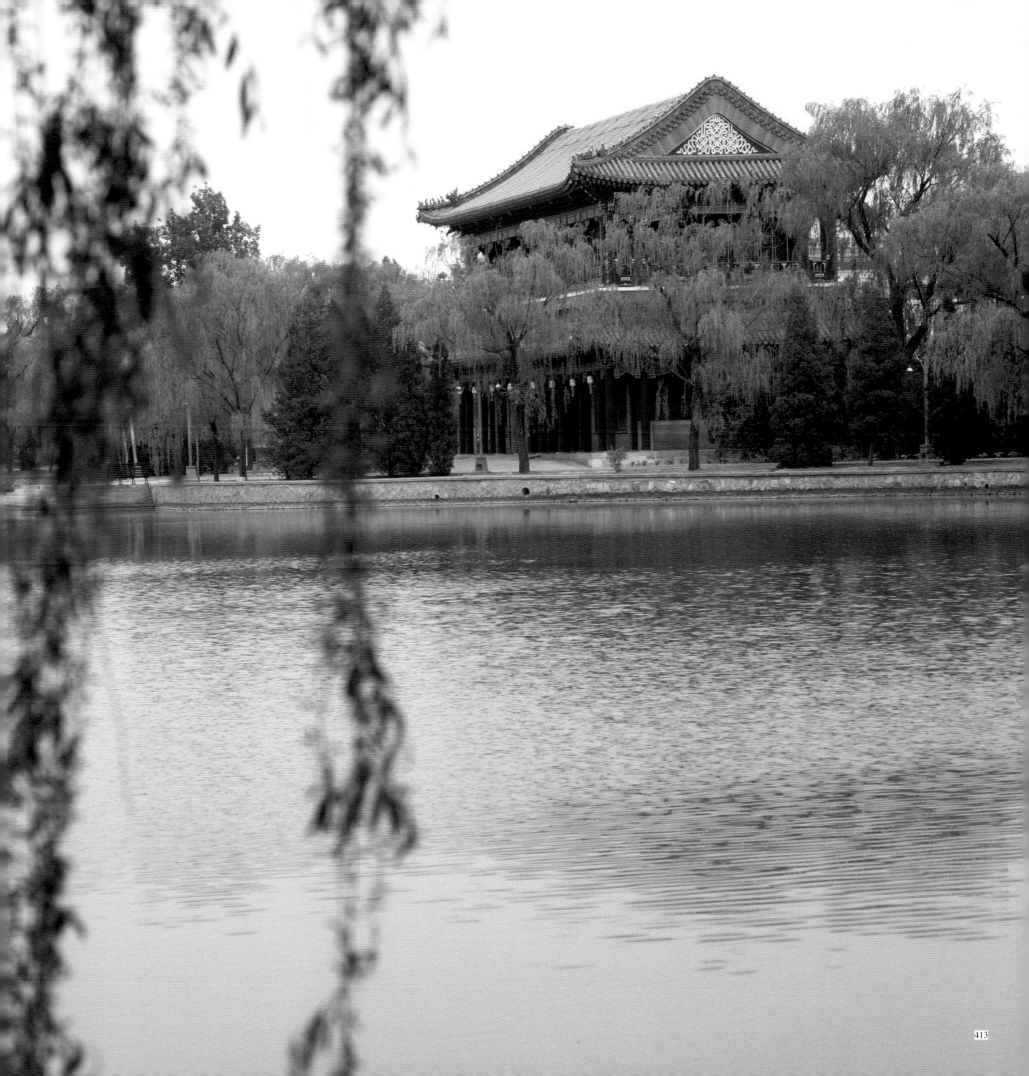

414. 从御花园御景亭西望

御景亭为四角攒尖小方亭，建在御花园东北部的堆秀山上。据说重阳节时，帝后妃嫔在此登高远眺。从御景亭西望，不仅可以看到园内的苍松翠柏，钦安殿别致的盖顶，以及西部雨花阁上的飞龙，更可远眺西山。

415. 瀛台涵元殿

瀛台涵元殿在戊戌变法失败后，成为慈禧太后软禁光绪皇帝的处所。

416. 北海静心斋

静心斋座落在太液池北岸，初名镜清斋，是一座玲珑秀丽的园中之园。乾隆帝到西苑西天梵境礼佛时，以此园为休息之所。

417. 北海庆霄楼

庆霄楼为白塔山南面的半山建筑。取庆霄二字作楼名，意为楼宇巍峨。可接瑞云。每到腊月，乾隆帝奉皇太后到此观赏冰嬉。

418. 乾隆帝御题燕京八景之一——琼岛春阴

此碑矗立在白塔山东麓。白塔山又名琼华岛，在群芳吐艳的春日，石碑四周繁花似锦。乾隆帝的题词起了画龙点睛的作用。

419. 南海宝月楼

西苑南海南岸，地长狭而少建筑。乾隆二十三年（1758年），为点缀南岸而建宝月楼。乾隆帝曾有"宝月昔时记，韶年今日通，……鳞次居回部，安西系远情"的诗句，又有"楼临长安街，街南俾移来西域回部居之，室宇即肖其制"的解释，人们就传说宝月楼乃乾隆帝为取悦回妃和卓氏（俗称香妃）而建。实则宝月楼创建时，和卓氏还没有进宫。

420. 南海流水音

曲水流觞，为古代文人墨客的一种风雅活动，因晋代王羲之与友人在兰亭修禊，并流传有字帖而著名。清帝欣赏这种雅事，特在西苑及宁寿宫花园等地建有象征性的流杯亭。乾隆帝还为南海流杯亭题匾名"流水音"。

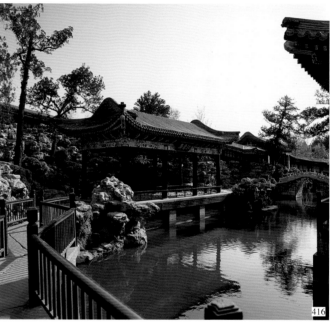

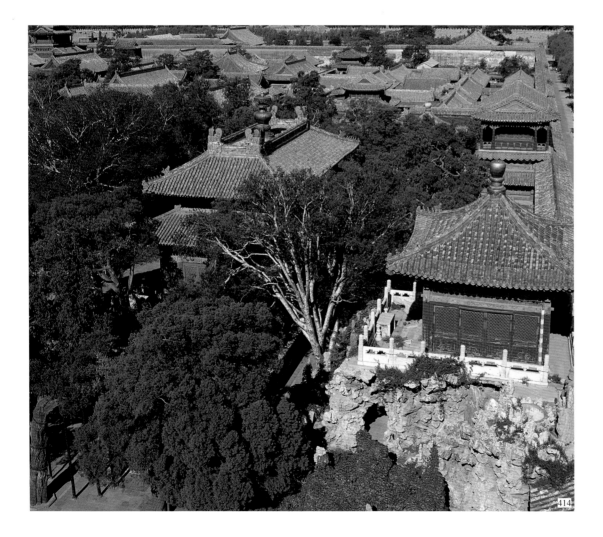

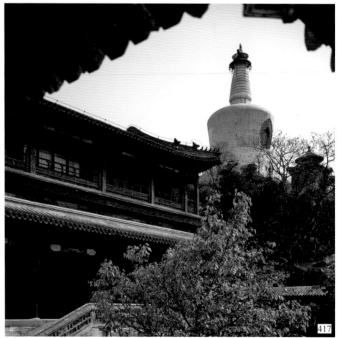

418

419

420

421.《冰嬉图》

纵 35cm 横 578.8cm

清宫廷画家金昆等绘。隆冬时节，清帝与王公大臣在太液池金鳌玉蛛桥旁观看善走冰的能手表演辕门射球等滑冰技术。

422.《崇庆皇太后万寿图》局部——冰船

清时，在长河、护城河等处皆可乘冰船，乃当时的一种水上游戏。

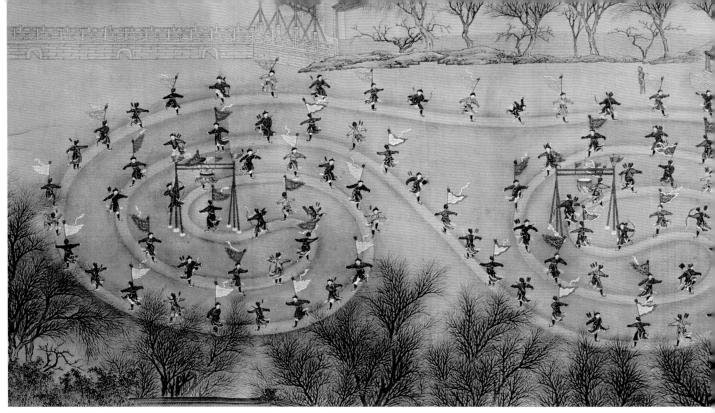

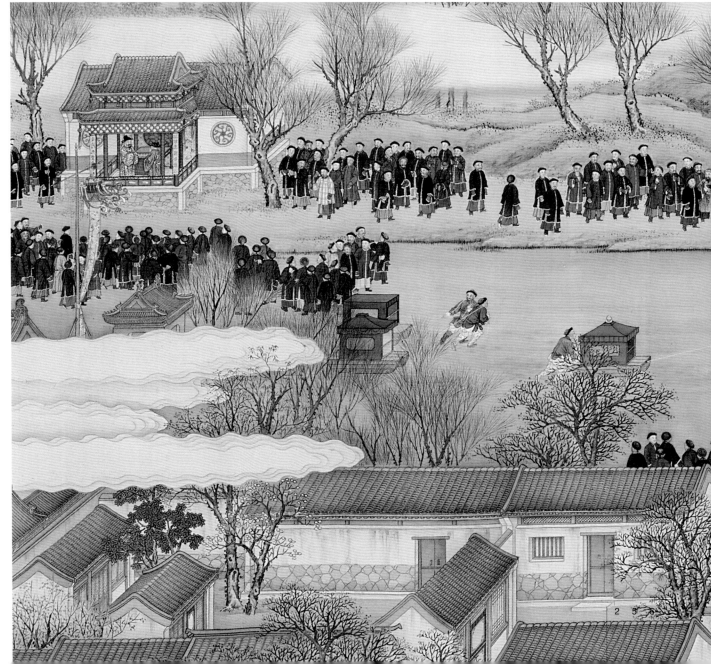

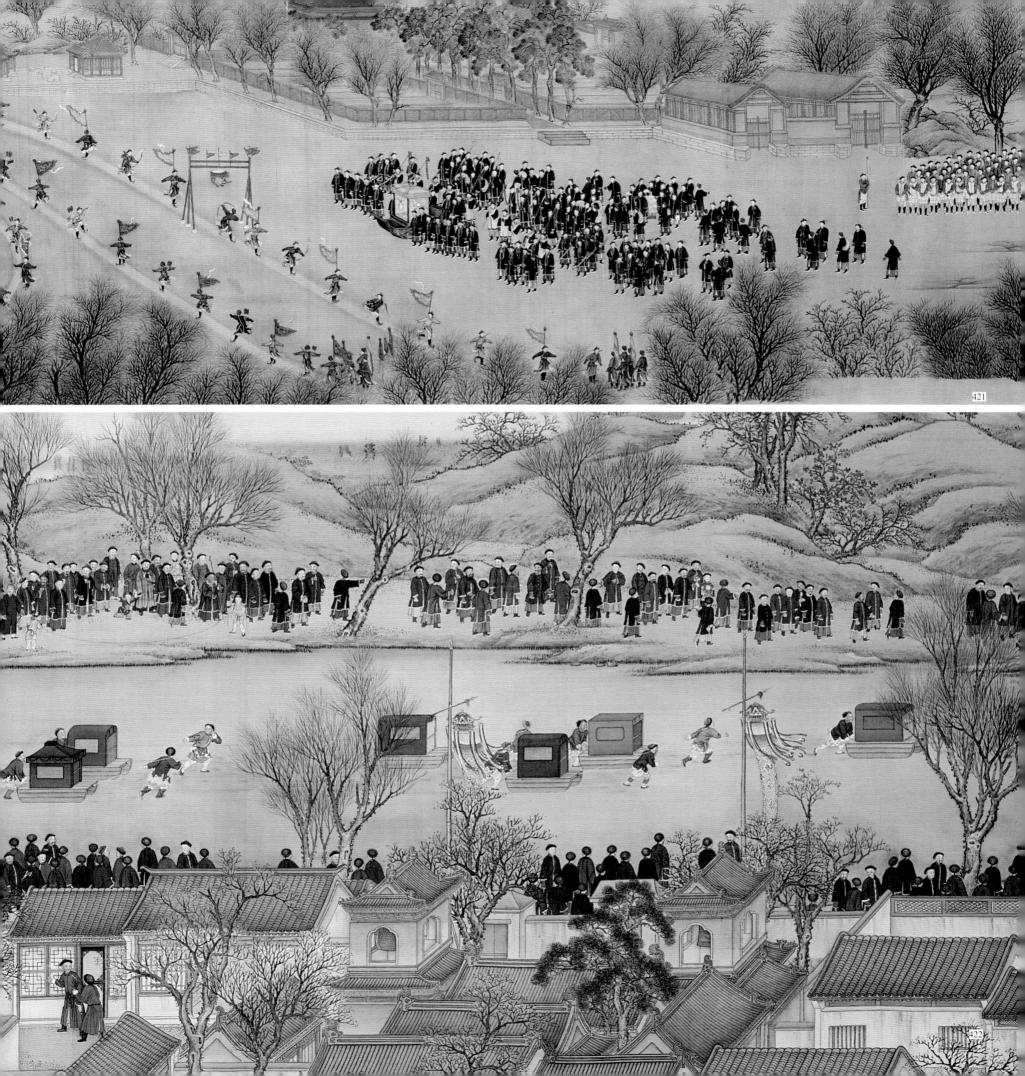

421

422

423. 清人绘圆明园"万方安和"

424. 圆明园"万方安和"遗址

万方安和是圆明园中一座别致的建筑，于池中建室，形如卍字。此地冬暖夏凉，四时皆宜，深得雍正帝喜爱。他不但常在此地居住，还为曲折回廊题"佳气迎人"，"四方字静"等九种四言景名。

425. 清人绘圆明园"山高水长"

426. 雍正帝《行乐图》

纵 206cm　横 101.6cm

清人绘。雍正帝虽以"不喜华糜"，"崇俭不奢"自称，但对声色犬马也并非无动于衷。他常要画家为他画一些头戴假发、身着西装或汉装的游戏像。此图表现雍正帝和妃嫔在圆明园着汉装游乐的情形。

427. 长春园海晏堂铜版画

清宫中任画师的欧洲传教士所绘。海晏堂为长春园欧式建筑之一，堂前有法国传教士设计制造的十二生肖喷水装置。

428. 海晏堂遗址

咸丰十年（1860 年），英法侵略军焚毁了圆明园，宏大雄伟的欧式建筑海晏堂亦难幸免，变成一片废墟，仅剩下堂前一些巨大石雕，似乎还在向人们诉说着当年痛苦的历史。

429. 圆明园舍卫城遗址

舍卫城是圆明园中一座仿古印度城池布局而建的小城，供奉各种佛像，收藏各类佛经。

426

海晏堂西面十

427

428

429

430. 乾隆帝《雪景行乐图》

清代宫廷画家郎世宁、唐岱、陈枚、沈源、孙祜、丁观鹏等绘。反映乾隆帝于雪天在圆明园与妃嫔子女游乐嬉戏的情景。

431. 道光帝《喜溢秋庭图》

纵 181cm　横 205.5cm

清人绘。表现道光帝与皇后（或皇贵妃）于阳光和煦的秋日，着便装在圆明园慎德堂，观看皇子公主与狗嬉戏的情景。画家在图中描绘了帝王家庭中的天伦之乐。

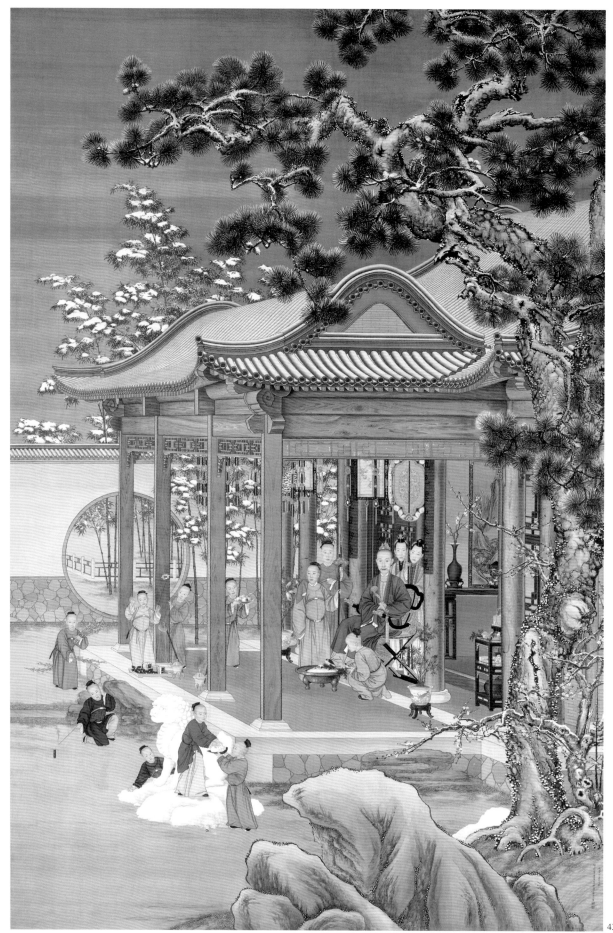

430

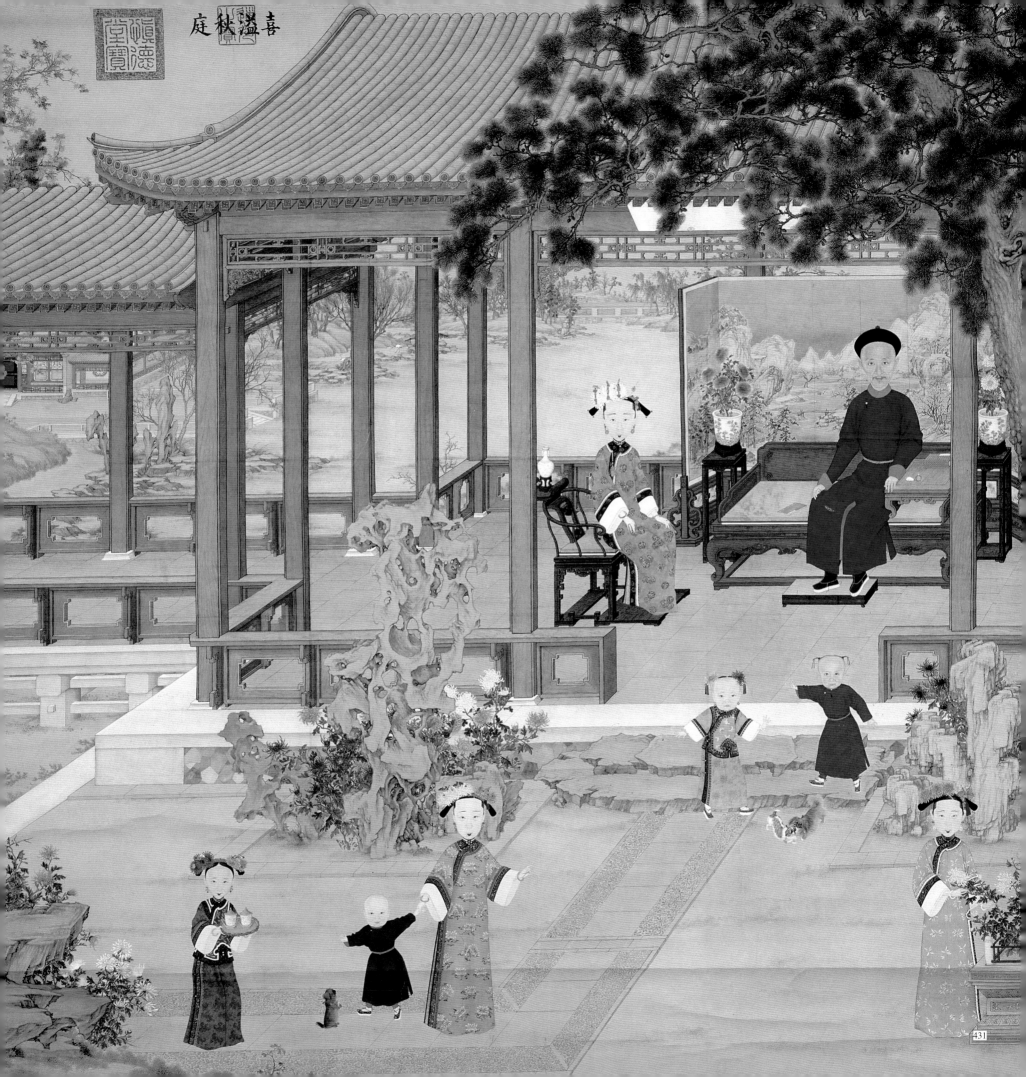

432. 颐和园内德和园大戏台

德和园大戏台原为清漪园怡春堂。慈禧居颐和园时，为满足听戏的嗜好，在怡春堂旧址上建起大戏台。晚清名优谭鑫培、杨小楼等都曾在此为慈禧演戏。

433. 万寿山惠山园

惠山园在万寿山东麓。乾隆帝于十六年（1751年）南巡时，因喜爱无锡惠山古园寄畅园，特命画工对园绘图，回銮后依图在万寿山东麓开池数亩，环池修各式玲珑馆轩，又筑知鱼桥，建起惠山园。嘉庆年间依乾隆帝题诗"一亭一径，足谐奇趣"之意更名谐趣园。

434. 昆明湖玉带桥

玉带桥是昆明湖西堤上唯一的一座拱券式石桥，用青白石与汉白玉筑成，桥身洁白如玉，桥形弯若腰带，故称玉带桥。

435. 颐和园

京西海淀，有一座青黛的山峰和一池澄莹的碧水。乾隆年间在那里建清漪园，并为山水定名万寿山和昆明湖。每到夏季，清帝常前往观看健锐营在昆明湖上演习水操。清末光绪年间重修此园，并改名为颐和园，做为慈禧皇太后行使权力和颐养天年之所。

436. 昆明湖畔铜牛

乾隆二十年（1755年）铸造。牛背上铸有八十字的篆体铭文《金牛铭》。铭中说此铜牛是根据夏禹治河时，曾铸铁牛以安澜的传说，为镇压水患而铸造的。

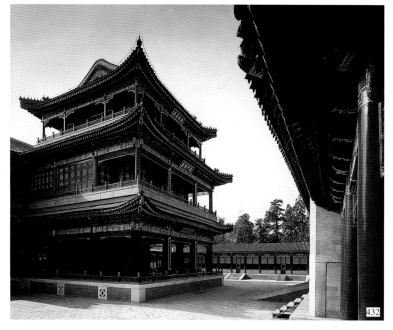

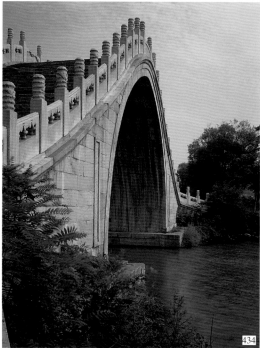

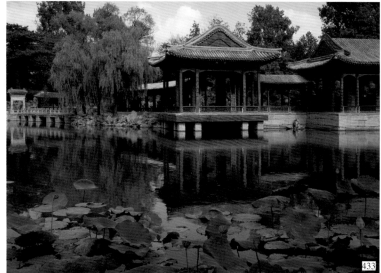

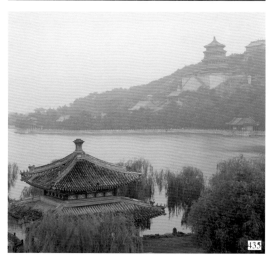

437. 香山见心斋

此园是建在香山山麓的一座小巧院落。院内有碧水一泓，池园曲廊环绕，池东为知鱼亭，池西是嘉庆帝题匾的见心斋。小院有浓荫覆盖的香山为借景，更显得清新幽静。

438. 香山大昭庙琉璃塔

439. 香山宗镜大昭庙

此庙为静宜园中一黄教寺庙。乾隆四十五年（1780 年），西藏班禅喇嘛进京觐见，乾隆帝为团结蒙、藏贵族，表示优礼蒙、藏地区崇信的黄教，下令在香山仿班禅在前藏居住的庙宇，建大昭庙，供班禅下榻。

440. 香山碧云寺

本为元代古刹。明正德时太监于经在寺后建冢，天启时太监魏忠贤也在寺后预建坟茔。乾隆十三年（1748 年），有西域僧人入觐，携带金刚宝座塔样式，乾隆帝便命依样在碧云寺后建起这组汉白玉的金刚宝座塔。

441. 《静宜园全图》

清工部尚书董邦达绘。康熙年间于香山初建宫室数间，不施彩绘，保留山野雅趣。乾隆八年（1743 年），乾隆帝游香山后，命葺园增室，在当年行宫旧基址上建起新园，定名静宜园，并命二十八景名。

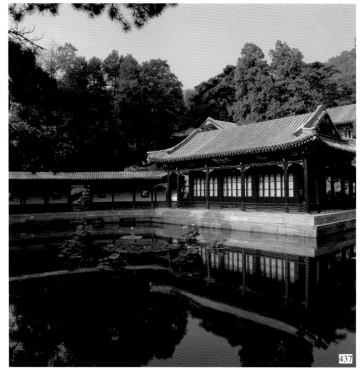

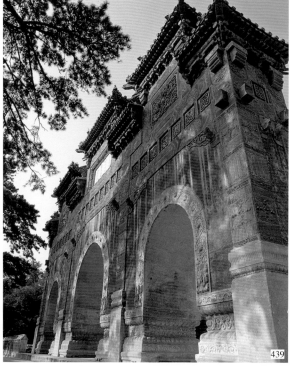

442. 步舆

清帝乘坐的肩舆按不同场合而有严格规
定。大致可分礼舆、步舆、轻步舆、便舆四种。
这顶步舆的样式很像民间的山轿，由八人或
十六人抬行，是皇帝在宫内往来时乘坐的工具。

443. 静明园

此园在玉泉山之阳，原为金章宗行宫，
康熙年间依旧址修建是园。乾隆年间，依镇
江金山妙高峰之制建塔，名"玉峰塔影"，列
为静明园十六景之一。

444. 钓鱼台养源斋庭院

钓鱼台位于京城西郊，原名同乐园。因
金代章宗曾在此钓鱼，欢宴群臣，后名钓鱼台。
清乾隆年间疏浚了钓鱼台湖水，在湖滨修建
了行宫，并题正殿名养源斋。

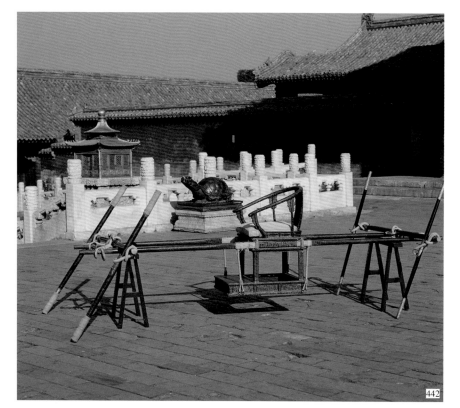

445.避暑山庄烟雨楼

烟雨楼在山庄如意洲青莲岛上，乾隆年间仿嘉兴南湖烟雨楼而建。在迷蒙的雨天登楼远眺，烟雨苍茫，水天一色，宛如一派江南景象。

446.避暑山庄水心榭

水心榭为三座并列的重檐四角方亭，是乾隆年间新增避暑山庄三十六景之一。

447.避暑山庄万树园

避暑山庄西侧树林中有一块空旷平坦、绿草如茵的广场，支有帐篷，颇具蒙古草原风光。乾隆帝常在这里赐宴各族王公，并赐观赏摔跤、马术、音乐、百戏等。

448.采菱渡

在如意湖芝径云堤西侧，有一座形如斗笠的草亭。亭后有曲廊回绕的殿堂。康熙帝以此处幽雅恬静，有青山碧水环抱，特为正殿题名"环碧"。如意湖曾是清帝泛舟采菱的地方。乾隆帝对此景也很欣赏，因题名为"采菱渡"，列入三十六景。

449.避暑山庄小金山寺

如意洲东，有一座山石堆砌的陡峭假山，下有洞府，上为平台。矗立在山巅的上帝阁，与镇江金山寺如出一辙。循梯而上，一步一层天，大有登金山之感。

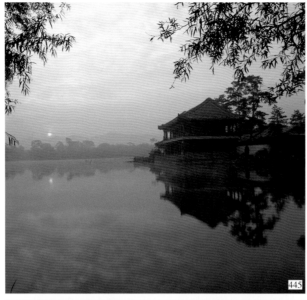

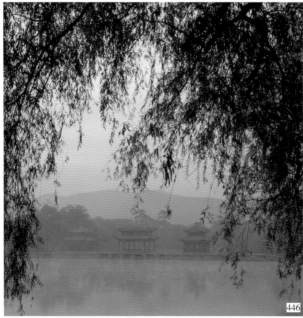

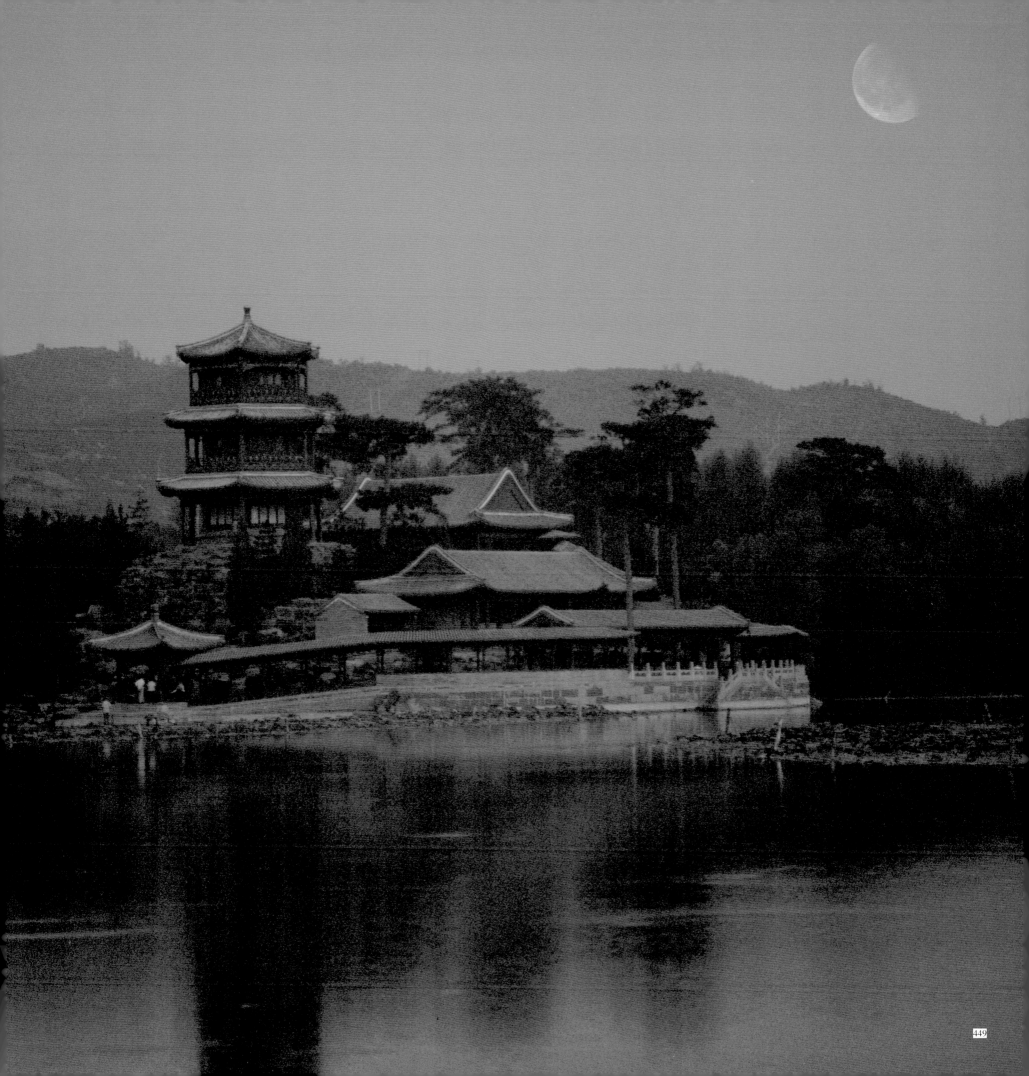

450.《避暑山庄图》

纵254.8cm　横172.5cm

清宫廷画家冷枚绘。康熙四十二年(1703
年)，康熙帝为加强对蒙古各部落的统治，也
为疗养避暑，在塞外承德利用自然地势，引
水造湖，依山筑室，不加雕镂，不施彩绘，
建成古朴淡雅的避暑山庄。此图反映了初建
时山庄湖区风貌。

451.《马术图》

纵225cm　横425.5cm

清宫廷画家郎世宁等绘。乾隆帝在避暑
山庄接见杜尔伯特部首领后又赐爵赐宴，赐
观马技、歌舞。此图表现清八旗将士为远方
来客表演精湛的马上技艺的情形。

452.《万树园赐宴图》

纵221.2cm　横419.6cm

清宫廷画家，意大利传教士郎世宁、
法国传教士王致诚 (Jean Denis Attiret,
1702–1768) 等绘。康、雍、乾时期，居住
在新疆地区的额鲁特蒙古各部落间，发生过
长达数十年的动乱，清政府也几次出兵平乱。
乾隆十九年（1754 年），额鲁特蒙古之一的
杜尔伯特部首领明确表示要求内徙，归顺清
朝。乾隆帝十分高兴，于这年夏天在避暑山
庄万树园接见了杜尔伯特部首领，并赐宴封
爵。宫中画家奉命前往热河绘画，记录了这
一历史事件。

450

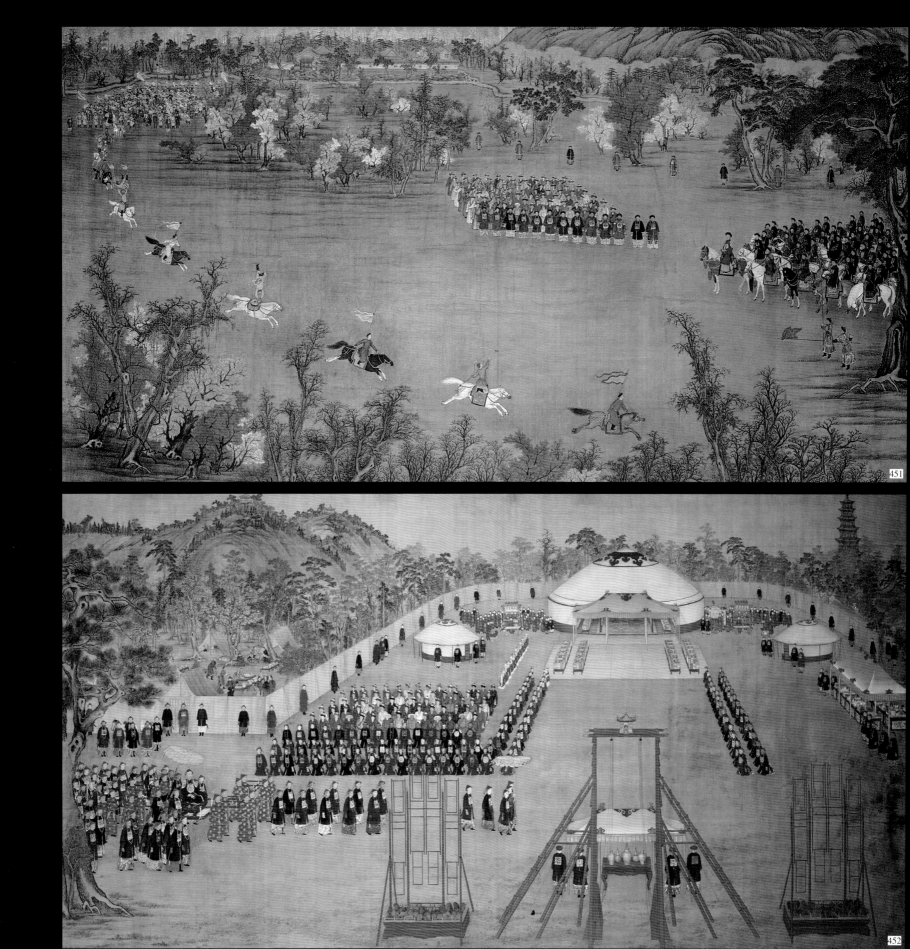

451

452

祭祀编

祭祀，包括祭天、祭神、祭祖，是清朝宫廷重要的礼仪活动。其中包括有：大祀、中祀、群祀的朝廷传统祭祀；满民族特有祭堂子和坤宁宫祭神；与汉族相似的祭祖活动，如祭太庙、祭奉先殿和祭陵等。

由朝廷礼部主持的大祀、中祀、群祀近八十种，属内务府主持的皇室祭祀有十来种。皇帝既是国家的元首，又是皇室的主宰，无论哪一方面的祭祀，凡属重要的，皇帝均须亲自参加。祭祖活动自然更要躬亲致祭，以展孝思。

祭祀虽为清宫的重要典制，却没有实质的内容，全靠繁文缛节来支撑。按照规定，不同的祭祀要供奉不同的神位，用不同的祭器、玉帛、牲牢。大祀、中祀前，皇帝要斋戒。斋戒期内，朝廷各衙署要挂斋戒木牌；宫中乾清门也要挂斋戒牌和安放斋戒铜人；皇帝要遵行"六禁"；执事人等则不准茹荤、饮酒，以及吐痰沫，犯者要受处分。

"礼莫重于祀天"，祭天是大祀中最重要的。除特殊情况外，皇帝都要亲诣行礼。祭天定在每年冬至日，意为"迎长日之至"。祭天前三日，皇帝先在宫内斋戒，经过一系列繁杂的准备后，于祭天前一日乘玉辇至天坛斋宫斋戒一天。到祭日，皇帝诣圜丘坛，在献乐舞中行迎神、奠玉帛、进俎、读祝文、三次献爵、受福胙（祭肉）、送神、望燎等繁缛的祭礼。皇帝并要率群臣行三跪九叩礼多次，祭天仪式才告结束。

重农为中国统治者的传统政策，清王朝也不例外。因此把祭先农、先蚕列为中祀，并由帝后亲行祀典。每年仲春吉亥，皇帝到先农坛祭先农，向先农神炎帝进香行礼。然后皇帝右手持黄牛拉的耒耜，左手执鞭，耆老二人牵牛。皇帝持耒三推，顺天府尹手捧青箱，户部尚书播种，左右挥彩旗，奏乐，老农随后覆盖。皇帝亲耕结束后，即登上观耕台宝座，观看王公大臣等耕种。按规定，主持耒五推，九卿以下官持耒九推。剩余的绝大部分耤田，就由顺天府的大兴、宛平两县官，率参加典礼的农夫完成。

祭先蚕是清代唯一由皇后主持的国家祀典。入关之初本没有这项祭祀。康熙朝时曾在西苑丰泽园种植桑林，试验在北方养蚕。雍正年间始在安定门外正式建立蚕坛。乾隆七年（1742年），将蚕坛移建于西苑东北角。每年春末，皇后由妃嫔及众女官陪同，先到蚕坛向嫘祖行六肃三跪三拜礼，三献爵，受福胙。蚕出生后，皇后再诣桑田行躬桑礼。届时皇后提筐持钩，在歌采桑辞的鼓乐声中，由蚕母（即参加祭先蚕礼的妇女蚕农）助采桑枝三条，然后到观桑台观看妃嫔、公主、命妇采桑。

清代近八十种祭祀中，具有满族特点的，是堂子致祭和坤宁宫祭神。

堂子本是满民族在关外对祭天场所的称呼。最初，庶民百姓家皆设有堂子。崇德元年（1636年）皇太极下令民间禁设，堂子成为清王朝专有的祭天之地。清入关后，在长安左门外建立堂子。它的建制与历代传统庙堂有明显的不同，最主要是拜天的圜殿竟为北向，院内还设有皇帝、皇子及八旗亲王、贝勒、贝子、公的七十三个神杆石座，祭前插上称为神杆的松木杆。祭祀时，皇帝、皇子等各就各人杆下行礼。为保持堂子祭祀的国俗特点，康熙年间诏罢汉官与祭。

堂子祭礼相当繁杂，其中以元旦祭神拜天、出征及凯旋祭旗纛最为重要。皇帝一般都要亲行。元旦堂子拜天礼，所祭之神平时供于坤宁宫，十二月二十六日才由宫中请至堂子，元旦祭毕再送还原处。亲征和凯旋的祭旗纛，是随着满洲八旗军对朝鲜和明军作战的不断取胜而建立的。凡皇帝亲征，都要在堂子内门外设御营黄龙大纛，八旗大纛及火器营大纛。届时皇帝率随征将士前往行礼。康熙三十五年（1696年），康熙帝亲征额鲁特蒙古噶尔丹动乱前，曾率出征将士及朝中王公大臣到堂子行告祭礼。这次大典康熙帝身着戎装，腰佩刀箭，行至堂子，号角齐鸣，声势壮大。康熙帝在堂子内门以外地方先向南行三跪九拜礼，又向纛旗行礼。礼毕，亲军高举纛旗，从征将士随从皇帝，浩浩荡荡，踏上征途。

坤宁宫祭神是堂子致祭的补充。皇太极以堂子祀典为

最尊，遇不祭堂子时，将所祭诸神供奉祭祀于寝宫清宁宫。清初按清宁宫旧制，将坤宁宫改建为内有三面连炕和两口锅灶，外有神杆的祭神之地。

坤宁宫所祭之神教派不一。如每天朝祭释迦牟尼、观音菩萨、关圣帝君；夕祭穆哩罕神、画像神、蒙古神等。重要的祭神活动，帝后会到场，每天的朝、夕祭则不参加。朝、夕祭要在坤宁宫神前杀两头生猪，并在坤宁宫内煮熟。祭祀时由司祝官（俗称萨满）击鼓唱歌，并有三弦、琵琶、拍板伴奏。祀典结束后，祭神的肉按规定分给散秩大臣、侍卫等食用。

除坤宁宫外，养心殿、宁寿宫，及慈宁宫等帝后寝宫，也都供有神龛、佛龛，但一般不举行大规模祀仪。清宫这种祭必正寝的风俗，是满民族在关外生活时的反映。皇太极和顺治帝将清宁宫和坤宁宫改为祭神场，不过是把这种风俗继续推行和扩大而已。

太庙是清帝祭祖的主要场所，皇太极在盛京时已建立太庙。四季之初要进庙祭祖。先帝诞辰、忌日及清明、岁暮等，也都要去行祭礼。每月还要向祖宗荐新。顺治帝入关后，沿用明制，以前明的太庙为太庙。每年太庙祭祀有四孟（孟春、孟夏、孟秋、孟冬）时享和岁暮祫（音：洽）祭两种。四孟时享指孟春上旬及三孟朔日的祭祀。皇帝要提前斋戒，届时诣太庙奉献牲果，上香行礼，祭祀祖宗。岁暮祫祭则在每年除夕前一天，将太庙中殿、后殿所奉的神位移至前殿，遣官提前致斋视牲，届期皇帝亲诣行礼。乾隆三十七年（1772年），乾隆帝已六十二岁，认为自己年事已高，恐祫祭时稍有失仪，则失诚敬。因此从这一年起，凡岁暮祫祭，乾隆帝都指派八位亲王、皇子，随同上香行礼。只是到六十年（1795年）乾隆帝准备归政前夕，才又以八十五岁高龄，单独诣太庙拈香行礼，躬行祫祭，以示敬祖至诚之心。

清帝死后，和历代帝王一样，都有规模巨大的陵寝，以便后嗣四时致祭。陵寝成为祭祖的另一重要场所。

清代帝王和后妃的墓地统称陵寝。实际上，帝后墓称陵，妃嫔等人的墓称园寝。清代帝王陵寝主要分布在三个地方，即今东北辽宁省的盛京三陵、河北省遵化县的东陵和易县的西陵。

清人关前，太祖努尔哈赤和太宗皇太极死后，分别葬在盛京（今沈阳）的天柱山和隆业山，是为福陵和昭陵，它与兴京（今辽宁省新宾县）启运山下清朝的祖陵——永陵，合称盛京三陵，又称清初三陵。

东陵地点的选定，据传说，顺治帝在一次狩猎活动中，偶然来到河北省遵化县马兰峪西的昌瑞山下，幽美的自然环境使他流连忘返。顺治帝对随侍大臣说："此山王气葱郁非常，可以为朕寿宫。"随手取下佩韘（音：摄，射箭用的扳指）掷出，并对侍从说："韘落处定为佳穴，即可因以起工。"顺治十八年（1661年），顺治帝的孝陵在这里动工修建，顺治帝死时，工程未完，到康熙二年（1663年）工程完毕后才葬入地宫，随葬的还有孝康、孝献两位皇后。这就是清东陵的第一座陵墓。以后共修建十三座帝、后、妃陵墓。

清东陵东起马兰峪，西至黄花山，北接雾灵山，南面有天台、烟墩两山相对峙，中间自然形成的出入口称龙门口。整个陵区以中间高高突起的昌瑞山为界，可划分为前圈和后龙两大部分。陵区四周层层设置红木桩、白木桩、青木桩，都是做为陵区的界标。桩内禁止樵牧和耕种。青桩之外还有二十里宽的官山，全区占地面积达二千五百多平方公里。

清西陵位于河北省易县城西的永宁山下，东距北京二百四十余里，清朝在这里最早建陵的是雍正帝。雍正帝继位之后，起初决定将自己的陵址选在东陵的九凤朝阳山下，以便与其父祖墓地相邻。后来又觉得其地不甚理想，怡亲王及总督高其倬相度得易州境内泰宁山（永宁山）天平峪"为上吉之壤"。经大臣议奏，都认为易县适合，以迎合帝意。于是，雍正帝决定将自己的陵址由

东陵改到西陵。

西陵地处丘陵，四面环山，古松成林，风景非常秀美。陵区北起奇峰岭，南到大雁桥，东自梁各庄，西至紫荆关。四周广设红、白、青桩等，与东陵相同。陵区内，殿堂楼亭千余间，石建筑和石雕刻百余座，总占地面积小于东陵，也是一个规模很大的陵区。

清朝在东西陵各设有陵寝内务府、陵寝礼部和工部等，掌理祭祀、修缮等事宜。八旗兵负责陵寝守护，绿营兵管理陵界守卫。

清代，一座完整的帝陵，在一条通往陵墓的神路上，其主要设施为：石牌坊、大红门、华表、大碑楼（圣德神功碑楼）、多对石象生、龙凤门、小碑楼（神路碑楼）及多孔石桥。神路终点是陵墓建筑的正门——隆恩门。门前东、西两侧是值房和朝房。值房是护陵人员的住所；东朝房为茶膳房，西朝房为饽饽房。在东朝房以东稍远一点的地方，是储藏祭物的神厨库。进隆恩门，迎面是一座巨大的，专为供奉神主和祭祀用的隆恩殿。院内东、西各有配殿。东配殿存放着祭祀时用的祝版；西配殿是喇嘛念经的地方。隆恩门内东、西两侧，建有焚烧祭物的两座焚帛炉。隆恩殿后依次建有三座门、二柱门、石五供、方城、明楼，最后是宝城和宝顶。宝顶下就是停放棺椁的地宫。在当时修建这样一座帝王陵墓，一般要花费几年、十几年乃至几十年的时间。后陵一般都小于帝陵，妃园寝多为群墓，建筑十分简单。

帝王祭陵之礼，西周已有。汉以后，历代各有兴革，但一直列为皇家重要的祭祀活动。清代基本上延续明制，改动较少。清朝规定，每年清明、中元、冬至、岁暮、忌辰及国有大庆，皆行大祭；每月朔望为小祭。大祭，如皇帝不亲祭，均派宗室王公大臣为承祭官致祭；小祭只是上香，由守陵王公大臣行礼。

若皇帝谒陵，只在当日换素服到宝城前三奠酒，行礼而退。若皇帝亲行大祭礼，届时须在隆恩殿内设供。祭品有牛一，羊二，羹、饭、脯、醢（音：海，肉酱）十八种，饼、饵、果实六十五种，另有帛、茶碗、金爵、金匕、金箸等。祭时皇帝素服由左门进隆恩殿，至供案前跪，上香，行三跪九叩礼；王公百官随同行礼。然后依次进行初献，读祝文，亚献，三献礼。每一献皇帝及王公百官均行三跪九叩礼，然后送燎。皇帝望燎毕，从左门出殿，进陵寝左门至明楼前，西向立举哀（哭），王公百官在陵寝门外举哀（冬至日及庆典行大飨礼，着朝服不举哀）。举哀片刻，即告结束。

根据明制，清朝亦规定每年清明节行敷土之礼。敷土礼亦可遣官进行。若皇帝亲行，是日更素服，由帮扶担土大臣随皇帝进至宝城前；着黄色护履，由宝城东蹬道升至宝城上石栅栏东，大臣将两筐土合为一筐，至宝顶正中敷土处，由帮扶添土大臣跪进给皇帝。皇帝跪接，拱举敷土。敷土完了再行时飨礼。此礼清初期皆因明制，敷土十三担，乾隆帝认为十三担往返上下二十多趟，"似觉烦数"，自乾隆二年（1737年）起改为一担。

有清一代，谒陵最勤的是乾隆帝。他在位的六十年及当太上皇的三年中，有四十个年头都举行谒陵活动。年轻时几乎每年举行，只年老时才间断过一两次，直到乾隆六十年（1795年）和嘉庆元年（1796年），仍以八十多岁的高龄，亲谒东陵、西陵，表示尊祖敬宗的诚意。

历代帝王皆以厚葬为荣，清代帝后的随葬物向无明文规定。只慈禧太后的敛葬品尚留有记载。其随葬物之丰富，十分可观。服饰铺盖上的装饰，仅珍珠一项，加上填充棺内空隙的珍珠，可以计数的就有三万三千五百六十多颗。另有各种红宝石、蓝宝石、猫眼石、祖母绿等三千六百六十多块。各种翠玉器物，包括翡翠西瓜、桃、荷叶、蝈蝈白菜、碧玺莲花、黄红宝石李子、杏、枣、金佛、玉佛、罗汉、骏马、珊瑚树等共三百五十多件。在她的棺椁中，虽然没有金缕玉衣，但也称得起是珠埋玉葬了。就其价值来说，此前者更过之。

453. 圜丘斋宫

皇帝为表示祭天的虔诚，每在祭祀前斋戒三日，其中两天是在宫内，祀前一天则在圜丘西旁的斋宫住宿。

454. 圜丘

圜丘即天坛，在正阳门外东南，史称南郊，为清帝告天、祭天之坛。坛为圆形，初建于明嘉靖九年（1530年），分上中下三层，分别代表天之九重、七重和五重。坛以清白石铺成，并围以汉白玉雕成的石栏，并筑有登坛的东西南北四陛。清朝第一次使用圜丘是在顺治元年（1644年）十月初一顺治帝登极之日。清入关后，睿亲王多尔衮为表示清军入关、福临称帝乃顺天意、应民情，特意安排顺治帝登极大典前，先到圜丘行告天之礼。

455. 祈年殿

初建于明嘉靖年间。原名大飨殿，在圜丘之北，为三重檐圆亭式殿宇，是清帝正月上辛祈谷的场所。最初，大飨殿的三层檐分别覆以青、黄、绿三色琉璃瓦，乾隆十六年（1751年）大臣提出大飨本为季秋报祀，而祈谷则在立春之后，故应更易殿名，乾隆帝遂将大飨改为祈年，并将殿檐全部改用青琉璃瓦覆盖。

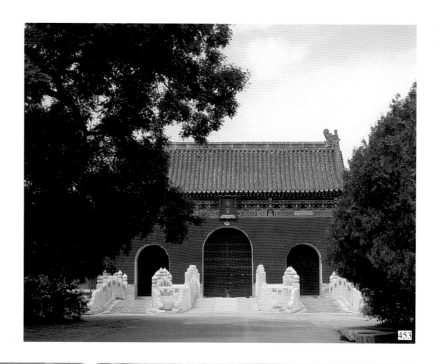

456. 祭月坛朝服

清帝于每年秋分日到西郊月坛祭月，着月白色彩云金龙朝服。

457. 珊瑚朝珠

清帝祭日时佩戴的珊瑚朝珠。

458. 社稷坛

在端门之右，为方形祭坛。上覆青、白、红、黑、黄五色土，代表中华大地的东西南北中五个方位。每年春秋仲月，清帝至此升坛上香，祭拜土地之神"社"与五谷之神"稷"。

459. 蚕坛

在西苑东北隅。坛为方形，东有桑园，后有观桑台和浴蚕池。皇后在蚕坛行拜祭礼，在桑园采桑。当春蚕结茧后，皇后再莅临蚕坛，缫丝三盆，以示朝廷对养蚕事业的重视。

460. 雍正帝《祭先农坛图》

先农坛设在正阳门西南。图中方坛即祭坛，上设黄幄，内供先农氏神位。坛下着朝服的文武百官和着红衣的乐队舞队，正恭候雍正帝驾临。

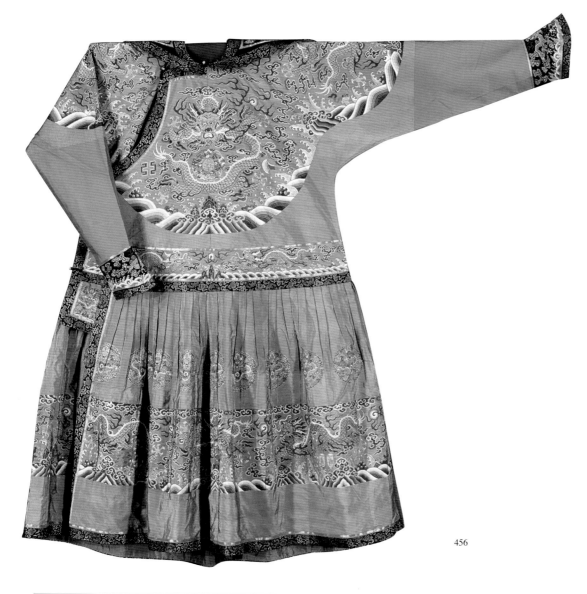

456

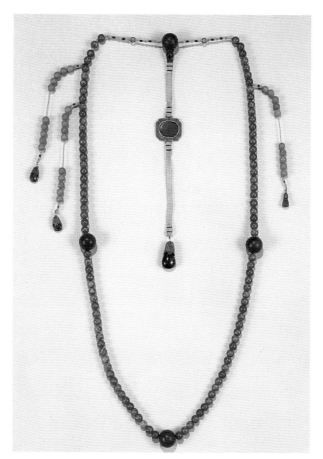

457

458

459

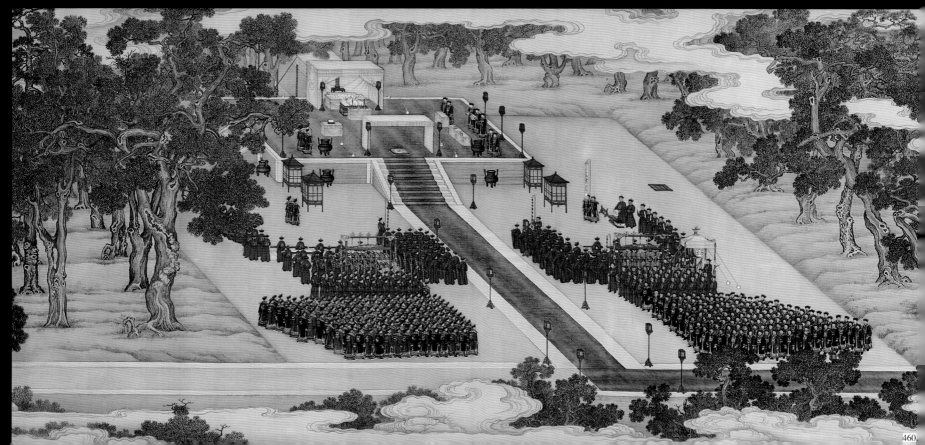

460

461. 雍和宫

雍和宫地处京城东北角。康熙年间为皇四子雍亲王胤禛的王府。胤禛即帝位后，为潜邸命名雍和宫。乾隆年间，雍和宫被改建成寺庙，内供十多米高的黄教祖师宗喀巴鎏金铜像，后殿为身高十八米的檀香木雕大佛。为京中首屈一指的喇嘛庙。

462. 雨花阁

雨花阁为宫中一重要的佛楼。楼高三层，顶为四角攒尖，覆以鎏金铜瓦和四条鎏金铜蛟龙，楼内供奉多种密宗佛像。

463. 雍和宫法轮殿

464. 咸若馆佛堂

咸若馆是宫中慈宁花园内一方亭式大殿，内设佛像、法器和祭器。是专供太后太妃礼佛之所。

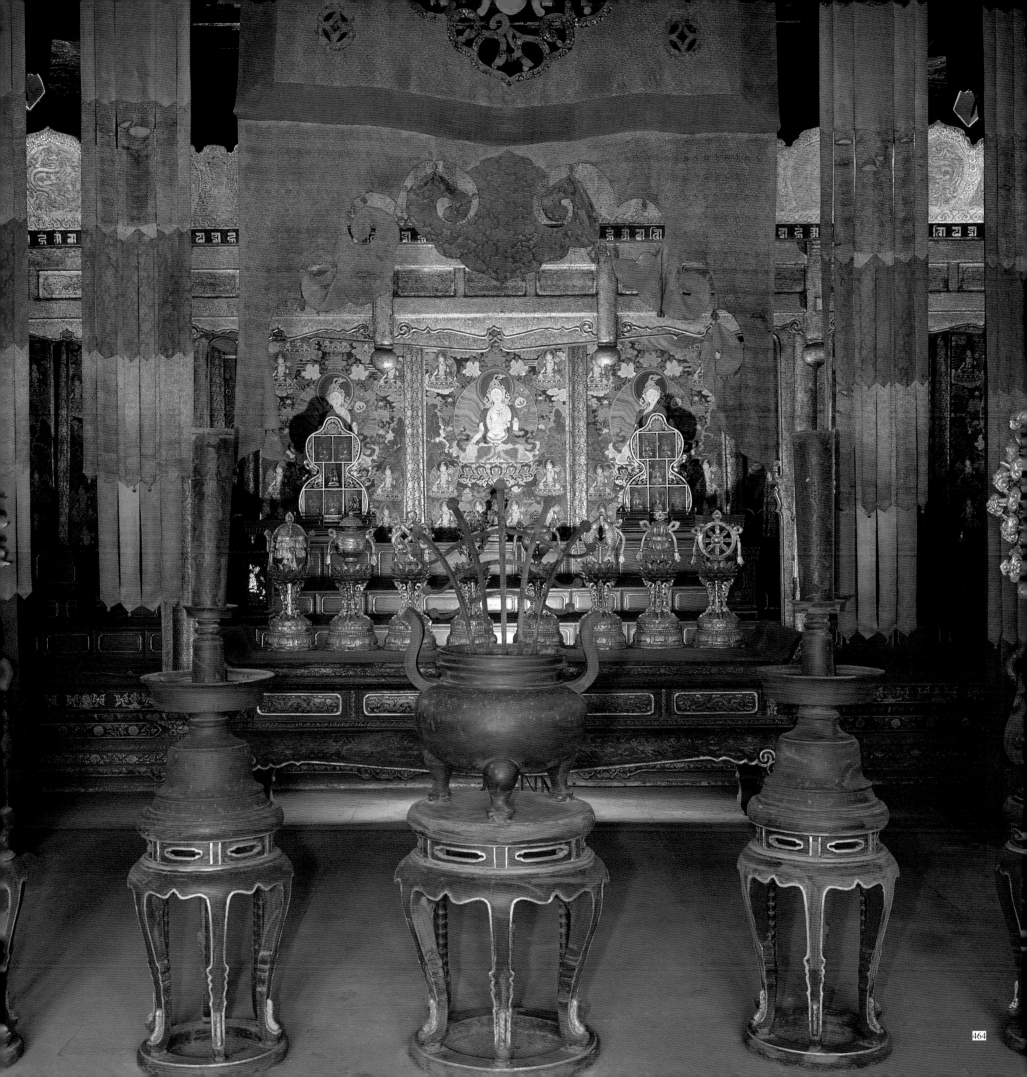

465. 须弥福寿之庙

黄教另一活佛班禅额尔德尼的居处，在西藏日喀则札什伦布寺。乾隆帝认为，"布达拉既建，伦布不可少"，因此借自己七十圣寿，六世班禅要觐见祝寿之机，下令在承德仿札什伦布寺建须弥福寿之庙。须弥系佛经中山名，藏语音为"札什"；福寿，藏语音"伦布"，意思是福寿像须弥山一样高大延年。须弥福寿之庙的主体建筑为大红台及妙高庄严殿。殿顶为四角攒尖式，覆以铜制鎏金鱼鳞瓦。四条屋脊各装有两条腾空飞舞的鎏金蛟龙，使整个寺庙格外有气势。六世班禅到承德后，即在此殿讲经。

466. 普陀宗乘之庙

是乾隆帝在承德修建的最大的一座喇嘛庙。普陀宗乘，是佛教教义所指的佛教圣地。乾隆帝一向认为，西藏为黄教中心，"藩服皈依之总汇"。而居住在拉萨布达拉宫的达赖喇嘛，则是蒙、藏诸部心中的神王，只要控制了上层喇嘛，就可顺利地统治蒙、藏地区。乾隆三十五年（1770年），为乾隆帝六十寿辰，次年为崇庆皇太后八十寿辰，内外蒙古、新疆、青海诸部都要前来祝寿。为笼络这些笃信黄教的王公贵族，乾隆帝决定仿拉萨布达拉宫，在承德修建普陀宗乘之庙。

467. 普宁寺大乘之阁千手千眼观音

高 2228cm

清代康、乾诸帝为巩固清王朝的统治，将宗教祭祀与政治需要密切地结合起来，用尊崇西藏黄教的办法笼络蒙、藏贵族。乾隆帝曾遣人到西藏临摹测绘寺庙图样，于乾隆二十年（1755年）仿西藏三摩耶寺，在承德武烈河畔修建了普宁寺。大乘之阁是普宁寺的主体建筑，阁中供奉的木雕千手千眼观音，全身有四十二只手臂，每只手心有一只眼，持一件法器，观音面部饰以金箔，额头上的三只眼，象征可以洞察过去、现在和未来。头顶上的坐佛及冠上的小佛，均为观音的老师。千手千眼观音比例匀称，衣纹流畅飘逸，有"吴带当风"之感，是一件难得的艺术巨雕。

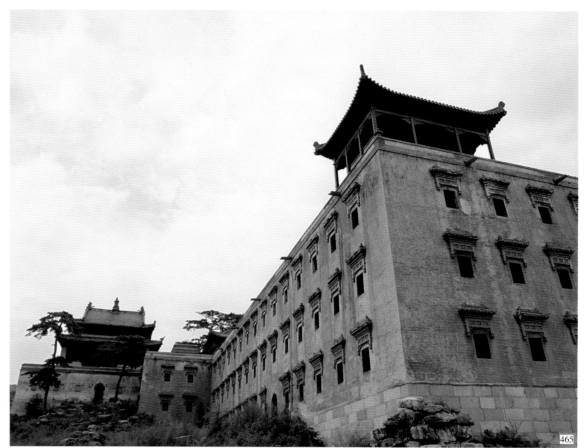

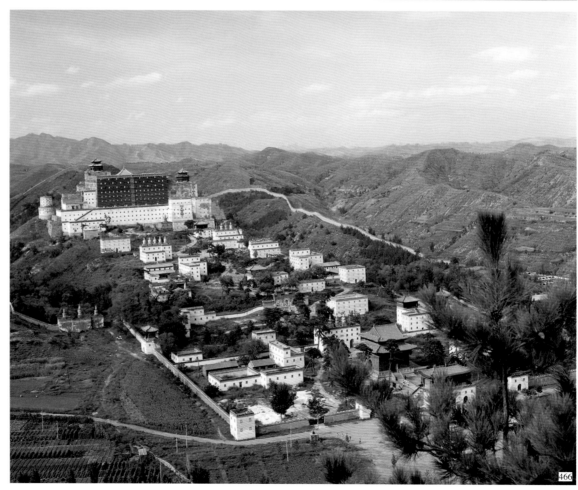

468. 奉先殿后殿内景

奉先殿位于紫禁城内景运门之东，分前后两殿，是清王室的家庙。凡清朝列帝列后神位，平时均供于后殿，惟元旦、冬至、万寿等重要节令，将神位请至前殿，由皇帝亲行祀礼。由于奉先殿为清室家庙，因此每月朔日，皇帝或亲诣或遣官行荐新礼，如正月荐鲤鱼、青韭，二月荐莴苣、菠菜等，意在表示孝心，让祖先也能及时尝到新上市的山珍海味、菜蔬瓜果。

469. 太庙后殿内景

为清室祧庙（祧，音挑，即远祖、始祖之意），九楹。顺治五年（1648年），清王朝在制订各项礼仪的同时，追尊太祖努尔哈赤的高祖父泽王为肇祖，曾祖父庆王为兴祖，祖父昌王为景祖，父亲福王为显祖，统称四祖；供奉于太庙后殿。

470. 永陵全景

永陵原名兴京陵，位于兴京城西北启运山下的苏子河畔。初建于明万历二十六年（1598年），后于清康熙、乾隆等朝，屡有改建。此陵是清皇族的祖陵，埋葬着清太祖努尔哈赤的远祖孟特穆（肇祖原皇帝），曾祖福满（兴祖直皇帝）、祖父觉昌安（景祖翼皇帝），父亲塔克世（显祖宣皇帝）。另有伯父礼敦（武功郡王）、叔父塔察篇古（多罗恪恭贝勒）及他们的妻室等人。

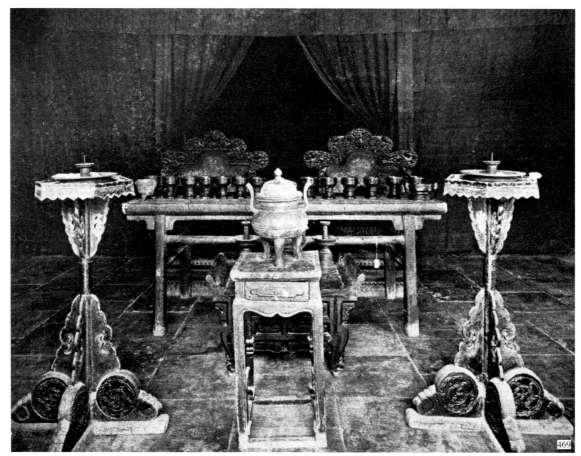

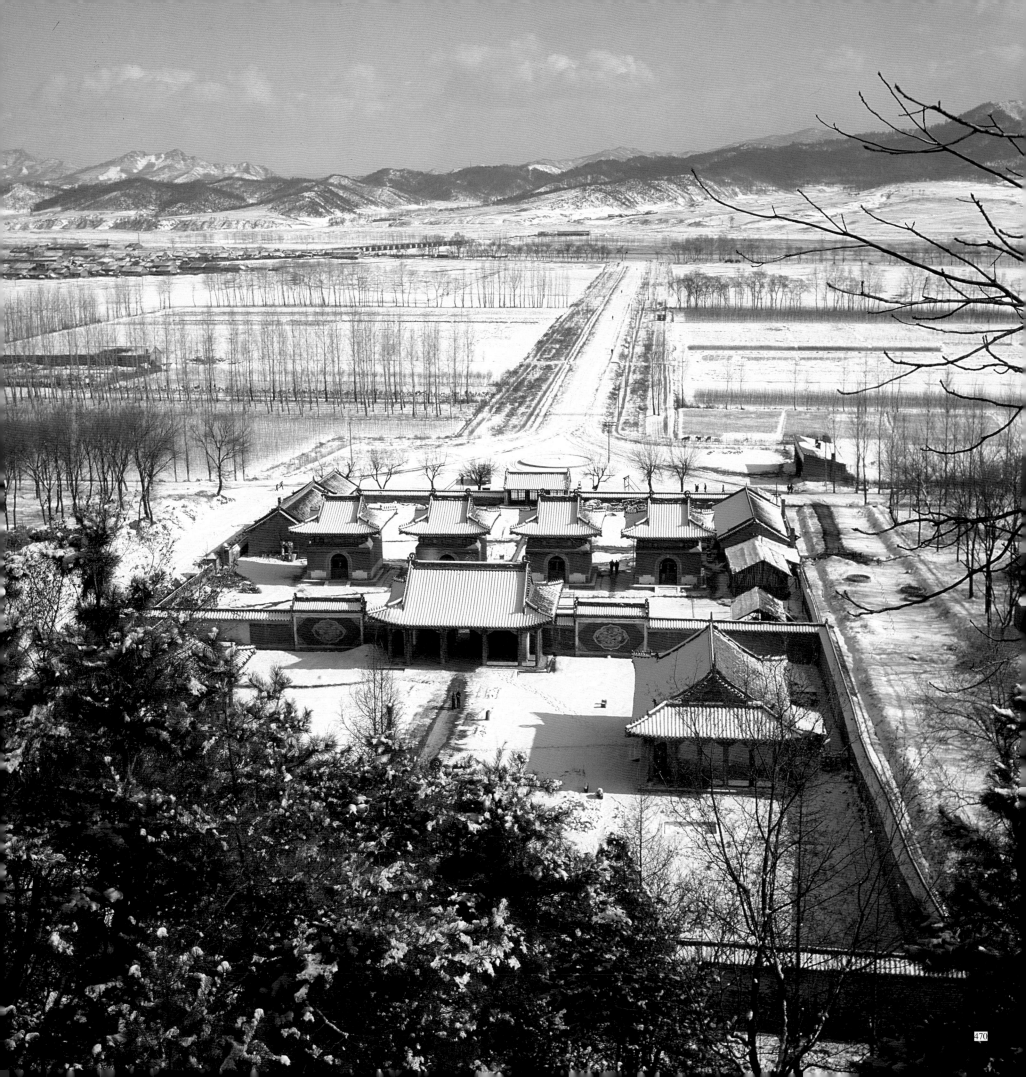

471. 太庙

在端门之左，是清王朝的祖庙。有前、中、后三重大殿。前殿是举行祭祖大典的场所，中殿供奉太祖努尔哈赤及以后诸帝的牌位，后殿则供奉努尔哈赤的四位祖先。每年孟春的上旬，孟夏、孟秋、孟冬的朔日及岁暮，清帝都要前往太庙祭祖。届时将中殿供奉的牌位移至前殿，礼毕再送回原处。岁暮祫祭时，则将中殿、后殿的牌位集中于前殿合祭。

472. 清东陵晨景

473. 坤宁宫祭神处

图中右侧门内为祭神时煮肉处，宝座是皇帝祭祀时吃肉处。

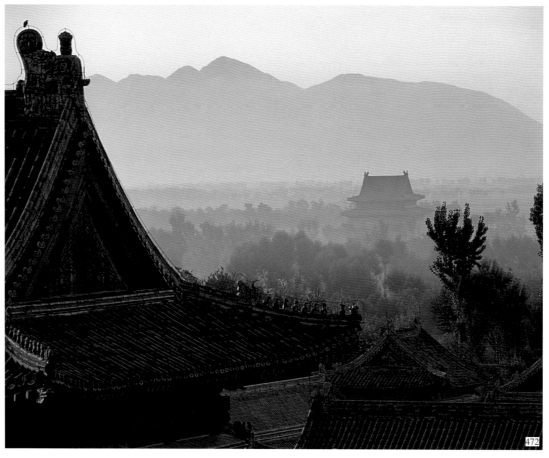

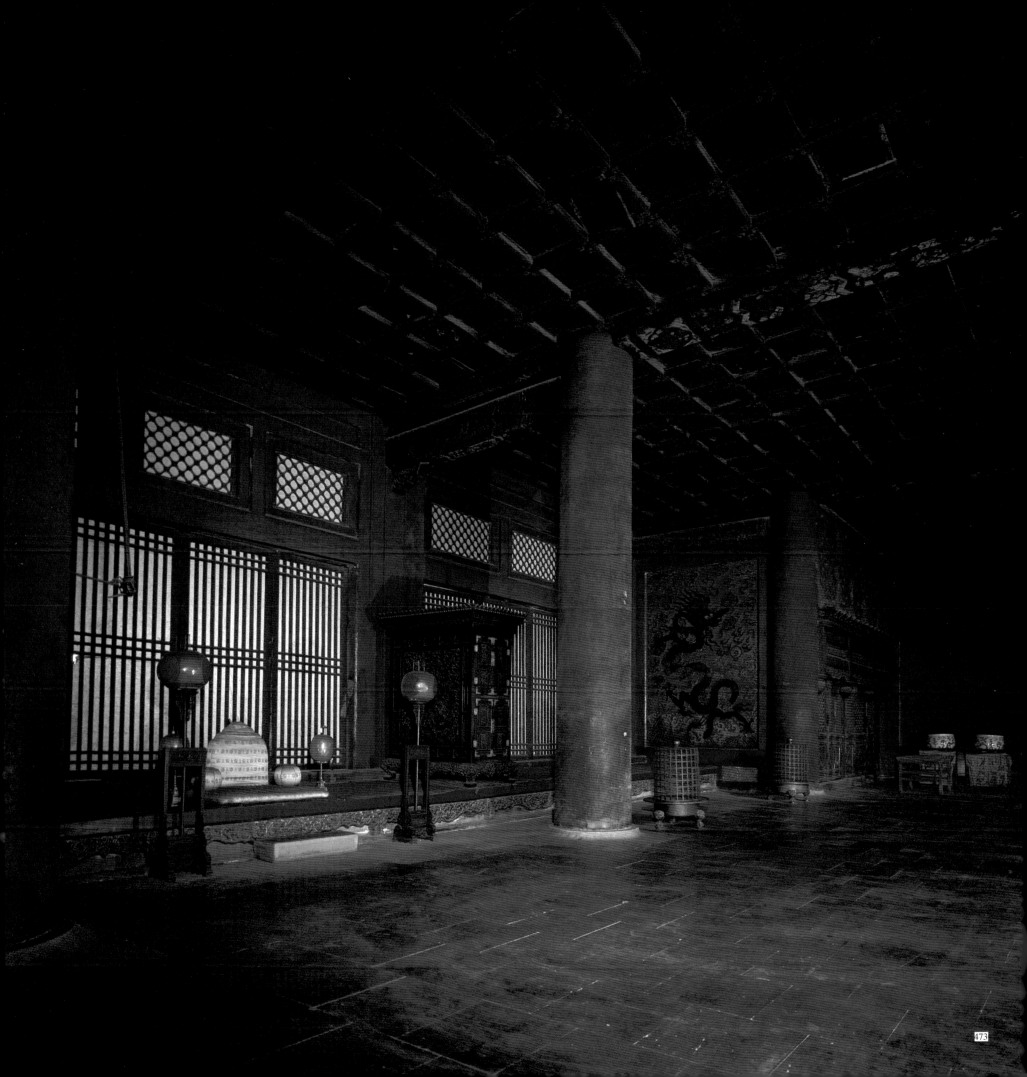

474.《昭陵图》

纵 218cm　横 161cm

昭陵在沈阳城北十里许，俗称北陵，建于崇德八年（1643 年），顺治八年（1651 年）竣工，以后历代多有重修和改建。昭陵是清太宗皇太极和孝端文皇后博尔济吉特氏的陵墓。

475. 清东陵全景

清东陵是清入关后，在北京附近修建的两大陵区之一。地处河北省遵化县马兰峪西的昌瑞山下，西距北京二百五十华里左右，总占地面积达二千五百多平方公里，共有帝、后和妃子陵墓十四处，埋葬着一百五十多人。是一座规模宏大，建筑体系比较完整的帝王陵寝建筑群。

474

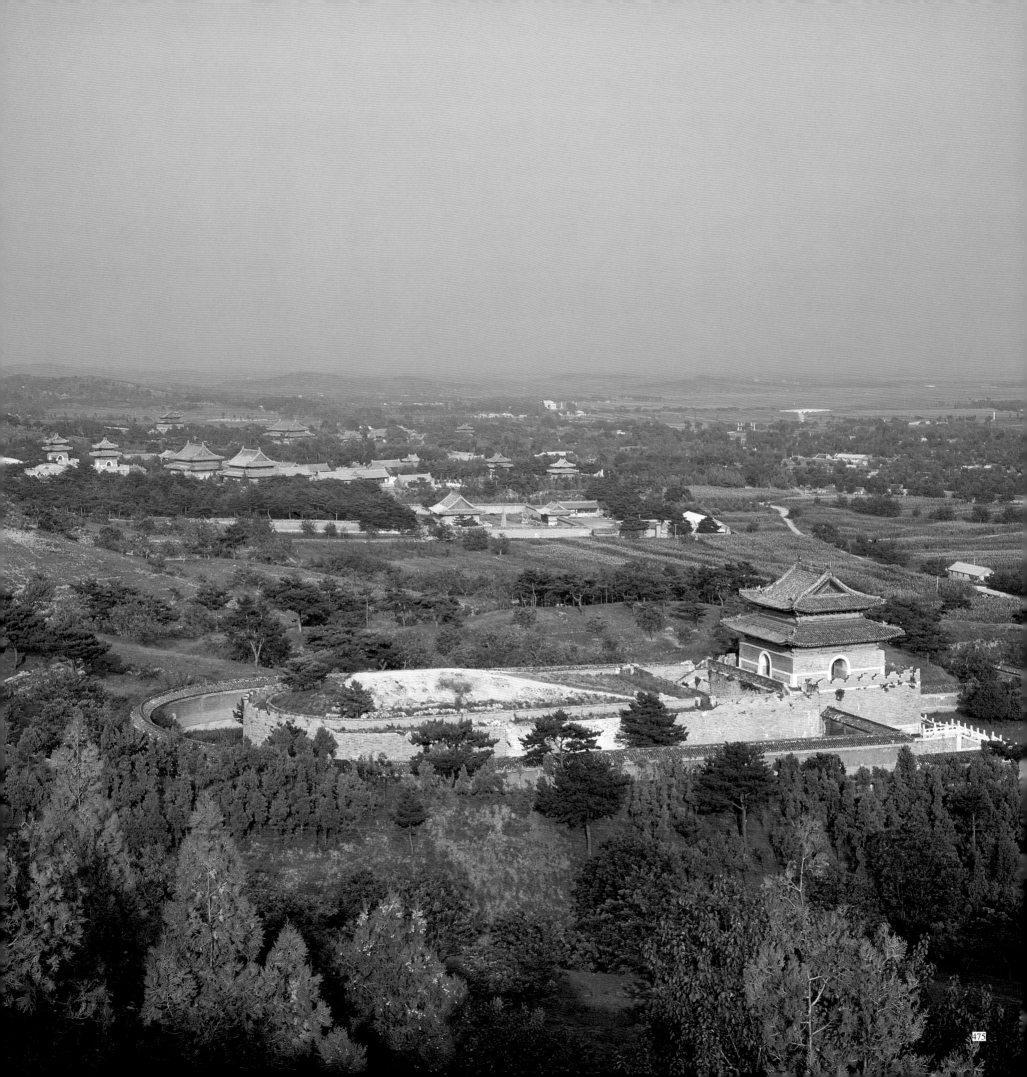

476.《福陵图》

纵 156cm　横 88cm

福陵位于沈阳东郊浑河北岸的天柱山上，俗称东陵，建于天聪三年（1629年）。顺治八年（1651年）基本完成。福陵是清太祖努尔哈赤和孝慈高皇后叶赫纳拉氏的陵墓。

477.清太祖努尔哈赤像

纵 276cm　横 166cm

爱新觉罗·努尔哈赤是清代杰出的政治家，是清王朝的创业之主。原为明朝将领，明万历四十四年（1616年）在东北赫图阿拉建立后金政权，年号天命。努尔哈赤生于明嘉靖三十八年(1559年)。天命十一年(1626年)正月，在宁远战役中受重伤，八月十一日死于离沈阳四十里的瑷鸡堡，终年六十八岁。

478.清太宗皇太极像

纵 272.5cm　横 142.5cm

皇太极是清太祖努尔哈赤的第八子，清朝卓越的政治家和军事家，明万历二十年（1592年）出生于赫图阿拉城。皇太极早年任八旗旗主之一，为建立清王朝，戎马征战了几十年，立下重大功绩。努尔哈赤死后继位称"汗"，年号天聪。十年后正式称帝，国号大清，建元崇德。崇德八年（1643年）八月死于沈阳故宫后宫，终年五十二岁。

476

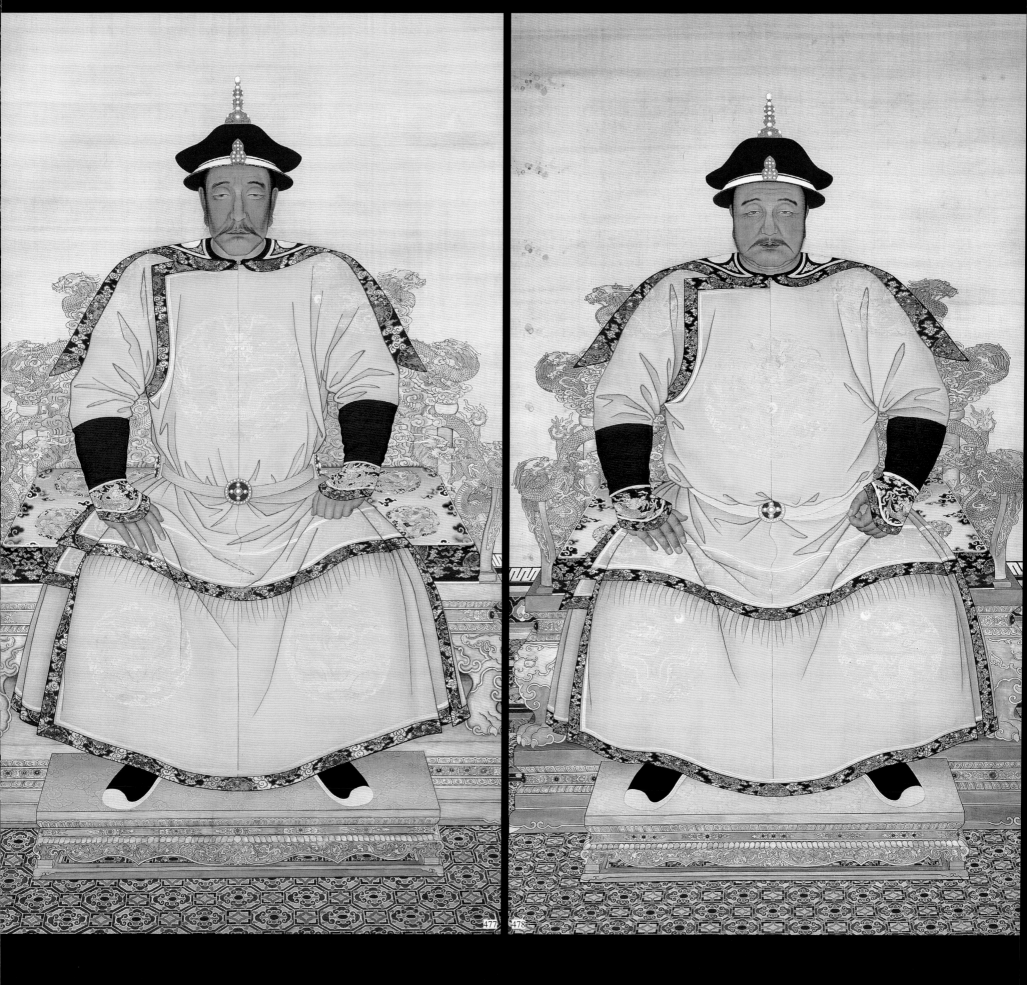

479. 孝陵神路

孝陵在昌瑞山主峰下，地处整个陵区的中心位置上。它是顺治帝的陵墓，也是清王朝在关内修建的第一座皇帝陵墓。陵址是顺治帝亲自选定的。孝陵神路宽十二米，长十余里，最南端有六柱五门十一楼的石牌坊，文饰雕刻精细。往北过大红门则是高达三十多米的神功圣德碑楼，楼外四角各有华表一座。向北绕过自然形成的影壁山，是十八对石象生，均用整块巨石雕成，数量之多，非清代任何一个帝陵可比。再向北过龙凤门，是神路碑亭、石孔桥等建筑，最北端是明楼和地宫。

480. 景陵明楼及二柱门

明楼即地宫宝顶前面的城楼。内树石碑，镌有：圣祖仁皇帝之陵。

481. 容妃地宫

容妃和卓氏（俗称香妃），是乾隆帝妃之一、生于雍正十二年（1734年），死于乾隆五十三年（1788年）。这里是安葬容妃棺椁的地宫。

482. 景陵大碑楼及华表

景陵是康熙帝的陵墓，始建于康熙二十年（1681年），是一座完整的帝陵，其规模仅次于孝陵。这是景陵大碑楼外四角的华表之一。

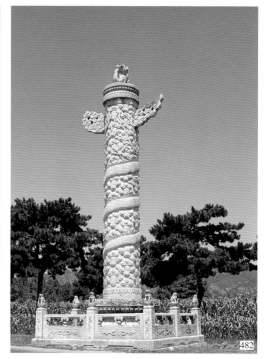

483. 裕陵地宫

裕陵是乾隆帝的墓地。地宫是停放梓宫的地方。裕陵地宫富丽而精致，整个建筑采用传统的、不用梁柱的石拱券构成，全部为石结构。地宫进深五十四米，总面积为三百七十二平方米。由明堂券、穿堂券和金券三部分组成，内有石门四道。整个地宫处处布满雕刻，是一座清代石雕艺术的宝窟。

484. 慈禧太后陵隆恩殿内装修

慈禧太后和慈安太后两座陵墓，均建于同治十二年（1873年），完成于光绪五年（1879年），前后用了六年的时间，仅慈禧太后一陵就耗费白银二百二十七万两。但慈禧太后并不满意，又于光绪二十一年（1895年），以年久失修为借口，将隆恩殿及东西配殿全部拆除，重新修建。这次重修仅贴金一项就用去黄金四千五百九十多两。室内装修地子用褐色，彩画部分全部贴金，连墙壁的砖都是经雕刻贴金的，殿内明柱上有立体金龙盘绕。与慈安太后的隆恩殿装修相比，要华贵好几倍。

485. 慈禧太后陵的龙凤阶石

龙、凤是封建社会帝、后的象征，一般帝后陵前的龙凤阶石图案均是龙在上，凤在下，表示帝尊后卑。慈禧太后将自己陵前的龙凤阶石雕成凤在上，龙在下，表示她的权力比皇帝还高。

486. 清西陵的石牌坊

清西陵是清王朝在北京附近修建的第二个帝王陵墓区，位于河北省易县城西的永宁山下，东距北京二百四十余华里。陵区南端大红门外的广场上，东、西、南三面，矗立着三座高大的青白石牌坊。均是六柱五门十一楼的石牌坊，雕有山水花草和各种兽的图案，雕工亦甚精细。

487. 定东陵全景

定东陵是慈安、慈禧两太后的陵。两座陵的外型及布局设计完全相同。

488. 定陵全景

定陵是咸丰帝的陵墓。咸丰帝继位之初，定陵便动工修建，后因第二次鸦片战争爆发，工程被迫搁置。咸丰帝死时，工程尚未完成，直到同治四年（1865年）九月，定陵才全部竣工。

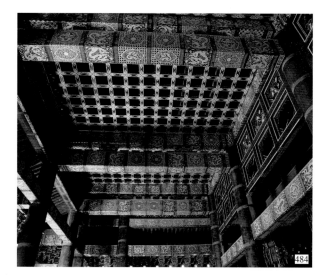

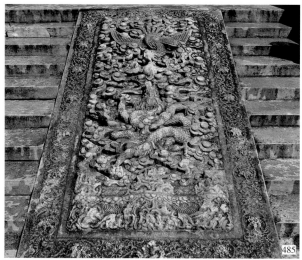

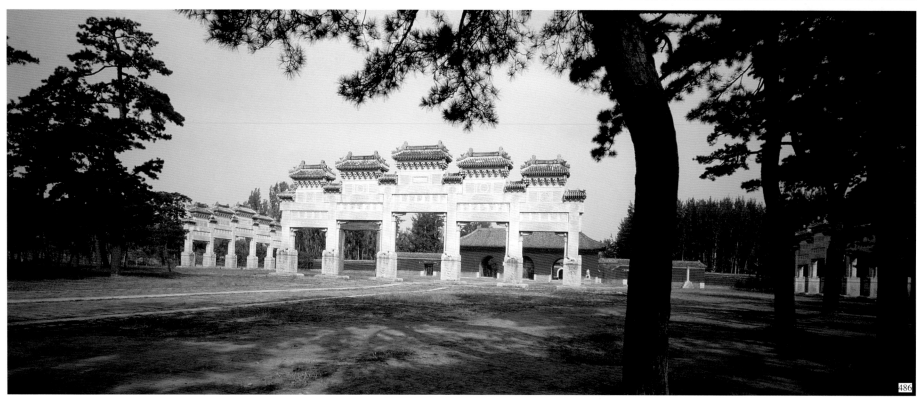

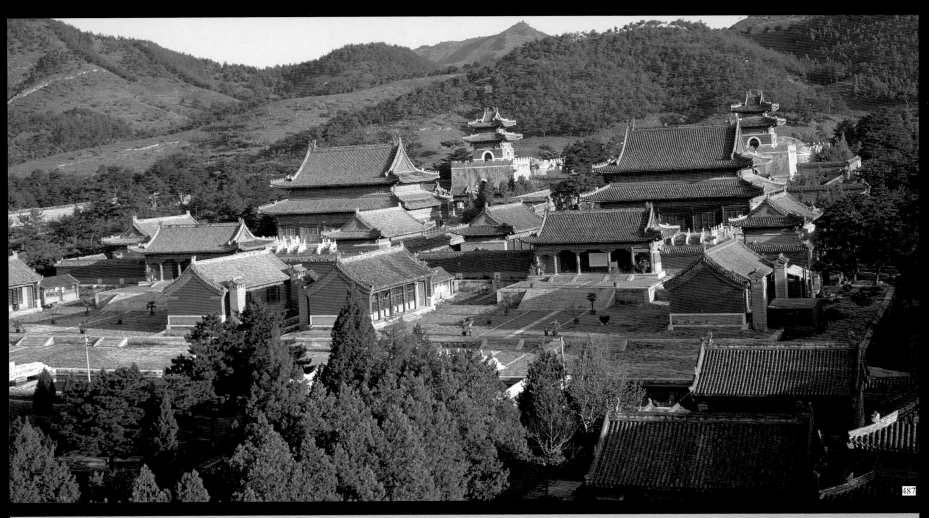

487

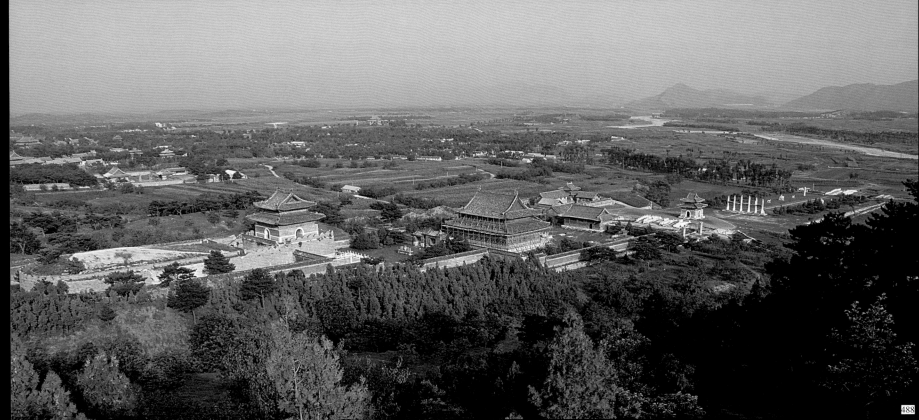

488

489.泰陵琉璃牌坊

490.泰陵夜景

491.泰陵隆恩殿

　　泰陵是雍正帝的陵墓，是清西陵建筑最
早、规模最大的一座帝陵。隆恩殿是陵寝祭
祀的主要场所。殿内的明柱全部沥粉贴金，
梁枋上施以色调和谐的彩画。殿内有三个暖
阁，里面供奉着死者的灵牌。前列三个供案，
是祭陵时摆放各种祭器和祭品的地方。案后
为宝座。祭祀时，将暖阁内的灵牌移至宝座上。

492.泰陵全景

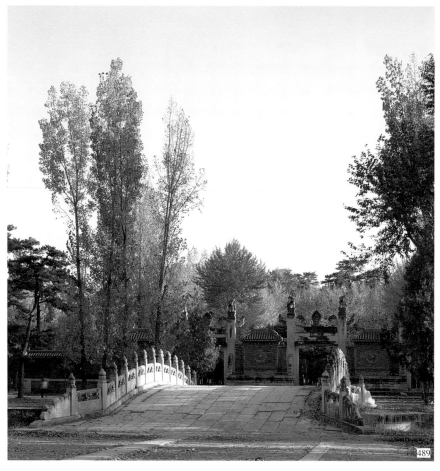

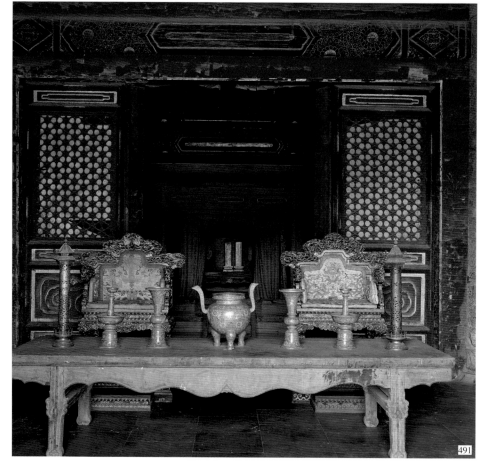

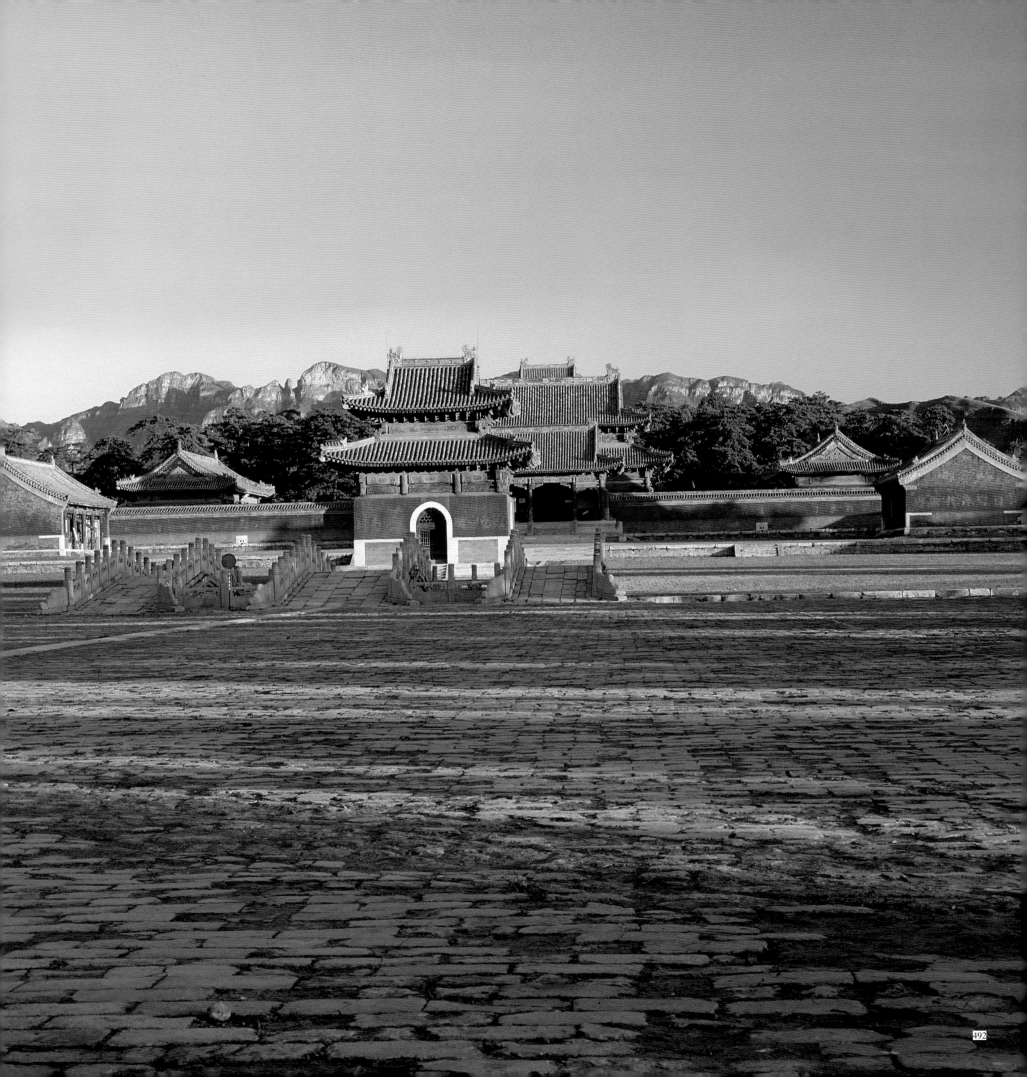

493. 慕陵隆恩殿
494. 慕陵隆恩殿天花板

慕陵是道光帝的陵墓。道光帝继位之初，曾遵照乾隆帝关于"嗣后吉地，各依昭、穆次序，在东、西陵界内分建"的遗旨，先用了七年时间，在东陵的宝华峪建起自己的陵墓。但因翌年发现地宫积水，道光帝认为大不吉利，遂处分了经办的官员，将工程全部拆除，另在西陵选择吉地，重新造陵。道光十二年（1832 年）动工，四年后建成。慕陵的建筑风格不同于其他各陵，宝顶前不建明楼。隆恩殿全部采用金丝楠木建造，不施彩画；殿内天花全部用楠木雕的游龙和蟠龙组成，造成"万龙聚会，龙口喷香"的气势。

495. 崇陵妃园寝

崇陵妃园寝内葬着光绪帝的瑾、珍二妃。两妃系亲姊妹，姓他拉，均为侍郎长叙的女儿。瑾妃死于 1924 年。珍妃因支持光绪帝的维新变法，得罪了慈禧太后，于光绪二十六年（1900 年）七月，八国联军侵入北京，慈禧出逃前，被害死在宁寿宫后部的井中。尸体捞出后，先停灵在西直门外的田村，1913 年 3 月移至梁各庄行宫暂安，同年 11 月，以贵妃之礼葬入崇陵妃园寝。

496. 崇陵全景

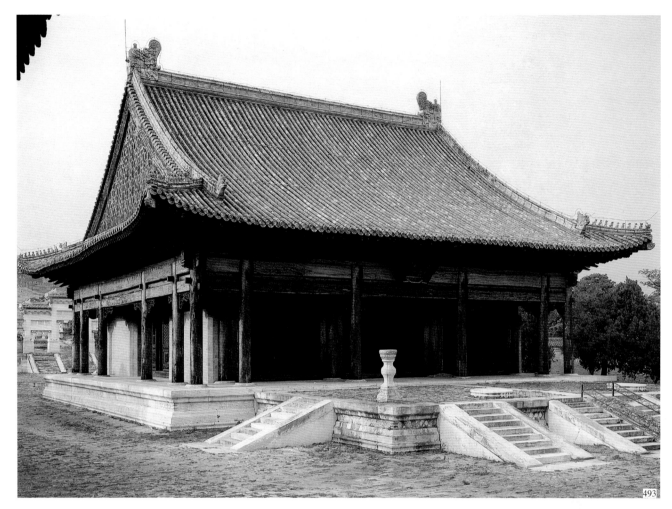

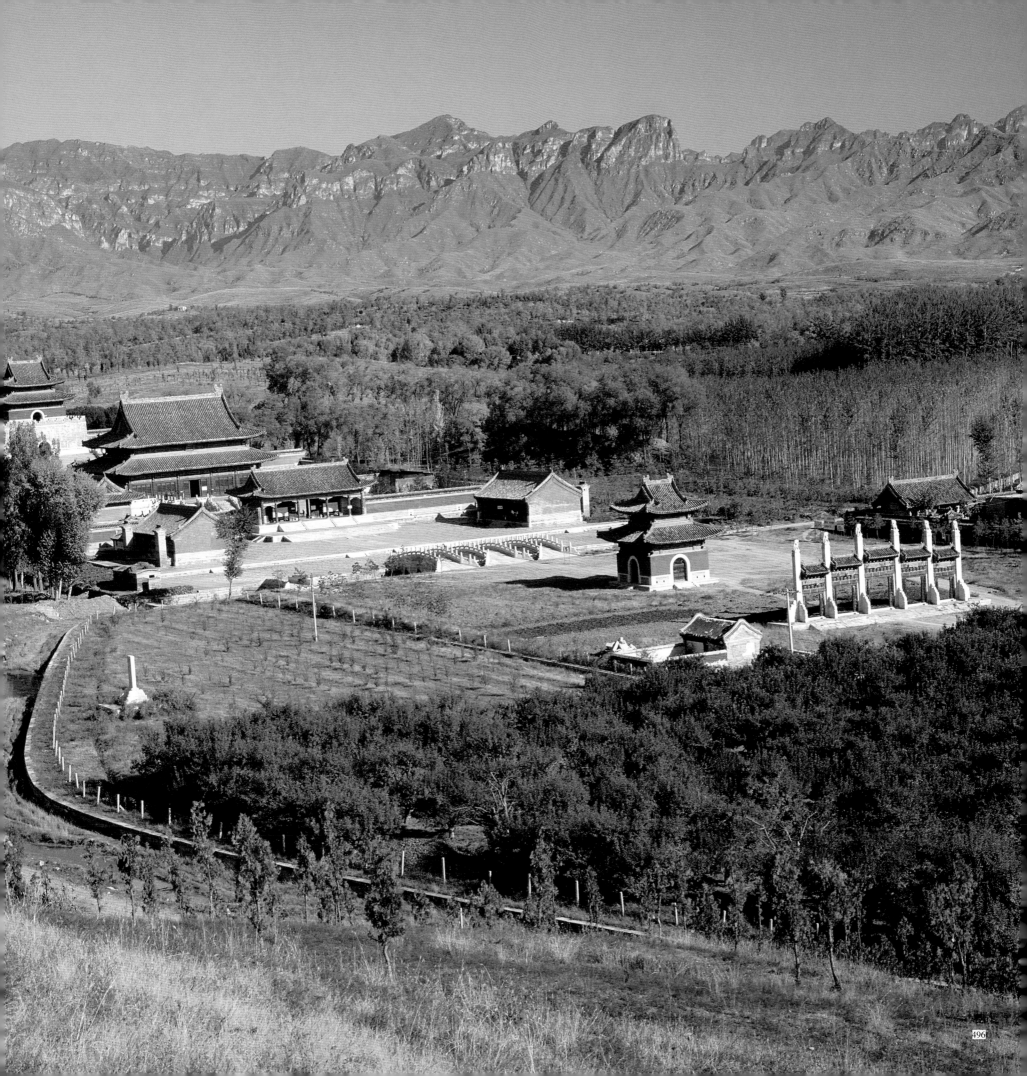

清代皇帝年表

年号	庙号	谥号	名字	出生日期及地点	死亡日期及地点	享年	登极日期	称帝年龄	在位时间 公元	在位时间 年数
天命	太祖	高皇帝	努尔哈赤	1559 年 明嘉靖三十八年己未	1626 年 天命十一年丙寅八月十一日未刻瑷鸡堡	68	天命元年 正月初一日	58	1616—1626	11
天聪 崇德	太宗	文皇帝	皇太极	1592 年 明万历二十年壬辰十月二十五日申时 赫图阿拉城	1643 年 崇德八年癸未八月初九日亥刻 盛京清宁宫	52	天命十一年九月初一日	35	1627—1643	17
顺治	世祖	章皇帝	福临	1638 年 崇德三年戊寅正月三十日戌时 盛京永福宫	1661 年 顺治十八年辛丑正月初七日子刻养心殿	24	崇德八年八月二十六日	6	1644—1661	18
康熙	圣祖	仁皇帝	玄烨	1654 年 顺治十一年甲午三月十八日巳时景仁宫	1722 年 康熙六十一年壬寅十一月十三日戌刻畅春园	69	顺治十八年正月十九日	8	1662—1722	61
雍正	世宗	宪皇帝	胤禛	1678 年 康熙十七年戊午十月三十日寅时	1735 年 雍正十三年乙卯八月二十三日子刻圆明园	58	康熙六十一年十一月二十日	45	1723—1735	13
乾隆	高宗	纯皇帝	弘历	1711 年 康熙五十年辛卯八月十三日子时 雍亲藩邸	1799 年 嘉庆四年己未正月初三日辰刻养心殿	89	雍正十三年九月初三日	25	1736—1795	60
嘉庆	仁宗	睿皇帝	顒琰	1760 年 乾隆二十五年庚辰十月初六日丑时圆明园天地一家春	1820 年 嘉庆二十五年庚辰七月二十五日戌刻热河行宫	61	嘉庆元年正月初一日	37	1796—1820	25
道光	宣宗	成皇帝	旻宁	1782 年 乾隆四十七年壬寅八月初十日寅时撷芳殿中所	1850 年 道光三十年庚戌正月十四日午刻圆明园慎德堂	69	嘉庆二十五年八月二十七日	39	1821—1850	30
咸丰	文宗	显皇帝	奕詝	1831 年 道光十一年辛卯六月初九日丑时圆明园澄静斋	1861 年 咸丰十一年辛酉七月十七日寅刻热河行宫烟波致爽殿	31	道光三十年正月二十六日	20	1851—1861	11
同治	穆宗	毅皇帝	载淳	1856 年 咸丰六年丙辰三月二十三日未时储秀宫	1874 年 同治十三年甲戌十二月初五日酉刻养心殿	19	咸丰十一年十月九日	6	1862—1874	13
光绪	德宗	景皇帝	载湉	1871 年 同治十年辛未六月二十六日子时太平湖藩邸槐荫斋	1908 年 光绪三十四年戊申十月二十一日酉刻瀛台涵元殿	38	光绪元年正月二十日	4	1875—1908	34
宣统			溥仪	1906 年 光绪三十二年丙午正月十四日午时什刹海醇王藩邸	1967 年 10 月 17 日 2 时 30 分首都医院	62	光绪三十四年十一月初九日	3	1909—1911	3

陵寝情况			父名	生母	排行	生育子女		庙号谥号全称	奉安日期
陵名	地点	合葬后妃				子	女		
福陵	辽宁省沈阳市	孝慈高皇后	显祖	宣皇后（喜塔腊氏）	第一子	16	8	太祖承天广运圣德神功肇纪立极仁孝睿武端毅钦安弘文定业高皇帝	天聪三年二月十三日迁葬福陵
昭陵	辽宁省沈阳市	孝端文皇后	太祖	孝慈高皇后（叶赫那拉氏）	第八子	11	14	太宗应天兴国弘德彰武温宽仁圣睿孝敬敏昭定隆道显功文皇帝	顺治元年八月十一日葬昭陵
孝陵	河北省遵化县清东陵	孝康章皇后 孝献端敬皇后	太宗	孝庄文皇后（博尔济吉特氏）	第九子	8	6	世祖体天隆运定统建极英睿钦文显武大德弘功至仁纯孝章皇帝	康熙二年六月初六日
景陵	河北省遵化县清东陵	孝诚仁皇后、孝昭仁皇后、孝懿仁皇后、孝恭仁皇后、敬敏皇贵妃	世祖	孝康章皇后（佟佳氏）	第三子	35	20	圣祖合天弘运文武睿哲恭俭宽裕孝敬诚信中和功德大成仁皇帝	雍正元年九月初一日巳时
泰陵	河北省易县清西陵	孝敬宪皇后、敦肃皇贵妃	圣祖	孝恭仁皇后（乌雅氏）	第四子	10	4	世宗敬天昌运建中表正文武英明宽仁信毅睿圣大孝至诚宪皇帝	乾隆二年三月初二日
裕陵	河北省遵化县清东陵	孝贤纯皇后、孝仪纯皇后、慧贤皇贵妃、哲悯皇贵妃、淑嘉皇贵妃	世宗	孝圣宪皇后（钮祜禄氏）	第四子	17	10	高宗法天隆运至诚先觉体元立极敷文奋武钦明孝慈神圣纯皇帝	嘉庆四年九月十五日卯时
昌陵	河北省易县清西陵	孝淑睿皇后	高宗	孝仪纯皇后（魏佳氏）	第十五子	5	9	仁宗受天兴运敷化绥猷崇文经武光裕孝恭勤俭端敏英哲睿皇帝	道光元年三月二十三日午刻
慕陵	河北省易县清西陵	孝穆成皇后、孝慎成皇后、孝全成皇后	仁宗	孝淑睿皇后（喜塔腊氏）	第二子	9	10	宣宗效天符运立中体正至文圣武智勇仁慈俭勤孝敏宽定成皇帝	咸丰二年三月初二日
定陵	河北省遵化县清东陵	孝德显皇后	宣宗	孝全成皇后（钮祜禄氏）	第四子	2	1	文宗协天翊运执中垂谟懋德振武圣孝渊恭端仁宽敏庄俭显皇帝	同治四年九月二十二日未时
惠陵	河北省遵化县清东陵	孝哲毅皇后	文宗	孝钦显皇后（叶赫那拉氏）	第一子	0	0	穆宗继天开运受中居正保大定功圣智诚孝信敏恭宽明肃毅皇帝	光绪五年三月二十六日寅刻
崇陵	河北省易县清西陵	孝定景皇后	醇贤亲王奕譞	慈禧妹（叶赫那拉氏）	第二子	0	0	德宗同天崇运大中至正经文纬武仁孝睿智端俭宽勤景皇帝	民国二年十一月十六日申刻
	河北省易县华龙陵园		醇亲王载沣	苏完瓜尔佳氏	第一子	0	0		

清代皇后年表

谥号	姓氏	皇帝	出生时间	去世时间	享年
孝慈高皇后	叶赫那拉氏	太祖高皇帝努尔哈赤（天命）	明万历三年（1575 年）	明万历三十一年（1603 年）九月二十七日	29
孝端文皇后	博尔济吉特氏	太宗文皇帝皇太极（天聪、崇德）	明万历二十七年（1599 年）四月十九日	顺治六年（1649 年）四月十七日	51
孝庄文皇后	博尔济吉特氏	太宗文皇帝皇太极（天聪、崇德）	明万历四十一年（1613 年）二月初八日	康熙二十六年（1687 年）十二月二十五日	75
孝惠章皇后	博尔济吉特氏	世祖章皇帝福临（顺治）	崇德六年（1641 年）十月初三日	康熙五十六年（1717 年）十二月初六日	77
孝康章皇后	佟佳氏	世祖章皇帝福临（顺治）	崇德五年（1640 年）	康熙二年（1663 年）二月十一日	24
孝献章皇后	栋鄂氏	世祖章皇帝福临（顺治）	崇德四年（1639 年）	顺治十七年（1660 年）八月十九日	22
孝诚仁皇后	赫舍里氏	圣祖仁皇帝玄烨（康熙）	顺治十年（1653 年）十二月十七日	康熙十三年（1674 年）五月初三日	22
孝昭仁皇后	钮祜禄氏	圣祖仁皇帝玄烨（康熙）		康熙十七年（1678 年）二月二十六日	
孝懿仁皇后	佟佳氏	圣祖仁皇帝玄烨（康熙）		康熙二十八年（1689 年）七月初十日	
孝恭仁皇后	乌雅氏	圣祖仁皇帝玄烨（康熙）	顺治十七年（1660 年）	雍正元年（1723 年）五月二十三日	64
孝敬宪皇后	乌拉那拉氏	世宗宪皇帝胤禛（雍正）		雍正九年（1731 年）九月二十九日	
孝圣宪皇后	钮祜禄氏	世宗宪皇帝胤禛（雍正）	康熙三十一年（1692 年）十一月二十五日	乾隆四十二年（1777 年）正月二十三日	86
孝贤纯皇后	富察氏	高宗纯皇帝弘历（乾隆）	康熙五十一年（1712 年）二月二十二日	乾隆十三年（1748 年）三月十一日	37
孝仪纯皇后	魏佳氏	高宗纯皇帝弘历（乾隆）	雍正五年（1727 年）	乾隆四十年（1775 年）正月二十九日	49
孝淑睿皇后	喜塔腊氏	仁宗睿皇帝颙琰（嘉庆）		嘉庆二年（1797 年）二月初七日	
孝和睿皇后	钮祜禄氏	仁宗睿皇帝颙琰（嘉庆）	乾隆四十一年（1776 年）十月初十日	道光二十九年（1849 年）十二月十一日	74
孝穆成皇后	钮祜禄氏	宣宗成皇帝旻宁（道光）		嘉庆十三年（1808 年）正月二十一日	
孝慎成皇后	佟佳氏	宣宗成皇帝旻宁（道光）		道光十三年（1833 年）四月二十九日	
孝全成皇后	钮祜禄氏	宣宗成皇帝旻宁（道光）	嘉庆十三年（1808 年）二月二十八日	道光二十年（1840 年）正月十一日	33
孝静成皇后	博尔济吉特氏	宣宗成皇帝旻宁（道光）	嘉庆十七年（1812 年）五月十一日	咸丰五年（1855 年）七月初九日	44
孝德显皇后	萨克达氏	文宗显皇帝奕詝（咸丰）		道光二十九年（1849 年）十二月十二日	
孝贞显皇后	钮祜禄氏	文宗显皇帝奕詝（咸丰）	道光十七年（1837 年）七月十二日	光绪七年（1881 年）三月初十日	45
孝钦显皇后	叶赫那拉氏	文宗显皇帝奕詝（咸丰）	道光十五年（1835 年）十月初十日	光绪三十四年（1908 年）十月二十二日	74
孝哲毅皇后	阿鲁特氏	穆宗毅皇帝载淳（同治）	咸丰四年（1854 年）七月初一日	光绪元年（1875 年）二月二十日	22
孝定景皇后	叶赫那拉氏	德宗景皇帝载湉（光绪）	同治七年（1868 年）正月初十日	民国二年（1913 年）正月十七日	46

入宫和晋封时间	陵寝	所生子女
明万历十六年（1588年）九月入宫，崇德元年（1636年）四月追上尊谥孝慈武皇后，康熙元年（1662年）四月改称今谥。	盛京福陵（合葬）	皇八子皇太极（太宗）
明万历四十二年（1614年）四月入宫，崇德元年（1636年）七月晋封为清宁中宫，崇德八年（1643年）八月世祖嗣位，尊为皇太后。	盛京昭陵（合葬）	皇二女温庄固伦长公主、皇三女端靖固伦长公主、皇八女永安（端贞）固伦长公主
天命十年（1625年）二月入宫，崇德元年（1636年）七月封永福宫庄妃，顺治元年（1644年）九月尊为皇太后，顺治十八年（1661年）圣祖嗣位，尊为太皇太后。	遵化昭西陵	皇四女雍穆固伦长公主、皇五女淑慧固伦长公主、皇七女端献固伦长公主、皇九子福临（顺治）
顺治十一年（1654年）六月行大婚礼，册立为皇后，顺治十八年（1661年）圣祖嗣位，尊为皇太后。	遵化孝东陵	
初入宫封为妃，康熙元年（1662年）十月尊为皇太后。	遵化孝陵（合葬）	皇三子玄烨（康熙）
顺治十三年（1656年）八月封为贤妃，十二月晋为皇贵妃，死后追封为皇后。	遵化孝陵（合葬）	皇四子荣亲王
康熙四年（1665年）九月行大婚礼，册立为皇后。	遵化景陵（合葬）	皇子承佑、皇二子允礽
初入宫封为妃，康熙十六年（1677年）八月册立为皇后。	遵化景陵（合葬）	
康熙十六年（1677年）八月封为贵妃，康熙二十年（1681年）十二月晋为皇贵妃，康熙二十八年（1689年）七月初九日册立为皇后。	遵化景陵（合葬）	皇八女
康熙十八年（1679年）十月封为德嫔，康熙二十年（1681年）晋为德妃，康熙六十一年（1722年）十一月世宗嗣位，尊为皇太后。	遵化景陵（合葬）	皇四子胤禛（雍正）、皇六子允祚、皇十四子允禵、皇七女、皇九女温宪固伦公主、皇十二女
世宗嗣位前的嫡福晋，世宗登极后，于雍正元年（1723年）十二月册立为皇后。	易县泰陵（合葬）	皇长子弘晖
康熙四十三年（1704年）侍世宗于藩邸，号格格，雍正元年（1723年）十二月封为熹妃，后又晋封为熹贵妃，雍正十三年（1735年）九月高宗嗣位，尊为皇太后。	易县泰东陵	皇四子弘历（乾隆）
高宗嗣位前的嫡福晋，乾隆二年（1737年）十二月册立为皇后。	遵化裕陵（合葬）	皇二子永琏、皇七子永琮、皇长女、后三女和敬固伦公主
乾隆十年（1745年）入宫充贵人，同年十一月封令嫔，乾隆十四年（1749年）晋令妃，乾隆二十四年（1759年）晋令贵妃，乾隆三十年（1765年）六月晋皇贵妃，乾隆六十年（1795年）十月追封为皇后。	遵化裕陵（合葬）	皇十四子永璐、皇十五子颙琰（仁宗）、皇十六子、皇十七子永璘、皇七女和静固伦公主、皇九女和恪和硕公主
仁宗嗣位前的嫡福晋，嘉庆元年（1796年）正月仁宗登极后，册立为皇后。	易县昌陵（合葬）	皇二子旻宁（道光）、皇二女、皇四女庄静固伦公主
仁宗嗣位前的侧福晋，嘉庆元年（1796年）正月仁宗登极封为贵妃，翌年十月晋为皇贵妃，嘉庆六年（1801年）四月立为皇后，嘉庆二十五年（1820年）八月宣宗嗣位，尊为皇太后。	易县昌西陵（合葬）	皇三子绵恺、皇四子绵忻、皇七女
宣宗嗣位前的嫡福晋，嘉庆二十五年（1820年）九月宣宗登极，追封为皇后。	易县慕陵（合葬）	
宣宗嗣位前（嘉庆十三年十二月以后）的嫡福晋，道光二年（1822年）十一月册立为皇后。	易县慕陵（合葬）	皇长女端悯固伦公主
道光初年入宫封为全嫔，道光三年（1823年）十一月晋全妃，道光五年（1825年）晋全贵妃，道光十三年（1833年）八月晋皇贵妃，摄六宫事，翌年十月册立为皇后。	易县慕陵（合葬）	皇四子奕詝（咸丰）、皇三女端顺固伦公主、皇四女寿安固伦公主
入宫封为静贵人，道光六年（1826年）十二月晋静嫔，翌年四月晋静妃，道光十四年（1834年）十一月晋静贵妃，道光二十年（1840年）十二月晋皇贵妃，咸丰五年（1855年）七月初一日，尊为皇太后。	易县慕东陵	皇二子奕纲、皇三子奕继、皇六子奕䜣、皇六女寿恩固伦公主
文宗嗣位前的嫡福晋，道光三十年（1850年）正月文宗登极，追封为皇后。	遵化定陵（合葬）	
咸丰二年（1852年）二月封贞嫔，五月晋贞贵妃，十一月册立为皇后，咸丰十一年（1861年）七月穆宗嗣位，尊为皇太后。	遵化普祥峪定东陵	
咸丰元年（1851年）入宫封为贵人，咸丰四年（1854年）七月晋懿嫔，咸丰六年（1856年）十二月晋懿妃，翌年十二月晋懿贵妃，咸丰十一年（1861年）七月穆宗嗣位，尊为皇太后，光绪三十四年（1908年）宣统帝入承大统，尊为太皇太后。	遵化菩陀峪定东陵	皇长子载淳（同治）
同治十一年（1872年）九月行大婚礼册立为皇后，同治十三年（1874年）十二月德宗继位尊为"嘉顺"皇后。	遵化惠陵（合葬）	
光绪十五年（1889年）正月行大婚礼、册立为皇后，光绪三十四年（1908年）十月宣统继位，尊为皇太后。	易县崇陵（合葬）	

出版后记

《故宫经典》是从故宫博物院数十年来行世的重要图录中，为时下俊彦、雅士修订再版的图录丛书。

故宫博物院建院八十余年，梓印书刊遍行天下，其中多有声名皎皎人皆瞩目之作，越数十年，目遇犹叹为观止，珍爱有加者大有人在；进而愿典藏于厅室，插架于书斋，观赏于案头者争先解囊，志在中鹄。

有鉴于此，为延伸博物馆典藏与展示珍贵文物的社会功能，本社选择已刊图录，如朱家溍主编《国宝》、于倬云主编《紫禁城宫殿》、王树卿等主编《清代宫廷生活》、杨新等主编《清代宫廷包装艺术》、古建部编《紫禁城宫殿建筑装饰——内檐装修图典》数种，增删内容，调整篇幅，更换图片，统一开本，再次出版。惟形态已经全非，故不再蹈袭旧目，而另拟书名，既免于与前书混淆，以示尊重；亦便于赓续精华，以广传布。

故宫，泛指封建帝制时期旧日皇宫，特指为法自然，示皇威，体经载史，受天下养的明清北京宫城。经典，多属传统而备受尊崇的著作。

故宫经典，即集观赏与讲述为一身的故宫博物院宫殿建筑、典藏文物和各种经典图录，以俾化博物馆一时一地之展室陈列为广布民间之千万身纸本陈列。

一代人有一代人的认识。此次修订再版五种，今后将继续选择故宫博物院重要图录出版，以延伸博物馆的社会功能，回报关爱故宫、关爱故宫博物院的天下有识之士。

2007 年 8 月